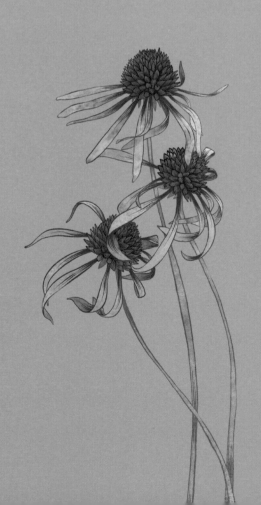

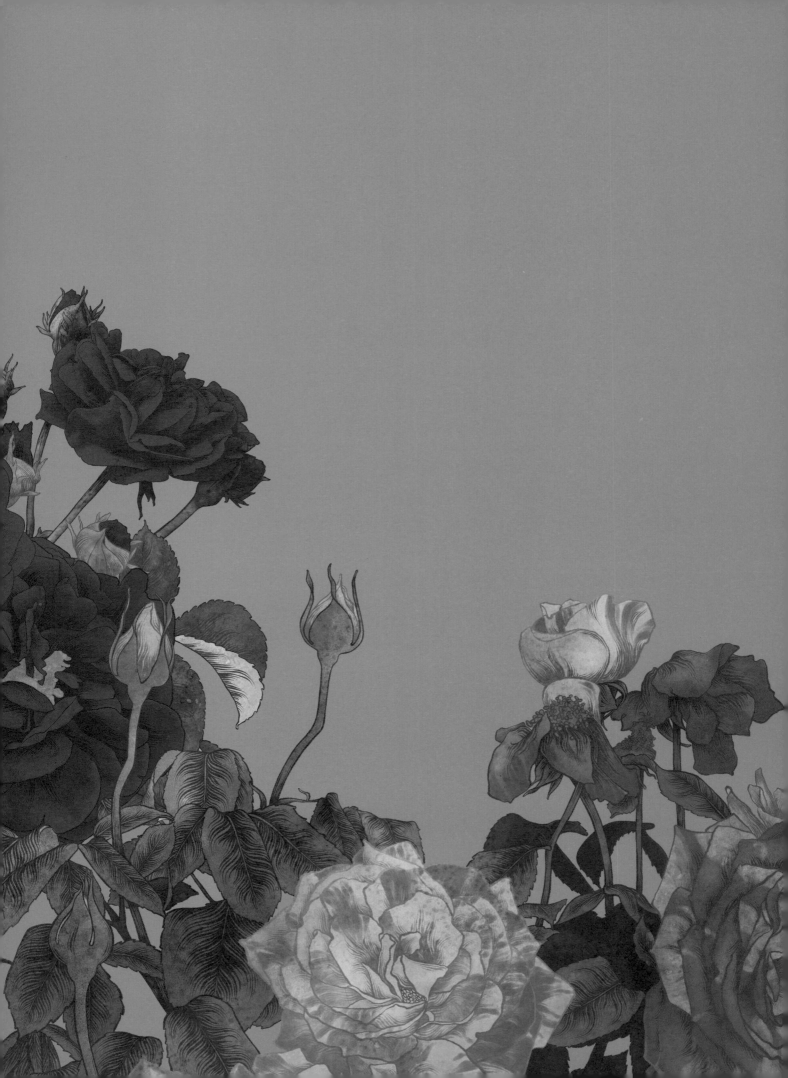

畫筆下的植物學

繪———亞德里安娜・皮克 Adriana Picker
文———妮娜・羅素 Nina Rousseau
翻譯——周沛郁
審訂——趙建棣

花繪物語

積木文化

目 次

序 9

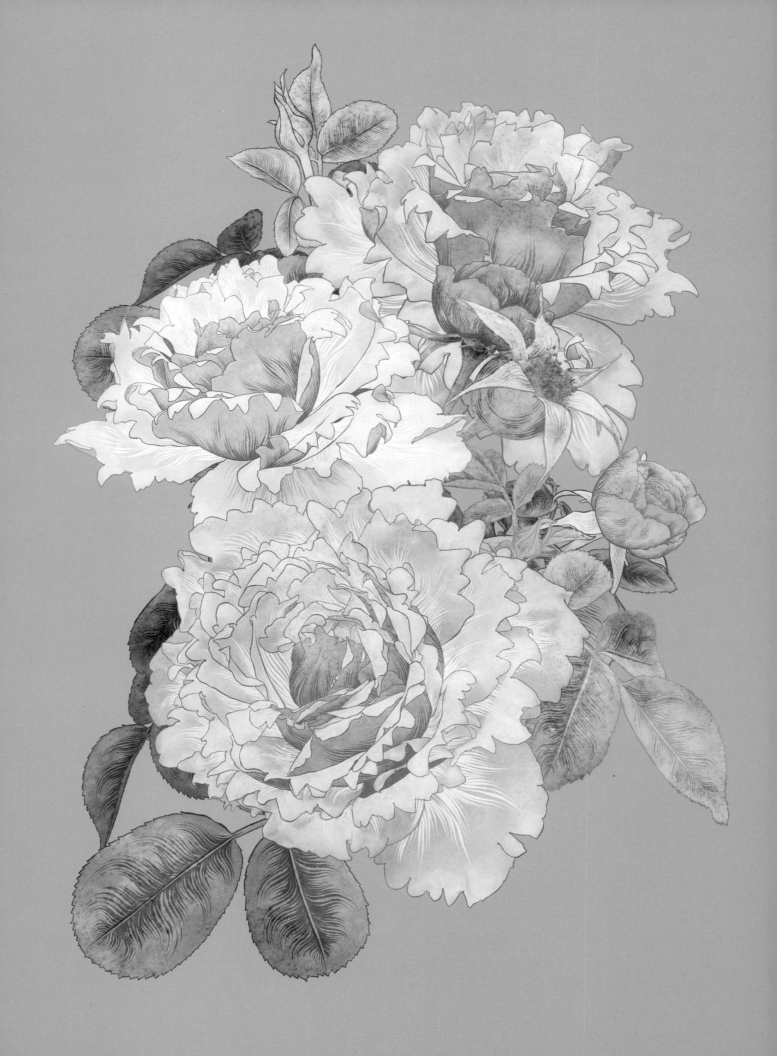

前言

澳洲插畫家捷瑪・歐布萊恩（Gemma O'Brien）

亞德里安娜曾是我的室友，當時我們倆剛從雪梨的藝術學校畢業。某個春日，亞德里安娜興高采烈地回家，直嚷她去「採集」了。我一問之下，她便從樓下抱了一大堆植物、葉和花上來，遮住了她整整半個人，美麗芬芳。亞德里安娜接著開心地和我分享這些花草的名字：木蘭葉、紫薇、各種澳洲的原生植物等。她描述那些植物何時開花，喜歡陽光還是遮蔭，重述她在新南威爾斯燦爛翠綠的鄉間童年往事。她把採來的花草分成好多束，插滿屋內各處的花瓶，我深受啟發，著迷不已。那些植物搜集自小巷裡的垂垂掛掛、友善鄰里和公園裡無人注意的角落，亞德里安娜懷著愛意將它們採來。

此後，亞德里安娜對自然界的熱情，精煉成一卷卷精美插畫。從澳洲灌木叢到紐約市，她不論到哪兒都能找到花，並用獨到的方式重新想像那些植物。亞德里安娜擁有豐富的植物學智慧、設計師的眼光和令人嫉妒的技術能力，為熟悉的形體賦予新生命。

本書不僅是美麗花草的詳盡目錄，也是植物插畫這門傳統藝術的當代大作。亞德里安娜帶我們從紙頁出發，造訪大地，展示隨季節變幻的顏色與質地、花朵的芬芳，以及自然的禮讚。我相信這本書會為愛花人、插畫家和採集者帶來喜悅與靈感，歷久不衰。

左頁
Sophie Rochas 蘇菲羅莎
Rosa 'Sophie Rochas'

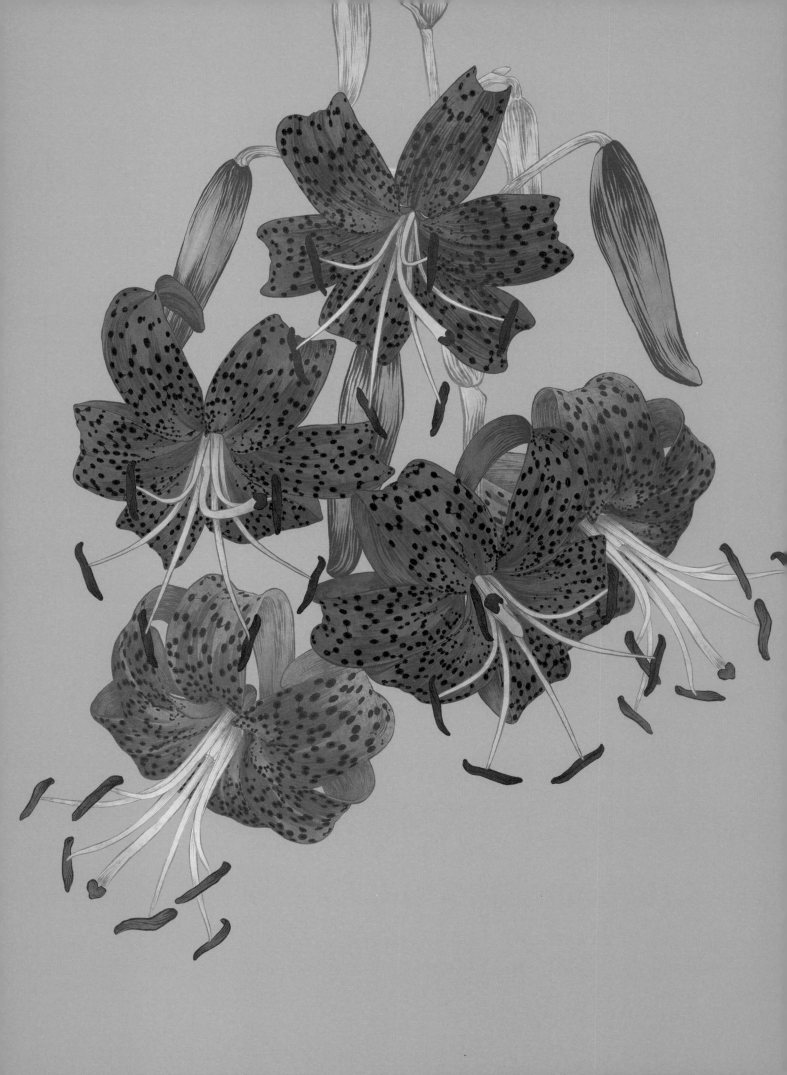

序

一朵花捧在手中，認真觀察，那就是你當下的世界。
我想把那世界獻給大家。
——喬治亞·歐姬芙（Georgia O'Keeffe）

在我五歲的時候，我的外婆告訴我的母親，我將會成為一名花卉研究者。我每次去澳洲中央海岸的塔格拉湖（Tuggerah Lake）畔拜訪外婆時，都會在她美麗的花園裡待好幾個小時，尋找花朵，觀察秋海棠肉質葉片上的螺旋，呼吸傳統玫瑰的濃烈香氣。那是我們的慣例，我一到那兒，就一定先去為餐桌搜集一堆花。而且，外婆特別允許我可以選擇任何花朵，我母親對此很意外。

外婆的花園是十分典型的四分之一英畝地，有間磚木混合屋，和鄰近房屋一個樣。不過對我來說，這個普普通通的後院，是充滿新奇的奧妙世界。外婆酷愛蕙蘭——這在她那一輩的園藝愛好者之間十分普遍。她也搜集庭園玫瑰，驚人的收藏中包括色調浪漫的深朱紅和雅緻的腮紅粉，此外還有甜美的白番紅花（White Crocus），秋海棠葉宛如精緻地綴著珠寶。每次造訪，都有新的事物令我讚嘆。

外婆在我七歲時就過世了，外公賣掉了那間房子。葬禮那天，整個家族都聚到塔格拉湖畔。她的玫瑰燦爛盛開，我採了一大把，裝飾餐桌。阿姨要我把這些玫瑰的花叢位置都告訴她，她想把花移到自己的花園，紀念母親。

外婆死後，我母親接手我的植物學教育；她也是園藝愛好者。我們住在澳洲藍山山脈那片仙境中——家旁的荒林肆意生長，1990 年代中期，那裡為愛花如痴的嬉皮提供了避風港，我們沉浸在自然中。散步穿過國家公園時，母親教我用學名辨識植物。我愛上了各種佛塔樹和那些令人眼花繚亂的拉丁名稱——鋸齒佛塔樹（*Banksia serrata*）、全緣葉佛塔樹（*Banksia integrifolia*）、大花佛塔樹（*Banksia grandiflora*）。母親還教我摘山魔鬼（*Lambertia formosa*），從花冠基部吸吮甜美的汁液。

我的想像力本來就很豐富，而藍山山脈的花朵使我的創作欲源源不絕；我開始辛勤地畫畫。

左頁

Tiger Lily 卷丹
Lilium lancifolium

路易斯·卡羅（Lewis Carroll）十九世紀的經典之作
《愛麗絲夢遊仙境》故事中，愛麗絲遇到了一朵會說話的卷丹。

從童年到青少年時期，我探索了許多創作媒材，動手做總是讓我很快樂。十二歲時，我對用黏土捏 1:1 胸像產生強烈熱情，不久之後，我便投入油畫：豐富的色彩、醉人的氣味和媒材悠久的歷史吸引了我。母親放任我在家裡一畫就是幾個小時，並無視被我弄得一團糟的地毯。

中學畢業後，我研讀設計，開始在片廠的電影服裝部工作。拍攝空檔，我總是回歸初戀——以筆就紙。當我再度動手畫植物（無視各種商業插畫趨勢），我的插畫生涯才開始蒸蒸日上。現在，我的花朵藉著數位繪圖躍然紙上，數位繪圖讓我能在世界各地創作，且要什麼顏色、就有什麼顏色。

我的生活裡總有花朵相伴。我鎮日觀察花朵的形態、形狀和色調，畫出精緻的細節。我在旅遊途中尋找花朵；晨間散步成了我替下一件作品物色主角的機會。可能是布魯克林早春盛開的濃烈紫丁香，或是路邊石子間野胡蘿蔔的纖細莖桿頂著張揚開展的花序。我花了無數時間駝著背、麻了手，畫出一張張植物圖，且不曾對這些靈感來源感到厭倦。自然永遠令人欣喜、驚奇，而我永遠不想掙脫這個魔咒。

花朵展開花瓣（有些僅僅為時幾小時），吸引的不只是鳥類、甲蟲、蜜蜂，或是蝙蝠等授粉者，還有人類。早期的植物獵人承受極端氣候、疾病、生命危險，旅行到遙遠的土地，尋找植物珍寶，帶著樣本返鄉，而培育者將之變成前所未見的雜交品種。荷蘭的鬱金香狂熱是史上數一數二的投機泡沫，正是源於植物蒐集者的執著。我們完全地拜倒在切花的裙下，現在全球一天大約消費一千萬朵切花。

這本書是我給自然界這些短暫珍寶的情書——是頌揚花卉世界之作。書頁間的各色植物，有溫室中的無價之寶，也有路邊理直氣壯的生存者。開花植物（被子植物）的世界遼闊、多樣而誘人，縮小範圍的過程十分折磨。我希望這本書不只展示最受歡迎的花朵，也帶我們重新認識人們眼中不時髦或價值不高的植物科別。例如卑微的天竺葵，一向是我的最愛；擁有斑斕的葉片、彩繪條紋或螺旋、顏色對比的任何植物，都能令我屏息，心裡發顫。街角小店的鬱金香，即使還裹在塑膠袋裡，也能為廚房增色。我想分享我對花朵的盛情，希望讀者能以不同的眼光欣賞，或許能啟發人探索某些冷門的植物。

對我來說，花朵和家庭緊密相連，尤其是我的外婆和母親。花朵承載了我最愛的回憶，連結了賦予我最多喜悅之地，令我想起最珍視的人。花是我人生中的恆常所愛。我第一次在外婆花園裡看到的花，許多年後成了我最愛畫的花。外婆如果看到今日的我，一定會很驚喜——花卉研究者，而且絕對是花的搜集者和編目者。她預言得一點也沒錯。僅將本書獻給她。

右頁

Bigleaf Hydrangea 繡球花「丑角」
Hydrangea macrophylla 'Harlequin'

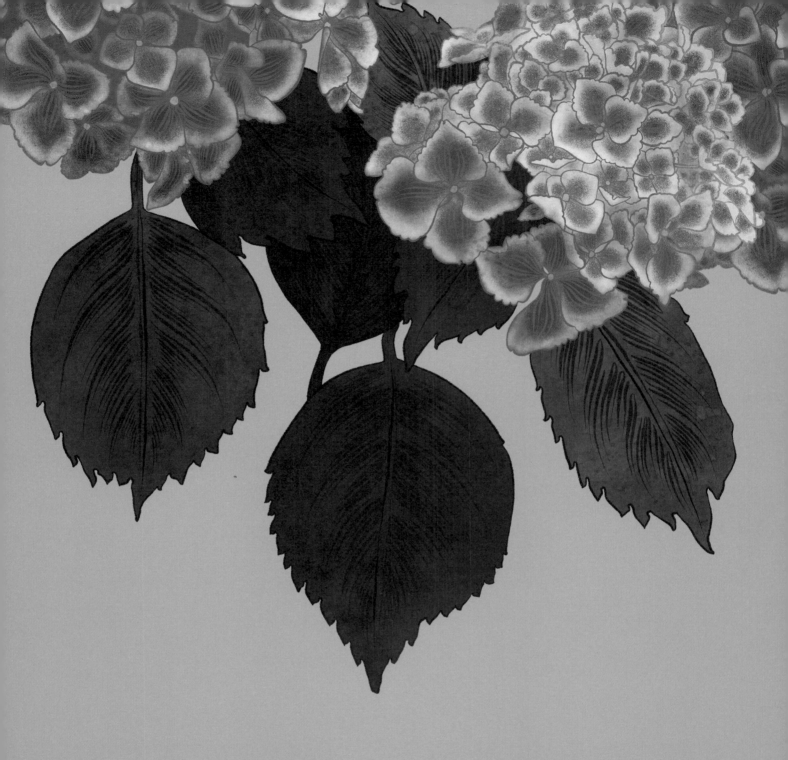

淺談命名法

「學名」是很有用的分類工具，可以在一科之中辨別植物。一般人可能比較認識植物的「俗名」，不過俗名有可能因地而異，學名則是共通語言。接下來我們將會看到，植物的名字充滿驚奇，有時十分令人混淆。例如洋金花「金后」（*Datura metel* 'Golden Queen'）和紫花洋金花（*Datura metel* 'Fastuosa'）是同一種茄科植物的不同栽培品種（引號中的是品種名稱），卻有共通的俗名：洋金花。而像天竺葵（*Pelargonium* × *hortorum*）這樣，學名中有個「×」，則表示是由兩個品種培育出的雜交種。

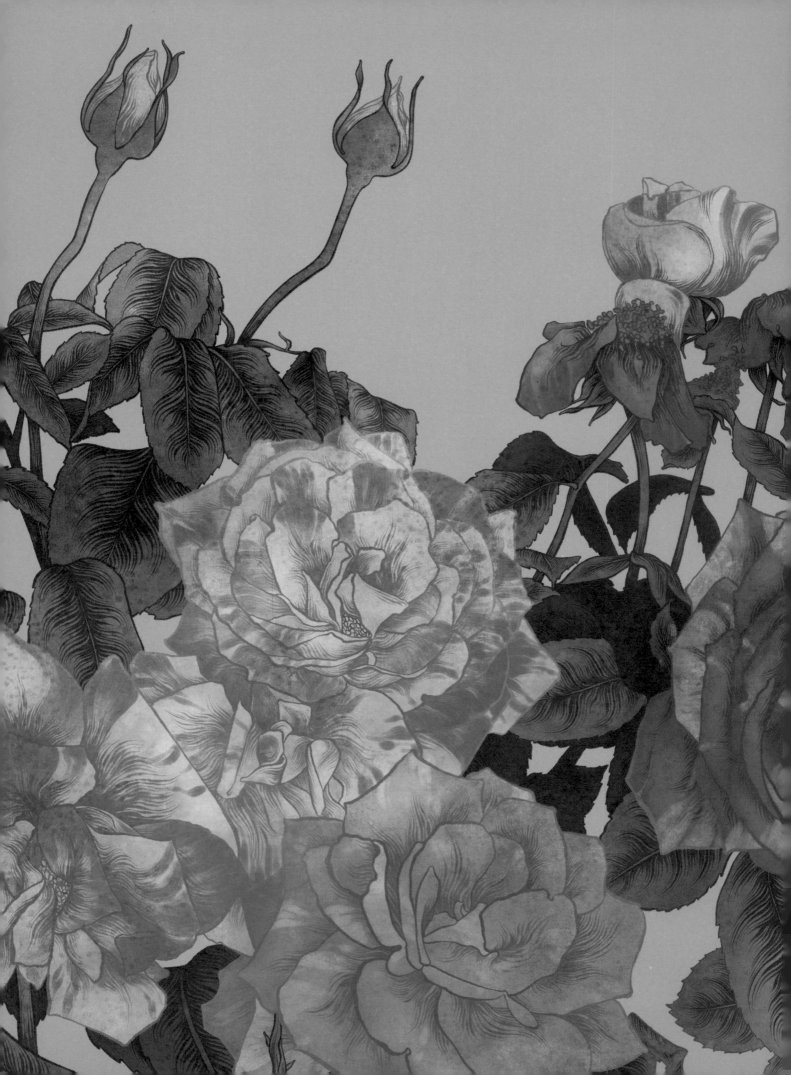

薔薇科

ROSACEAE

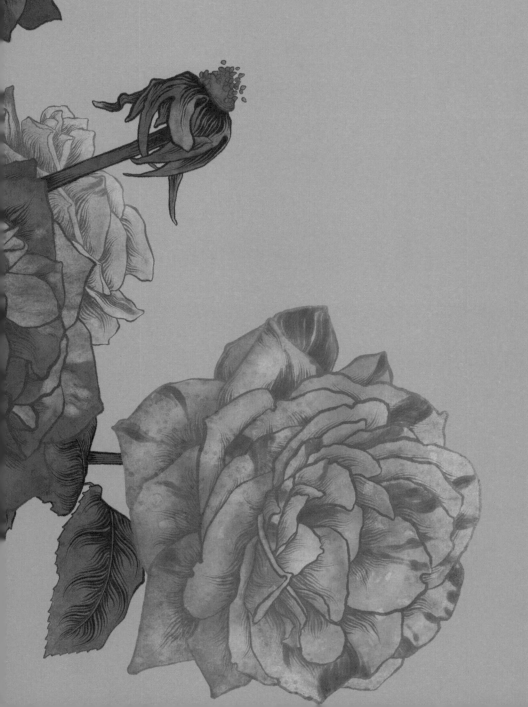

玫瑰恣意奔放，濃郁芬芳，與歷史交織千年。玫瑰繪於畫，入於口，紋於皮膚，贈予愛人當禮物，蒸餾製成香水噴霧，或出現在藥劑師珍藏的寶貝瓶子裡。

薔薇科植物源自中國、地中海和中東，有著多產的祖先，為舊世界和新世界供應食糧。常見的薔薇科植物有史前就存在的西洋梨（*Pyrus communis*）、乖張的黑莓（*Rubus fruticosus*）和著名的桑樹（*Morus alba*）。桑葉能養蠶，古代貿易路線因而得到絲路之名。野蘋果（*Malus sieversii*）在哈薩克寒冷的山上形成肆意生長的果園，由鳥類和熊散布種子；賣弄風姿的觀賞植物則有日本櫻花（*Prunus serrulata*）和歐洲野蘋果（*Malus sylvestris*），野蘋果多瘤的枝條倍受木車工推崇。

中世紀歐洲，玫瑰園和糧食作物一樣重要；從玫瑰花瓣萃取出來的精油具有藥性，深受重視。藥用植物區有各種健壯、多產的花，包括白玫瑰、大馬士革玫瑰和法國薔薇（*Rosa gallica*，俗稱「藥劑師玫瑰」）——是今日最古老的栽培種之一，波斯人十二世紀就開始種植。犬薔薇（*Rosa canina*）的花瓣有收斂效果，可用於清潔肌膚、治療瘀傷，類似漿果的果實，可以煮成富含維生素 C 的玫瑰果茶。玫瑰精油用途多多，可以改善消化、減輕憂鬱、緩和經前症狀、增強原欲。

拿破崙的第一任妻子約瑟芬皇后很愛玫瑰。她也是偉大的栽培者，在瑪梅松城堡（Chateau de Malmaison）大規模搜集、培育玫瑰。玫瑰的來源眾多，包括拿破崙的戰艦，而探險家兼博物學家約瑟夫‧班克斯（Joseph Banks）爵士擔任英國皇家植物園館長時，常常把樣本送給她。約瑟芬皇后寫下第一份玫瑰栽培指南，她著名的花園是逾二百個品種的玫瑰芬芳盛宴。

約瑟芬皇后的官方畫家：植物插畫家皮耶‧約瑟夫‧賀杜德（Pierre-Joseph Redouté）為這些收藏做了精美紀錄。更特別的是，賀杜德更和先前十五世紀的插畫家發展出植物藝術的一個新類型，產生了優雅、精細、符合科學的繪畫，在未來漫長的歲月中成為參考的資料。歐洲大師和法國印象派畫家畫下玫瑰的圖像，他們的畫布充滿花卉的符號；白玫瑰象徵聖母瑪麗亞的貞潔，深紅玫瑰如耶穌在十字架上灑下的血。

玫瑰在歷史中承載了種種意義。英國的前拉斐爾派（pre-Raphaelite，譯註：十九世紀中葉的藝術團體，反對學院畫風，主張復興十五世紀風格）畫家用玫瑰來傳達訊息：紅玫瑰代表愛，黃玫瑰代表友誼，粉紅是新戀情或祕密情事。玫瑰一向象徵情欲，埃及豔后克麗奧佩托拉邀馬克‧安東尼來度一夜春宵時，浴室地上鋪了厚厚的玫瑰花瓣。古羅馬人會在裝飾了野薔薇的房間談祕密和交易；「在薔薇花下說的話」（sub rosa）被視為最高機密。

或許莎士比亞說得對？「我認為任何花朵都比不上玫瑰。」

十五世紀的王室成員會用玫瑰花水以物易物並視之為法定貨幣。

前頁
'Alfred Sisley' Rose「阿佛列雷德西斯萊」玫瑰
Rosa Delbard 'Alfred Sisley'

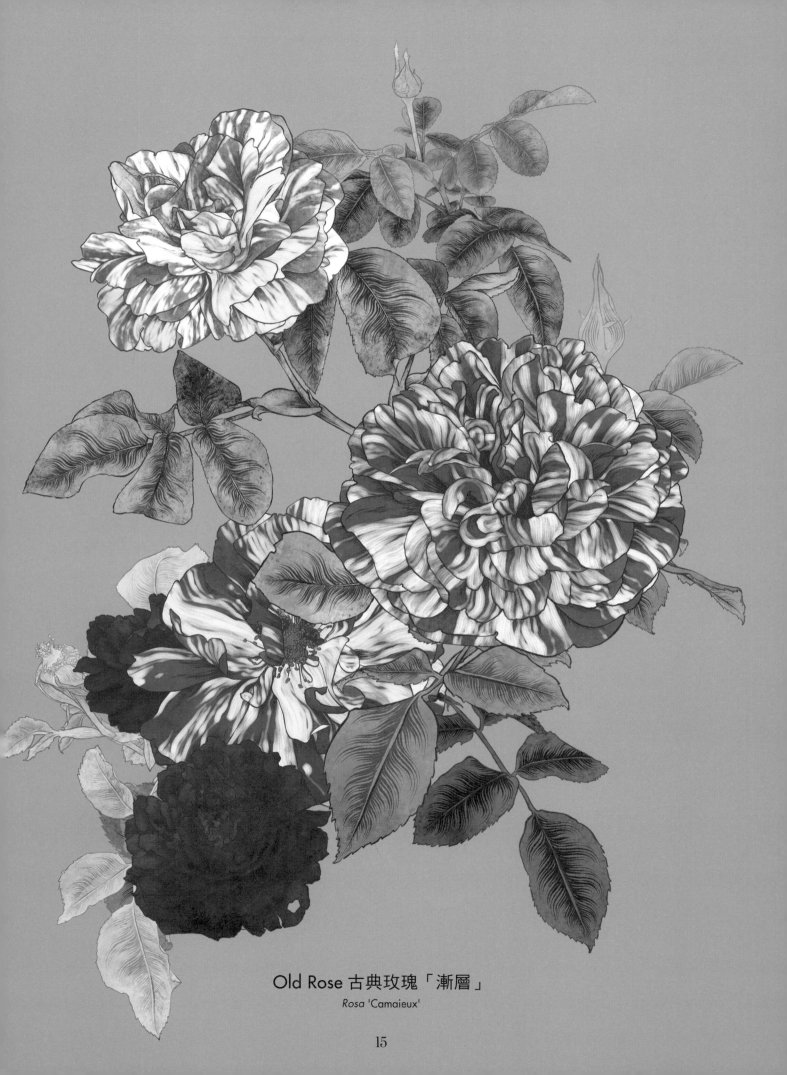

Old Rose 古典玫瑰「漸層」

Rosa 'Camaieux'

15

Apothecary's Rose 藥劑師玫瑰
Rosa gallica

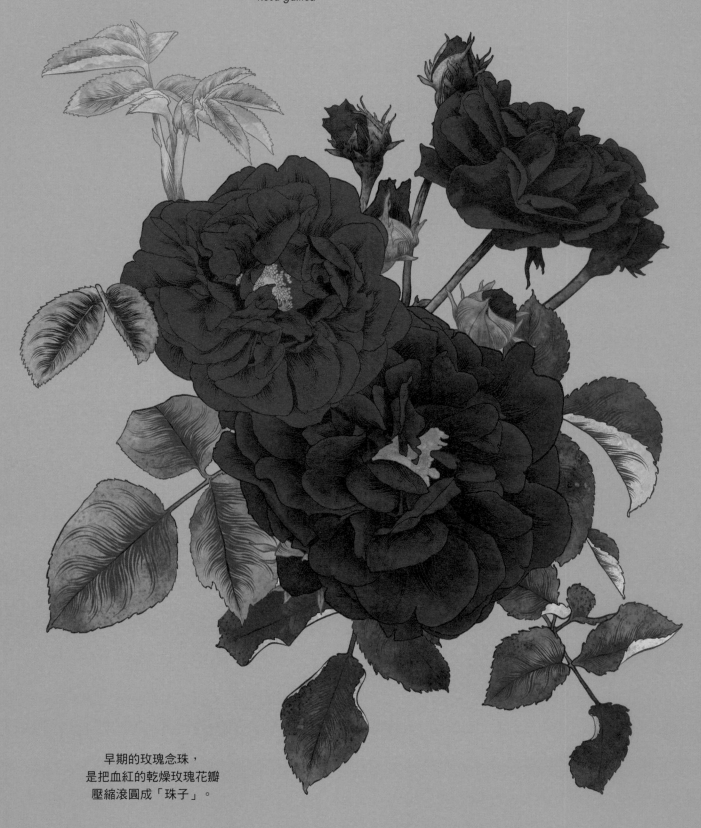

早期的玫瑰念珠，
是把血紅的乾燥玫瑰花瓣
壓縮滾圓成「珠子」。

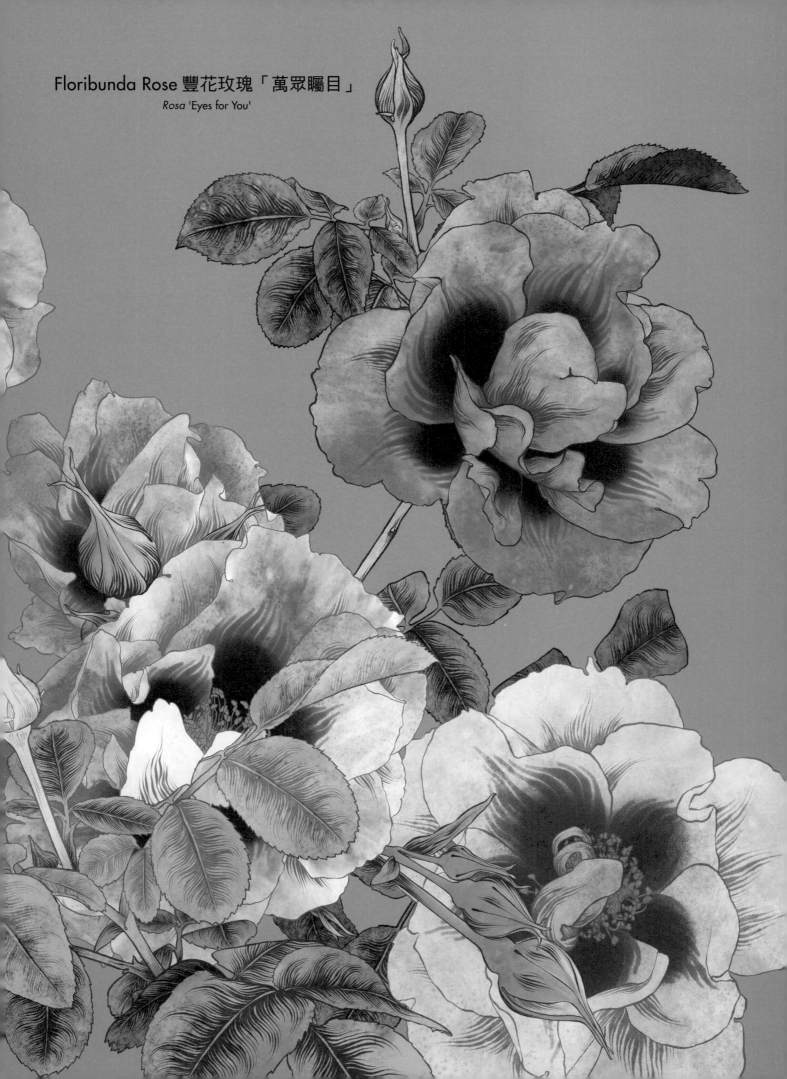

Floribunda Rose 豐花玫瑰「萬眾矚目」
Rosa 'Eyes for You'

Floribunda Rose 豐花玫瑰「萬眾矚目」
Rosa 'Eyes for You'

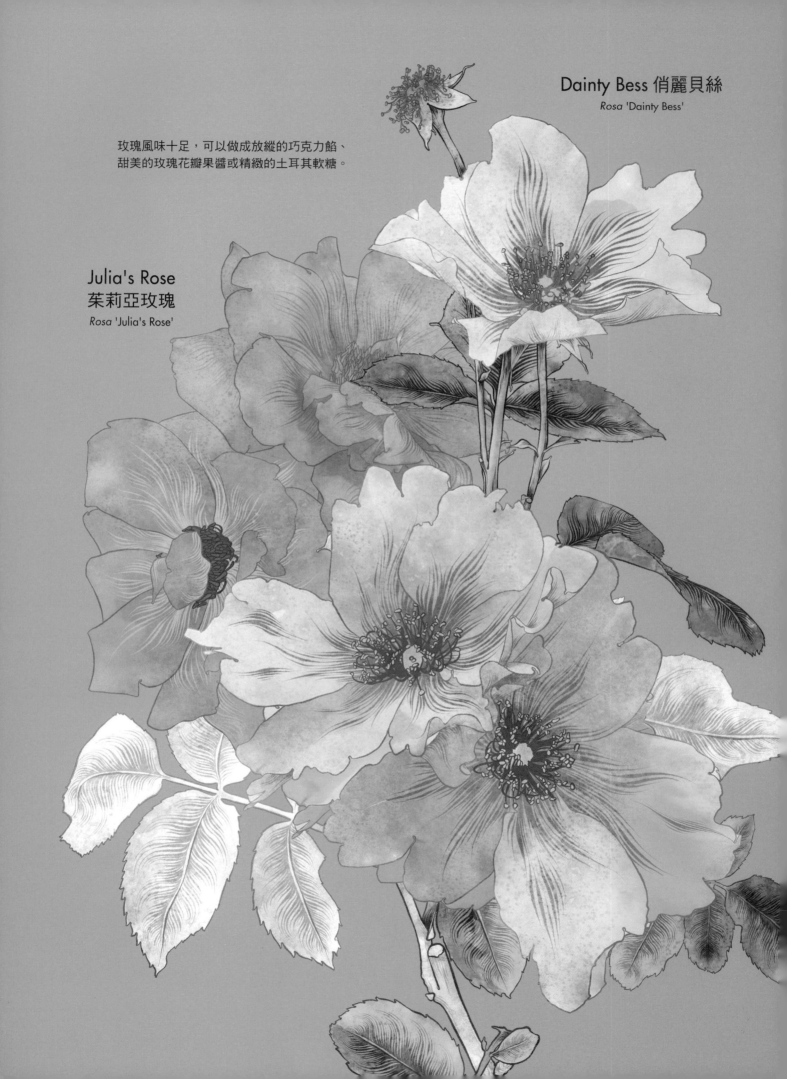

Dainty Bess 俏麗貝絲
Rosa 'Dainty Bess'

玫瑰風味十足，可以做成放縱的巧克力餡、
甜美的玫瑰花瓣果醬或精緻的土耳其軟糖。

Julia's Rose
茱莉亞玫瑰
Rosa 'Julia's Rose'

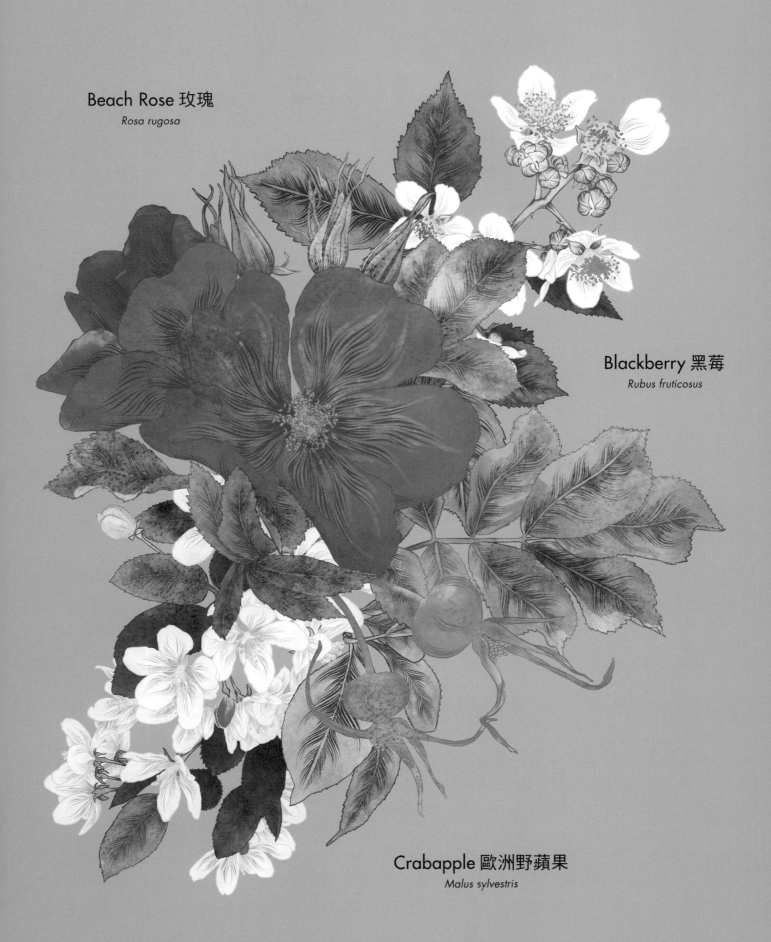

Beach Rose 玫瑰
Rosa rugosa

Blackberry 黑莓
Rubus fruticosus

Crabapple 歐洲野蘋果
Malus sylvestris

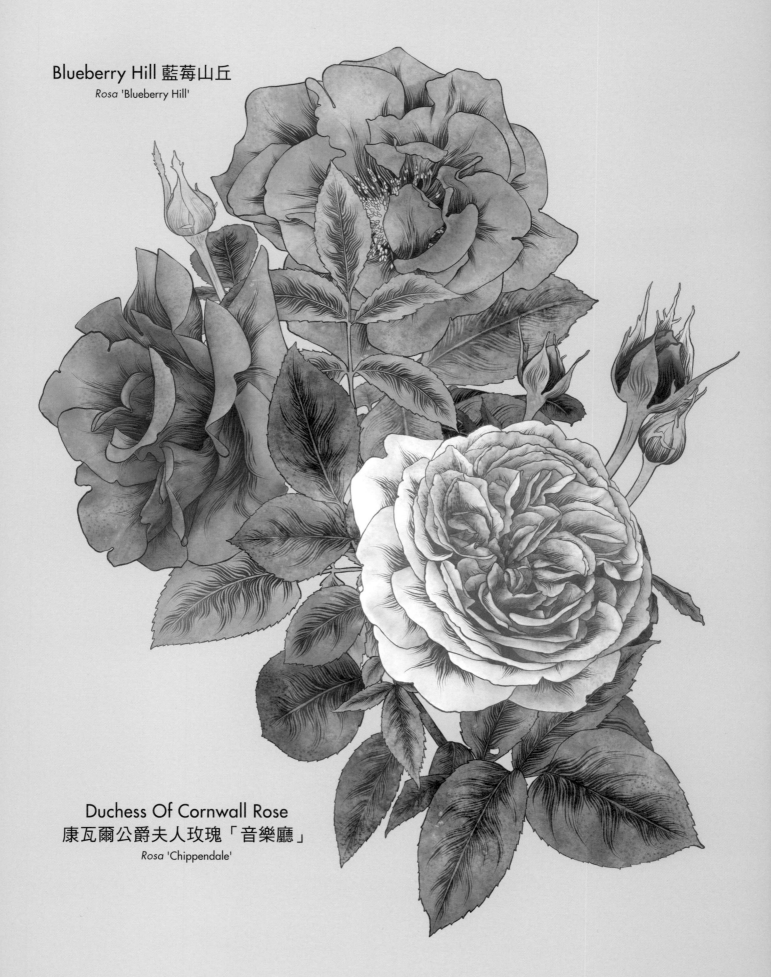

Blueberry Hill 藍莓山丘
Rosa 'Blueberry Hill'

Duchess Of Cornwall Rose
康瓦爾公爵夫人玫瑰「音樂廳」
Rosa 'Chippendale'

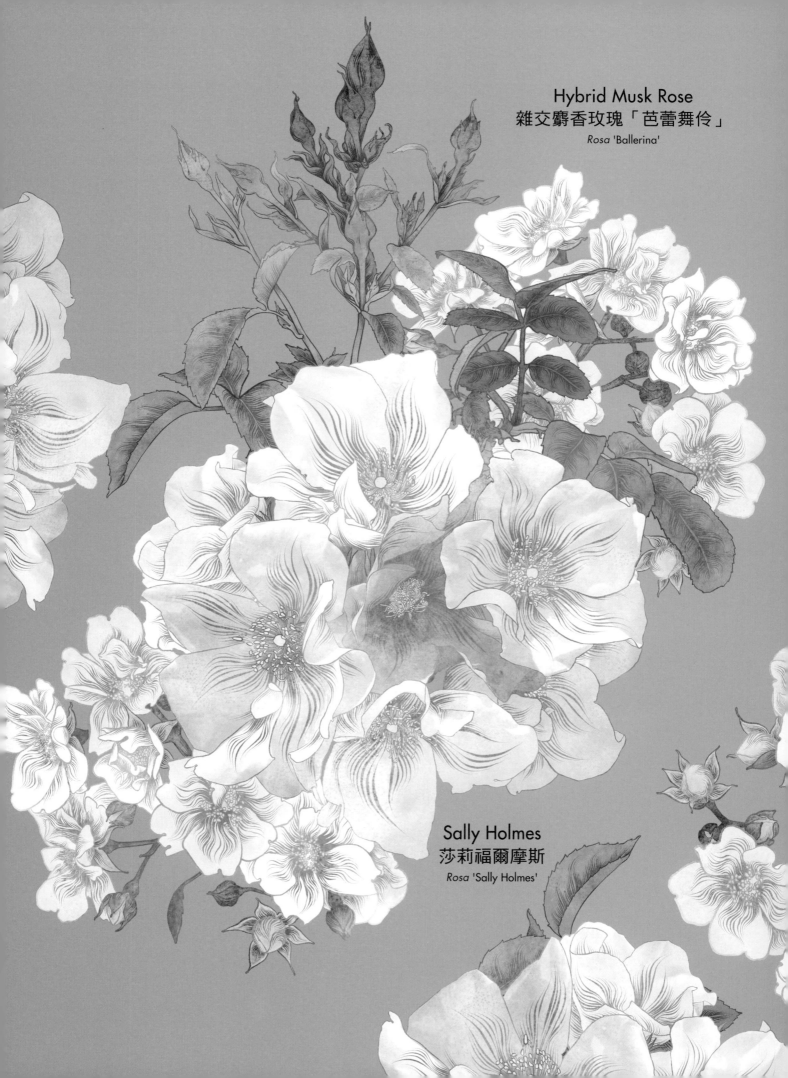

Hybrid Musk Rose
雜交麝香玫瑰「芭蕾舞伶」
Rosa 'Ballerina'

Sally Holmes
莎莉福爾摩斯
Rosa 'Sally Holmes'

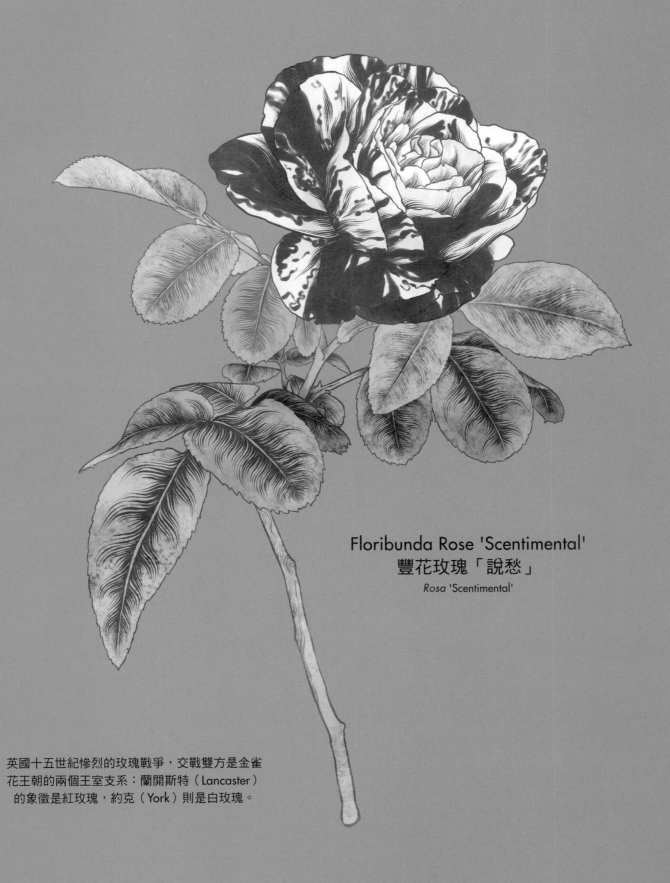

Floribunda Rose 'Scentimental'
豐花玫瑰「說愁」
Rosa 'Scentimental'

英國十五世紀慘烈的玫瑰戰爭，交戰雙方是金雀
花王朝的兩個王室支系：蘭開斯特（Lancaster）
的象徵是紅玫瑰，約克（York）則是白玫瑰。

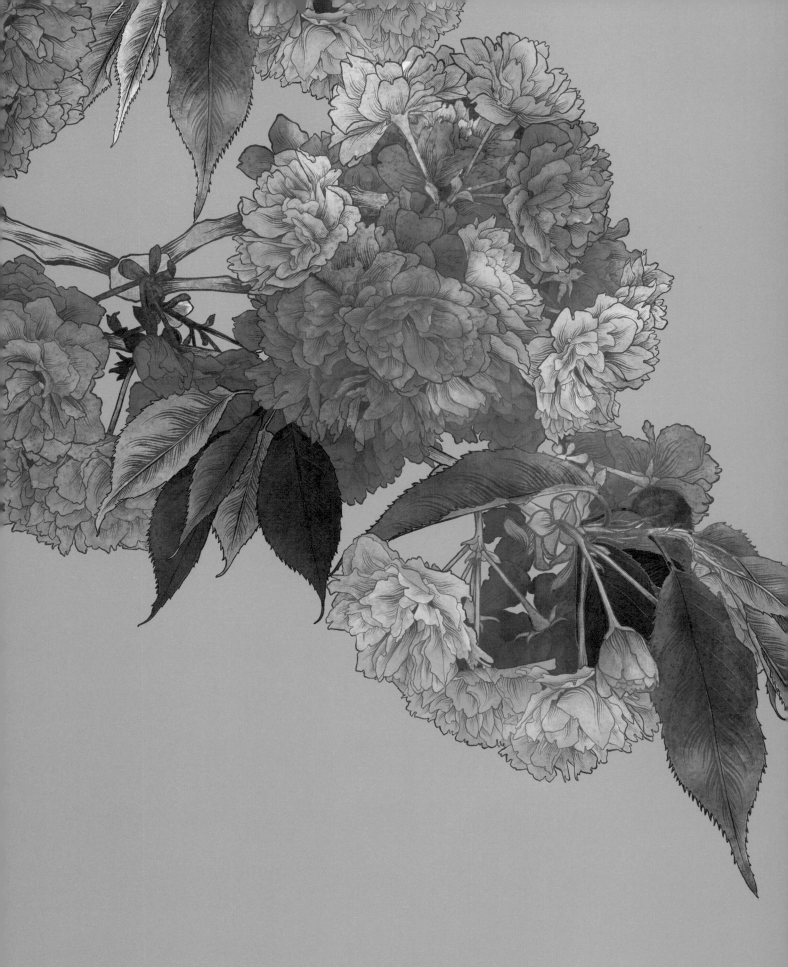

Japanese Cherry 關山櫻

Prunus serrulata 'Kanzan'

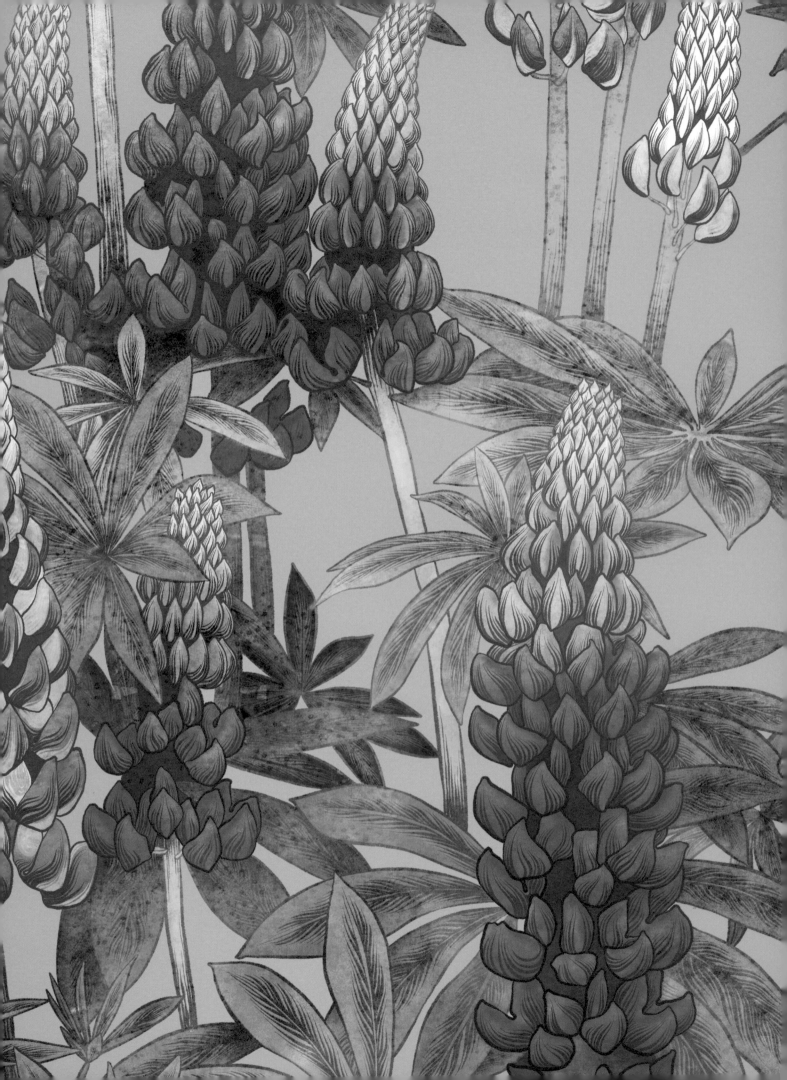

豆科

LEGUMINOSAE

南極大陸之外的地方，都看得到這一科植物。豆科家族歷史悠久，相思樹屬（*Acacia*）在一億四千萬年前就已生長在岡瓦納古陸（Gondwanaland）。這群龐大豐富的植物包含了超過二萬三千種高大熱帶樹木、糧食作物、大大小小的灌木，以及生長旺盛、茂密垂掛的藤蔓。

豆科是固氮植物，這是源於大氣中缺乏氧氣時的原始適應。豆科根部的根瘤菌，能把空氣中的氮轉換成植物能利用的形態。澳洲原住民食用絨毛相思樹（*Acacia holosericea*）的種子，已有幾世紀的歷史。這種種子富含氮，可以用小扁豆的方式料理。而歐洲人則從公元前六千年就在吃蠶豆（*Vicia faba*）。

耀眼的綠玉藤（*Strongylodon macrobotrys*）光采奪目，是菜豆的近親。綠玉藤在菲律賓熱帶叢林與蒸騰的溝壑中攀爬纏繞，莖可以長達十八公尺，一大叢海藍寶石色的淡藍花朵十分張揚。隨著暮色籠罩，耀眼的花瓣吸引蝙蝠倒吊著喝蜜汁，蝙蝠的頭頂沾到花粉，把花粉傳播給其他植株。

五千六百萬年前就有豆科植物存在的化石證據了。

紫藤（*Wisteria sinensis*）更常見，也很壯觀。這種強健而芬芳美麗的藤本巨獸，有著豆類的果莢，冬日光禿的藤上垂著果莢，開花時紫色的一叢叢花冠形成迷人的室外涼棚。

斯特爾特沙漠豆（*Swainsona formosa*）生長在澳洲乾旱的內陸中心，這種驚豔的野花有著鮮紅的花瓣和晶亮的黑眼珠，襯著赭紅的沙土，形成生意盎然的地被。對澳洲原住民來說，這是哀悼之花「血之花」，象徵他們的土地受到侵略。

地中海的西西里島上，香豌豆（*Lathyrus odoratus*）改變了歷史的軌跡。香豌豆是自花授粉，遺傳訊息很完整，一株香豌豆能繁殖出一模一樣的自己。從前建議用「駱駝毛刷」或「桿子綁上兔尾」，把一株香豌豆的花粉撒到另一株上，十八世紀種植者和園藝家達成異株授粉，掀起了一股花卉熱潮。香豌豆的實驗使得人們開始研究香豌豆的表親，可食用的豌豆（*Pisum sativum*）。孟德爾（Gregor Mendel）注意到豌豆的特徵會遺傳，造成天大的科學突破，開啟了遺傳學和 DNA 研究，給了後世科學家（包括達爾文）一個嶄新的焦點。而且由此可知，香豌豆不只有漂亮的花瓣而已。

前頁
Lupine 'Gallery Blue' 宿根羽扇豆
Lupinus polyphyllus

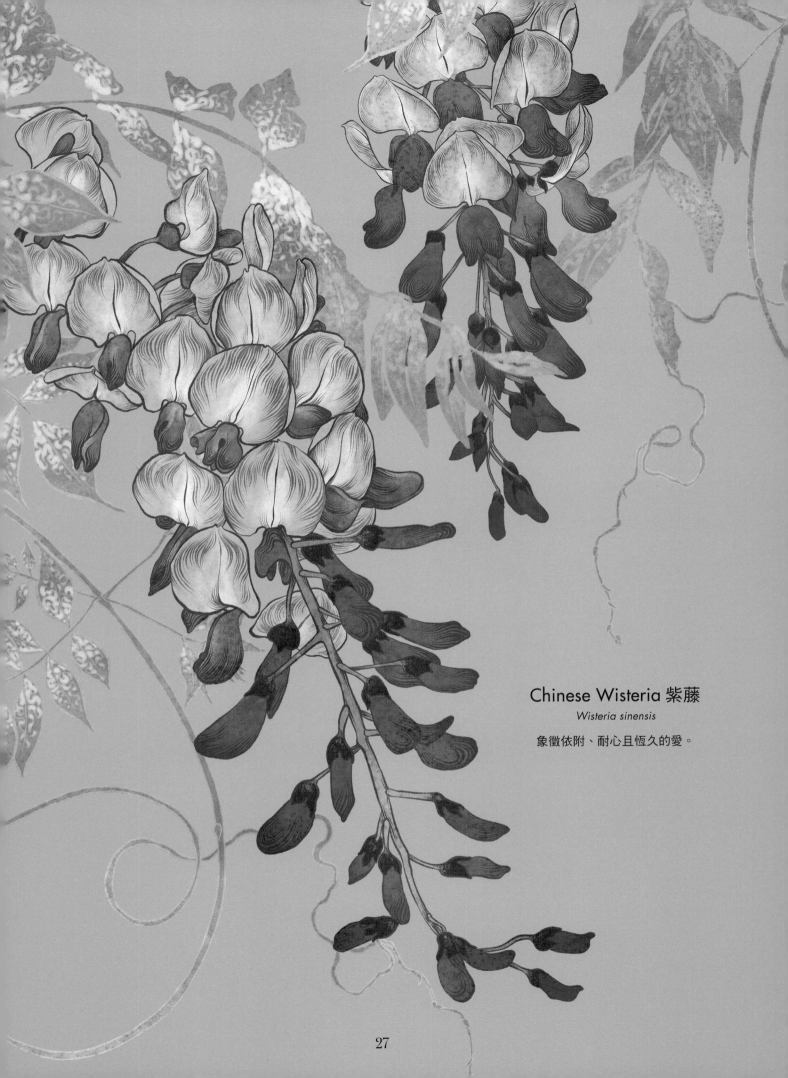

Chinese Wisteria 紫藤
Wisteria sinensis

象徵依附、耐心且恆久的愛。

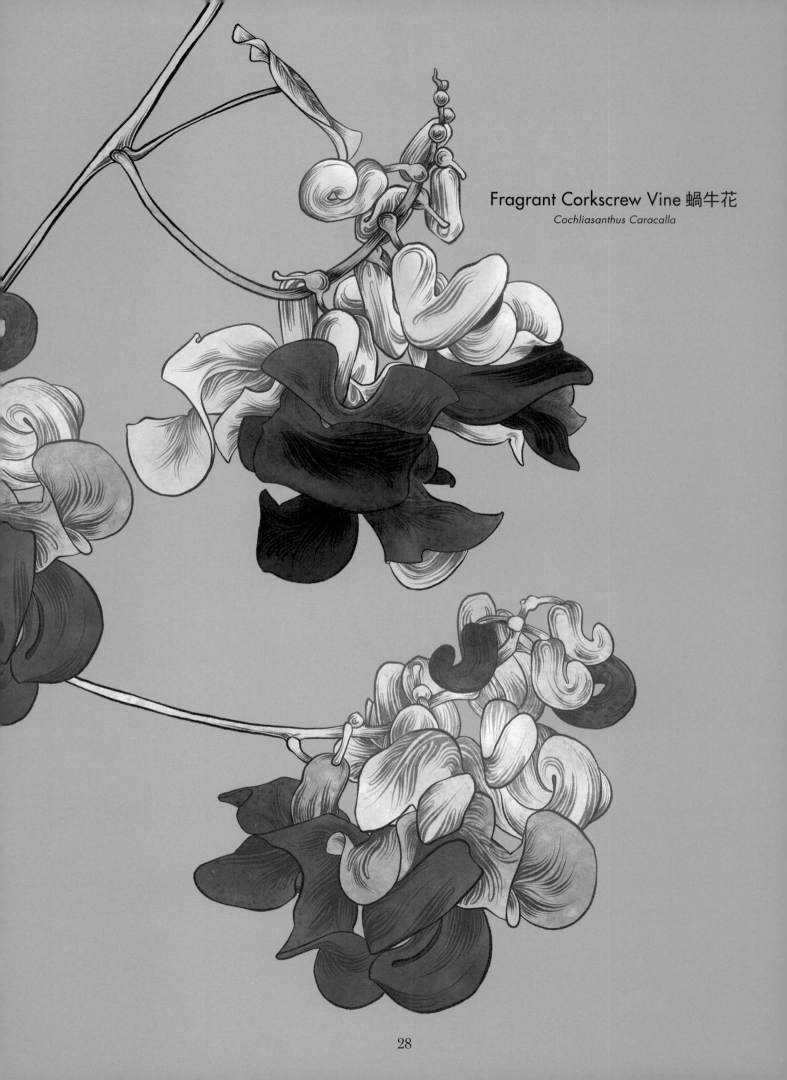

Fragrant Corkscrew Vine 蝸牛花

Cochliasanthus Caracalla

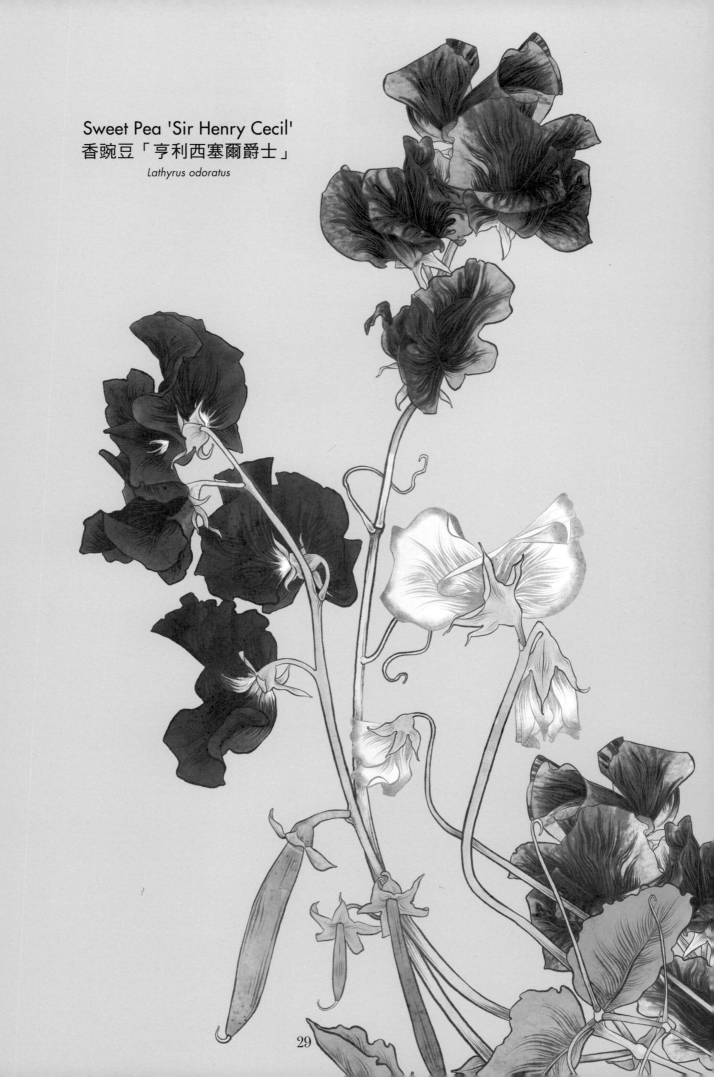

Sweet Pea 'Sir Henry Cecil'
香豌豆「亨利西塞爾爵士」
Lathyrus odoratus

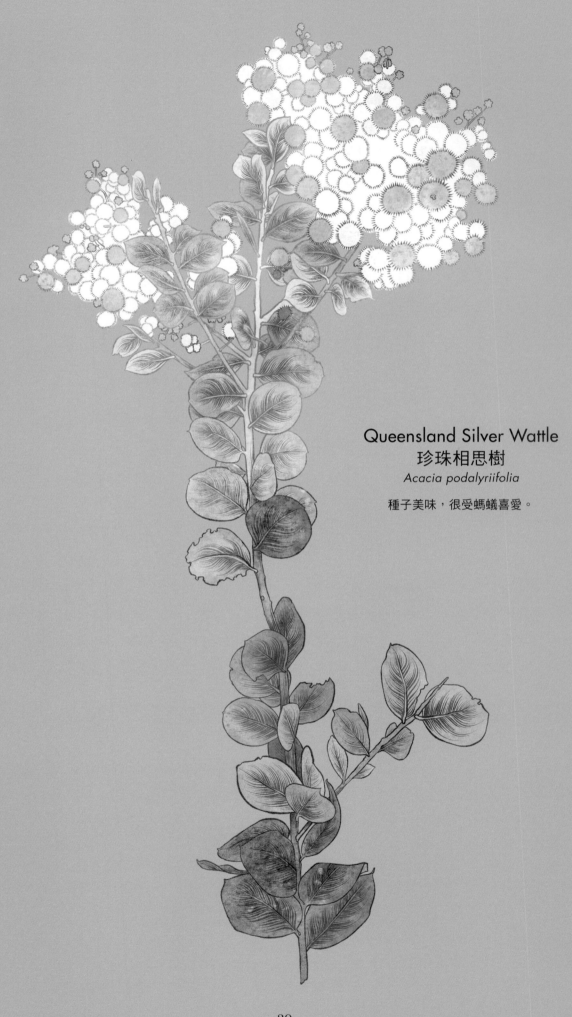

Queensland Silver Wattle
珍珠相思樹
Acacia podalyriifolia

種子美味，很受螞蟻喜愛。

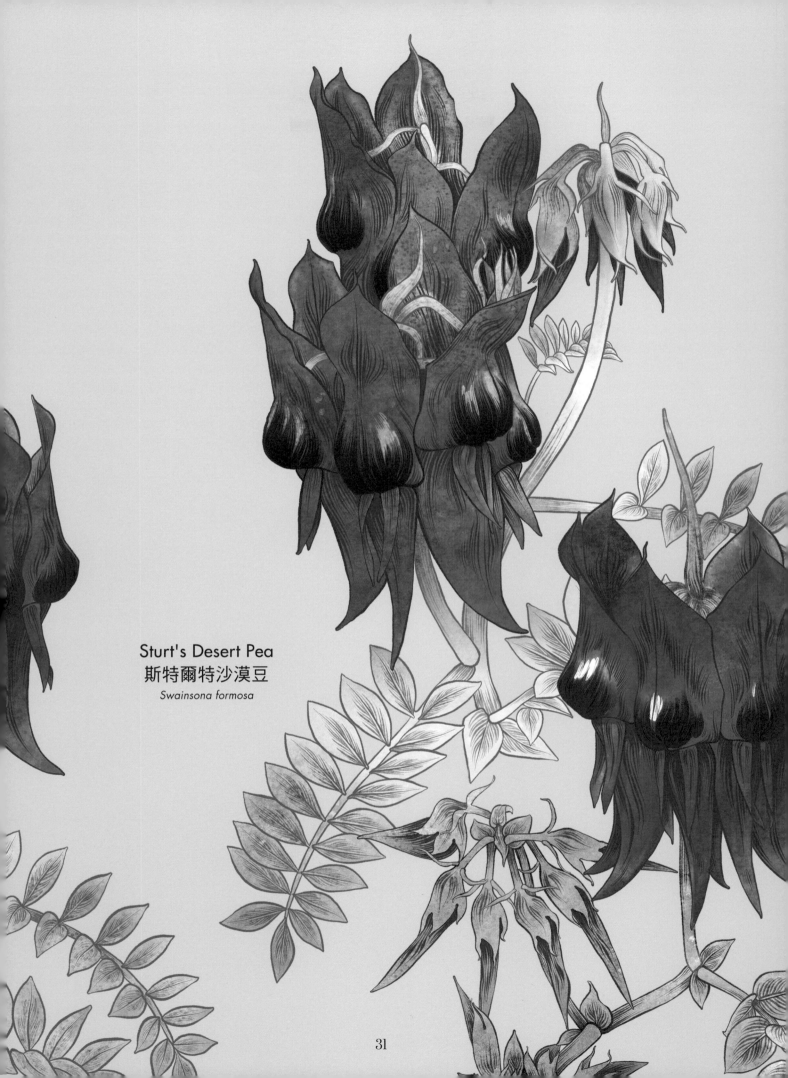

Sturt's Desert Pea
斯特爾特沙漠豆
Swainsona formosa

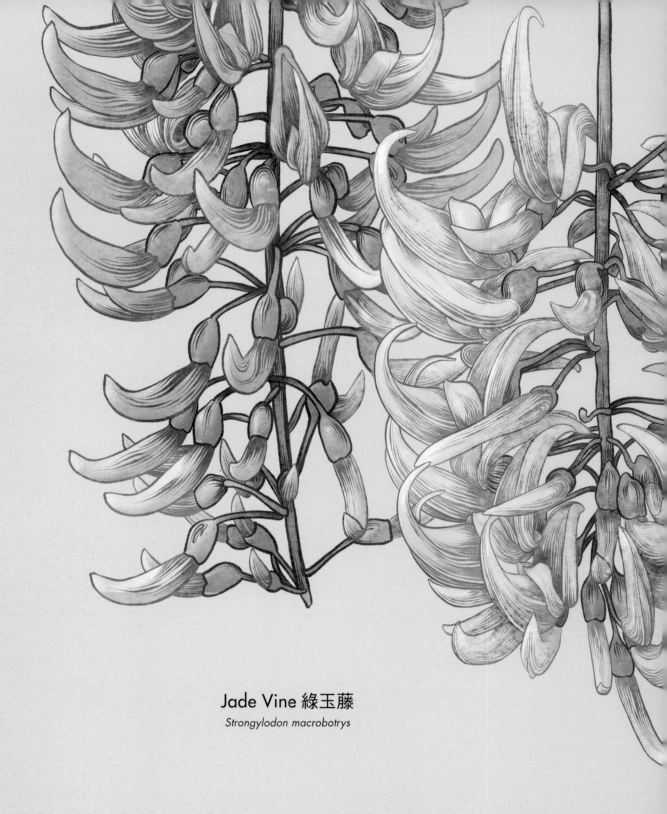

Jade Vine 綠玉藤
Strongylodon macrobotrys

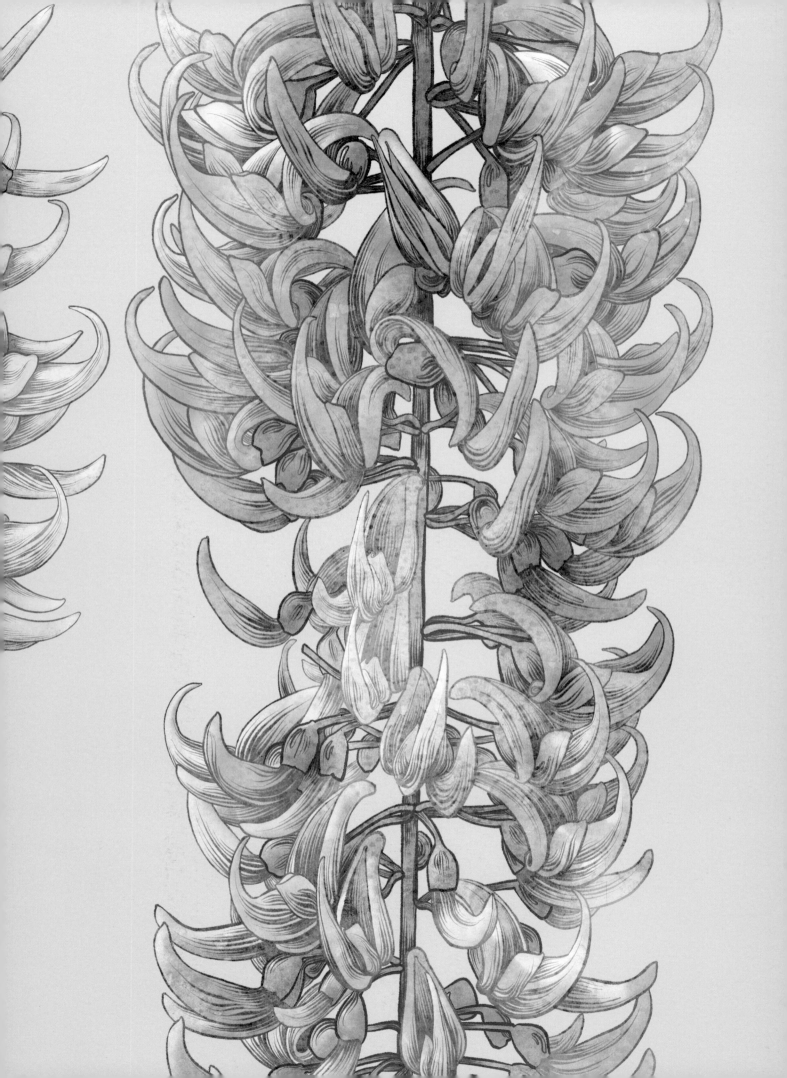

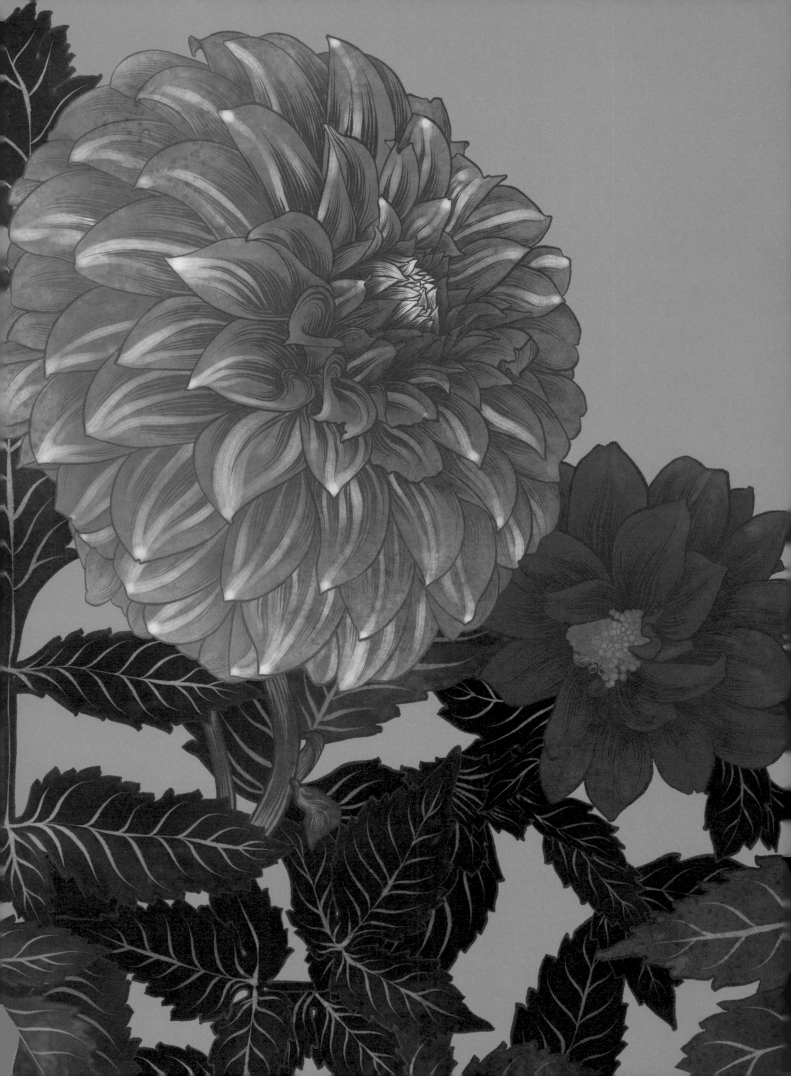

菊科

ASTERACEAE

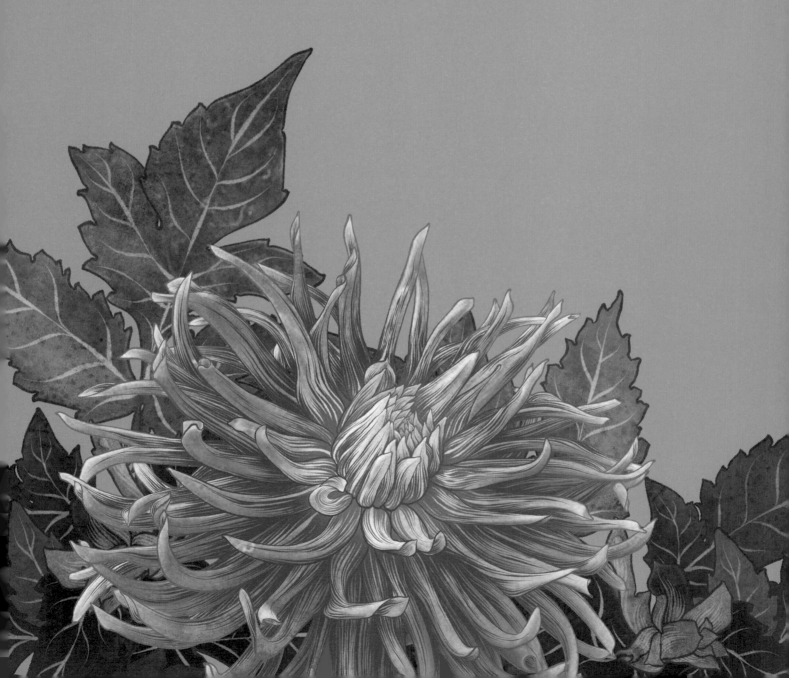

菊科開朗醒目、親切而鮮明，是強韌積極的一科植物，綻放的花朵和一輪花瓣宛如散發光芒，增添了繽紛的色彩與歡欣。菊花宿有「富貴之花」、「長壽花」之稱，旗下有耀眼的大理花、百日草，療癒功臣西洋蓍草和紫錐花，以及數百種其他親戚。菊科植物繁多，是世上數一數二大的一科，包含二萬三千種植物，而且各個歷史悠久。

中國原生的菊花（*Chrysanthemum morifolium*）從西元前五千年就在綻放，東方的醫者與草藥師奉之為延年益壽的良方。花朵製成養生的甜茶，葉子可蒸煮作為食用蔬菜，花瓣加進蛇湯可提味。不過直到五世紀，菊花這類卑微強韌的植物，才開始因為溫暖而耀眼的色調（黃、紅、紫、粉紅），而在中國受到重視，種在佛寺附近的庭園，形成低矮的草籬。

菊花讓血液湧流、讓氣高歌，幫助身體排除毒素。

墨西哥、瓜地馬拉和哥倫比亞的山巔，木立大理花（*Dahlia imperialis*）恣意生長，植株高達十公尺。阿茲特克和馬雅人把甜美的塊狀根當馬鈴薯來煮，吃深綠色的葉子，旅行時用竹子般的莖桿攜帶飲水。刺菊木（*Barnadesia spinosa*）也居處山地，棘刺能預防安地斯山頂上的駱馬啃食。

自從十八世紀末，植物學家和西班牙征服者一同旅行，把球莖送回家，歐洲人就展開和大理花的漫長愛戀，培育單瓣、重瓣、蓬蓬和多肉的栽培種，有的花冠小如硬幣，有的大如飛盤。大理花屬和菊屬的菊花，在十九世紀歐洲的花譜狂熱中廣為流傳，熱門花色包括火紅、鮮黃到鮮橘色。亮眼的現代雜交種包括大理花「幻象」（'The Phantom'）和「粉紅長頸鹿」（'Pink Giraffe'）；「幻象」有美麗的裙瓣，「粉紅長頸鹿」則是重瓣的蘭花花型，粉紅帶斑點的花瓣內捲。

精緻的西洋蓍草（*Achillea millefolium*）雖是野草，卻擁有神奇藥效，在路邊蔓延，幾百年來用於治療各種病症，過去在戰場上用於止血、促進傷口癒合。西洋蓍草十分強韌，也是賞心悅目的多年生園藝植物。

紫錐花在美國大草原上恣意生長，美國原住民用來加強免疫力、治療感染，現代的紫錐花雜交種，如「超級火鶴」（'Supreme Flamingo'）和「奇夢」（'Amazing Dream'）都鮮豔美麗。

朝鮮薊（*Cynara scolymus*）剝開外層，會露出可以吃的中心，含有大量抗氧化物。而巧克力波斯菊（*Cosmos atrosanguineus*）雖然其實不能吃，不過天鵝絨般的酒紅花朵聞起來像無人不愛的美食。

前頁（左至右）
大理花「島民」
Dahlia 'Islander'

新大理花「卡羅萊納布根地」
Dahlia Dahlinova 'Carolina Burgundy'

大理花「耀眼巨星」
Dahlia 'Star Elite'

大理花「粉紅長頸鹿」
Dahlia 'Pink Giraffe'

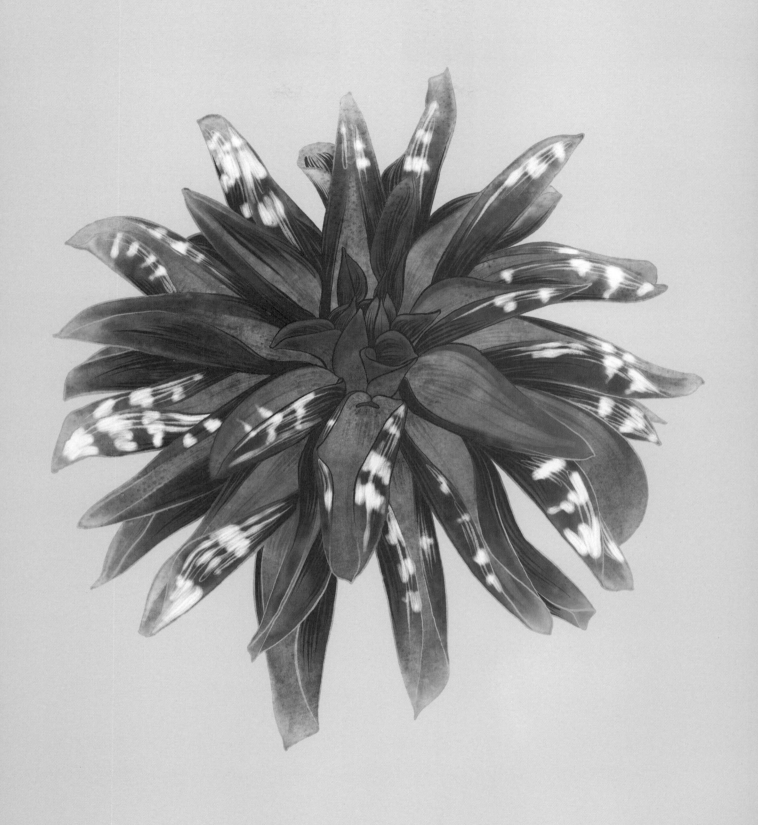

大理花「粉紅長頸鹿」
Dahlia 'Pink Giraffe'

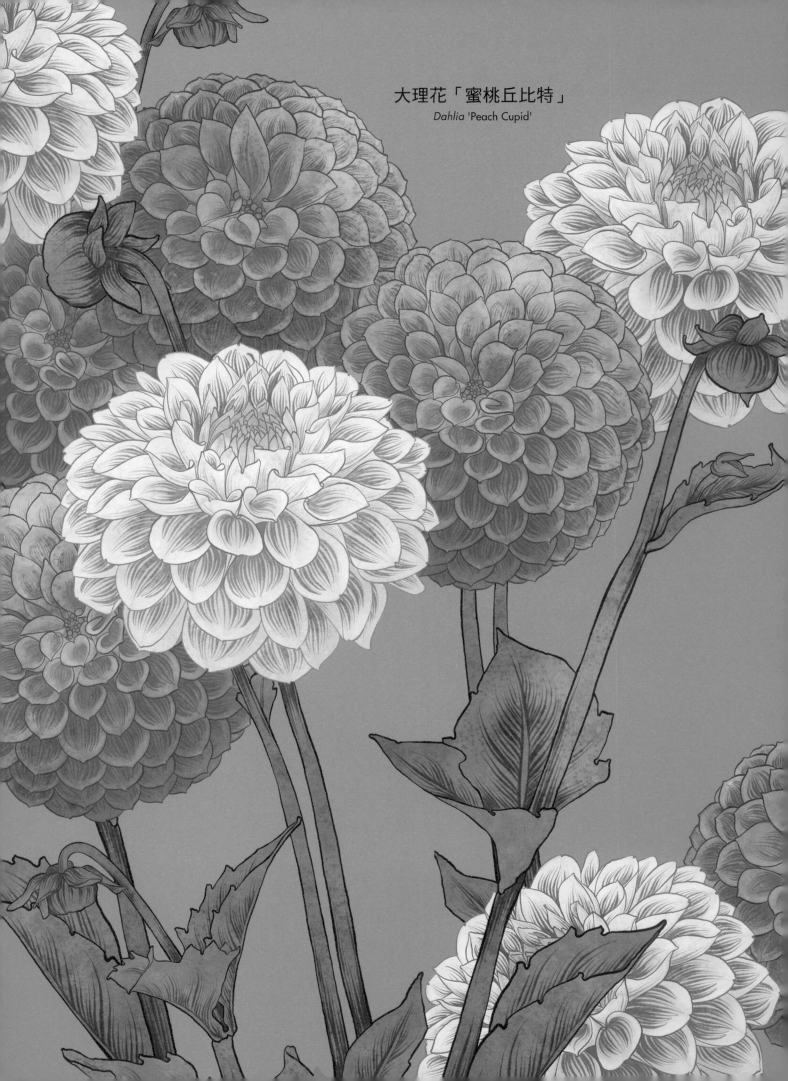

大理花「蜜桃丘比特」
Dahlia 'Peach Cupid'

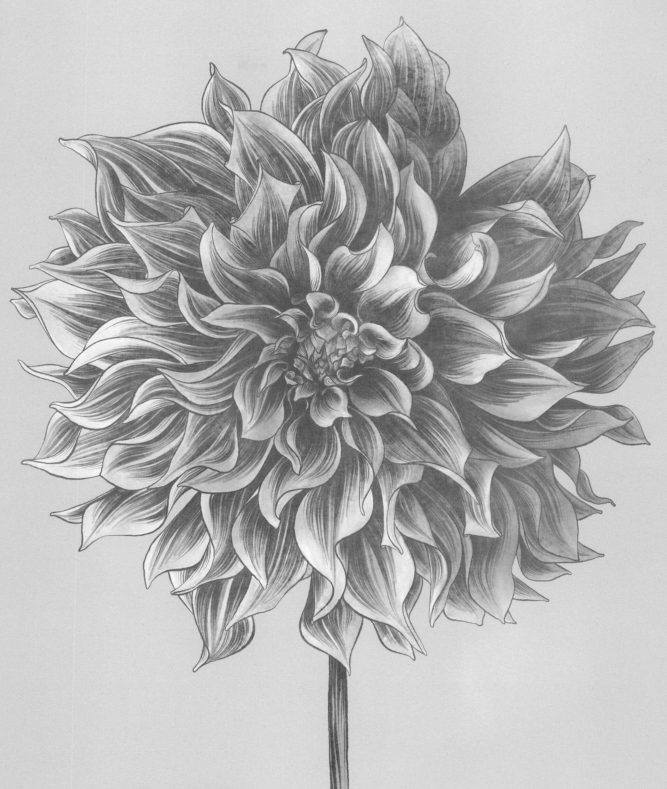

大理花「咖啡歐蕾」
Dahlia 'Cafe Au Lait'

美國西雅圖市展示著許多驚豔的
大理花；大理花是西雅圖的市花。

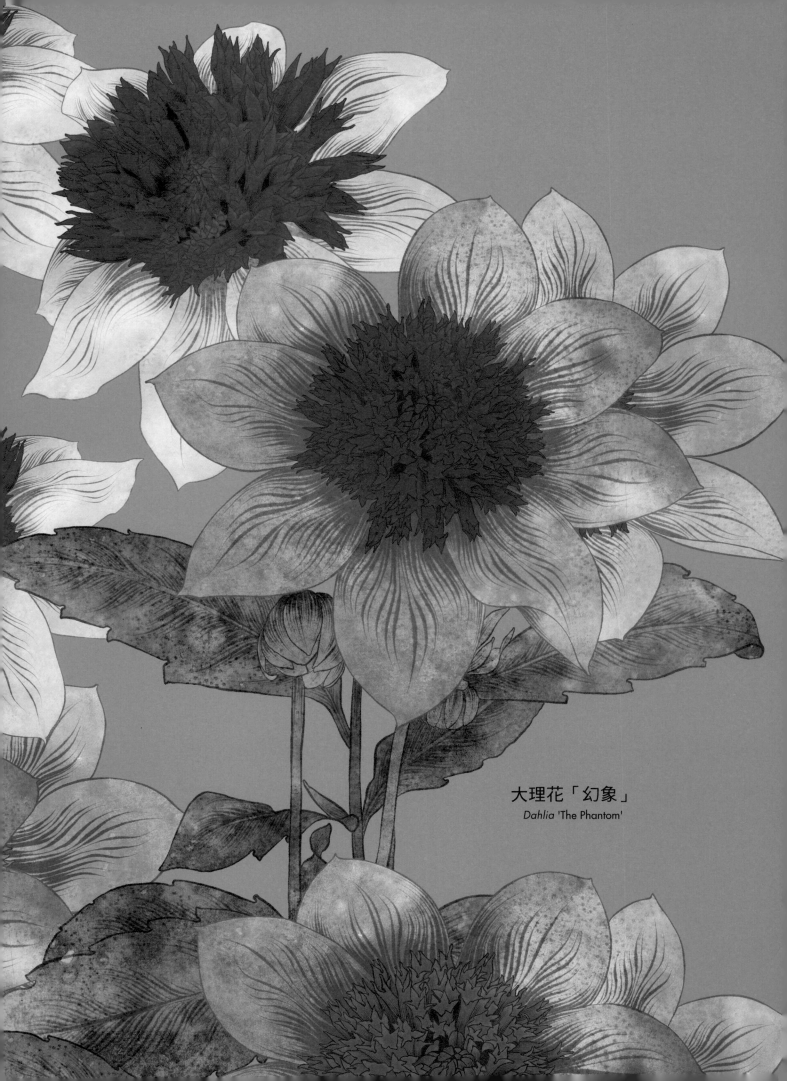

大理花「幻象」
Dahlia 'The Phantom'

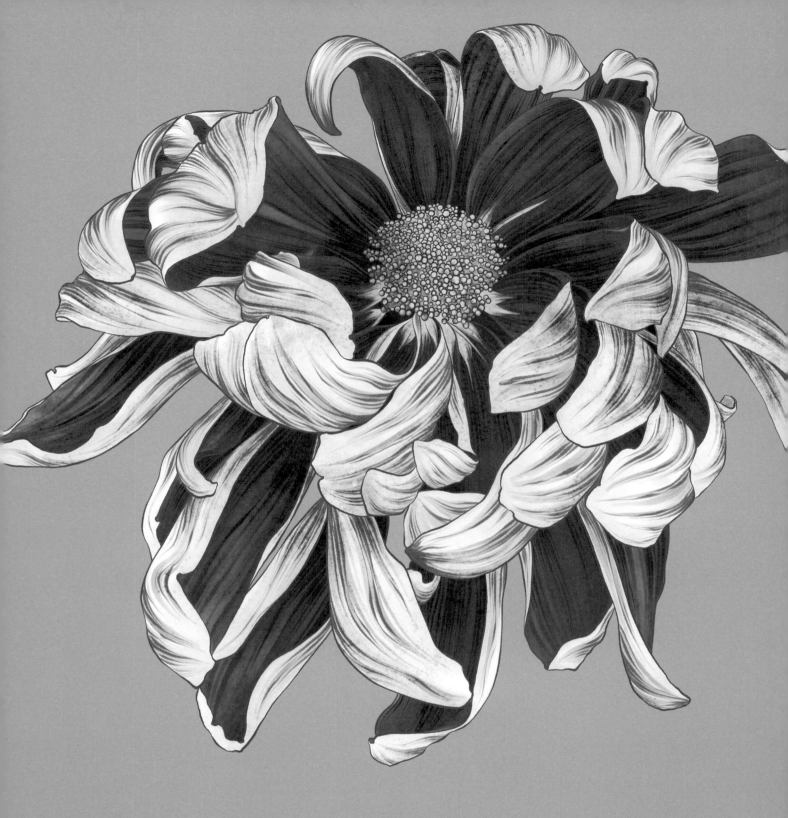

Florist's Daisy 菊花

Chrysanthemum morifolium

日本刺青藝術中，一向重視菊花和櫻花。

菊花的花語是樂觀、喜悅。

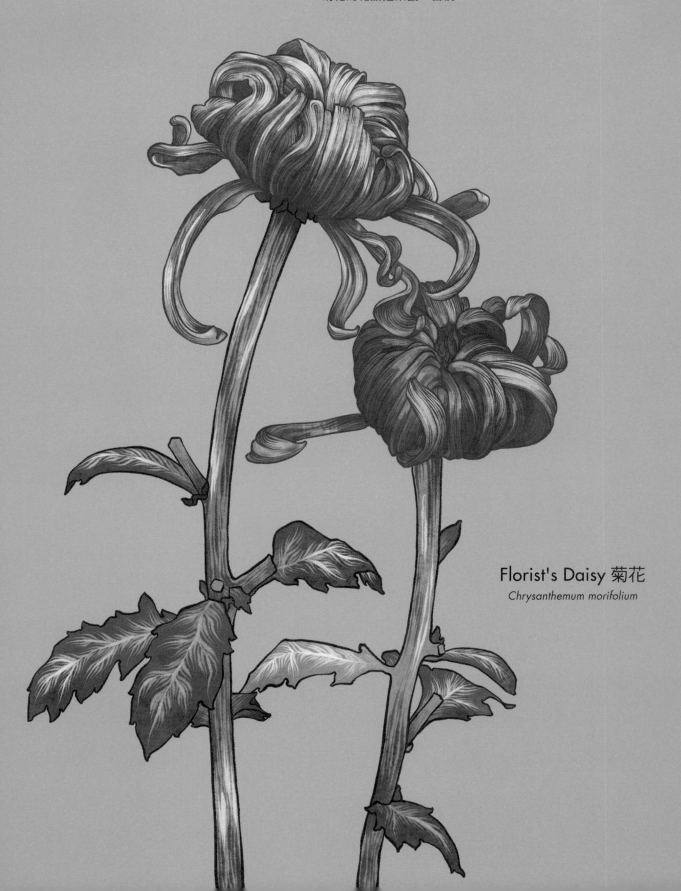

Florist's Daisy 菊花
Chrysanthemum morifolium

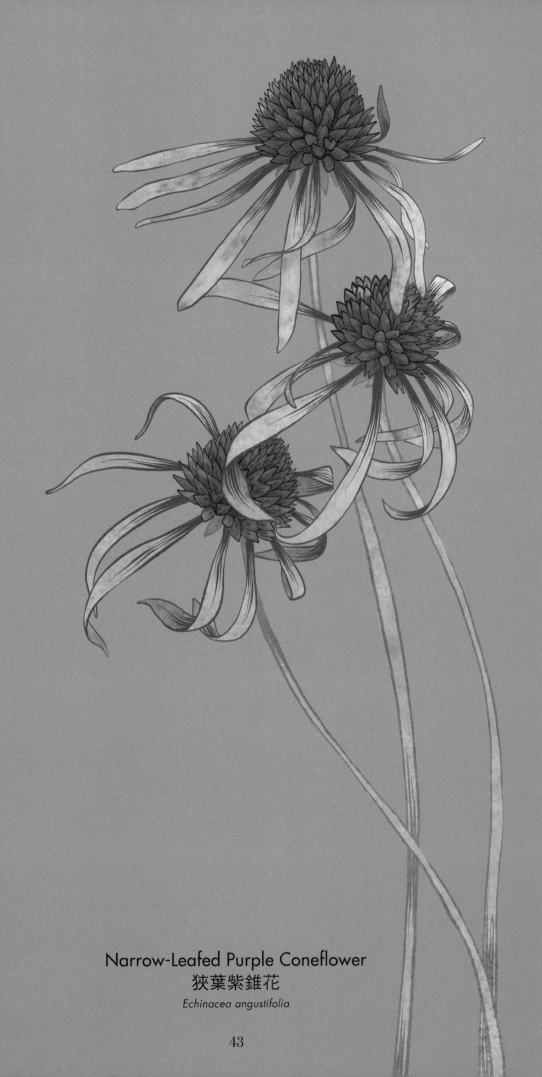

Narrow-Leafed Purple Coneflower
狹葉紫錐花
Echinacea angustifolia

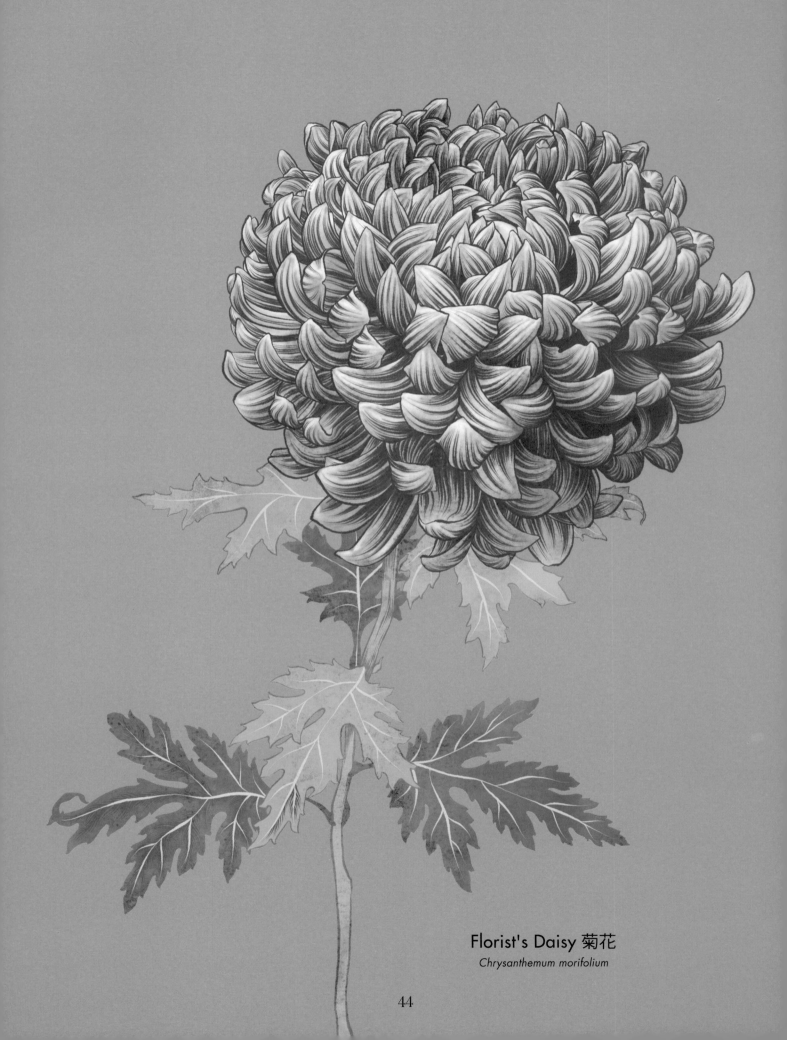

Florist's Daisy 菊花
Chrysanthemum morifolium

44

Florist's Daisy 菊花
Chrysanthemum morifolium

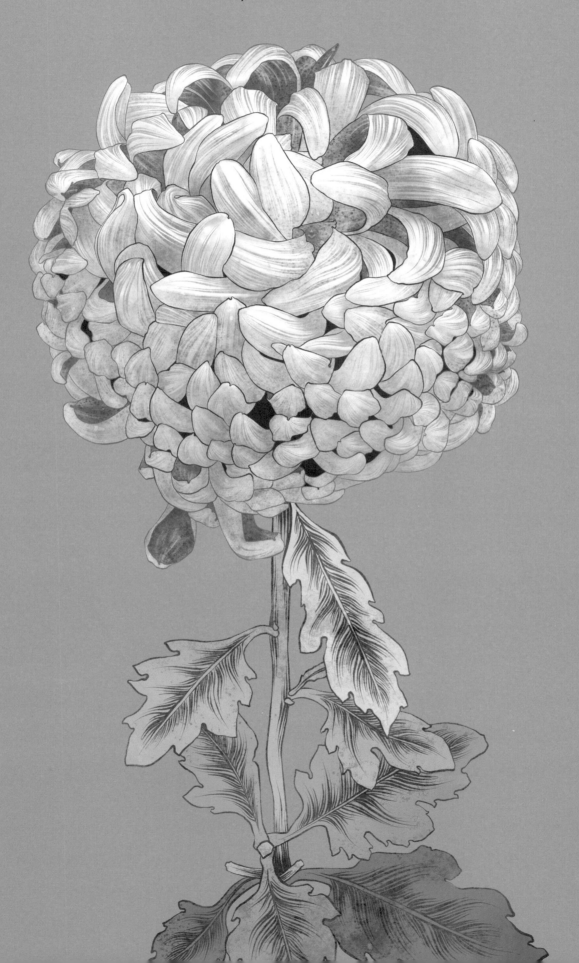

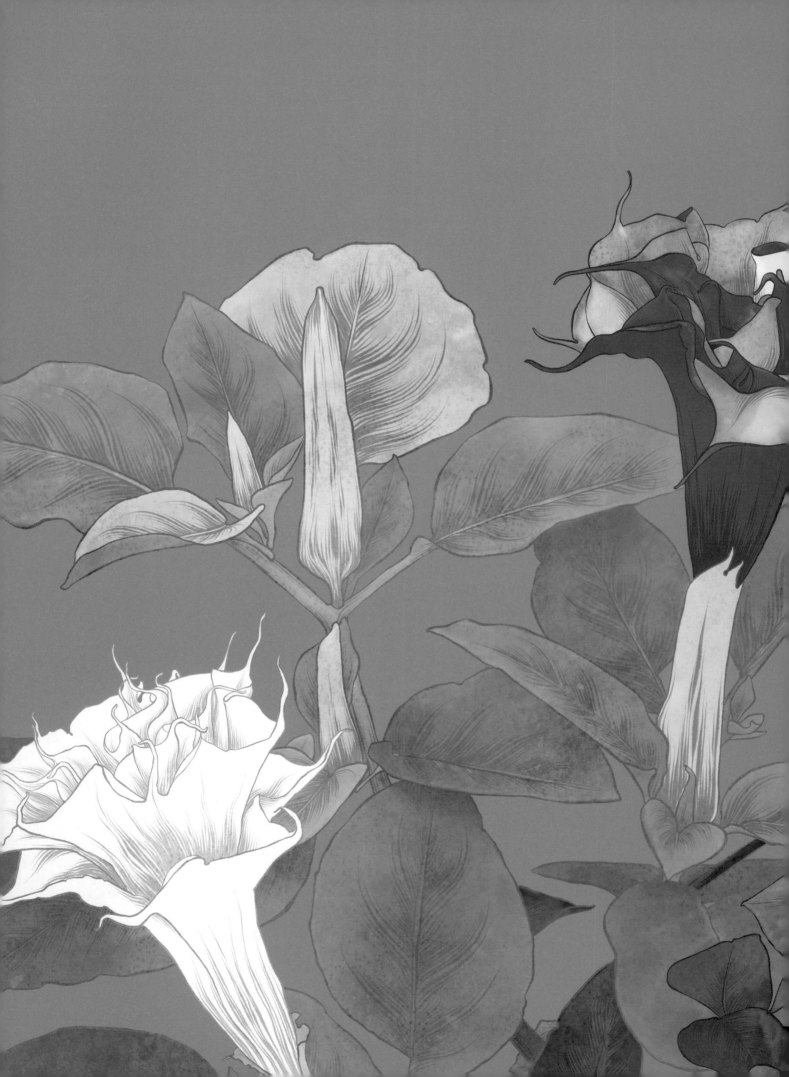

茄科

SOLANACEAE

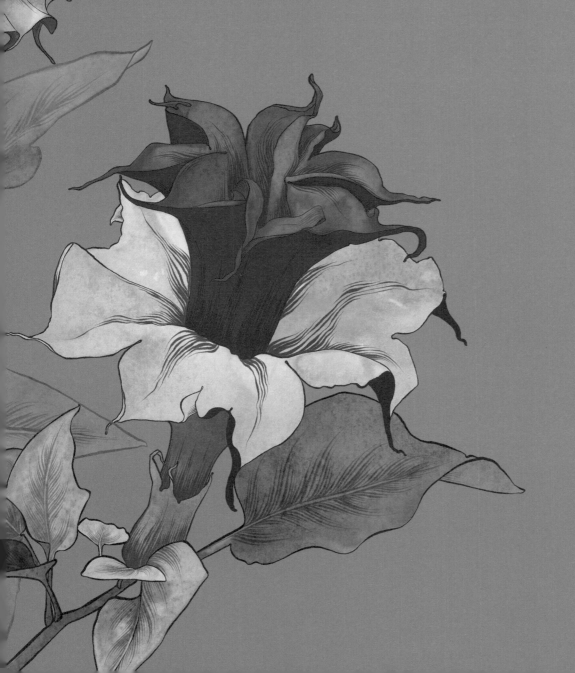

茄科植物演示正邪兩立的故事，比任何童話都要精采。

這一科的植物有各種邪惡的特性，而曼陀羅是最惡毒的一員，可能令人精神錯亂、譫妄，甚至奪人性命。曼陀羅的種子有致幻性，毒性強，擁有曼陀羅種子的人，就握有強大傷害或治癒能力。善加利用，這些強大的植物能抑制慢性哮喘發作，發揮麻醉效用，治療動暈症，減輕發炎，舒緩關節炎。使用不慎，受害者會嚴重錯亂、失憶、失去自由意志而遭到打劫、綁架、性侵。

曼陀羅野生生長在中美洲的沖積平原和沃土上，共有九種，包括洋金花（*Datura metel*）和曼陀羅（*Datura stramonium*）。這些植物極為芬芳，帶黏性，花朵呈喇叭狀，入夜蝙蝠和夜行動物活動的時候，花朵就會綻放、散發香氣。大花曼陀羅（*Brugmansia suaveolens*）也是近親，這種樹木樹型低矮，鐘狀的花朵懸垂。大花曼陀羅曾在哥倫比亞和秘魯的安地斯山火山土壤中欣欣向榮，現在卻已在野外絕跡。

所有曼陀羅、木曼陀羅和其他許多茄科植物如顛茄（*Atropa belladonna*），都富含莨菪烷類生物鹼（tropane alkaloid），這種有毒物質在種子、葉片的濃度很高，是植物防禦的適應機制。這些莨菪烷類生物鹼：阿托品（atropine）、莨菪鹼（hyoscyamine）和莨菪胺（scopolamine），都是精神作用物質，黑魔法的巫師、宗教儀式中崇拜溼婆的印度教徒和南美薩滿已使用數世紀之久，用來與靈界祖先溝通，或給「壞小孩」服用，讓小孩更聽話。

曼陀羅在美國常稱為「詹姆斯鎮草」（jimson weed），jimson 是「Jamestown」（詹姆斯鎮）這座維吉尼亞州邊防小鎮的縮寫。1676 年，駐紮在詹姆斯鎮的士兵耗盡糧食，不慎燉了曼陀羅來吃，結果整整十一天陷入幻覺與譫妄，赤裸身子，嚴重腹瀉。

從前的女士會用顛茄讓瞳孔放大，希望迷倒追求者。第二次世界大戰期間，莨菪胺被用為吐真劑，並且在婦女生產時讓她們服用，減緩疼痛，並且使她們喪失記憶。

當然，不能不提油水豐厚的菸草葉。菸草是這一家子植物的壞表叔，含有令人上癮的生物鹼：尼古丁（nicotine）。矮牽牛的外觀很像菸草，在南美原住民的圖皮－瓜拉尼語（Tupi-Guarani）中，矮牽牛「Petunia」的字根「petun」正是「菸草」的意思。

不過，茄科植物不全都是邪惡子民。馬鈴薯、茄子、番茄和辣椒都是了不起的茄科成員，富含營養和抗氧化物，從新世界引入之後，永遠改變了我們的烹飪和飲食方式。

茄科之中有些惡毒的植物，但其他成員卻正向又充滿希望。要小心應對。

> 馬雅人和印加人
> 認為矮牽牛的香氣
> 能驅逐冥界的惡魔。

前頁（左至右）

Devil's Trumpet 洋金花「金后」
Datura metel 'Golden Queen'

Devil'S Trumpet 紫花洋金花
Datura metel 'Fastuosa'

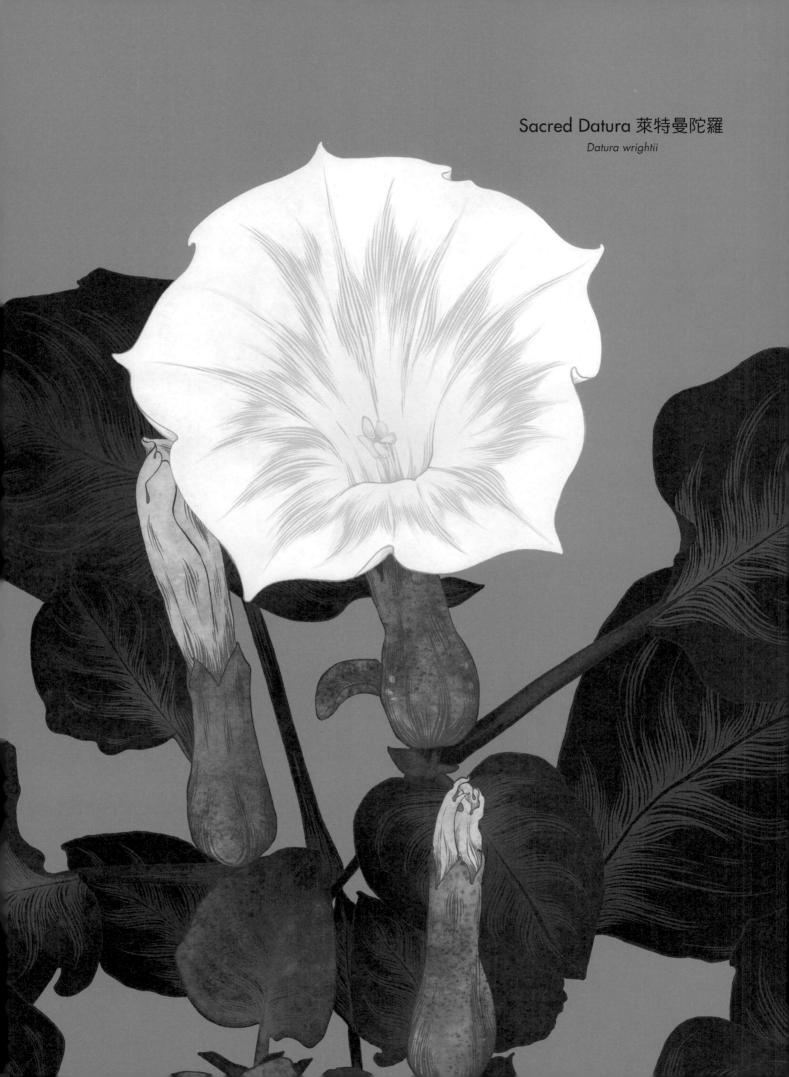

Sacred Datura 萊特曼陀羅
Datura wrightii

Golden Chalice Vine 金杯藤
Solandra maxima

蝙蝠喜愛這些杯狀的巨大黃花，
花朵會在夜裡散發濃烈香氣。

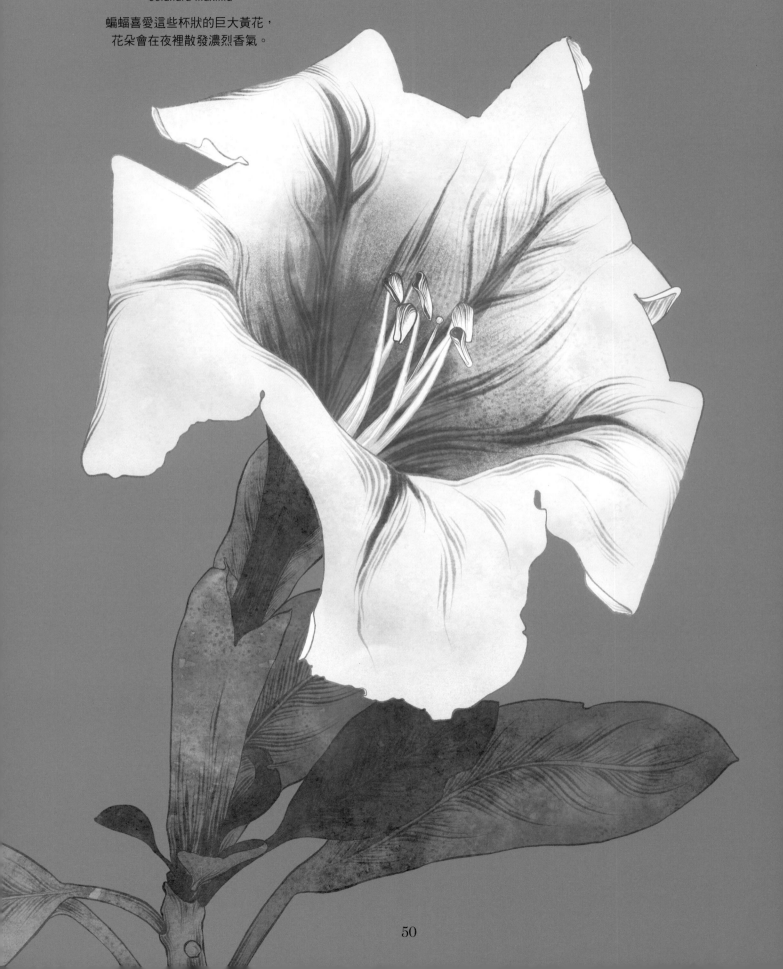

50

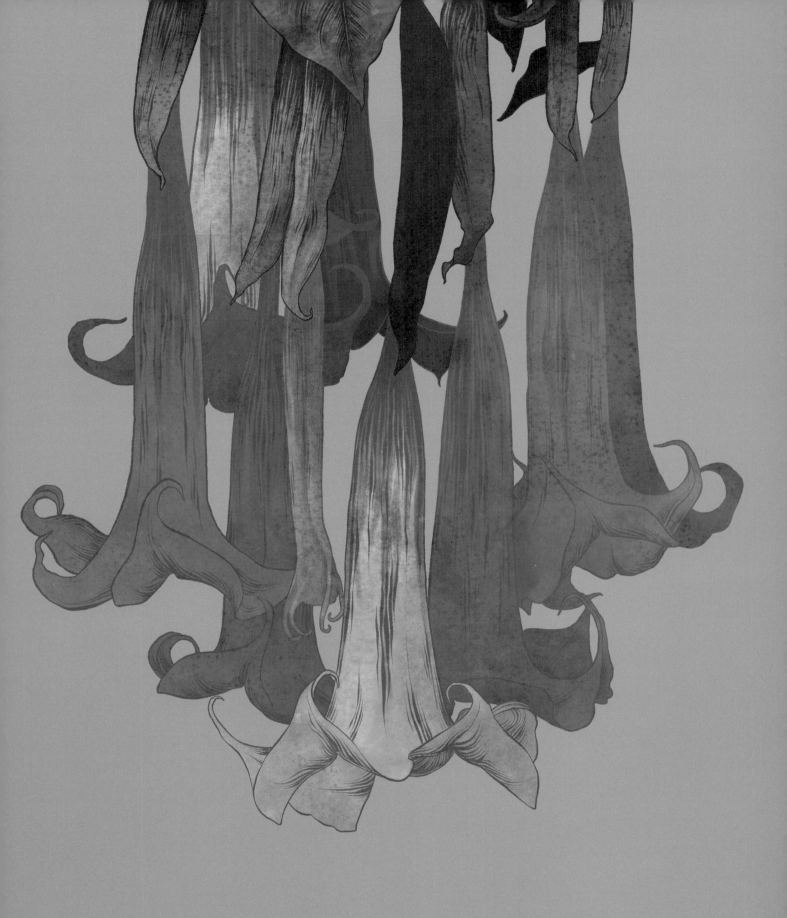

Angel's Trumpet 大花曼陀羅

Brugmansia suaveolens

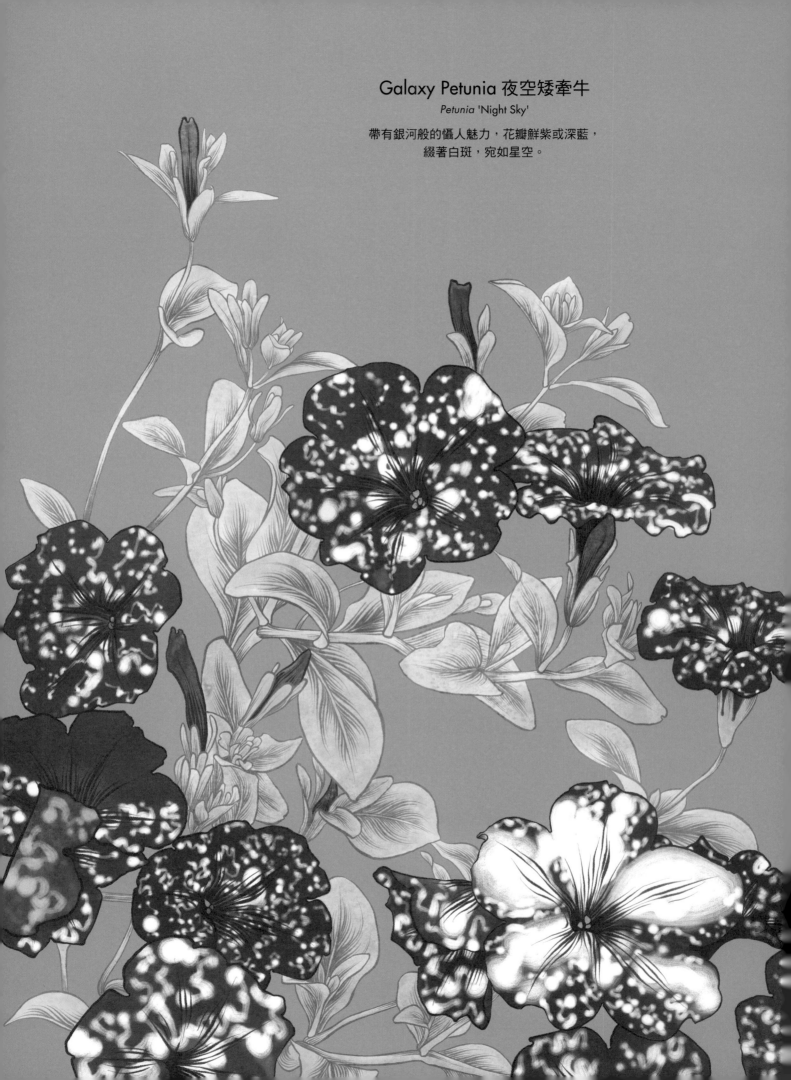

Galaxy Petunia 夜空矮牽牛

Petunia 'Night Sky'

帶有銀河般的懾人魅力，花瓣鮮紫或深藍，
綴著白斑，宛如星空。

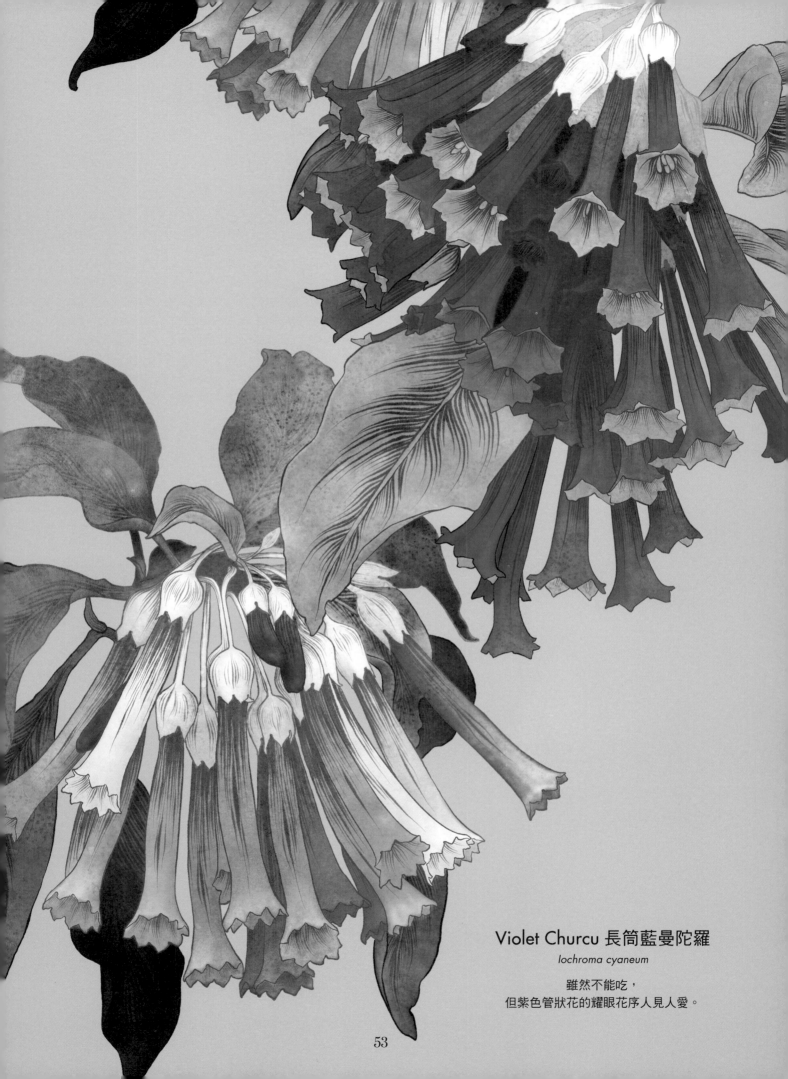

Violet Churcu 長筒藍曼陀羅

Iochroma cyaneum

雖然不能吃，
但紫色管狀花的耀眼花序人見人愛。

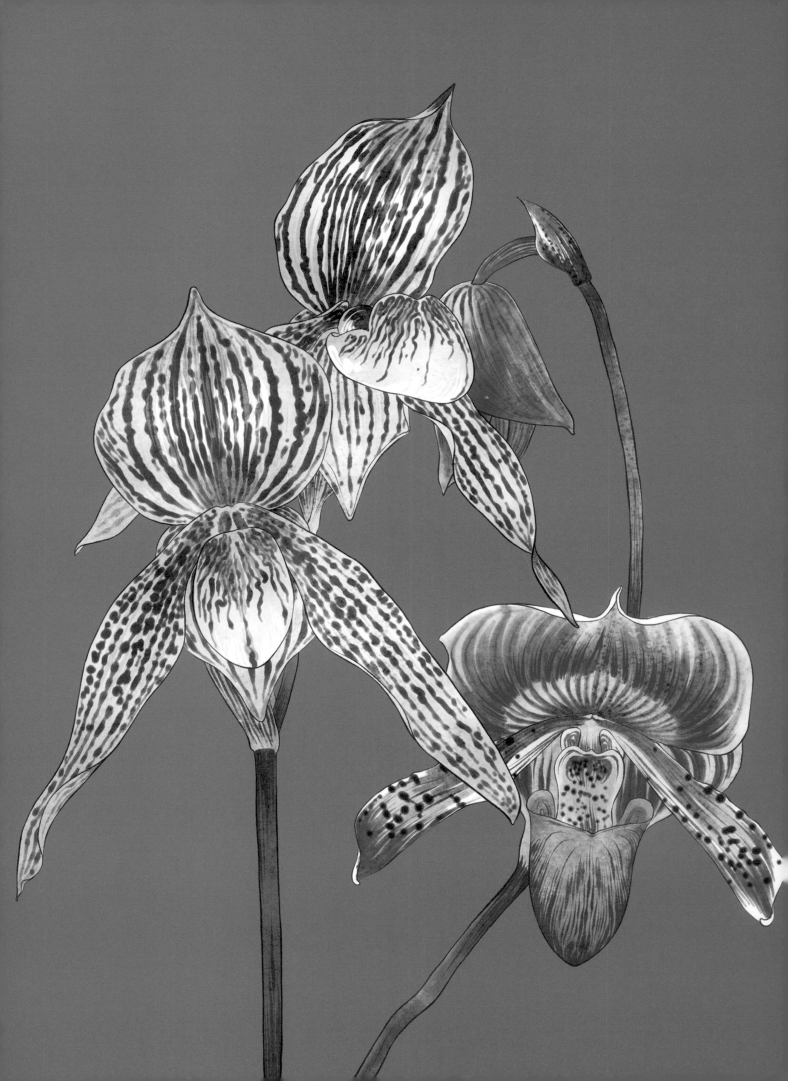

蘭科

ORCHIDACEAE

自 從恐龍橫行的年代、孔子在世上傳布智慧、痴狂的植物獵人尋找最珍奇罕見的植物時，蘭花就已存在，是開花植物的第一大科。

除了南極洲之外，到處都有蘭花。蘭科有二萬六千多種植物，超過十萬個以上的栽培種，這一科植物變化多端，是生物多樣性極高的生存者，以沙漠、沼澤、雲霧森林和竹林為家，在幽暗的生態環境中欣欣向榮。有些蘭花是地生，長出粗壯的地下塊莖；有些地下化，居然能在地下開花；有些是附生，氣生根在空氣中吸收養分和水分；有些是腐生，以死亡有機物為食。有些蘭花散發腐臭，有些芬芳襲人。有些美得令人屏息，有些則像一團黏液。

這一群植物形形色色，充滿驚喜。蘭花的花朵結構像臉孔一樣左右對稱，賞心悅目。不過蘭花的英文「orchid」字源其實來自另一個身體部位：希臘文 *orchis* 即「睪丸」。蘭花早期的英文俗名有「狗石」（dogstone）和「野兔睪丸」（hares' bollocks）等。

巴布亞紐幾內亞的夜豆蘭（*Bulbophyllum Nocturnum*）每次開花只綻放一夜。

蘭花在中國、日本反而象徵著高雅別緻。十八世紀的中國，如果能在畫紙上捕捉到蘭花的神祕色彩，會被視為巧奪天工之作；中國人也認為蘭花能抵禦妖魔，國畫教學裡建議用「輕如蜻蜓」的筆觸和靈快勾勒，模仿「翔鳳之尾」。

之後在十九世紀後半，歐洲陷入了蘭花狂熱。植物獵人派遣去中美洲的林子尋找失落的蘭花樣本，或去巴西尋找不知名的嘉德麗亞蘭。植物獵人在佛羅里達州的沼澤森林裡，搜索瀕臨絕種的鬼蘭（*Dendrophylax lindenii*），這種沒葉子的陰森植物，下垂的附屬物彷彿正在跳起的恐怖兩棲類，所以又稱白蛙蘭（white frog orchid）。只有基黃大天蛾能替鬼蘭授粉，基黃大天蛾的喙很長，能吸到鬼蘭長花距（spur）底部的花蜜。

香莢蘭（*Vanilla planifolia*）也是一種重要的蘭花，最初是在十六世紀，由阿茲特克統治者蒙帝蘇瑪（Montezuma）介紹給西班牙探險者。蒙帝蘇瑪最愛的飲料「chocolatl」，是可可、香草與胭脂樹籽（有的會加入辣椒）磨粉做成的汽泡苦酒，一般認為是一種催情劑。香草也用來為蘭姆酒調味，製作辛辣而帶有異國風情的香水，至今仍是高價值的食用作物。

蘭花雖然存在千年之久，有些種卻因為過度摘採而瀕臨絕種，例如土耳其和東非的野生地生蘭花，以及東方醫學使用的石斛。2010 年，英國碩果僅存的喜普鞋蘭（*Cypripedium calceolus*）為了防止遭竊，由武裝守衛看守。蒐集者不擇手段，為取得樣本在黑市一擲千金；這些珍貴植物的花瓣蘊含人類歷史，卻也因此瀕臨絕跡。

前頁（左至右）
Slipper Orchid 拖鞋蘭「莊苑兜蘭」
Paphiopedilum Saint Swithin（Philippinense × rothschildianum）

Slipper Orchid 拖鞋蘭「新營紅寶紋兜蘭」
Paphiopedilum hsinying rubyweb

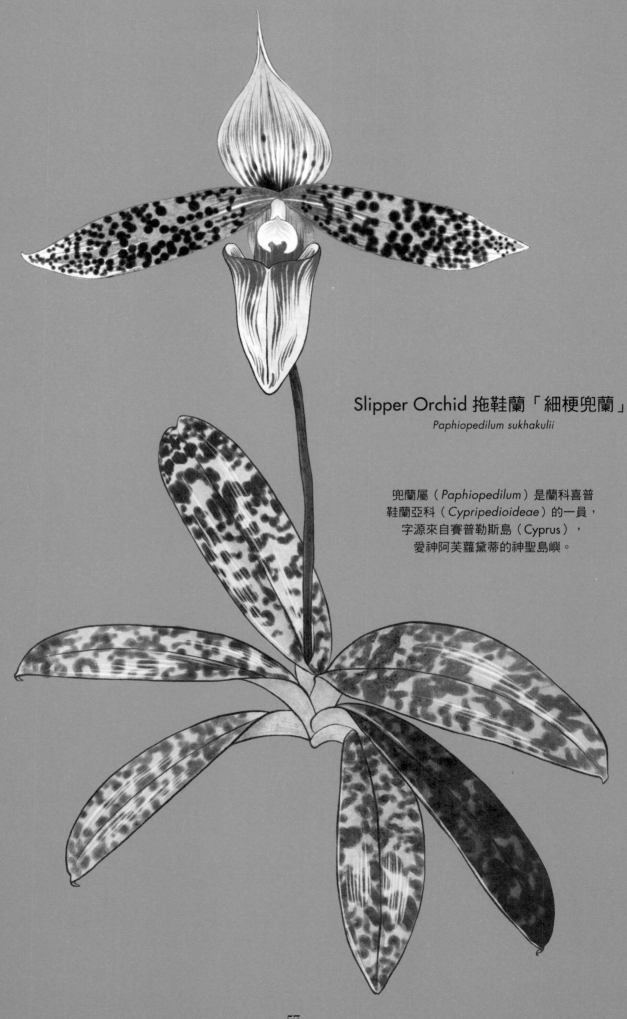

Slipper Orchid 拖鞋蘭「細梗兜蘭」
Paphiopedilum sukhakulii

兜蘭屬（*Paphiopedilum*）是蘭科喜普
鞋蘭亞科（*Cypripedioideae*）的一員，
字源來自賽普勒斯島（Cyprus），
愛神阿芙蘿黛蒂的神聖島嶼。

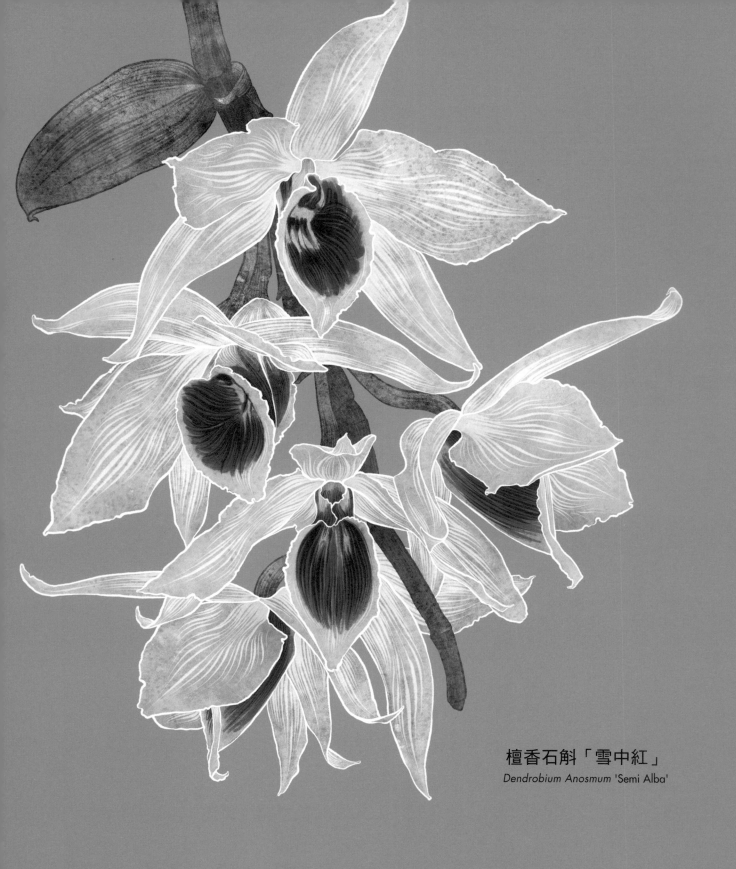

檀香石斛「雪中紅」
Dendrobium Anosmum 'Semi Alba'

蘭花是在一億多年前的白堊紀演化出來，
當時的授粉者可能是小型恐龍。

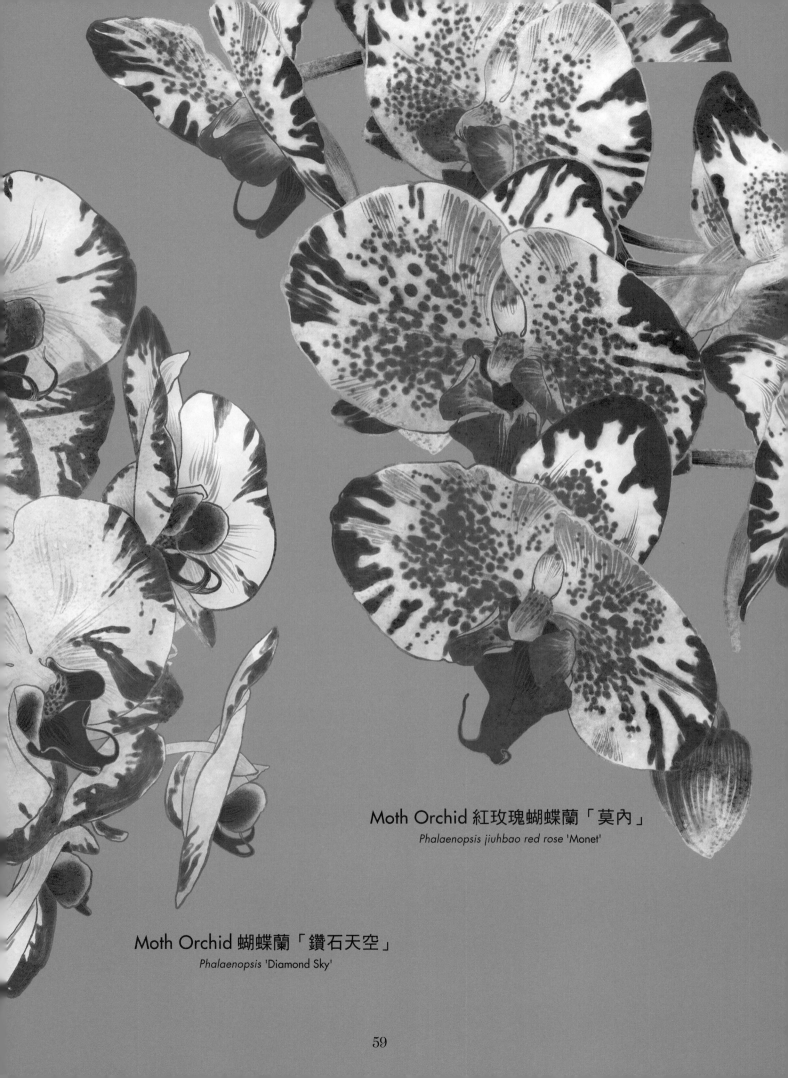

Moth Orchid 紅玫瑰蝴蝶蘭「莫內」
Phalaenopsis jiuhbao red rose 'Monet'

Moth Orchid 蝴蝶蘭「鑽石天空」
Phalaenopsis 'Diamond Sky'

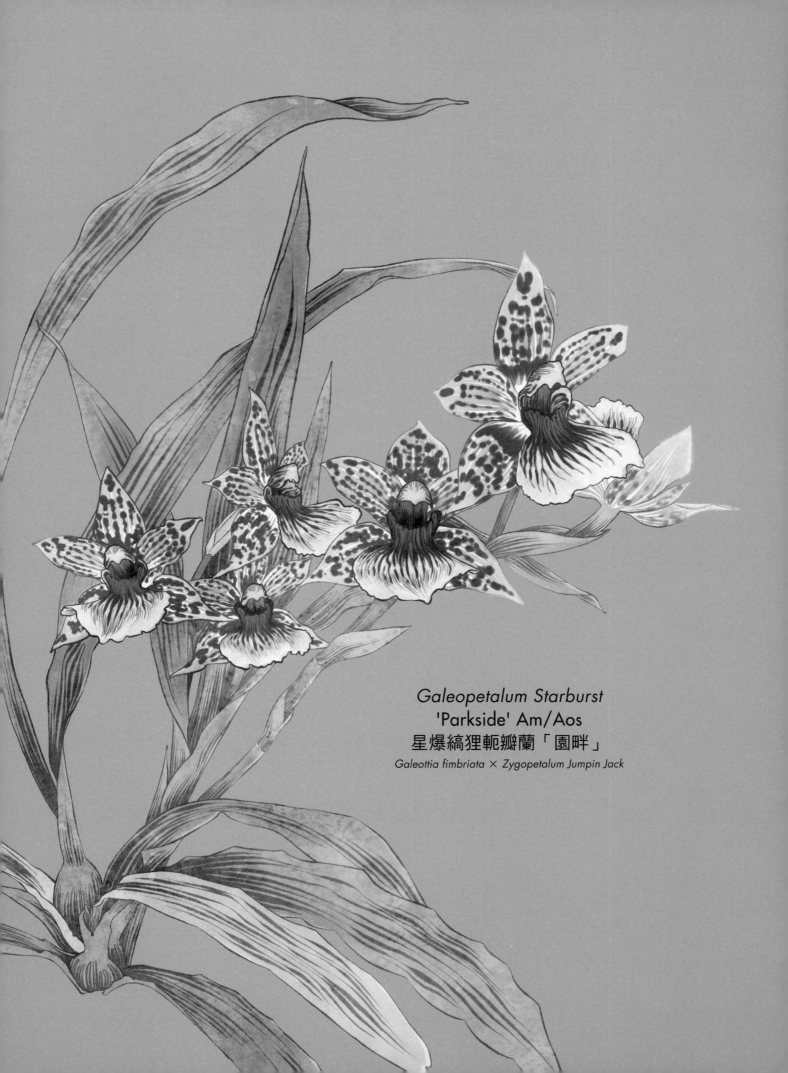

Galeopetalum Starburst
'Parkside' Am/Aos
星爆縞狸軛瓣蘭「園畔」
Galeottia fimbriata × Zygopetalum Jumpin Jack

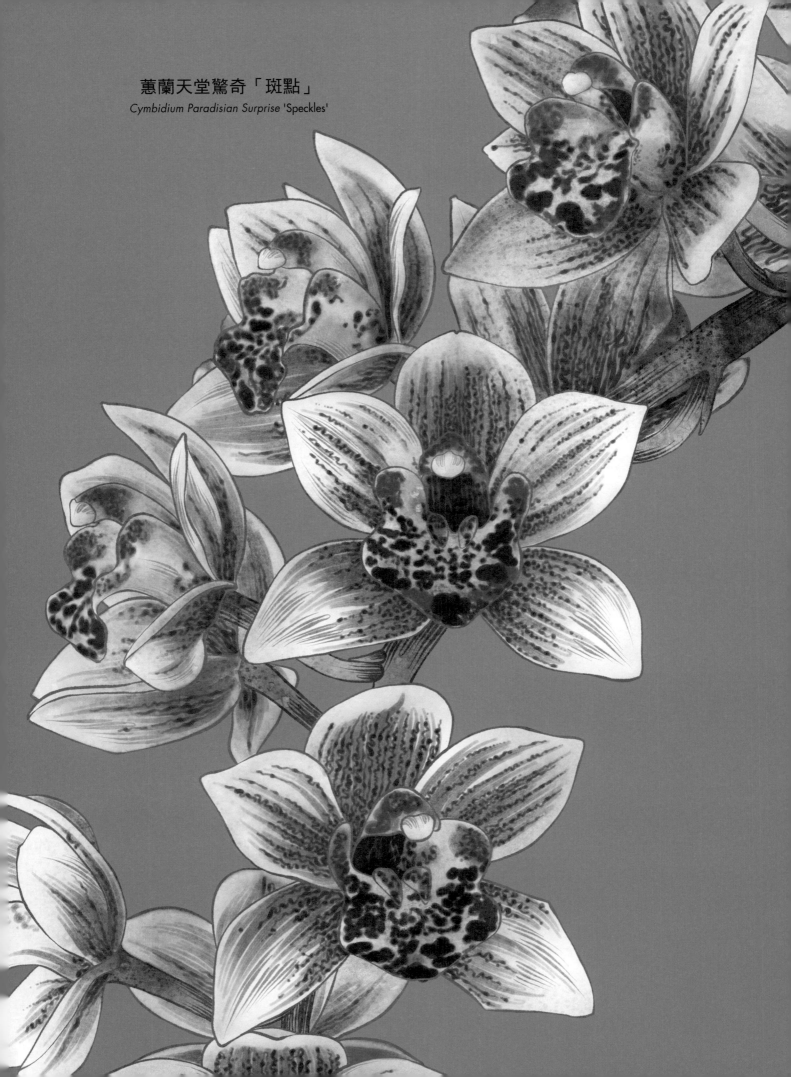

蕙蘭天堂驚奇「斑點」
Cymbidium Paradisian Surprise 'Speckles'

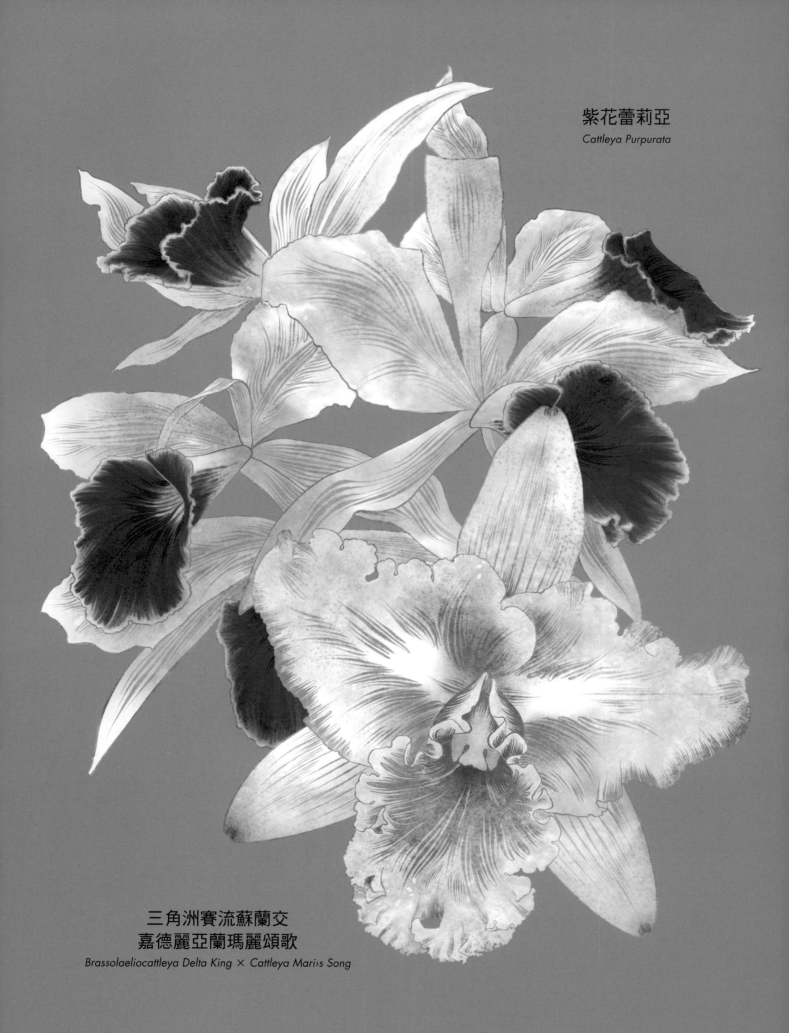

紫花蕾莉亞
Cattleya Purpurata

三角洲賽流蘇蘭交
嘉德麗亞蘭瑪麗頌歌
Brassolaeliocattleya Delta King × Cattleya Mari›s Song

62

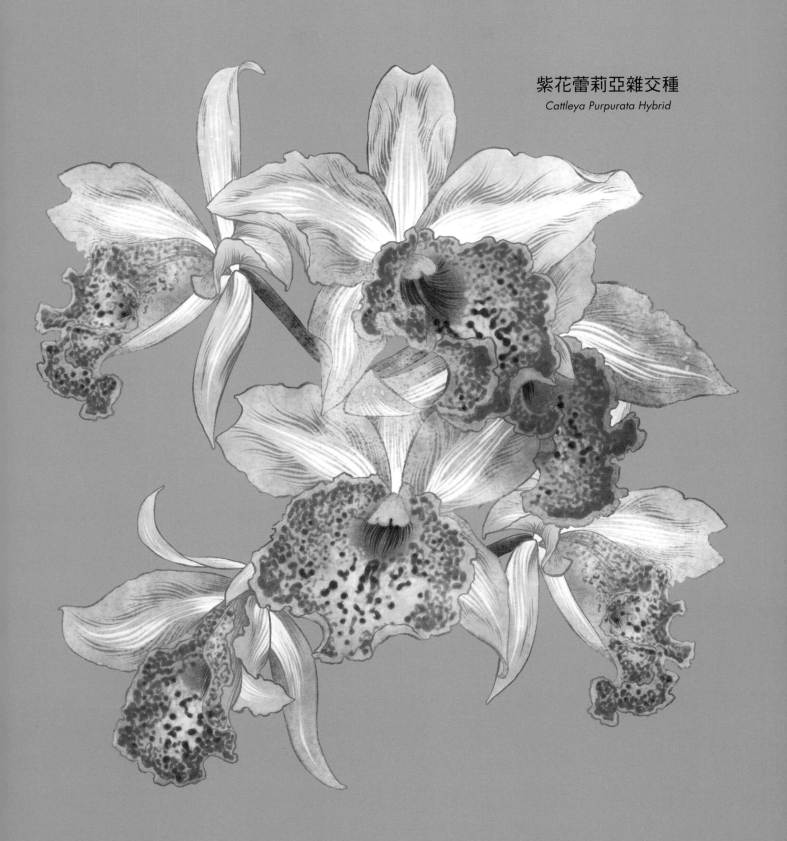

紫花蕾莉亞雜交種
Cattleya Purpurata Hybrid

莫特堡嘉德麗亞蘭「豹紋」
Cattleya Fort Motte 'Leopard'

斑點嘉德麗亞蘭／
斑點布袋蘭
Cattleya Guttata

嘉德麗亞蘭火焰
幻想「虹」
Cattleya Fire Fantasy
'Ihimanu' Am/Aos

Laelia Tenebrosa
暗色蕾莉亞蘭
'Dark Chocolate' × 'Rainforest' FCC/AOS

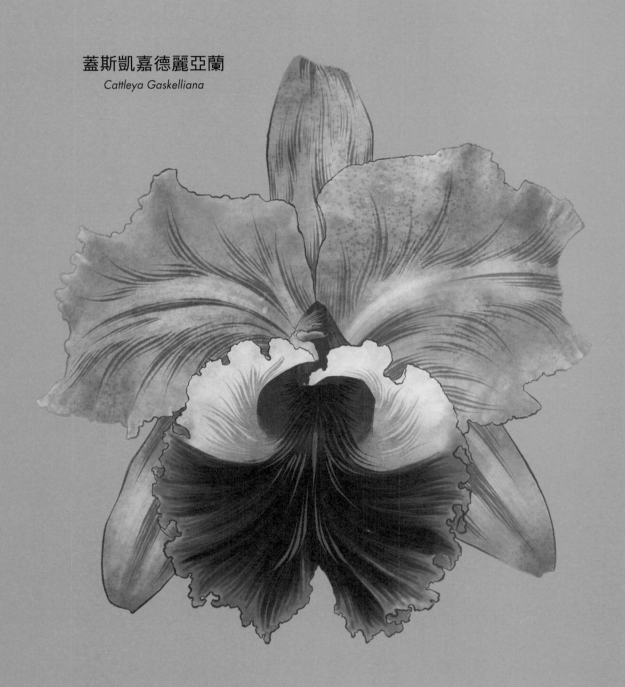

蓋斯凱嘉德麗亞蘭
Cattleya Gaskelliana

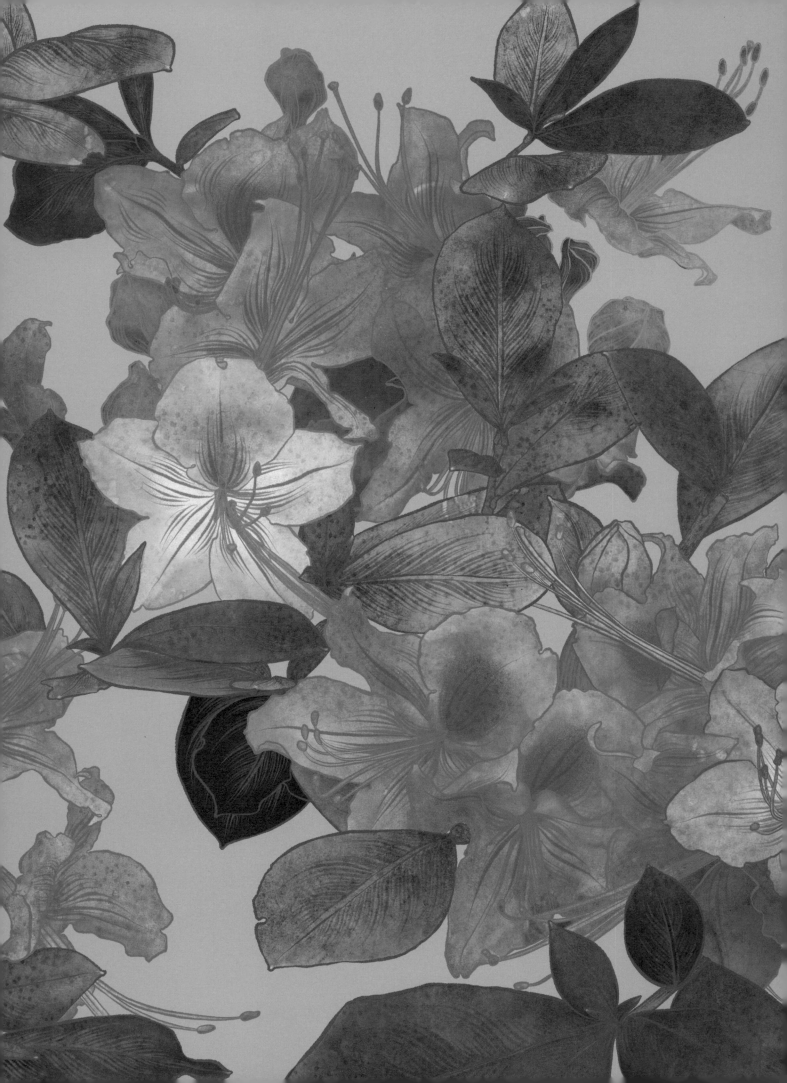

杜鵑花科

ERICACEAE

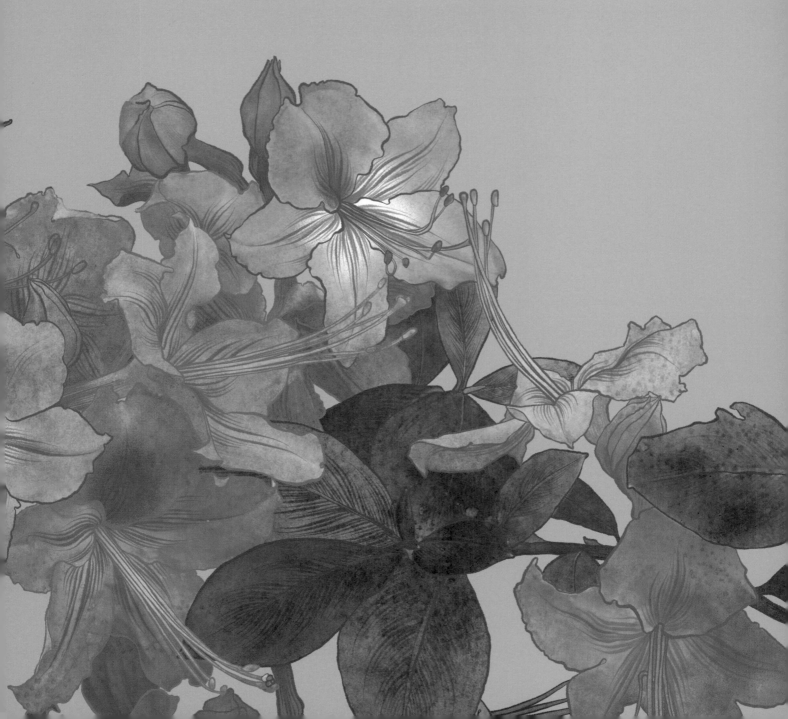

十九世紀，植物獵人在東喜馬拉雅的偏遠地區尋找石楠杜鵑和杜鵑的新種，那是杜鵑花科之中偏好涼爽氣候、喜愛雨水的花種。

杜鵑和石楠杜鵑原生於中國、地中海地區和阿帕拉契山脈，十六世紀引入以來，在歐洲花園栽培的歷史悠久。不過，狂熱的杜鵑花搜集者和植物學家仍急著尋找新種，他們為探險出資，讓園藝獵人前往「杜鵑花的搖籃」──杜鵑花生長的中心地帶，也就是雲南、錫金、西藏和四川的低海拔山峰與白雪國度。

植物獵人在那兒旅行、紮營數月，甚至數年，對抗孤寂與酷寒，帶著數以千計的新樣本返回歐洲，成為其中一批最早到達那些土地的西方人。石楠杜鵑狂熱襲捲了歐洲大陸。那些常綠樹木與灌木有著晶瑩的綠葉和鮮粉紅、豔紅與橘色的豐郁花朵，在厚厚的積雪下欣欣向榮，令蒐集者著迷，深受啟發。

石楠杜鵑的英文「rhododendron」原義為「玫瑰樹」，不過這類植物應該附帶警語才對。石楠杜鵑能在高山、沿海氣候與婆羅洲潮溼的叢林裡長得很好，表示它們是生存者，能在競爭中贏過大部分的原生植物。

然而，執迷轉為憤怒，石楠杜鵑被英國報紙形容為「無情的食人樹」，絞勒了英國威爾斯斯諾登尼亞（Snowdonia）的野花和林地。黑海杜鵑（*Rhododendron ponticum*）是主要元凶，占據了原生植物的棲地，靠著有毒的葉子驅逐野生動物。黑海杜鵑至今在一些國家仍是一大環境問題。

> 維多利亞時代的
> 園藝家為了取得
> 新穎熱門異國
> 奇花種子甘願付出
> 百萬鉅額。

並不是所有杜鵑花科植物都是破壞者。格桑杜鵑（*Rhododendron kesangiae*）生長在高海拔，在原生地不丹是著名的樹木，象徵美麗純潔，花朵的玫瑰色在基部褪為紫色。而在蘇格蘭的西北高地有一種「世界第一」杜鵑，過往被認為其色彩來自天上的彩虹。麥凱博杜鵑「多色花」（*Rhododendron macabeanum* 'Flora Pi Lo'）的花朵顏色繽紛，同一株植物有暗粉紅、黃、白色的花。麥凱博杜鵑「多色花」生長於波尤（Poolewe）這座小村莊的因佛魯花園（Inverewe Garden），那裡降雨多，土壤酸性，加上墨西哥灣流的影響，產生了罕見的微氣候。因佛魯花園的首席園藝師深信，有一季的彩虹特別多（甚至有三重的彩虹），所以這個雜交種才會有那麼獨特的花朵。

石楠杜鵑和杜鵑花在世界各地的花園安身立命，或許現在不再那麼有異國風情，卻仍然亮麗，花朵訴說著探索、歷史與動人的魅力。

前頁
石楠杜鵑「花園彩虹」
Rhododendron 'Garden Rainbow'

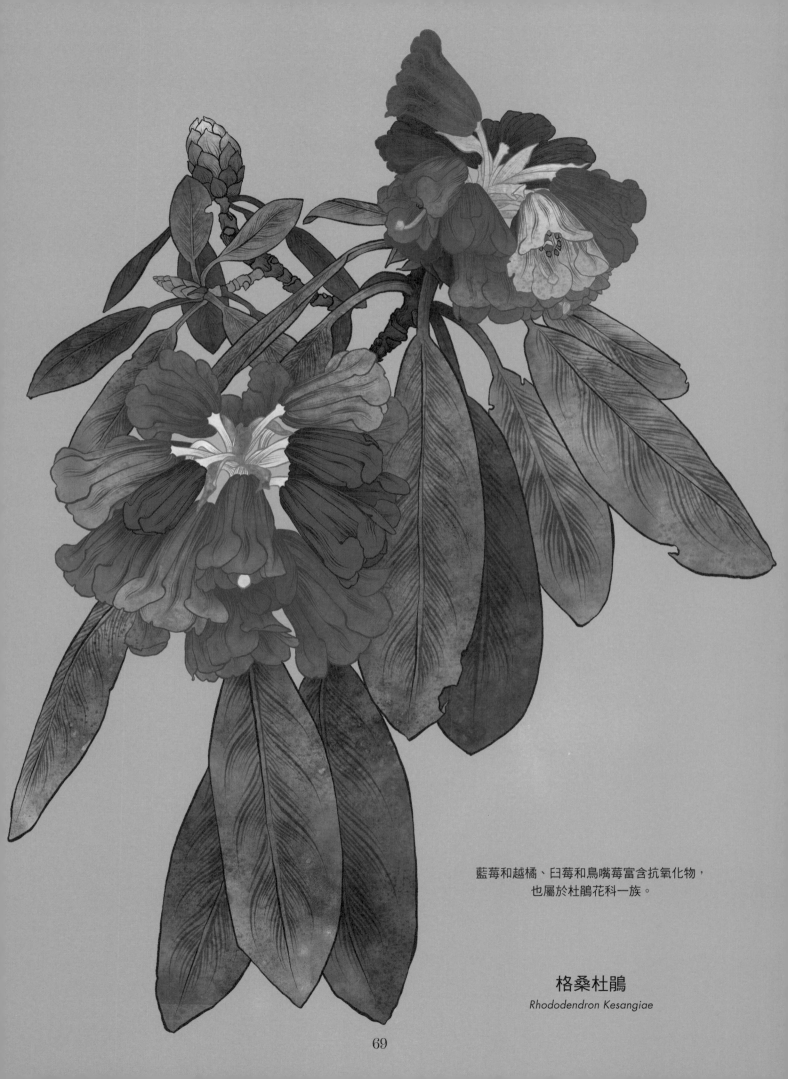

藍莓和越橘、臼莓和鳥嘴莓富含抗氧化物，
也屬於杜鵑花科一族。

格桑杜鵑
Rhododendron Kesangiae

Glenn Dale Azalea 'Cinderella'
格倫戴爾杜鵑「灰姑娘」
Rhododendron hybrida Glenn Dale

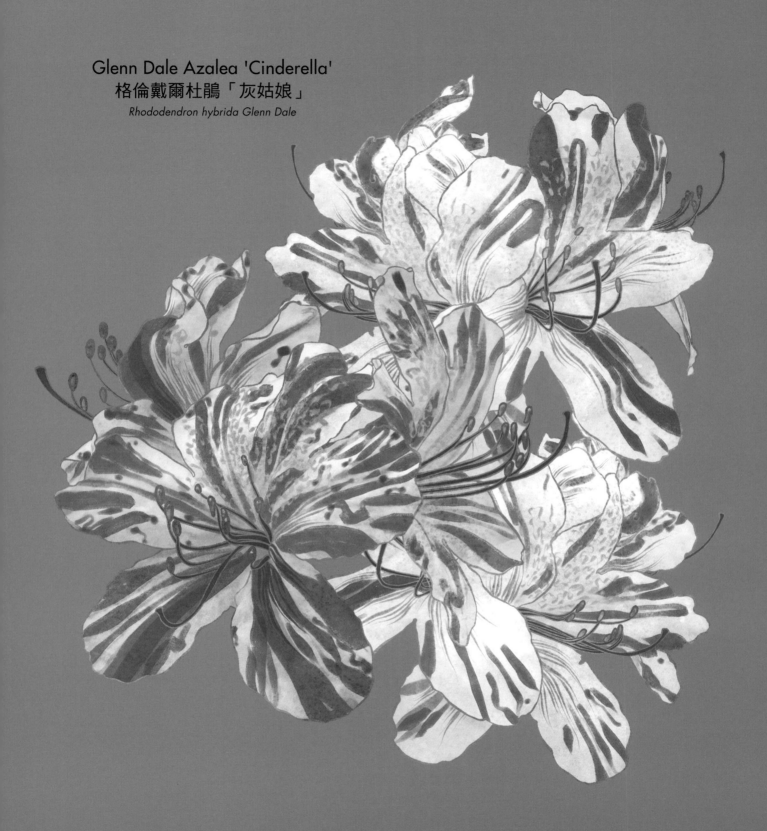

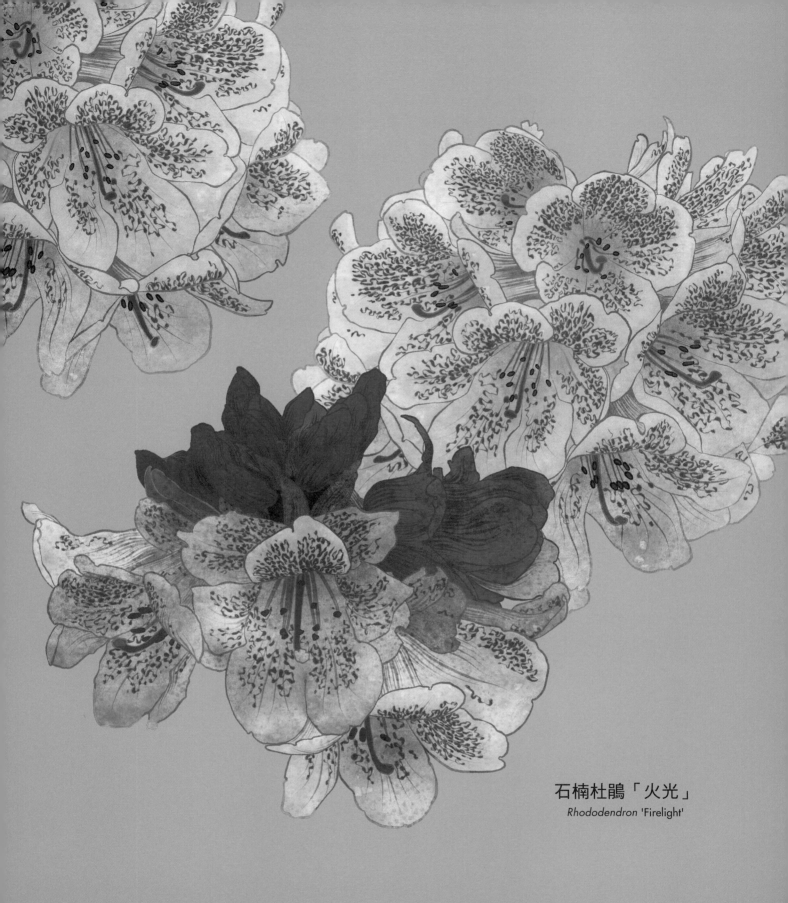

石楠杜鵑「火光」
Rhododendron 'Firelight'

花色淡雅的石楠杜鵑常常氣味強烈辛辣，以吸引昆蟲，
而比較豔麗的石楠杜鵑則靠著耀眼的花色來吸引授粉者。

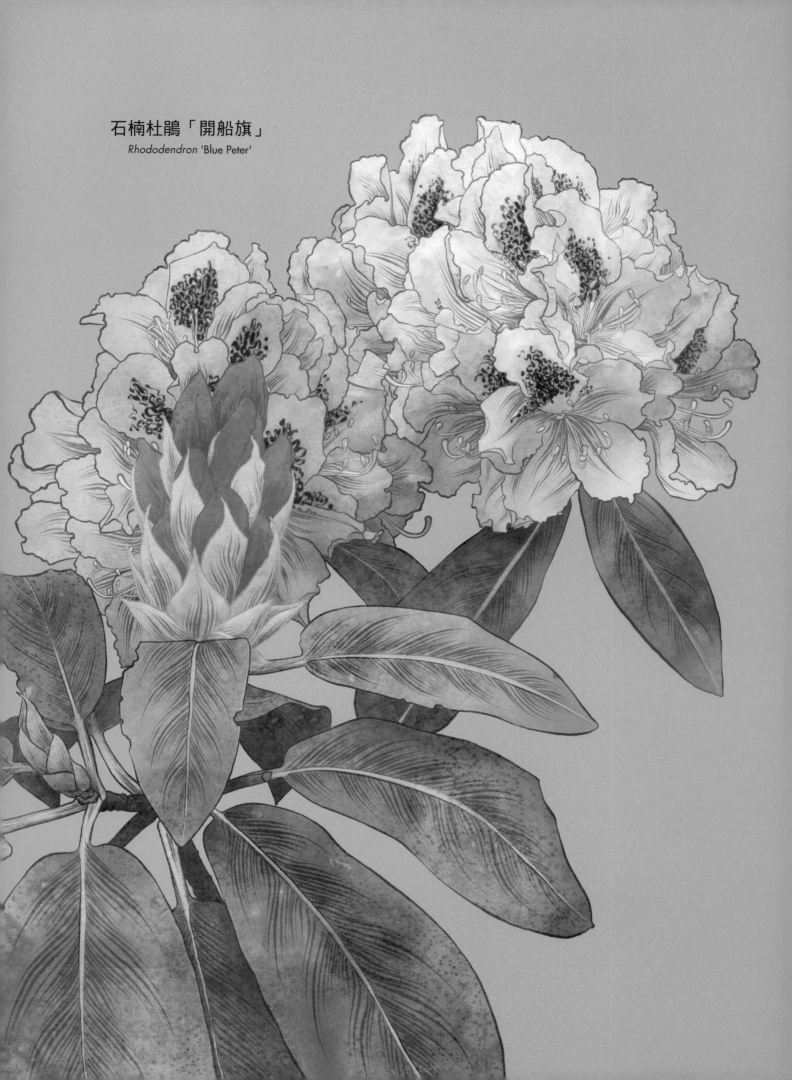

石楠杜鵑「開船旗」
Rhododendron 'Blue Peter'

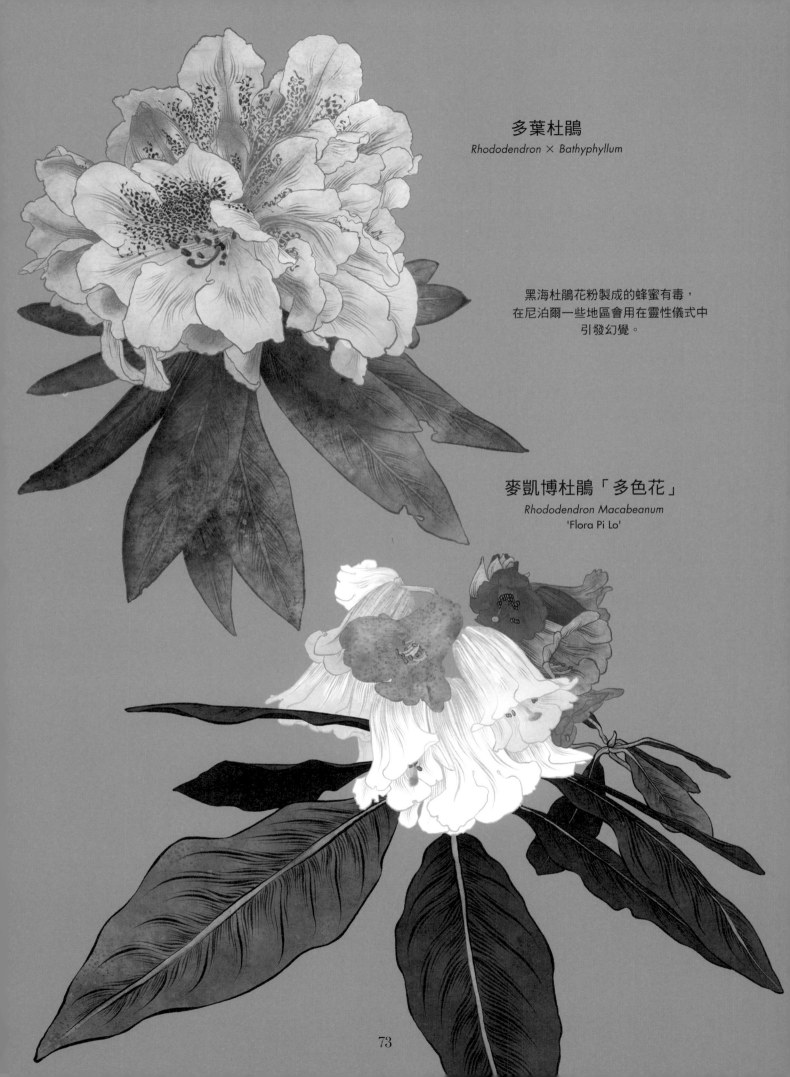

多葉杜鵑
Rhododendron × *Bathyphyllum*

黑海杜鵑花粉製成的蜂蜜有毒，
在尼泊爾一些地區會用在靈性儀式中
引發幻覺。

麥凱博杜鵑「多色花」
Rhododendron Macabeanum
'Flora Pi Lo'

73

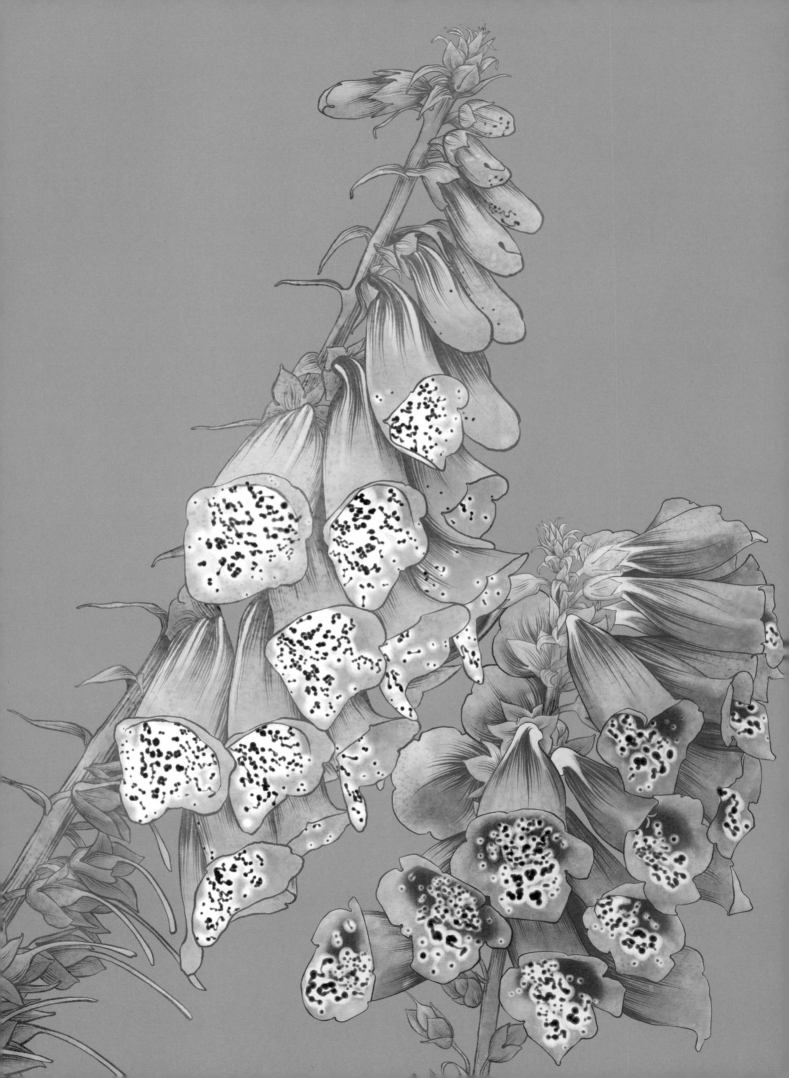

車前科

PLANTAGINACEAE

古老的格言告訴我們，劇毒的毛地黃（*Digitalis purpurea*）「能起死回生，也能殺人害命」，既美麗奪目又致命。這種植物效力強大，用於治療心臟病已有好幾百年的歷史，也和仙子與巫術、助產與醫藥有關。

毛地黃原生於西歐，好生於開闊的林地、溼草原和海邊的峭壁與坡地上。錐狀的花序直立，有著頂針狀的小花，彷彿迷你鈴鐺，或是狐狸的腳套。在歐洲民間傳說中，毛地黃是神聖的花，女巫用毛地黃和仙子溝通，或幫忙打破魅惑魔法。傳說壞仙子會把毛地黃的花交給狐狸當腳套，掩蓋狐狸的腳步聲，或是教狐狸「敲響」毛地黃管狀的花朵，警告同伴獵人要來了。在花園裡種毛地黃是在邀請仙子，不過，如果是採下後拿進屋裡插花，卻是邀請惡魔。

毛地黃的花在野外是紫色，鐘形花冠有著美麗的斑點，現代的毛地黃則可能是白色、鮮黃、鮮紅或溫暖的巧克力色，例如小花毛地黃（*Digitalis parviflora*）。毛地黃的繁花盛開，蜂鳥喜愛充滿膠質的種莢，蜜蜂會爬進花裡採花粉。

毛地黃的英文俗名有時又稱「女巫手套」（witches' gloves）或「老奶奶手套」（granny's gloves），向來認為和女性的魔法有關，民俗草藥師和藥女會運用毛地黃的療效。不過直到 1875 年，英國植物學家兼醫生威廉・威瑟靈（William Withering）才記錄了毛地黃這種植物是天然的心血管藥物。體內累積多餘的體液，通常是鬱血性心臟衰竭的結果，威瑟靈用毛地黃葉萃取物治療水腫其中的強心配醣體，就是長葉毛地黃苷（digoxin）和毛地黃毒苷（digitoxin）。毛地黃至今仍然是心臟問題處方中的活性成分。

另一個醫療傳說和梵谷有關。梵谷的醫生嘉舍（Gachet）可能曾用毛地黃治療他的癲癇（但並未見效）。高濃度的長葉毛地黃苷可能留下黃幻視（xanthopsia）的副作用，這種色覺辨識障礙會讓眼中的一切似乎都染上黃色，而光亮彷彿帶著光暈；也可能導致瞳孔大小不一。藝術史學家研究梵谷的嘉舍醫師畫像（畫中都有毛地黃），以及梵谷自畫像中瞳孔大小不一的情形，假定毛地黃能解釋梵谷的「黃色時期」以及《星夜》天空中的光暈。

毛地黃一向是精采故事的核心，阿嘉莎・克莉絲蒂 1938 年的小說《死亡約會》（*Appointment with Death*）到熱門犯罪影集《犯罪現場》（*CSI*）的虛構故事中，都曾用毛地黃當殺人武器。

> 威爾斯傳說中，毛地黃低垂著頭不是風吹的原故，而是向經過的仙子和神靈致意。

前頁
Common Foxglove 毛地黃
Digitalis purpurea

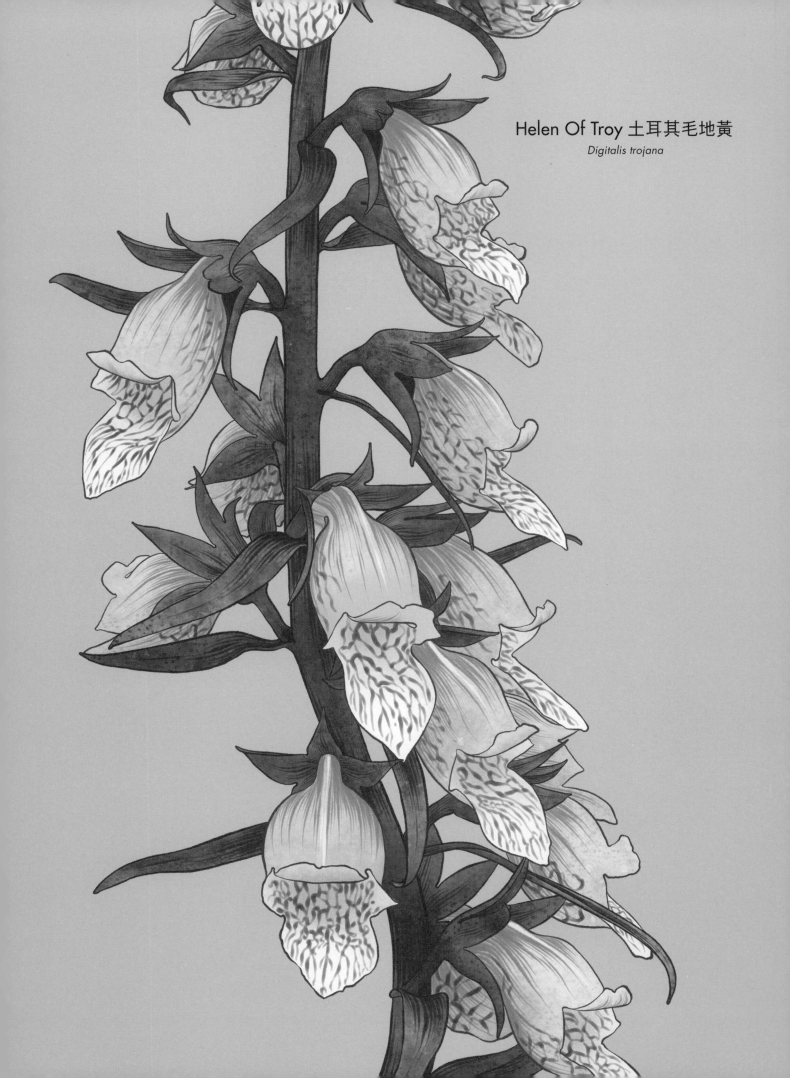

Helen Of Troy 土耳其毛地黄
Digitalis trojana

羅馬神話中，主掌花與豐收的女神芙蘿拉（Flora）
用毛地黃觸碰天后朱諾（Juno）的雙乳和腹部；
之後朱諾懷孕，生下了戰神瑪爾斯（Mars）。

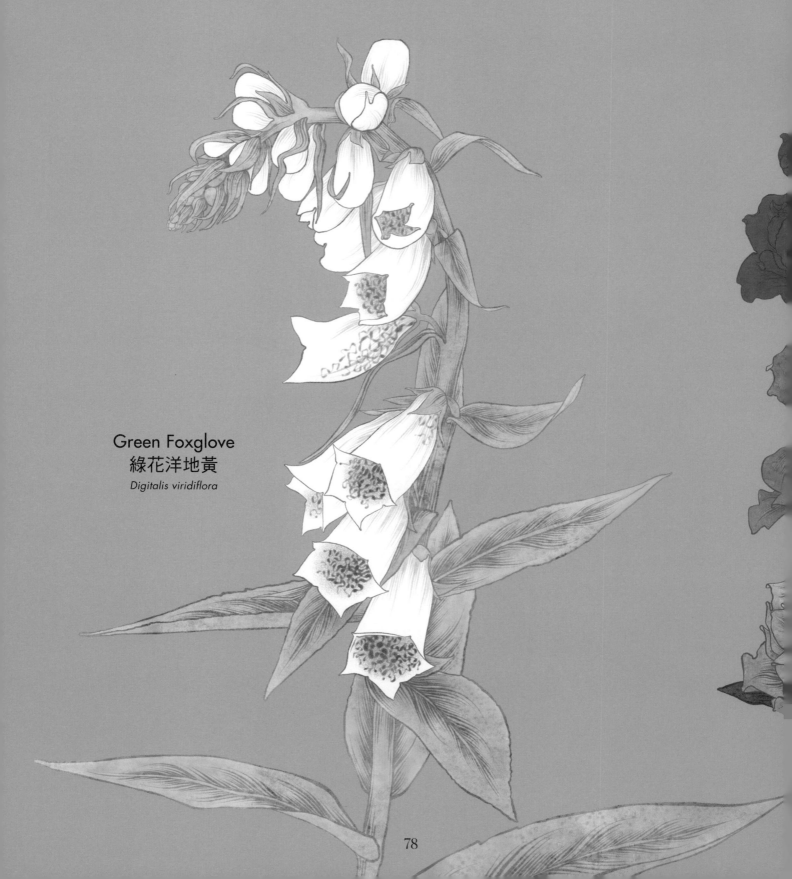

Green Foxglove
綠花洋地黃
Digitalis viridiflora

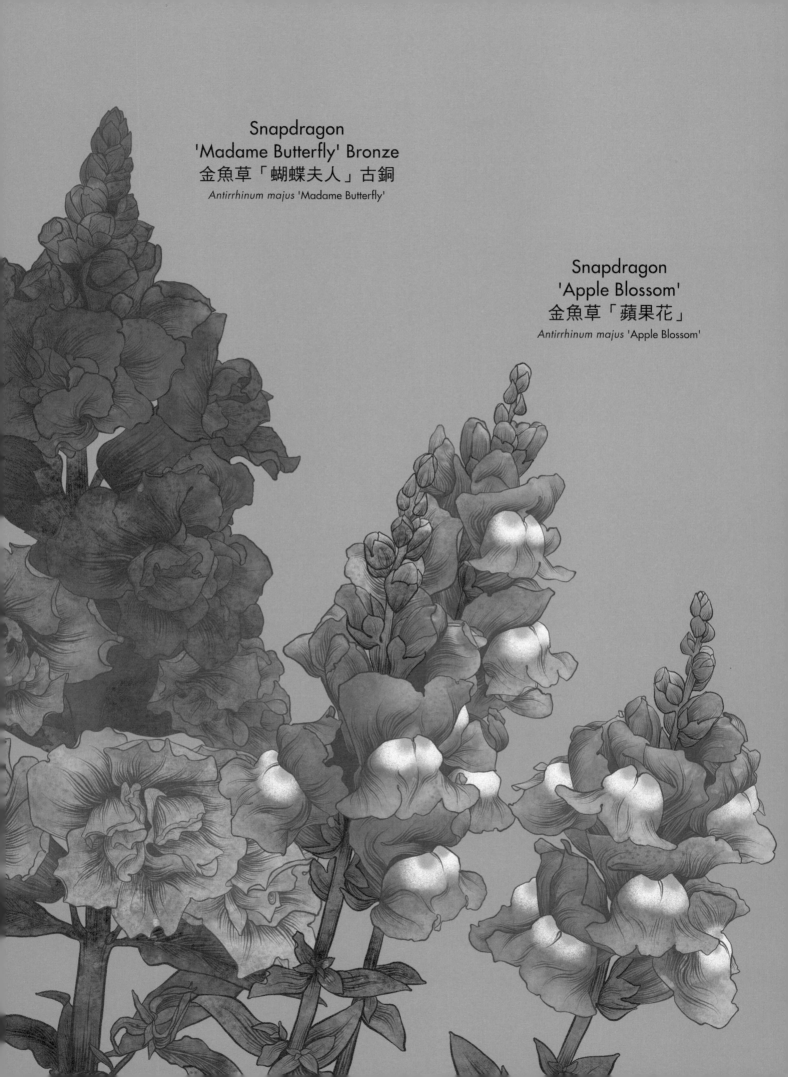

Snapdragon
'Madame Butterfly' Bronze
金魚草「蝴蝶夫人」古銅
Antirrhinum majus 'Madame Butterfly'

Snapdragon
'Apple Blossom'
金魚草「蘋果花」
Antirrhinum majus 'Apple Blossom'

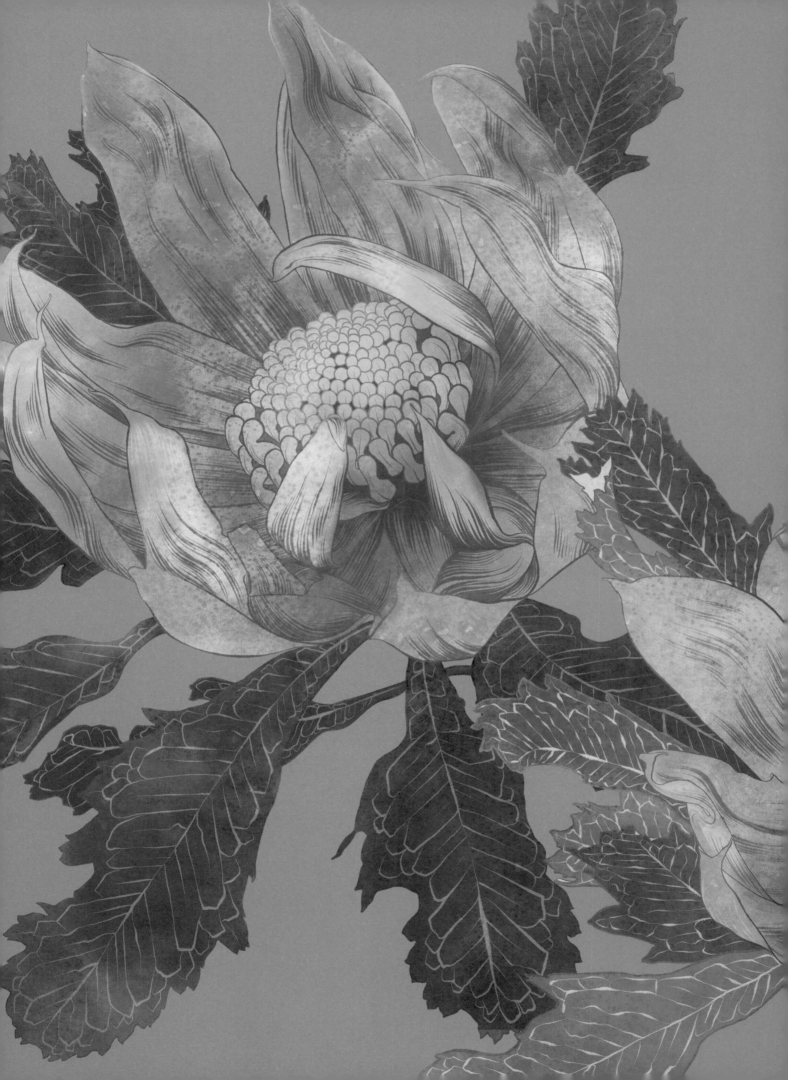

山龍眼科

PROTEACEAE

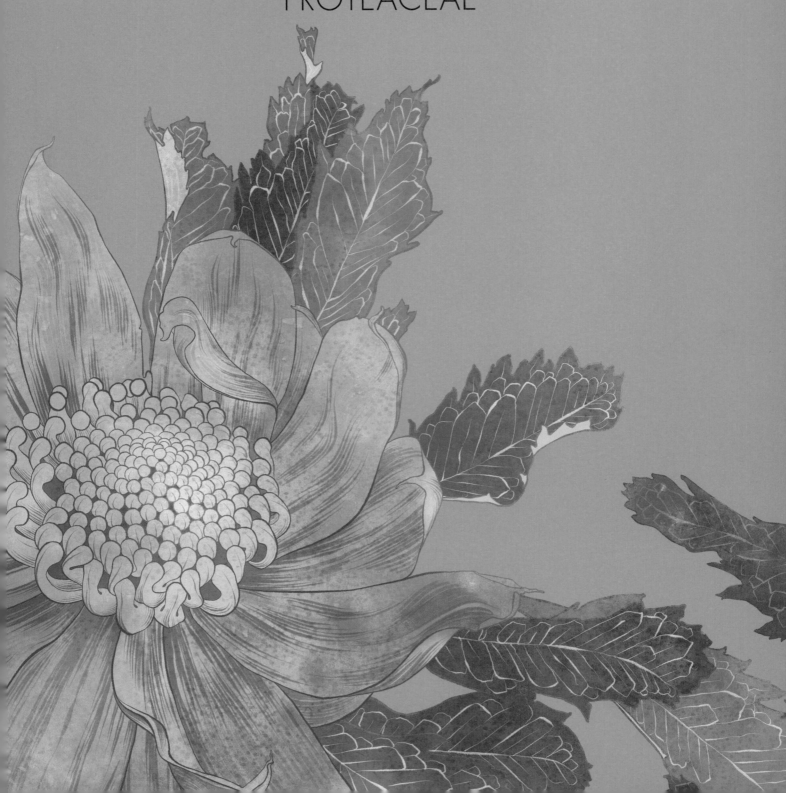

山龍眼科名列世上最悠久的開花植物，在它們古老的絲滑苞片和堅硬革質的葉片之間，蘊含著奧祕。山龍眼科植物出現在距今一億八千萬年前的古老超大陸——岡瓦納古陸，當時那裡雨林遍布，恐龍漫步。這座超大陸在侏羅紀開始分裂，緩緩漂移，形成我們今日所知的陸塊。帝王花屬（Protea）和木百合屬（Leucadendron）的植物搭著便車來到南非，澳洲則保有大部分的蒂羅花屬（Telopea）、佛塔樹屬、哈克木屬（Hakea）和銀樺屬（Grevillea）植物。這些種子輕而符合空氣動力學，隨風吹過大西洋與印度洋，使得山龍眼科的物種分布極廣，雖然生長在不同的大陸，卻都擁有同樣的祖輩訊息。

這一科植物富含花蜜，由採蜜的甲蟲、蜂和負鼠授粉，這些動物都在尋找甜美糖漿。

古希臘人因為山龍眼科的植物大小、質地和外型變化多端，而稱之為「Proteaceae」，這名字源自能變幻外型的海神普羅透斯（Proteus，波賽頓之子）。帝王花（Protea cynaroides）是個好例子，這種壯觀而強健的美麗植物有著冠狀的龐大花冠，綻放暗紅、暗粉紅或米黃色的花朵。一株帝王花灌木可能只長六朵花——在南非生物多樣性豐富的開普植物區系（Cape Floristic Region，或譯為「好望角植物區系」）銀綠與灰綠的灌木中，宛如色彩繽紛的烽火。開普的另一種地方植物，是花蜜豐富的匍枝帝王花（Protea repens），一向是救荒食物，十九世紀以來也作藥用，治療咳嗽。搖晃花冠搜集花蜜，煮滾之後可以製成「bossiestroop」（帝王花糖漿）。

印度洋的另一端，花蜜豐富的另一種山龍眼科植物：山魔鬼（Lambertia formosa）生長在雪梨附近的砂岩土壤中。小孩子總愛把山魔鬼的紅花扯開，從細小的管狀花中吸吮甜美的汁液。山魔鬼清澈的蜜狀糖漿，是澳洲原住民的食物來源，在歐洲殖民時代也讓逃犯得以果腹。鬆脆營養的夏威夷果（Macadamia integrifolia）也原生於澳洲，不過現在夏威夷和南非有些最大型的商業果園。

新南威爾斯蒂羅花（Telopea speciosissima）花冠鮮紅對稱，用在原住民的慶祝儀式中。在原住民「夢世紀」（Dreamtime）的一個傳說中，有個女人身披小袋鼠毛皮，腰帶裝飾著紅冠鳳頭鸚鵡的羽毛。她的愛人沒能從戰場返家，她心碎哀慟而死，死去之處生出了第一株蒂羅花。

蒂羅花的棲地時常在夏季完全毀於叢林大火，但這種聰明的植物已經完全適應，會從木塊莖裡再生；木塊莖這種地下掩體中，儲滿了芽與食物。山龍眼科的根可以從存在已久的貧瘠砂質土壤中得到養分，因此能在乾旱嚴酷的地域中存活下來。這一科強健韌性的植物不只美得驚人——也是嚴酷棲地的有力象徵。

前頁
Waratah 新南威爾斯蒂羅花「粉紅熱情」
Telopea speciosissima 'Pink Passion'

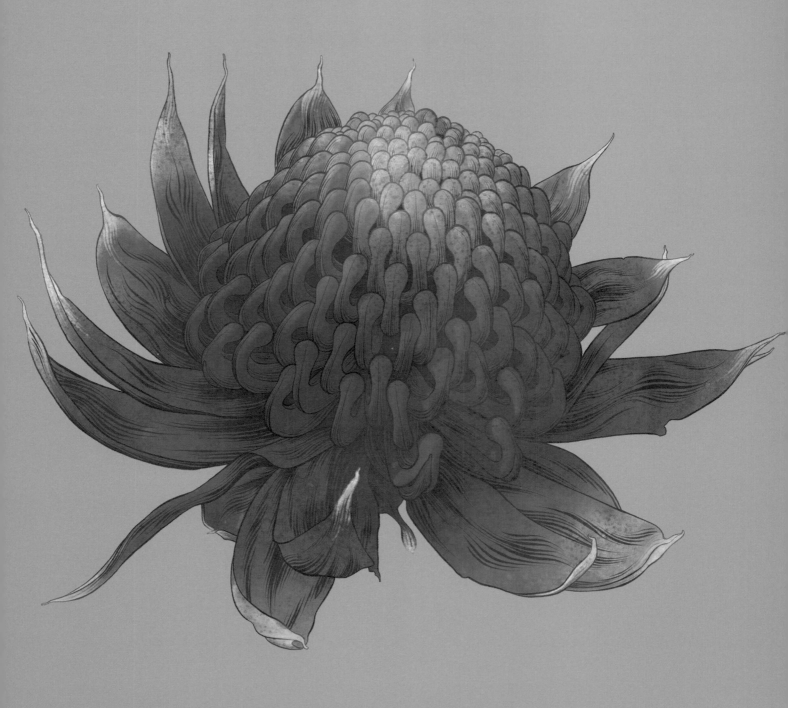

Waratah 新南威爾斯蒂羅花

Telopea speciosissima

澳洲藝術家瑪格莉特・普雷斯頓（Margaret Preston）
以她美麗的手染蒂羅花木雕聞名。

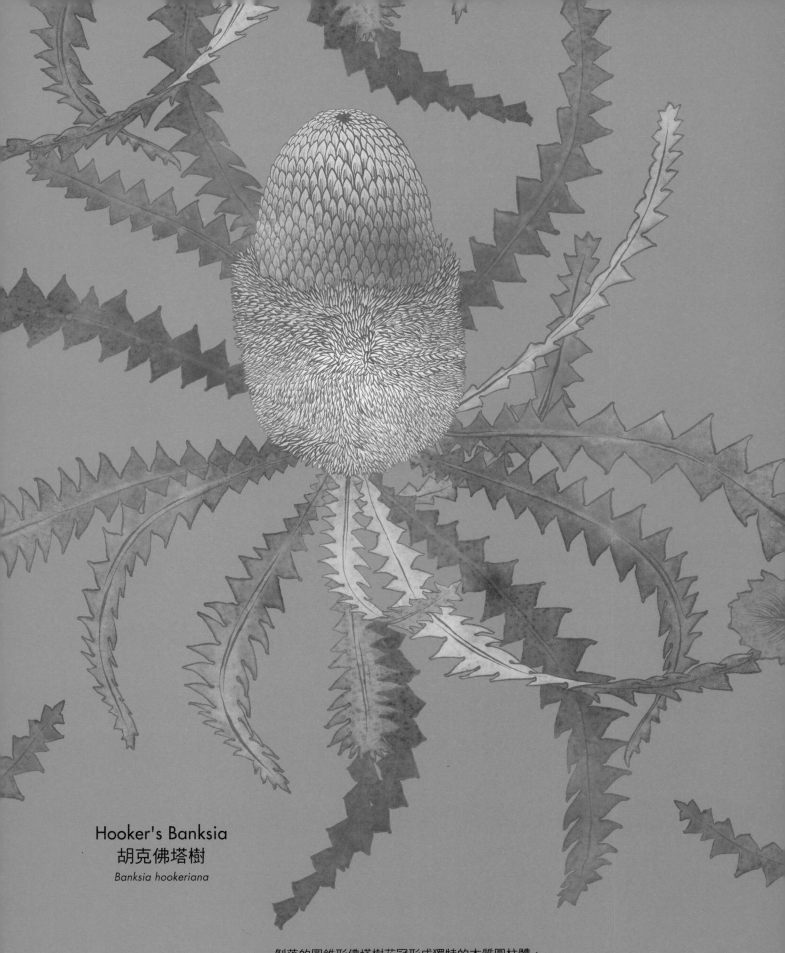

Hooker's Banksia
胡克佛塔樹
Banksia hookeriana

剝落的圓錐形佛塔樹花冠形成獨特的木質圓柱體，
上面覆蓋著一撮撮的毛和蓇葖果，彷彿許多眼睛。
難怪會在澳洲童書作家梅・吉布絲（May Gibbs）的桉果小精靈故事中
化身成邪惡的佛塔樹大壞蛋。

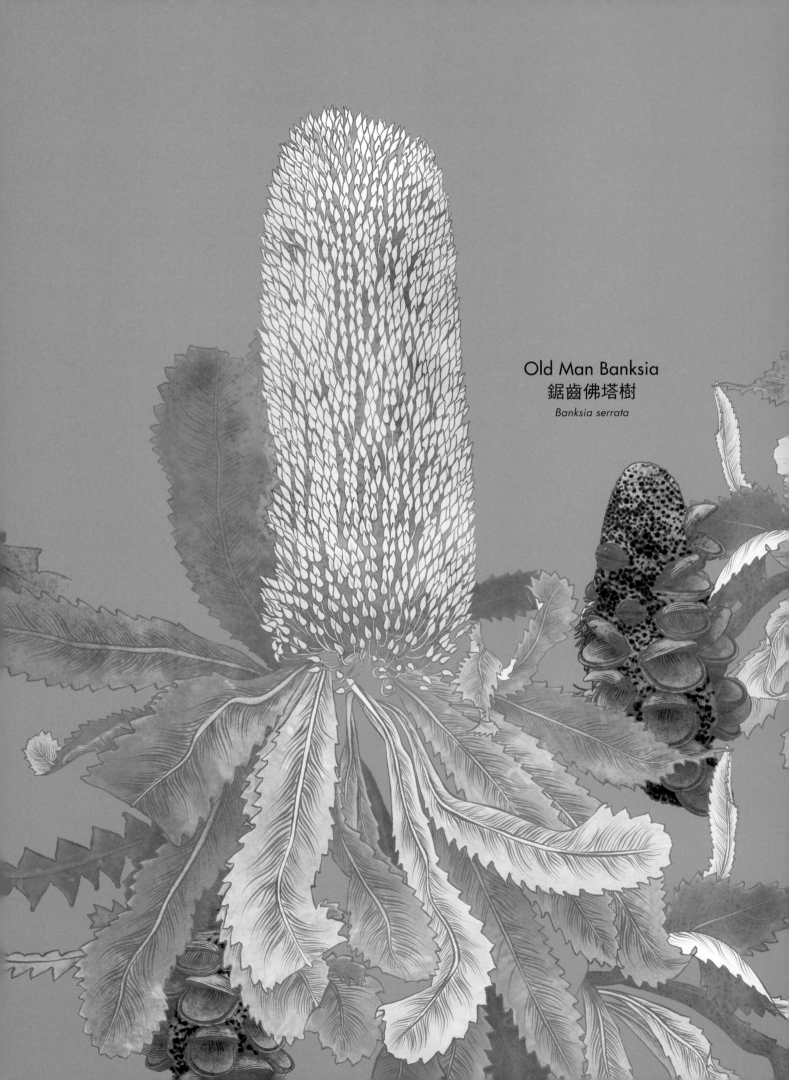

Old Man Banksia
鋸齒佛塔樹
Banksia serrata

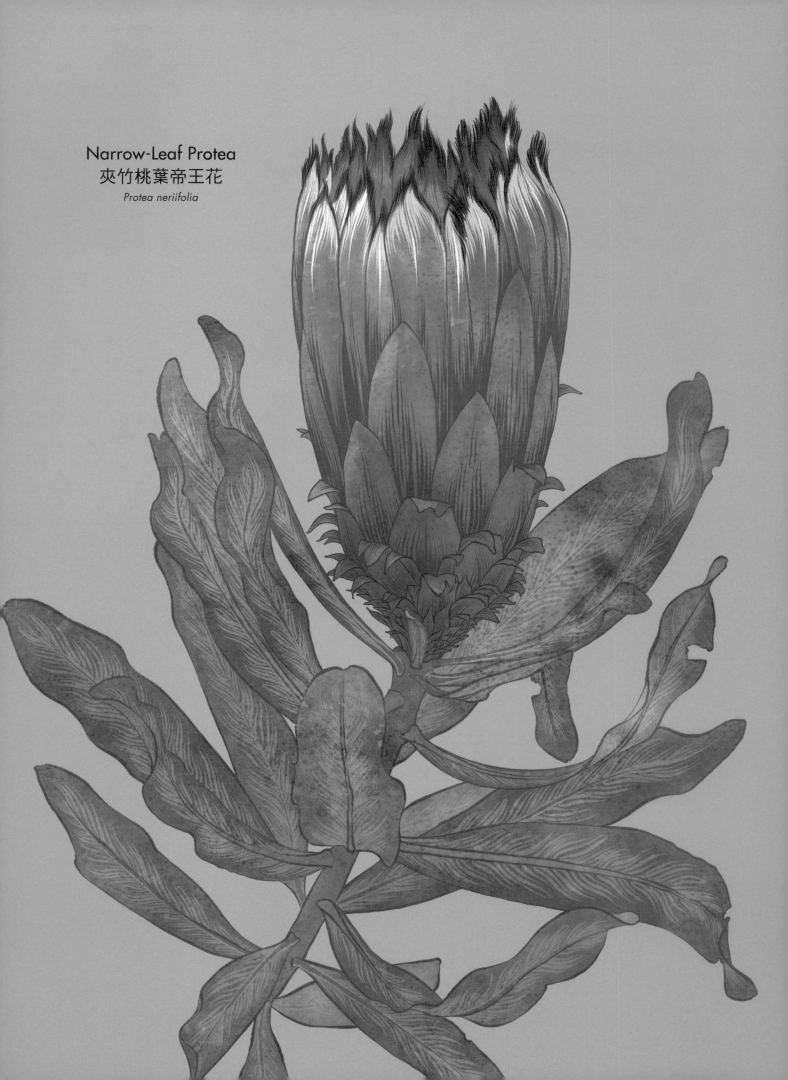

Narrow-Leaf Protea
夾竹桃葉帝王花
Protea neriifolia

King Protea 帝王花

Protea cynaroides

帝王花有著山龍眼科最大的花朵，
寬達三十公分。帝王花是南非國花，
南非國際板球隊也以此為名。

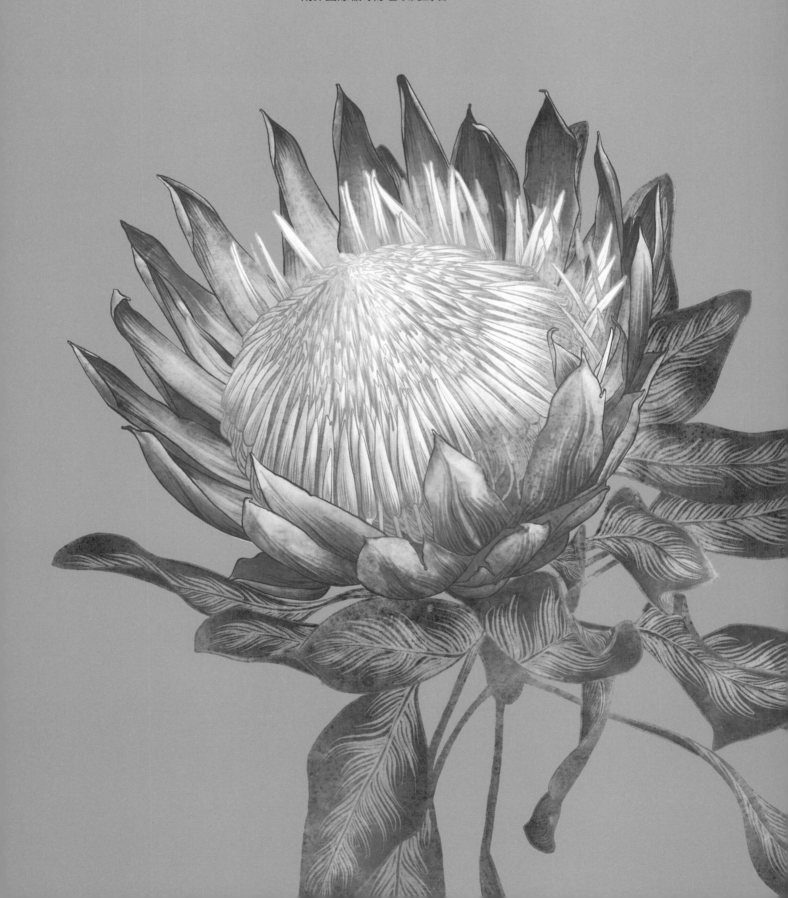

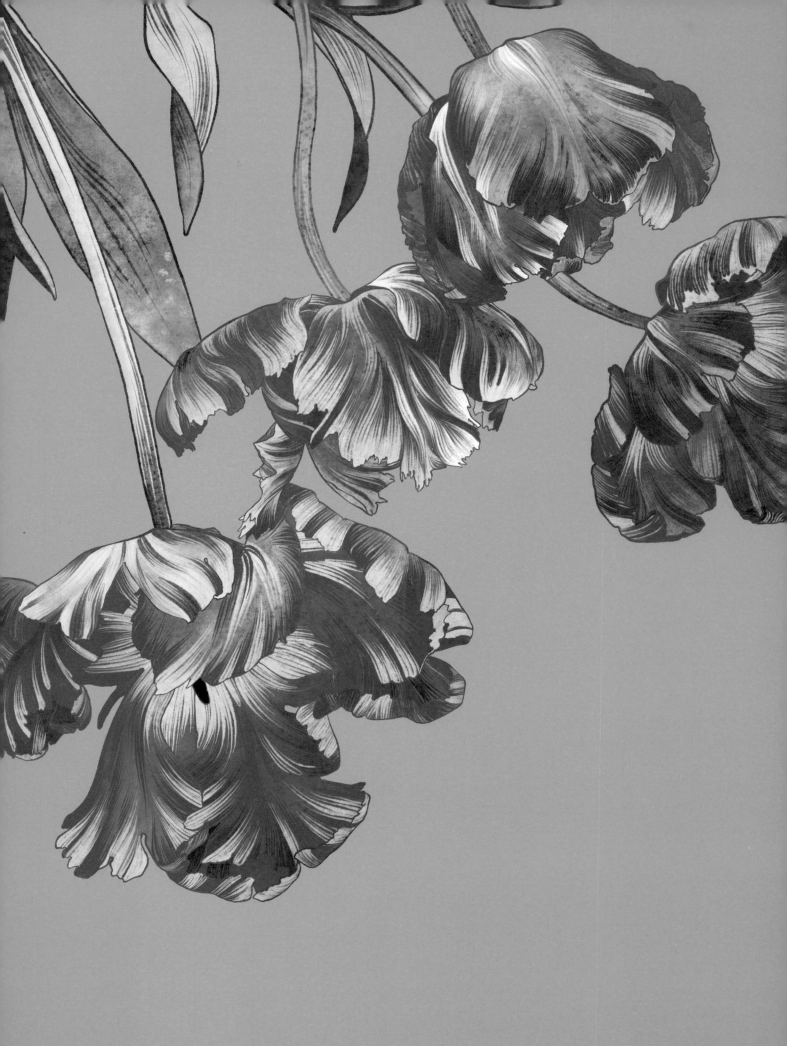

百合科

LILIACEAE

鬱金香啊，是百合科之中最惡名昭彰之徒。這類卑微的花朵引發了瘋狂熱潮，襲捲了十七世紀的歐洲，導致那一世紀最大的經濟崩壞。

鬱金香最初來自中亞的天山和帕米爾山區，之後長期由鄂圖曼帝國沉迷其中的種植者栽培。花譜狂熱時期，植物插畫這種流行的新藝術形式達到巔峰，然而真正讓投資者心跳加速的，是這些罕見且有異國風味的「土耳其鬱金香」。之後，鬱金香來到歐洲，正式點燃了鬱金香狂熱。

買賣鬱金香球根的市場空前絕後，讓精明的商人賺進驚人的財富，一知半解的人則身陷破產。荷蘭人是主要的罪魁禍首，在煙霧繚繞的密室酒吧裡熱烈交易，伴隨大量黃湯下肚。鞋匠、伐木工和紳士拿幾英畝的土地作賭注，賣掉家產加入戰局。一顆鬱金香球莖一天之內可以被轉手數次，買家甚至沒見到實物就出手，價格炒到高入雲端。

荷蘭全國上下 不分農民或紳士 都陷入鬱金香狂熱。

永恆奧古斯都（*Semper augustus*）的花瓣帶著白與暗紅的糖果條紋，因為「壞掉」的花色而成為一株難求的寶藏與最昂貴的鬱金香。說來諷刺，斑駁的花色其實是感染病毒的結果。1627 年，荷蘭平均年收入是 150~300 弗羅林，然而一顆永恆奧古斯都的球莖要價大約一千弗羅林。十年後，市場崩盤之前，一顆永恆奧古斯都的球莖價值一萬弗羅林。鬱金香狂熱被視為全球最早有紀錄的投機泡沫，直到今日，鬱金香仍是價值十億的工業，主要由荷蘭人主導。

不過，百合科植物的歷史遠比鬱金香久遠。百合科在超過五千二百萬年前演化出來，這一科芬芳襲人的植物包括敘利亞和土耳其的山地百合，日本和臺灣推崇那類奢華的亞洲百合，北美落磯山脈綻放的洪堡百合（*Lilium humboldtii*），以及四川、西藏谷地裡的岷江百合（*Lilium regale*）。在古希臘，百合用於讓花環增添香氣（搭配番紅花和水仙），裝飾女神阿芙蘿黛蒂；此外也出現在古埃及法老的墓中。歷史上，百合的葉片向來作為藥用，治療蛇咬，舒緩灼傷和潰瘍。

另一種受到珍視的百合科植物：六月百合（*Lilium candidum*），是青銅器時代米諾斯人和古羅馬人眼中神聖的花朵，古羅馬人在古老的壁畫和文物上，讓六月百合的形象永垂不朽。希臘人超過三千五百年前就在培育六月百合，六月百合也象徵了聖母的純潔，見於許多重要的藝術作品中，包括波堤切利（Sandro Botticelli）的畫作，〈聖母領告〉（*Cestello Annunciation*）。

古羅馬神話中，羅馬女神朱諾是朱比特之妻，萬神殿之后。有一回，朱諾在餵兒子海克力斯吃奶時打盹睡著了。海克力斯放開母親乳房，乳汁就灑到天界，形成了銀河，而有些灑到地上，就長出最芬芳的百合。

前頁
永恆奧古斯都
Semper Augustus

90

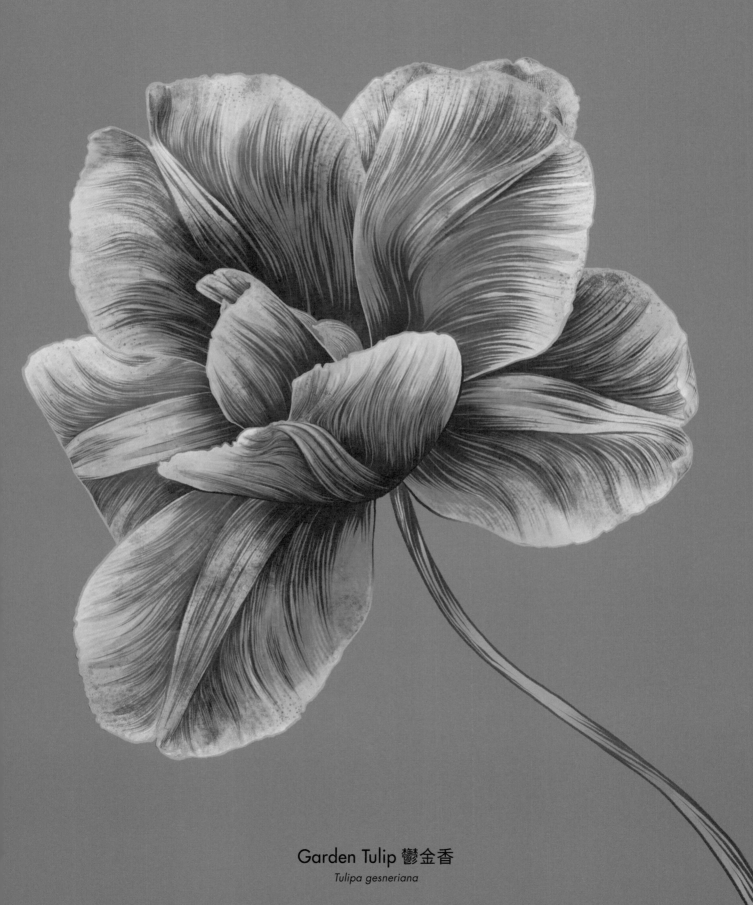

Garden Tulip 鬱金香

Tulipa gesneriana

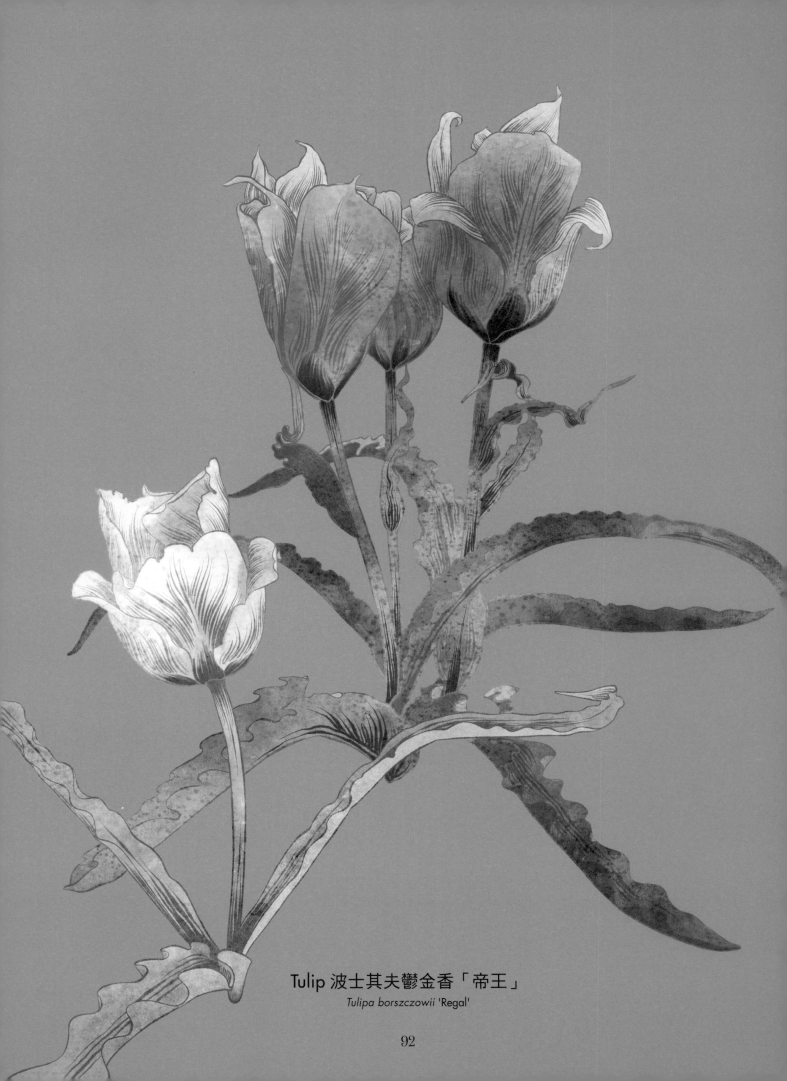

Tulip 波士其夫鬱金香「帝王」

Tulipa borszczowii 'Regal'

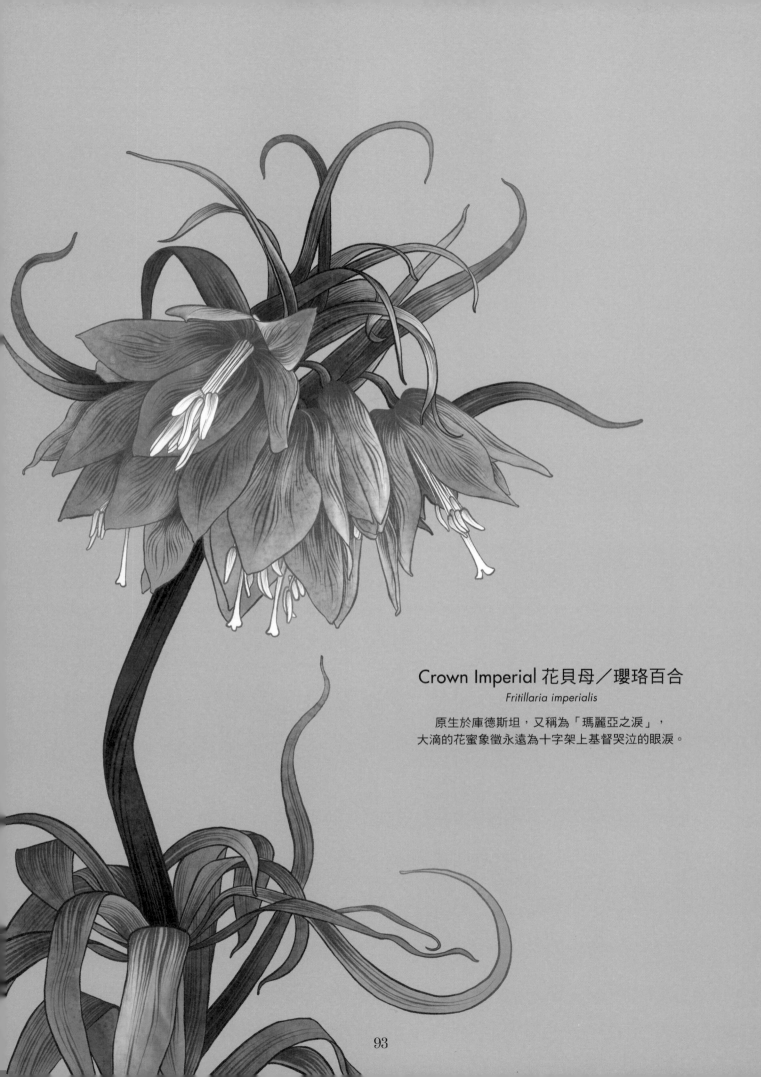

Crown Imperial 花貝母／瓔珞百合
Fritillaria imperialis

原生於庫德斯坦，又稱為「瑪麗亞之淚」，
大滴的花蜜象徵永遠為十字架上基督哭泣的眼淚。

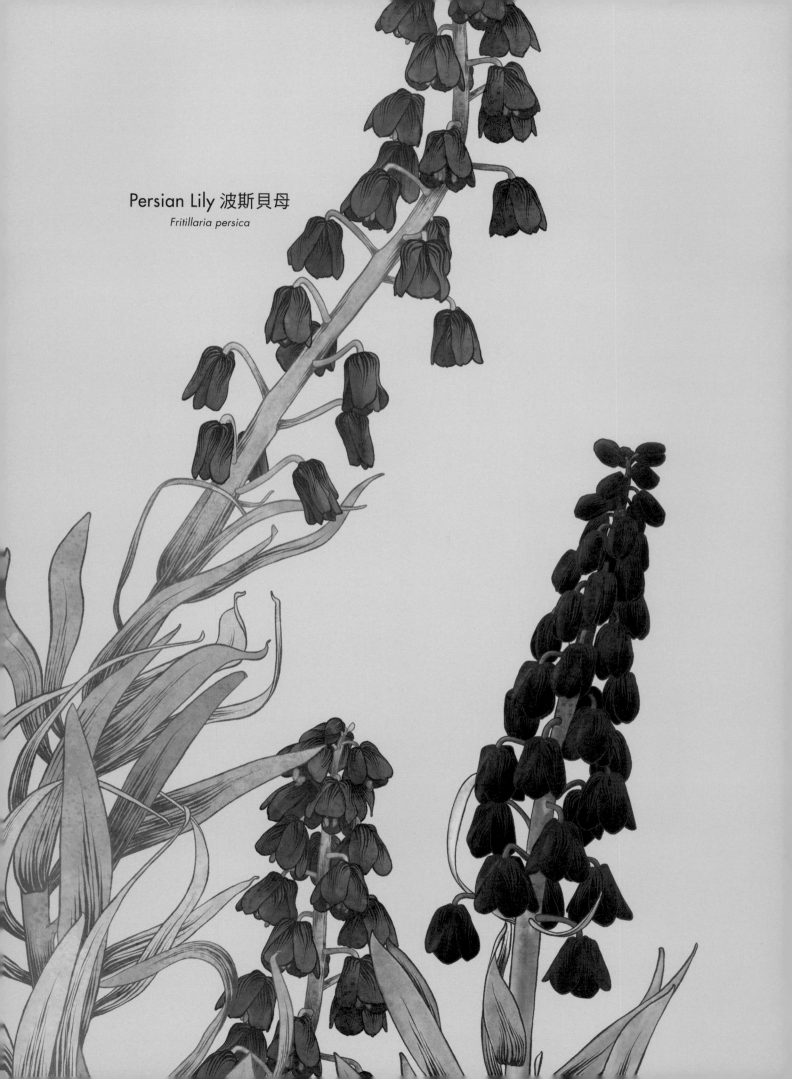

Persian Lily 波斯貝母
Fritillaria persica

Chess Flower 花格貝母

Fritillaria meleagris

花格貝母之名取自其花瓣上綴滿紅色和淡粉紅的方塊，
彷彿棋盤格，十分奇妙。

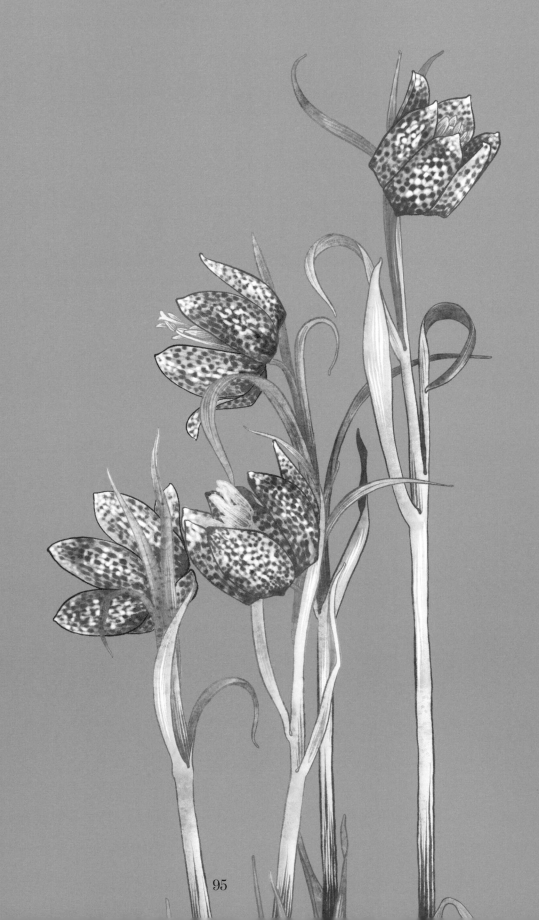

Formosa Lily 臺灣百合

Lilium formosanum

百合花的法文「fleur-de-lis」意即「風格化的鳶尾花」，
在十四世紀是法國國王的象徵，
也是美國紐奧良市的市花。

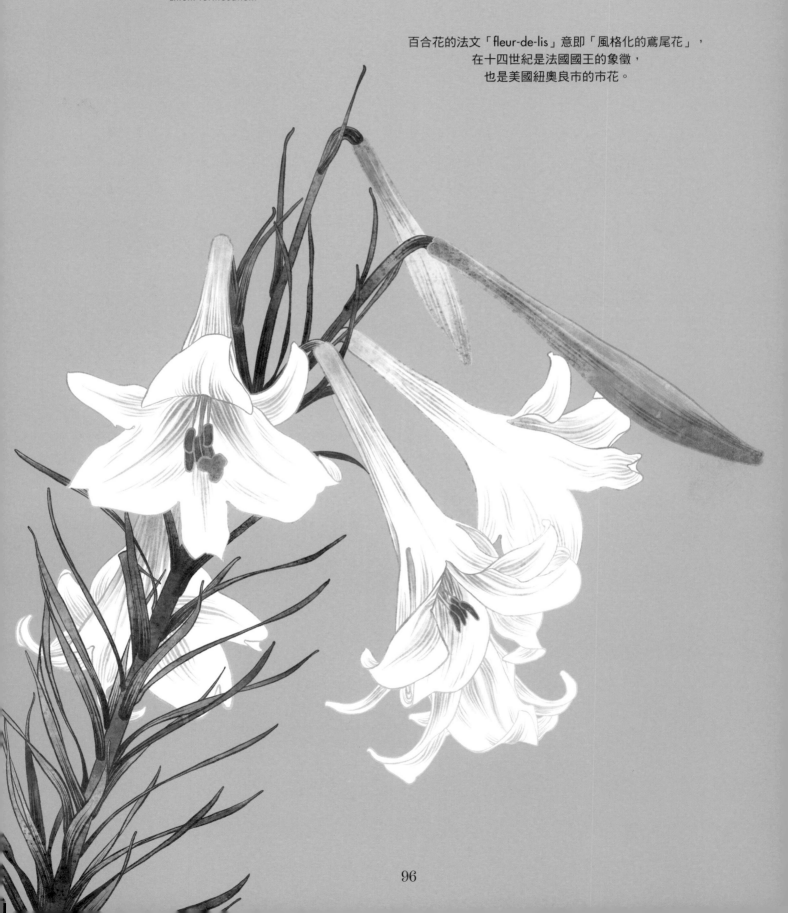

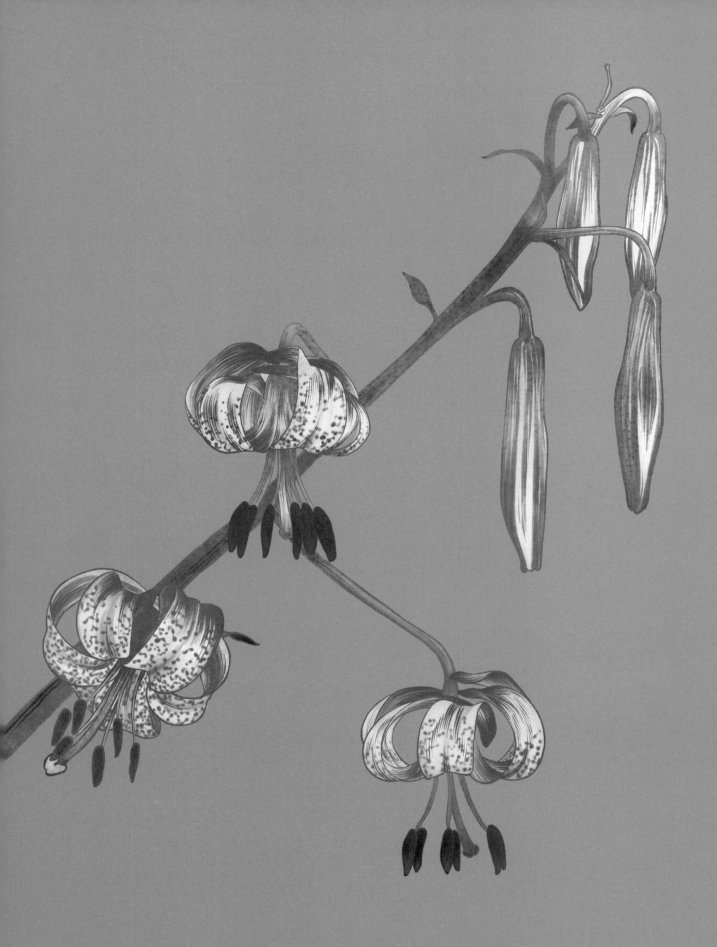

Kellogg's Lily 凱洛格百合
Lilium kelloggii

97

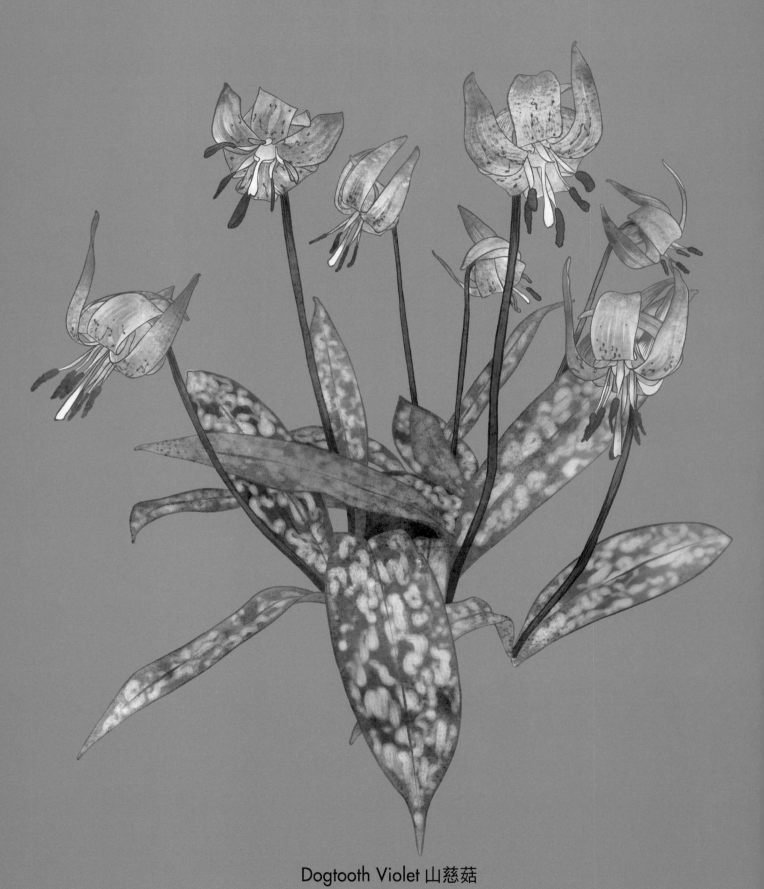

Dogtooth Violet 山慈菇

Erythronium dens-canis

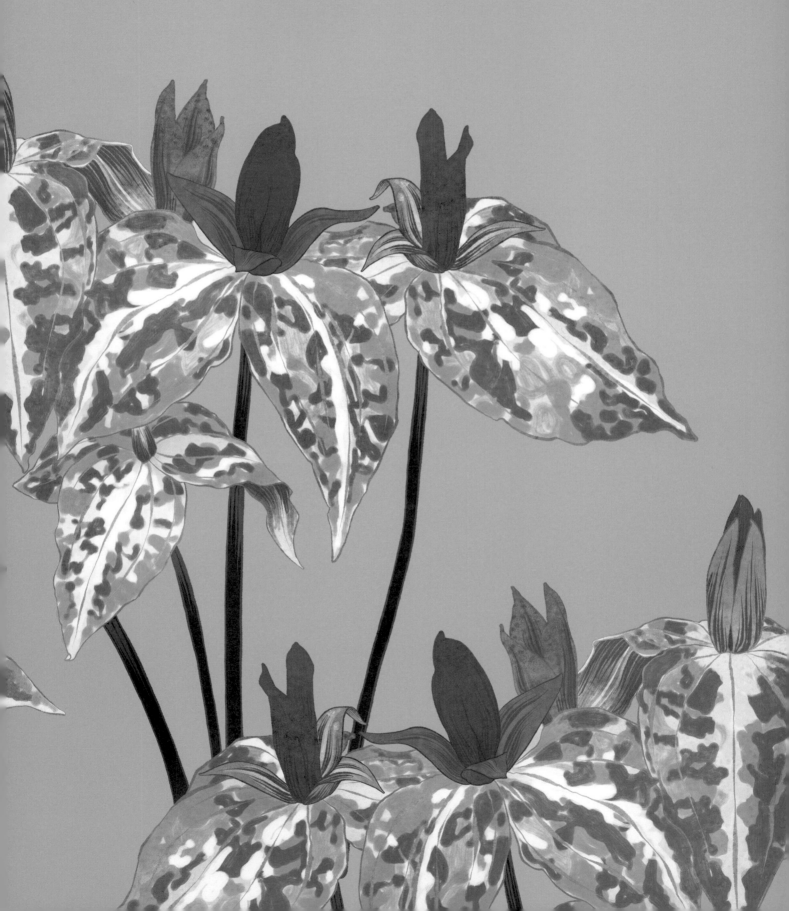

Deceiving Trillium 欺騙延齡草

Trillium decipiens

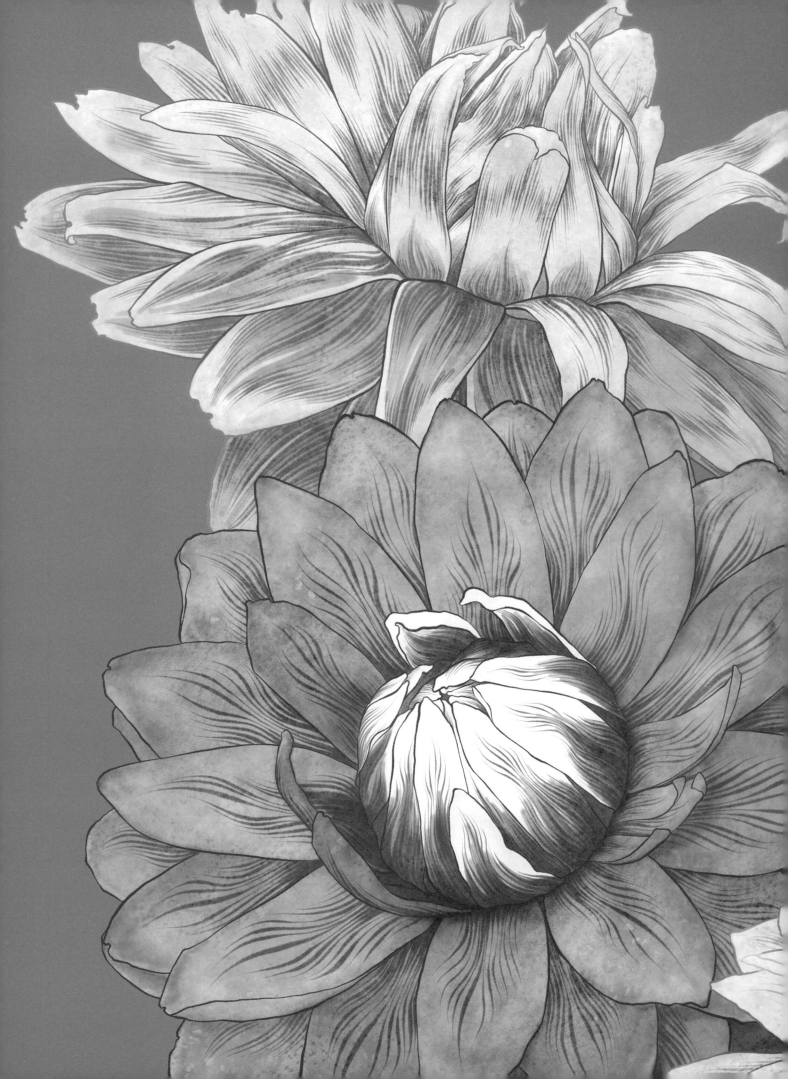

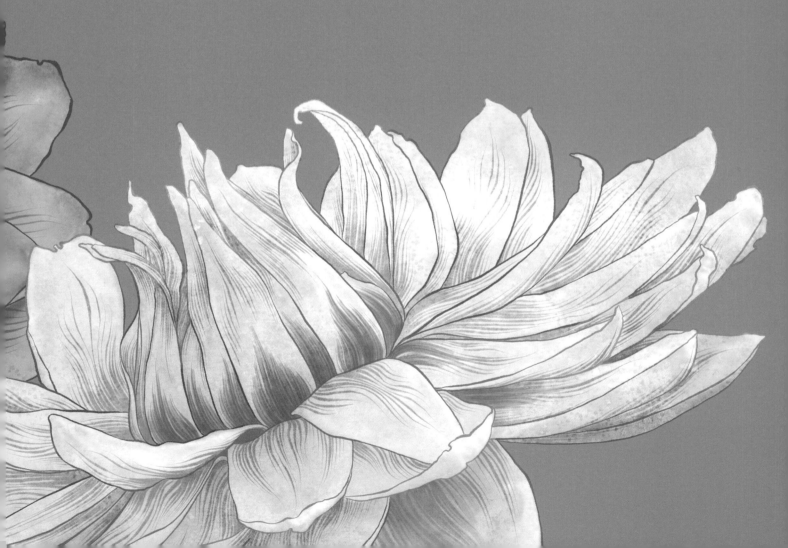

睡蓮科
NYMPHAEACEAE

睡 蓮科的植物在世界各地的熱帶水域欣欣向榮，從亞馬遜的淺河口，到盧安達的溫泉和巴拉圭富饒的潟湖，睡蓮科的植物都是水中珍奇。

睡蓮的花朵有些小如鈕釦，有些大如保齡球。睡蓮科的泰斗是王蓮（*Victoria amazonica*）和巴拉圭王蓮（*Victoria cruziana*），這些壯觀的大型植物的名稱由來是為了向維多利亞女王致意。南美原住民用王蓮入藥、做成茶，舒緩哮喘和其他支氣管問題。

王蓮肉質的地下莖埋在泥沙淤積的河底，支撐著長長的梗，梗上頂著王蓮硬挺鑲邊的蓮葉。蓮葉下方有棘刺，以免魚類咬囓。王蓮的花朵鋪張而孤獨，一年只綻放兩天，且只在夜間綻放。第一晚，白色的花緩緩浮出水面，此時花朵為雌性，散發甜美的鳳梨香氣，靠著發熱的能量來溫暖核心。金龜子受到強烈的香氣吸引，飛進花中尋找花蜜。花瓣會輕輕在金龜子身邊合上，暖暖地困住金龜子。第二晚，同一朵花再次綻放，轉而擔任授粉的雄花工作，花瓣粉紅。金龜子飛去下一朵白花，絲毫不知自己在花裡過了一夜，已經為壯麗的巨花傳粉，巨花緩緩合起，沉進水裡，靜待下一年到來。

有些蓮葉大到人可以坐上去；有些則不過一枚硬幣大。

這些特大號的異國美麗花朵，是十九世紀歐洲時髦溫室裡的要角，法國印象派畫家莫內（Claude Monet）對睡蓮十分痴迷，甚至從亞馬遜和埃及進口了一些罕見的睡蓮，種到他位於吉維尼（Giverny）家中的池塘花園。當地官方要求他移除睡蓮，聲稱睡蓮會毒害水源，但莫內不肯，脫俗漂浮的蓮葉、獨特的花朵和池塘上一閃即逝的倒影深深啟發了莫內——他畫了一張又一張。

莫內的妻兒在這時期過世，畫家因為無法創作而飽受折磨。莫內在哀悼中悲痛欲絕，又因為診斷出白內障而煩心。這座花園療癒了他，接下來的二十年中，莫內完成了「睡蓮系列」（*Nympheas*），二百五十張油畫畫的全都是他寶貝的睡蓮。這系列作品現在每張價值超過五千萬歐元。

2014 年，另一種睡蓮在英國皇家植物園（邱園）成為膽大包天的園藝盜竊受害者，因而成名。侏儒盧安達睡蓮（*Nymphaea thermarum*）是世上最小、最稀有的睡蓮。一名專業的植物竊賊從威爾斯王妃溫室（Princess of Wales Conservatory）池塘附近的潮溼泥土中挖起一株侏儒盧安達睡蓮，偷偷帶出植物園。

隨之而來的是媒體狂熱，報上刊出「驚爆邱園？」和「痴迷植物犯下大罪」之類的標題。只生長在盧安達溫泉泥濘岸邊的迷你睡蓮，棲地已遭到破壞，從野外絕跡。倫敦警察廳擔心睡蓮會在黑市賣出，黑心收藏家會為了罕見或瀕危的樣本而一擲千金。睡蓮的美顯然足以讓一些人鋌而走險。

前頁

Victoria Waterlily 王蓮

Victoria amazonica

碩大無朋的蓮葉為爬蟲類提供了完美的藏身之地，
所以有時又稱「鱷魚百合」。

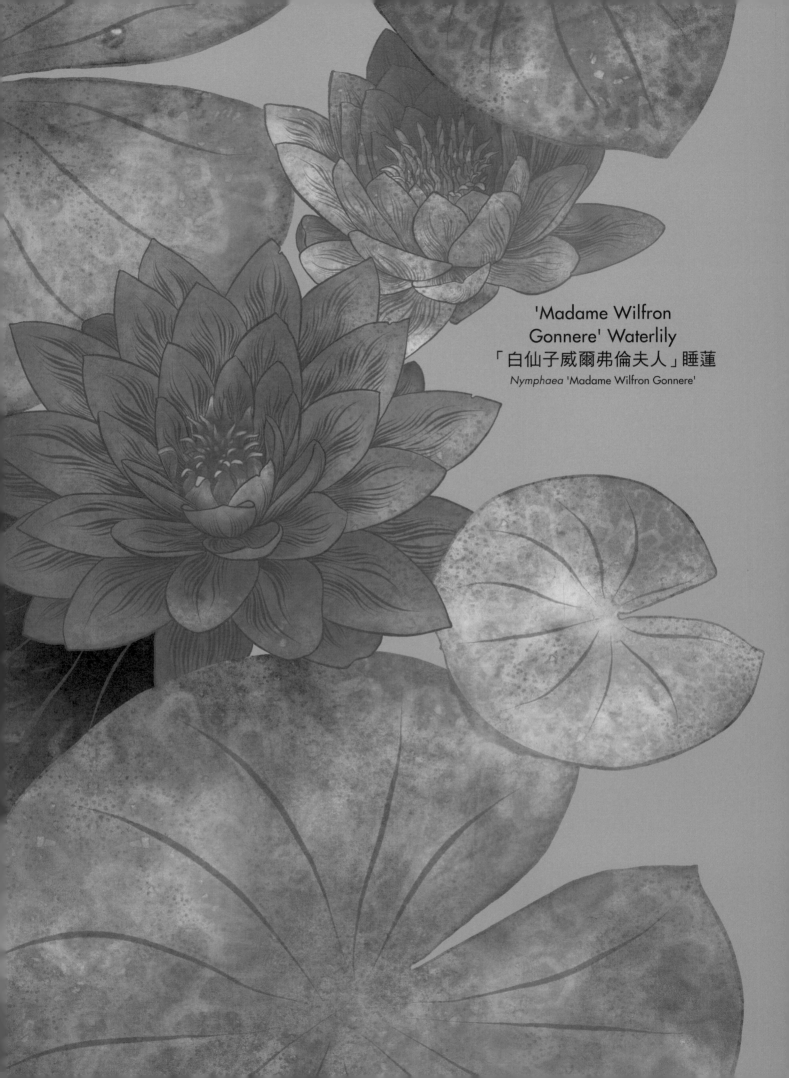

'Madame Wilfron
Gonnere' Waterlily
「白仙子威爾弗倫夫人」睡蓮
Nymphaea 'Madame Wilfron Gonnere'

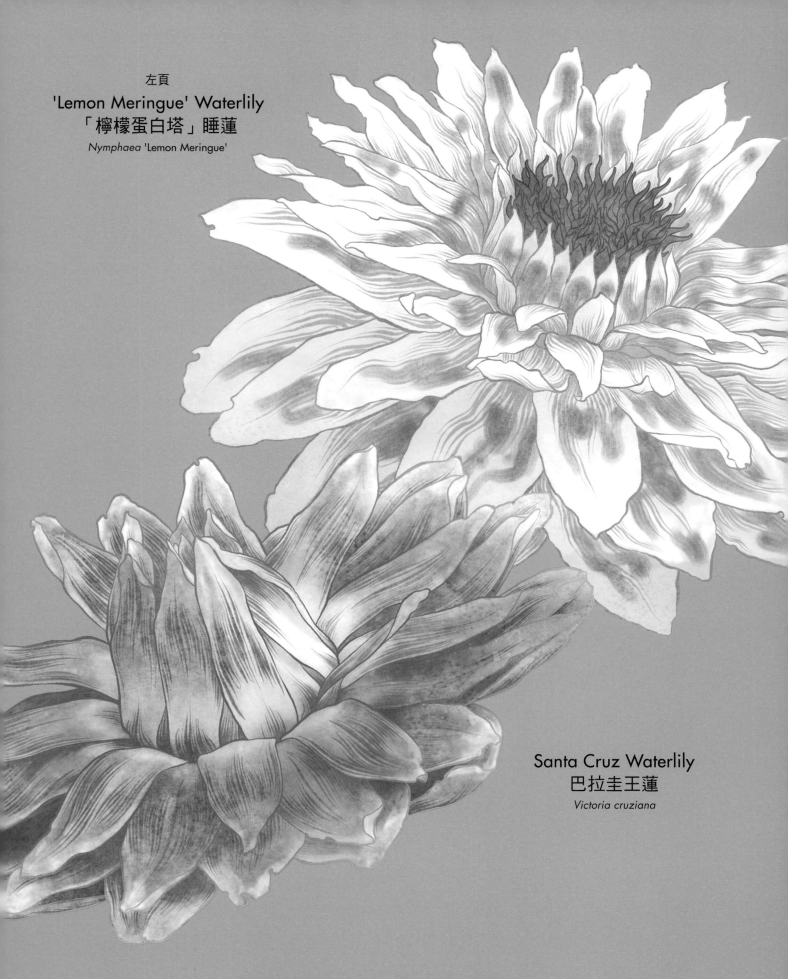

左頁
'Lemon Meringue' Waterlily
「檸檬蛋白塔」睡蓮
Nymphaea 'Lemon Meringue'

Santa Cruz Waterlily
巴拉圭王蓮
Victoria cruziana

古埃及人在神聖儀式、墓葬和葬禮花圈中用到睡蓮；
圖坦卡門王的木乃伊也覆蓋著睡蓮花朵。

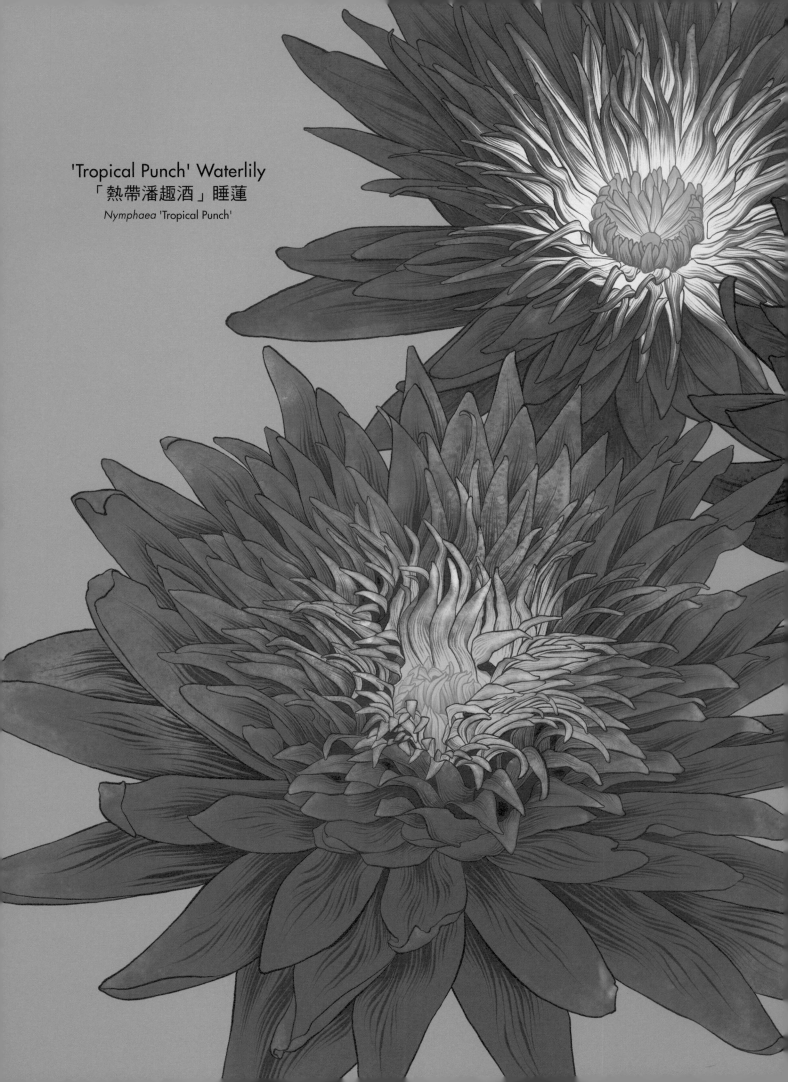

'Tropical Punch' Waterlily
「熱帶潘趣酒」睡蓮
Nymphaea 'Tropical Punch'

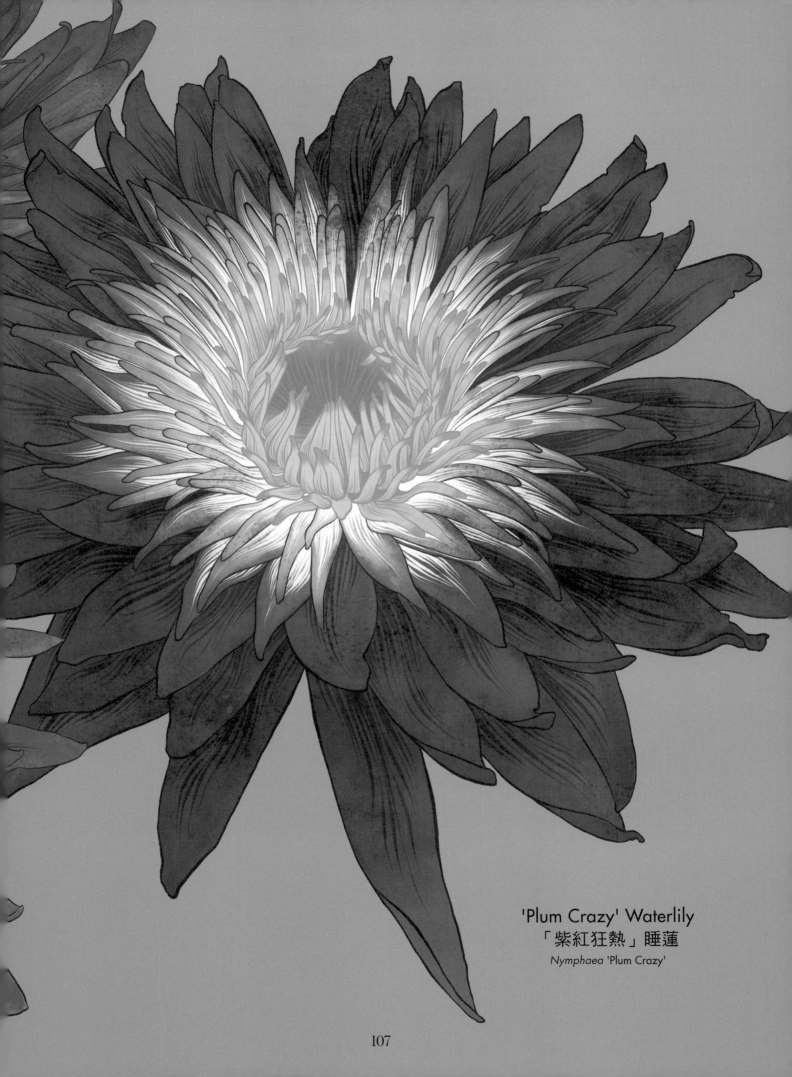

'Plum Crazy' Waterlily
「紫紅狂熱」睡蓮
Nymphaea 'Plum Crazy'

鳶尾科

IRIDACEAE

鳶尾科是觀賞植物，花朵色調豐富，數千年來迷倒許多藝術家、科學家和園藝愛好者。亮麗的唐菖蒲（Gladiolus）有著挺拔花稍的花莖，小蒼蘭（Freesia）是香氣甜美的驚喜，低調地從土裡鑽出，宣告春天將至。鳶尾花的花冠完美對稱，有著上揚的花瓣和下垂的「垂瓣」（有時長了毛茸的鬚）；下垂的萼片成為授粉者完美的降落跑道，讓牠們隨著花瓣的脈紋直直往花蜜而去。鳶尾花有紅、黃、粉紅、紫、橙色和鮮藍，繽紛如萬花筒。劍形葉上冒出的花冠，可能帶有多種顏色。鳶尾科植物對自己的棲地不怎麼挑剔，除了生長在世界大部分地區的溼草原、沼澤和山區，在炎熱、嚴苛、半沙漠的環境也活得很好。索法爾鳶尾（Iris sofarana）是大型的鳶尾花，花瓣紫得發黑，只見於黎巴嫩高海拔的多岩山坡，極為稀有，因為過度採摘而瀕臨絕種。

古希臘女神 Iris 是彩虹的化身。

目前最著名的鳶尾科植物是番紅花（Crocus sativus）。番紅花與劇毒的秋水仙（Colchicum autumnale）不同，是極為寶貴的植物，因其橘紅色的細長柱頭而受到珍視。

番紅花並非野生，但確實是它祖先卡萊番紅花（Crocus cartwrightianus）的一個雜交種。一般認為卡萊番紅花生長在青銅器時代希臘的石灰岩土壤中，古米諾斯人稱霸的年代。錫拉島這時期的一副壁畫裝置中，有兩名年輕女子在採番紅花；在伊拉克，大約距今五萬年前的洞穴藝術，用了番紅花色素染色的史前顏料。

中世紀，番紅花成為無與倫比的奢侈品原料，用於醫藥、為袍子染色、作香水、為食物調味，並添加金黃的色調。富有的古埃及、希臘和羅馬人傳統上會把番紅花撒在浴池裡，亞歷山大大帝用番紅花泡澡，幫助傷口癒合；克麗奧佩托拉會在歡好之前用番紅花泡澡，增添愉悅。

1340 年代，黑死病襲捲歐洲時，認為番紅花能治療這種瘟疫，使得番紅花的需求一飛沖天。有帖治療黑死病的藥方包括「蛇皮、雄鹿心臟裡的骨頭、亞美尼亞的黏土、貴金屬、蘆薈、沒藥和番紅花」。當時海盜猖獗，偷了一艘載著番紅花前往巴塞爾（Basel）的大船（價值大約等同現在的五十萬美元），因此引發了番紅花戰爭，巴塞爾和奧地利為了搶奪船貨，打了幾個月的仗。十七世紀的醫生會要病人服用「一吩」（一小撮，約 1.3 公克）的番紅花刺激血液、治療尿道感染、舒緩胃部不適，番紅花的醫療價值並未隨時間而衰減。

番紅花一年綻放一次，每朵花都只有三根雌蕊，需要精心採收。雌蕊分開後，花絲（filaments，審訂註：這裡指的不是雄蕊的花絲，而是指番紅花的三枚柱頭分離後的成果）乾燥成鏽紅色的一縷縷，完整或磨成粉販售。雌蕊大小各異，大約需要八萬朵花，才能產出一公斤番紅花原料，小心仿冒——有些商人賣的是用萬壽菊或紅花充數的假貨。以重量計，番紅花是世上最昂貴的香料，常被稱為「紅金」；十六世紀，德裔賓州人把番紅花引入美洲時，番紅花的價值確實和黃金相當。番紅花可以為米飯染色（例如印度香飯和義大利燉飯），也為西班牙海鮮燉飯和法國馬賽魚酒增添獨特的刺激；喀什米爾人會在齋月拿番紅花泡牛奶開齋。

前頁
Silvery Crocus 雙花番紅花
Crocus biflorus

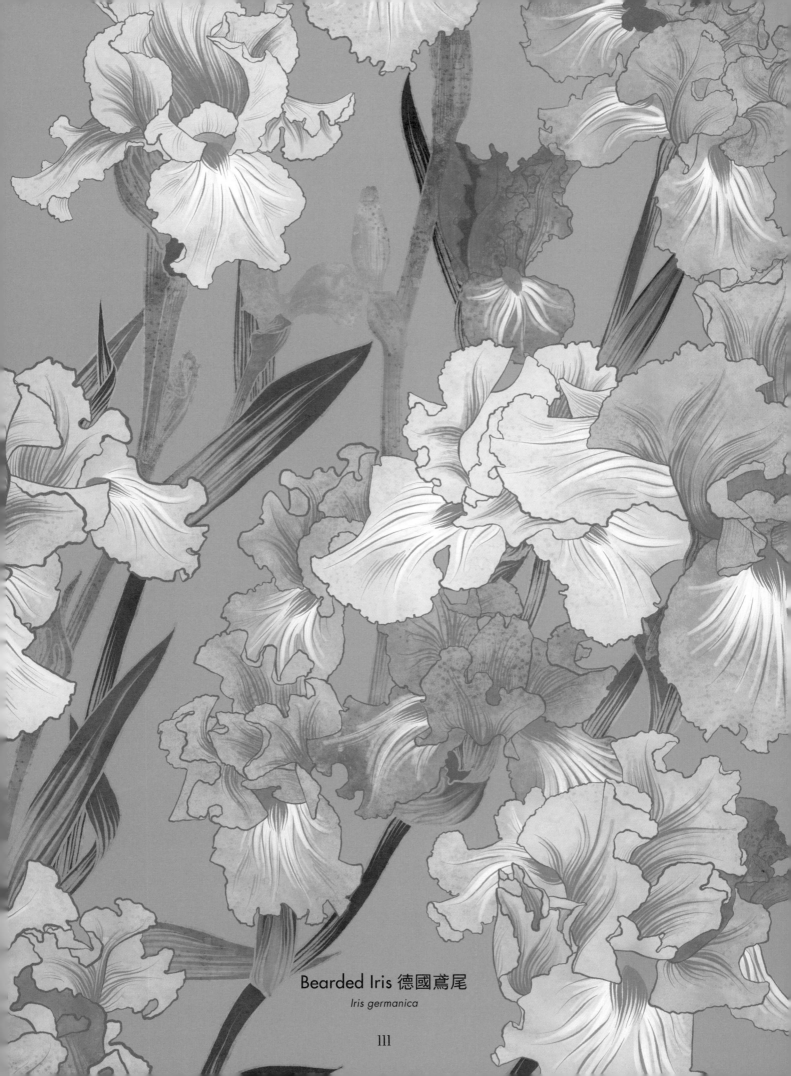

Bearded Iris 德國鳶尾
Iris germanica

111

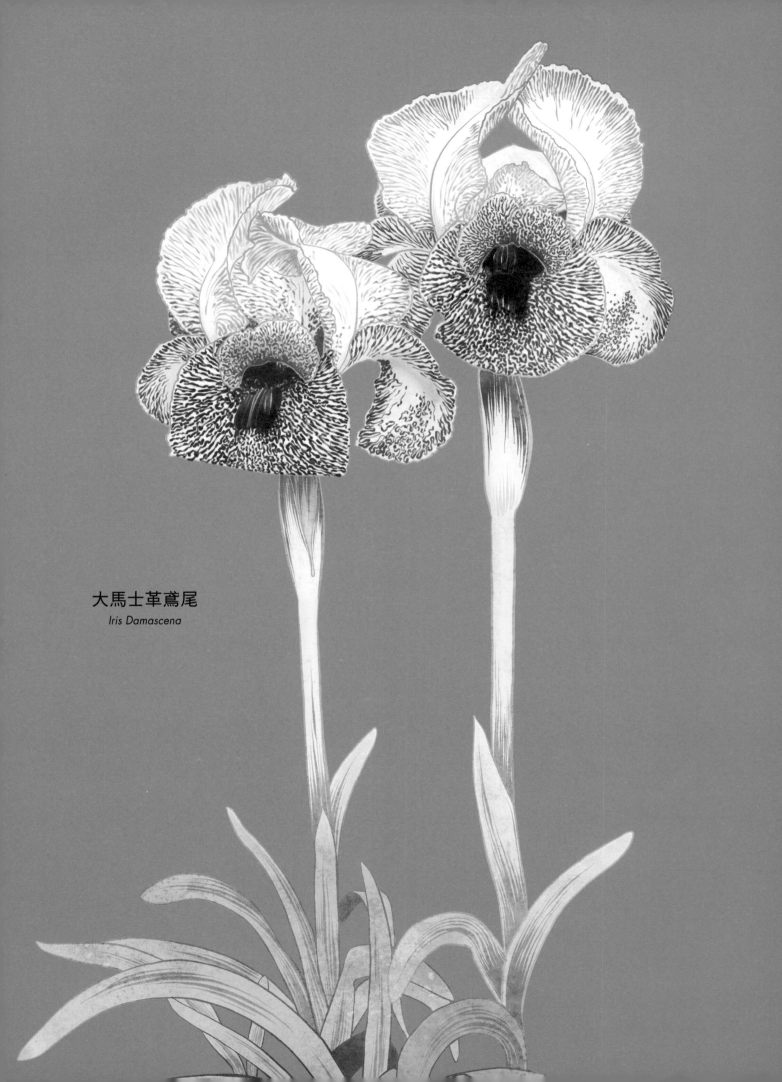

大馬士革鳶尾
Iris Damascena

希臘神話中，伊麗絲是奧林帕斯諸神的信使；
她以花蜜餵養諸神，將祂們的信件咻咻傳過天空，
直入冥界的黑暗深淵。

尖瓣鳶尾
Iris Acutiloba

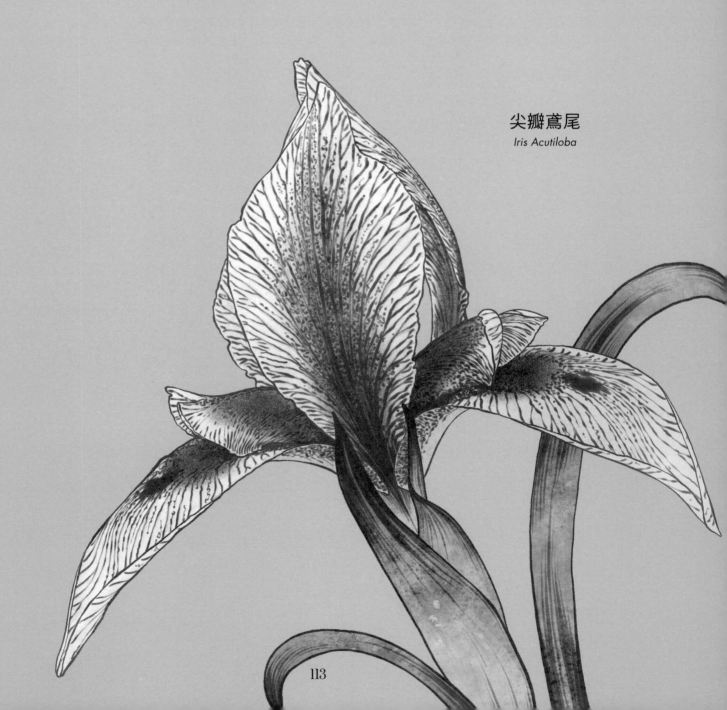

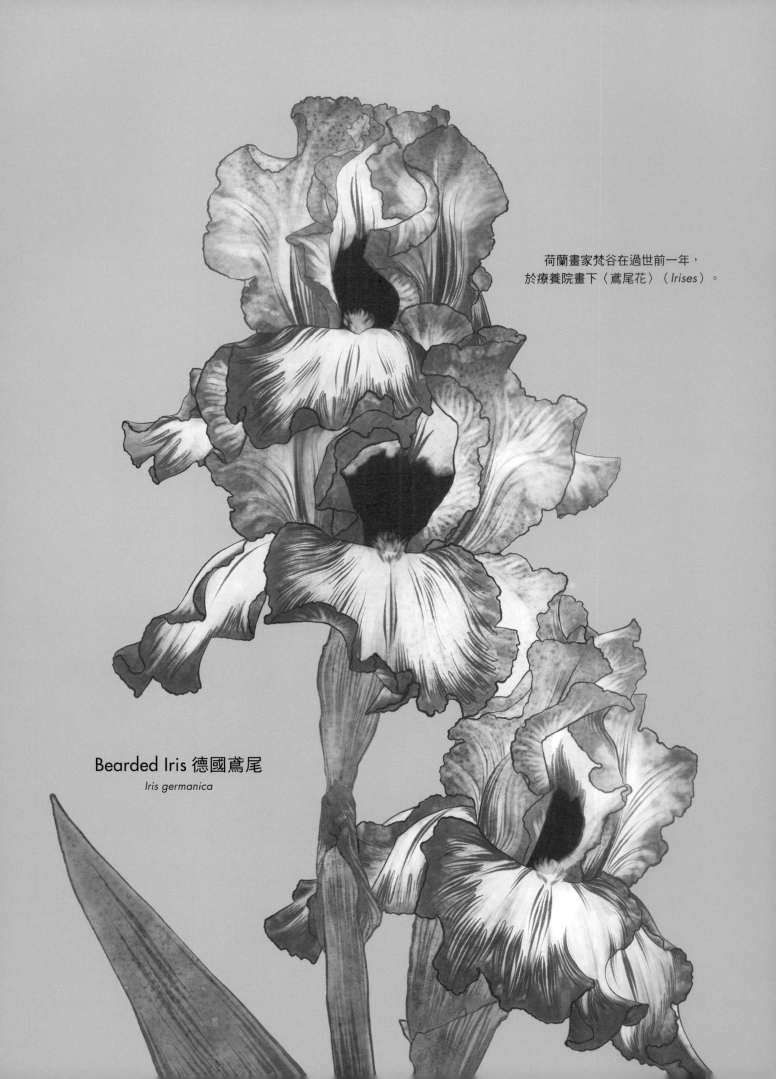

荷蘭畫家梵谷在過世前一年，
於療養院畫下〈鳶尾花〉（*Irises*）。

Bearded Iris 德國鳶尾
Iris germanica

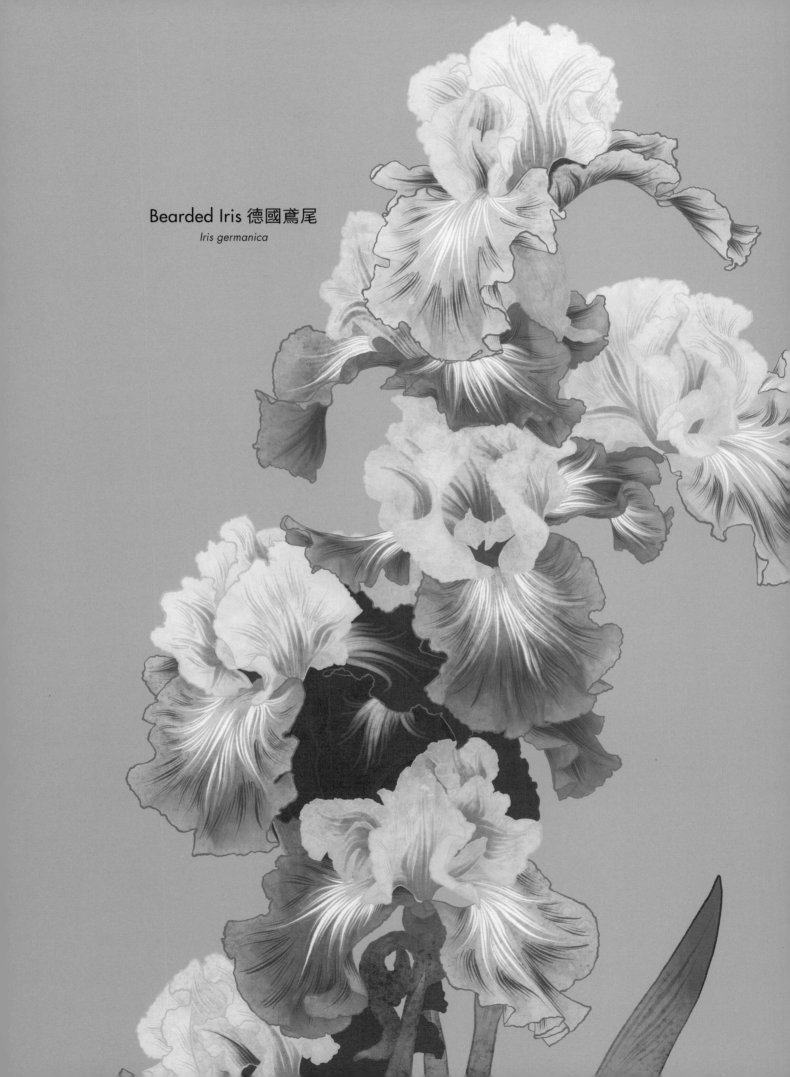

Bearded Iris 德國鳶尾
Iris germanica

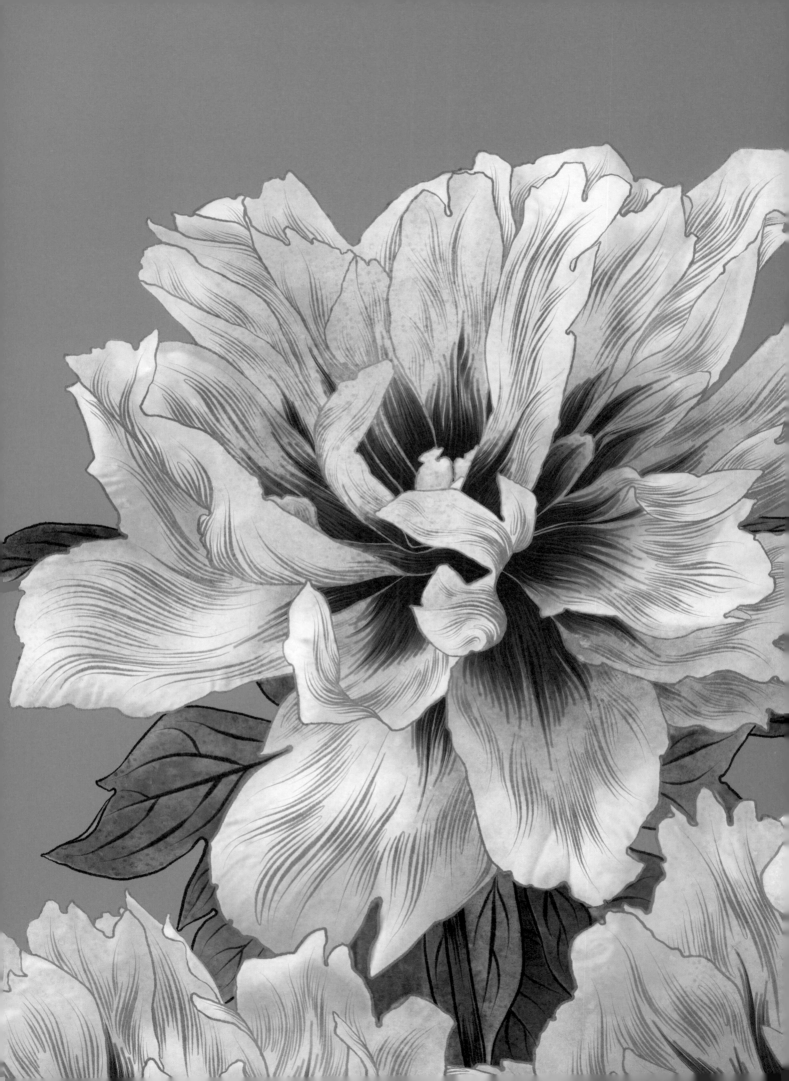

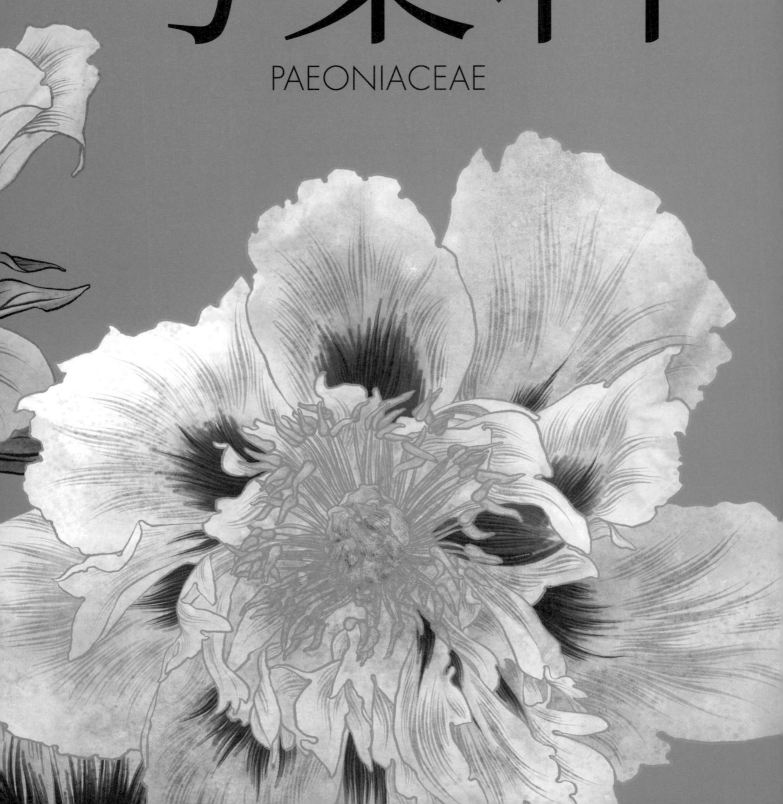

芍藥科
PAEONIACEAE

牡丹與芍藥豐滿、性感、精緻，花朵沉甸甸，花瓣波浪起伏，香氣濃烈，帶有麝香或柑橘類香氣。中國和日本「賞牡丹」是指端詳牡丹花的雅緻花朵，花瓣顏色有如畫家的調色盤，有鮮紅、深莓紅、淡粉紅和乳白色。

這類植物有些是草本，小巧玲瓏，稱之為芍藥。有些植株高大，像是來自中亞山區的高貴牡丹，中國人奉為「百花之王」，象徵榮華富貴與福氣。此外還有伊藤牡丹，是為了紀念日本園藝家伊藤東一而得名。伊藤東一將牡丹與芍藥雜交，成果兼具雙方的優點——莖幹強韌、花期長，瓶插壽命也延長。可惜，伊藤東一在他的樣本開花前就離世，絲毫不知道他為園藝界留下了偉大遺贈。

牡丹與芍藥在中國已栽培將近兩千年，培育中心位在神都洛陽，地處洛水與黃河交匯之處。傳說中國史上唯一的女皇武則天，要求她長安御花園裡的花在隆冬時節綻放。百花皆驚恐遵從，唯有牡丹例外。武則天盛怒之下，把牡丹都關在洛陽；叛逆的花朵在那邊綻放得更大、更鮮豔。於是，武則天遷都洛陽，建造滿是牡丹、名震天下的庭園。

就像所有的好故事一樣，這個故事立基於事實。史學家認為，武則天堅持御花園的園丁用溫室迫使牡丹全年開花，證明她的威信。洛陽現今是世上的牡丹聖地，每年春天都有數百萬遊客蜂擁而至，欣賞綻放一週的牡丹花；武則天如果地下有知，應該龍心大悅。

塞爾維亞民間傳說裡，巴爾幹芍藥（*Paeonia peregrina*）的深紅花朵象徵著十四世紀戰爭中士兵在科索沃戰場上流的血；古希臘神話中，變身成牡丹的故事十分熱門。卑微的山林女神為了不裸身示人，而變成牡丹花。而愛神阿芙蘿黛蒂抓到阿波羅調戲帕奧妮亞（Paeonia），一氣之下把她變成一株紅牡丹。

另一個傳說中，佩恩（Paeon）是醫療之神阿斯克勒庇俄斯（Aesculapius）的門徒，擔任奧林帕斯眾神的醫生。佩恩用芍藥根部的汁液為眾神療傷，但阿斯克勒庇俄斯心懷嫉妒，勃然大怒。宙斯趕來迎救佩恩，把他變成一株芍藥，好避開阿斯克勒庇俄斯的怒火。

古代草藥師一向用芍藥的根和種子做成催情藥，另一種截然不同的功效則是治療癲和癲。十七世紀鼓勵兒童佩戴芍藥種子串成的項鏈，防止「跌倒病」（癲癇發作）。有不少和芍藥相關的迷信，主要是為了保存這些植物，作為醫藥資源——據說摘取芍藥會招來仙子詛咒，或者要是摘了芍藥，眼睛就會被啄木鳥啄出來！

中世紀畫家經常描繪芍藥的種莢，也就是當時認為芍藥全株最寶貴的部位；而自從雷諾瓦（Pierre-Auguste Renoir）畫了芍藥之後，許多刺青師開始把這些繁複的花朵紋在人身上。

別被芍藥或牡丹的花瓣唬住了；它們看似嬌嫩，卻有種沉靜的力量。

日本浮世繪版畫大師歌川國芳筆下，水滸傳豪傑身上刺著牡丹刺青。

前頁
紫斑牡丹
Paeonia Rockii

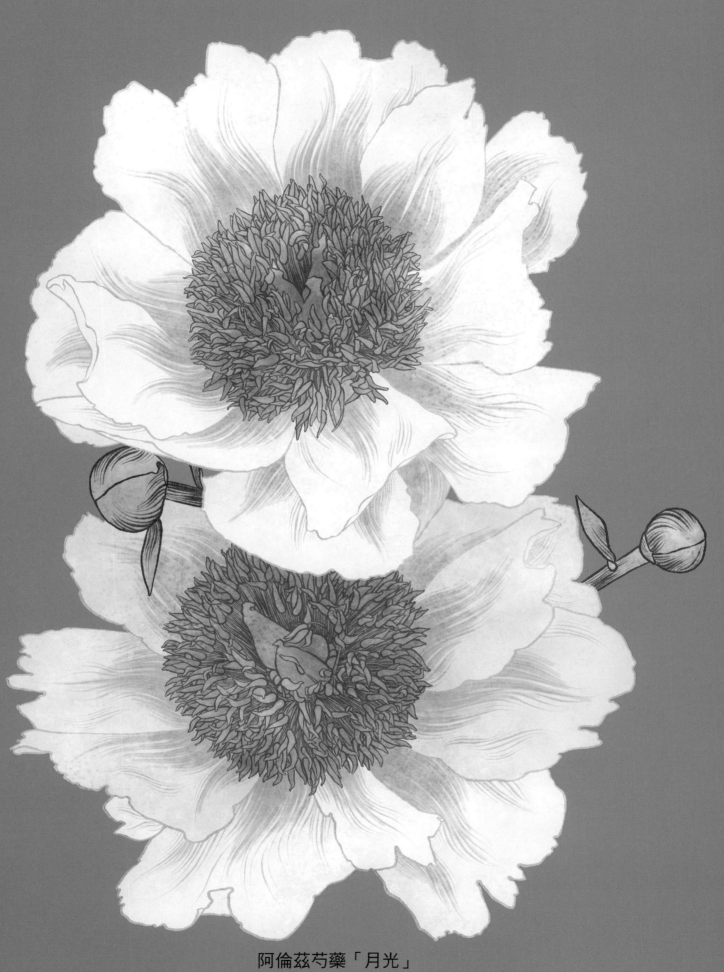

阿倫茲芍藥「月光」

Paeonia × Arendsii 'Claire De Lune'

119

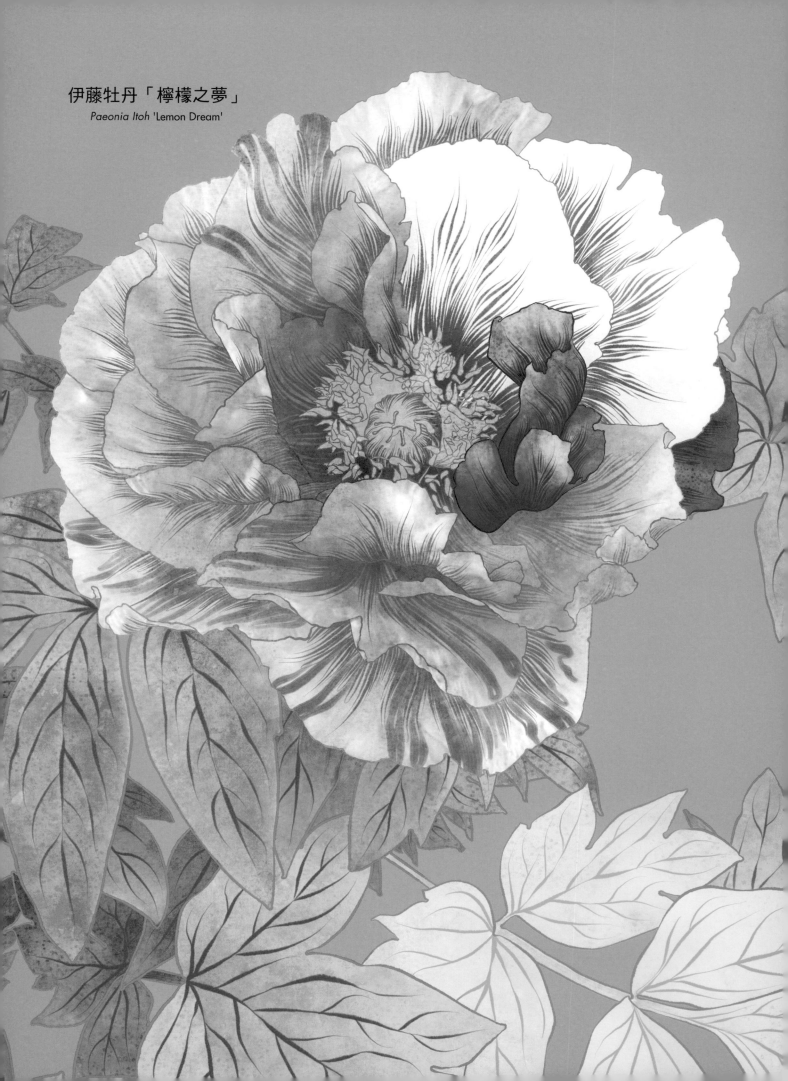

伊藤牡丹「檸檬之夢」
Paeonia Itoh 'Lemon Dream'

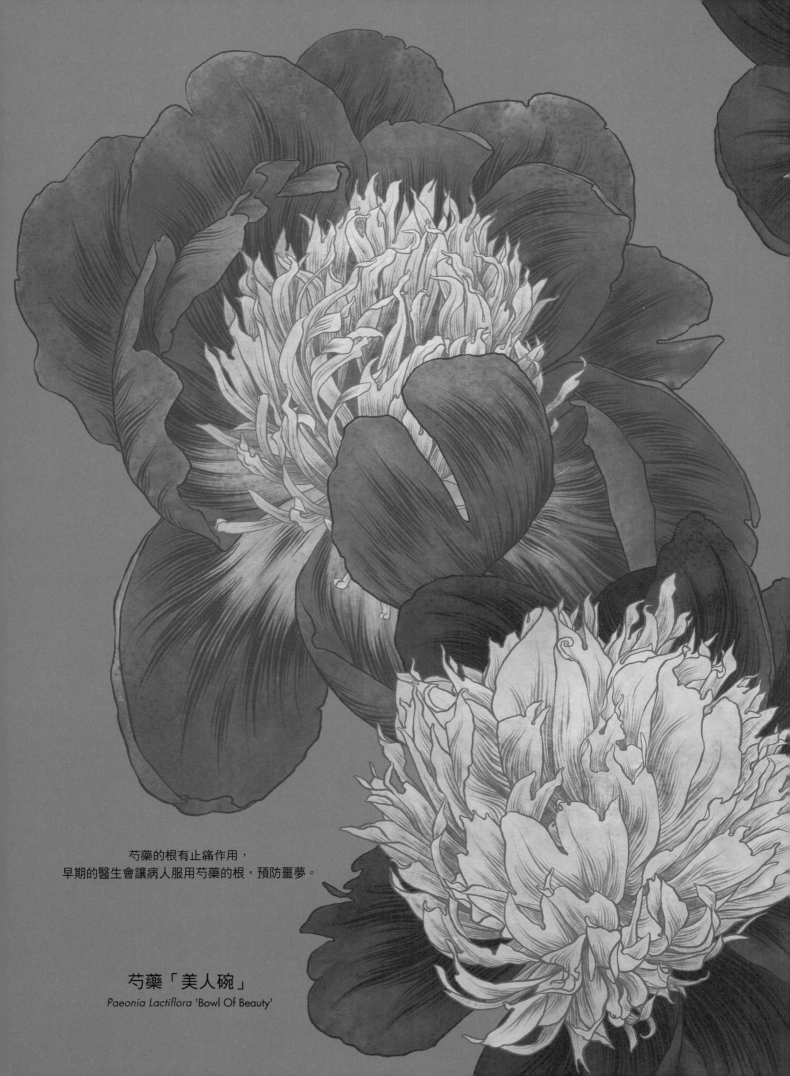

芍藥的根有止痛作用，
早期的醫生會讓病人服用芍藥的根，預防噩夢。

苅藥「美人碗」
Paeonia Lactiflora 'Bowl Of Beauty'

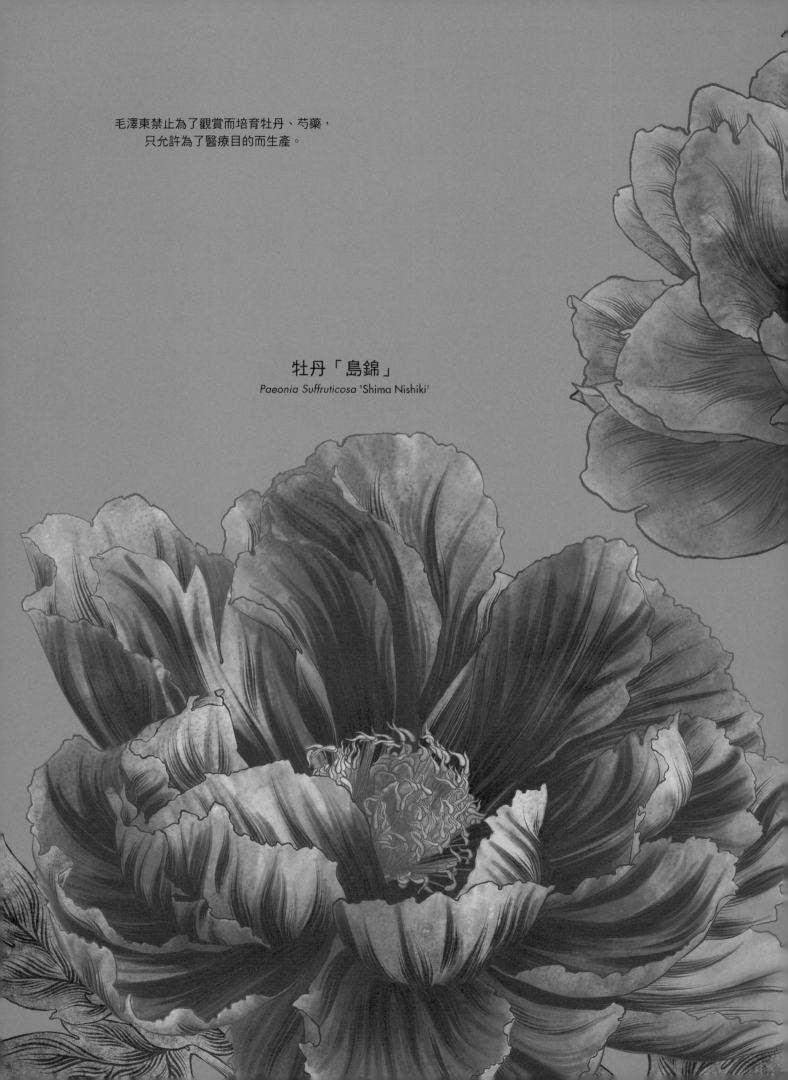

毛澤東禁止為了觀賞而培育牡丹、芍藥，
只允許為了醫療目的而生產。

牡丹「島錦」
Paeonia Suffruticosa 'Shima Nishiki'

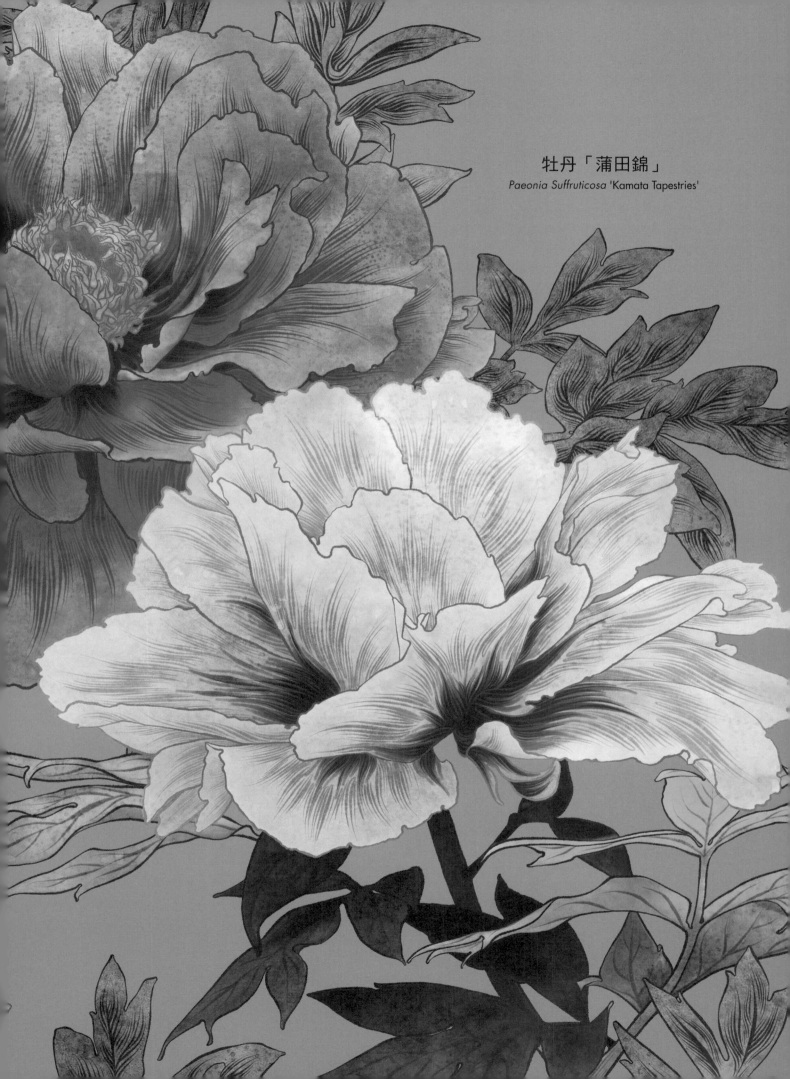

牡丹「蒲田錦」
Paeonia Suffruticosa 'Kamata Tapestries'

芍藥「華特曼斯」
Paeonia 'Walter Mains'

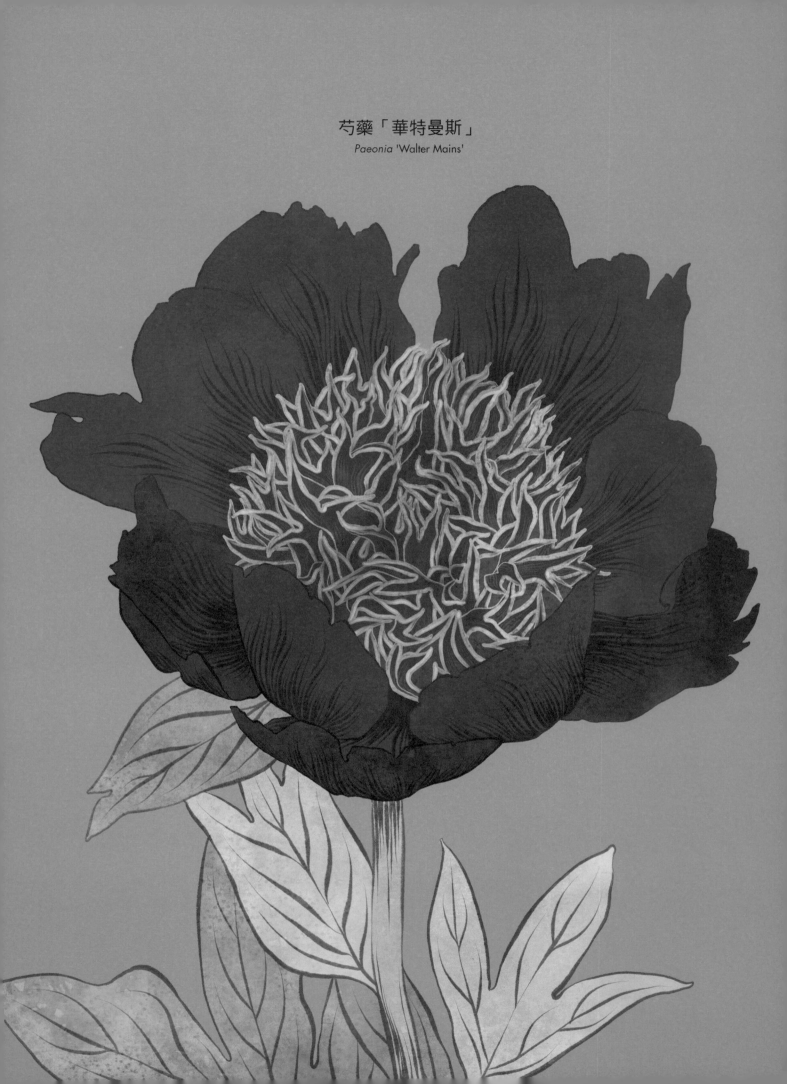

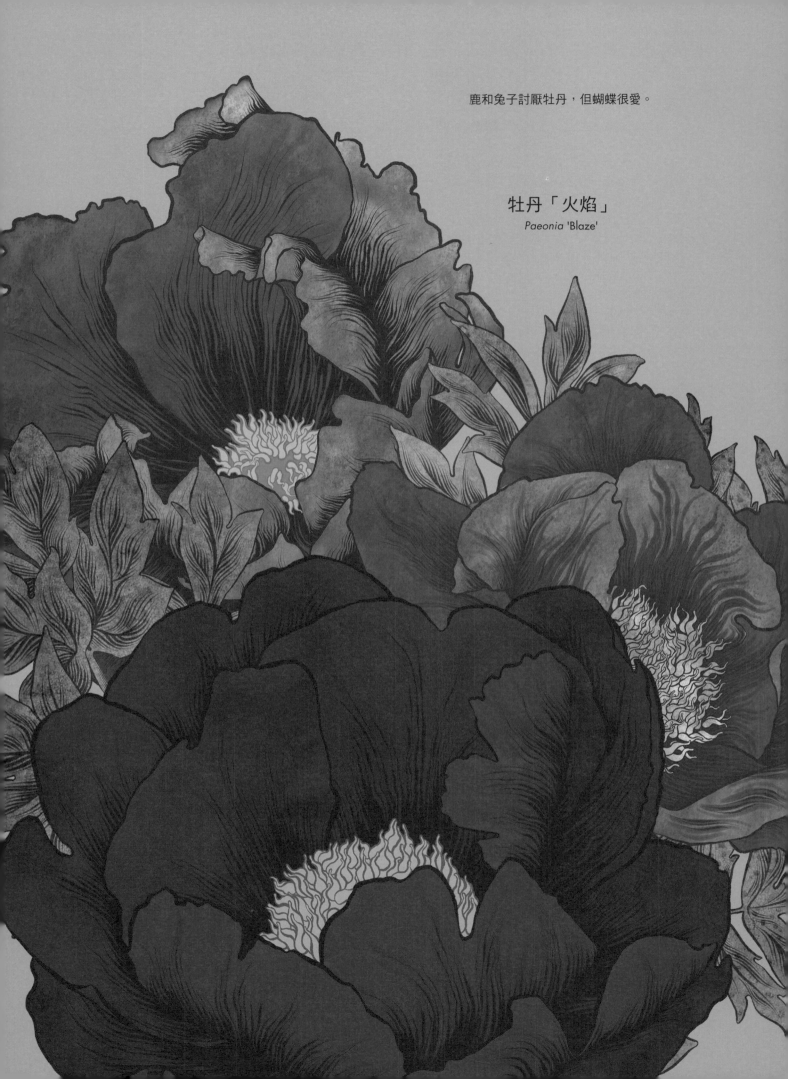

鹿和兔子討厭牡丹，但蝴蝶很愛。

牡丹「火焰」
Paeonia 'Blaze'

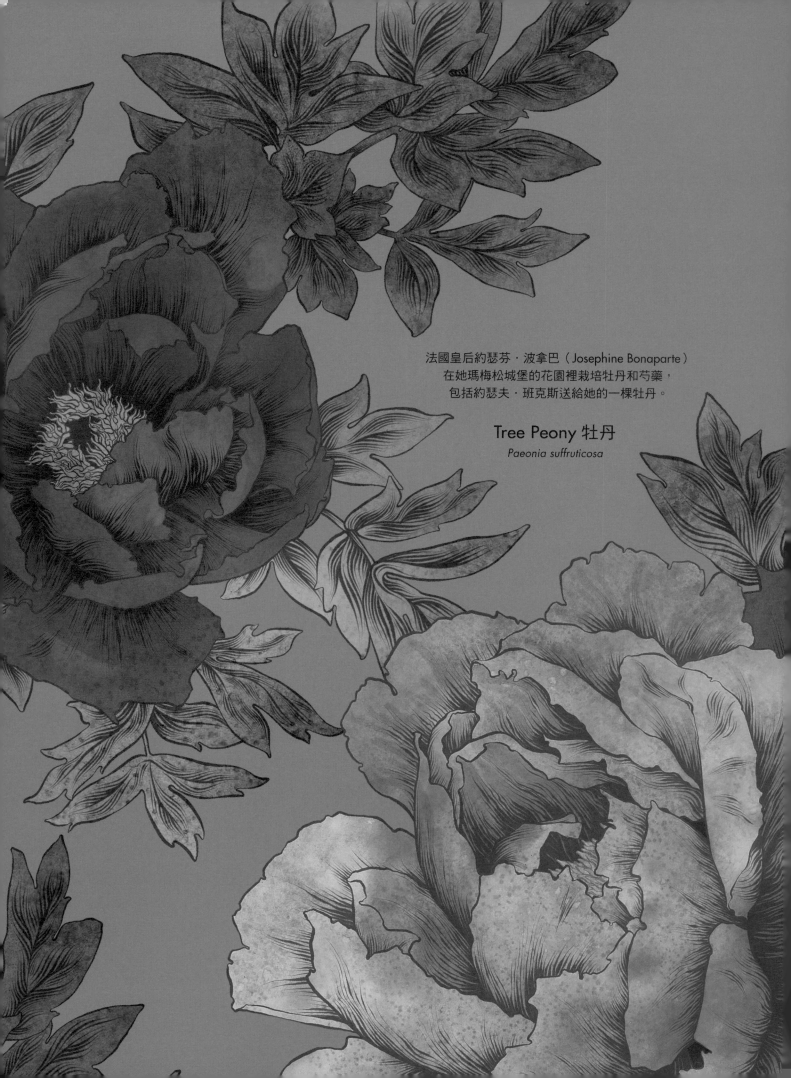

法國皇后約瑟芬・波拿巴（Josephine Bonaparte）
在她瑪梅松城堡的花園裡栽培牡丹和芍藥，
包括約瑟夫・班克斯送給她的一棵牡丹。

Tree Peony 牡丹
Paeonia suffruticosa

芍藥「霜露奇珍」
Paeonia Lactiflora 'Rare Flower of Frosty Dew'

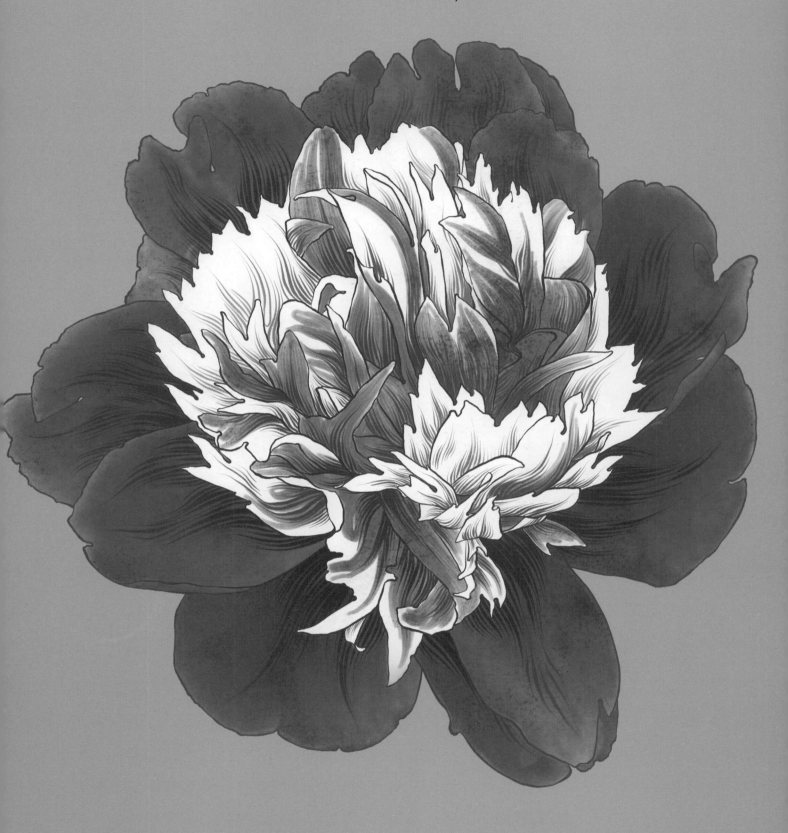

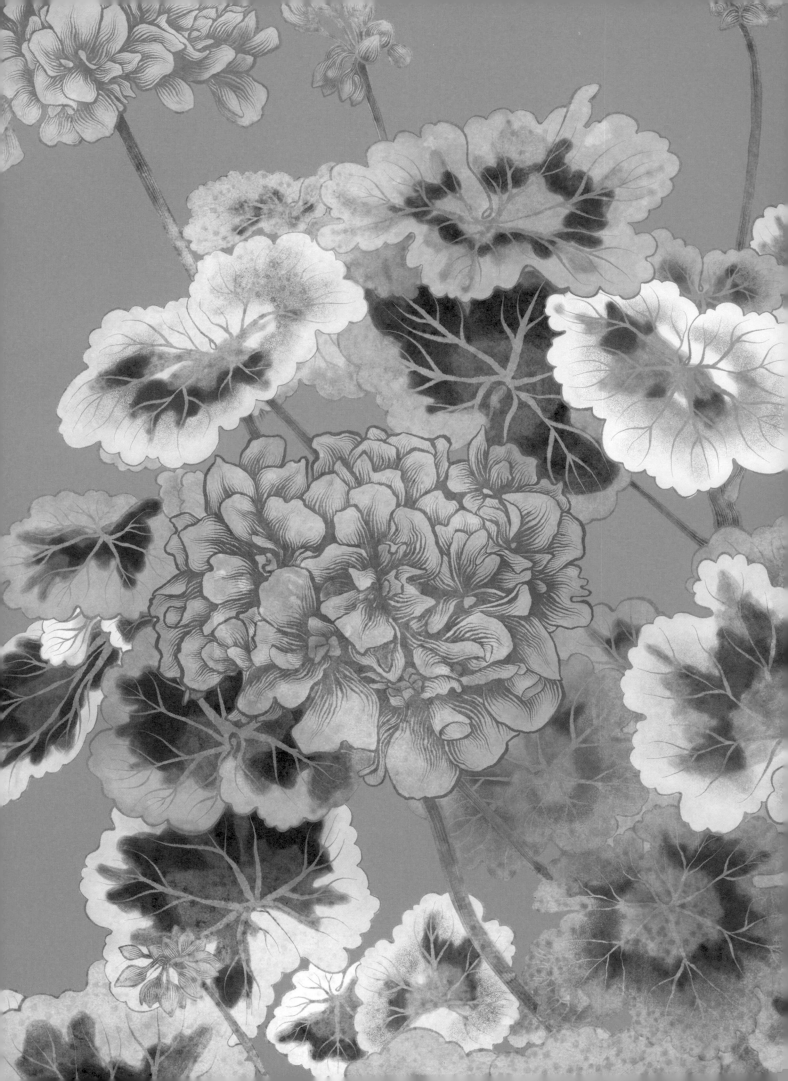

牻牛兒苗科

GERANIACEAE

牻牛兒苗科的植物高大，在花園裡能填充又能垂墜。數百年來，這類繁花盛開的健壯植物令園藝家歡喜又頭疼。早年的植物學家把老鸛草和天竺葵綁在一起，但二者其實不同。老鸛草、天竺葵和牻牛兒苗現在都歸於天竺葵屬（*Pelargonium*），是牻牛兒苗科下的一群植物。話說回來，牻牛兒苗科之下還有另一個屬：老鸛草屬（*Geranium*）！

隨你高興怎麼稱呼，這些住家庭院裡的英雄實事求是，能活過乾燥炎熱的夏天，花期長達好幾週。這些植物野生生長在馬達加斯加、紐西蘭、錫蘭、葉門、土耳其的安納托利亞半島（Anatolian Peninsula）和澳洲。第二次世界大戰後，天竺葵轟動澳洲，掀起自己的一小波「天竺葵狂熱」。大部分的天竺葵來自南非；青蒿葉天竺葵（*Pelargonium abrotanifolium*）是喜好乾旱的小贏家，原生於西開普省（Western Cape）裸露的岩石縫中。

天竺葵（*Pelargonium hortorum*）是牻牛兒苗科的中堅分子，鮮明的花朵聚成豐盈的一叢。天竺葵有著銀、古銅、金、紅的三色的時髦葉片，精美枝葉讓 1970 年代的花園多了一番風情。歐洲各地，常春藤天竺葵（*Pelargonium peltatum*）傾洩而下的蠟質葉片從懸吊的花籃和窗臺花槽裡垂落，增添了浪漫氣息。而大花天竺葵（*Pelargonium domesticum*）則是雜交種，葉緣有皺褶，花色繽紛奪目，很像三色堇或杜鵑花有著帶條紋的咽喉部。

維多利亞時代，有些天竺葵和其他植物被冠上「夫人」、「女士」和「先生」。天竺葵「波洛克先生」（Mr. Pollock）的單瓣花朵鮮紅，而重瓣天竺葵「波洛克夫人」（Mrs. Pollock，又稱為「奇異夫人」）的花瓣數量有兩倍之多；現代的命名法雖然刪掉這些稱呼，卻倒讓它們連名帶姓了。

英國藥劑師 John Dalton 發覺他把一株紅色的馬蹄紋天竺葵（*Pelargonium Zonale*）看成藍色，因此投入色盲的研究。

香葉老鸛草的名字取得更不嚴謹。人生的一大感官享受，是揉搓香葉老鸛草的絲絨葉片，讓它釋放出蘋果薄荷、玫瑰、柑橘、肉桂和鳳梨香氣。葉片中的精油用於芳香療法，也用於製作肥皂和香水。有些進入了廚房，被煮成茶飲，有些廚師建議蛋糕模底部鋪上薄荷味的天竺葵——岬角薄荷天竺葵（*Pelargonium tomentosum*）增添風味。

天竺葵也以藥性聞名，狹花天竺葵（*Pelargonium sidoides*）的根部萃取物被用作治療呼吸疾病的藥方。原住民治療師知道狹花天竺葵的力量已經幾百年了，但十九世紀末，查爾斯·史蒂文斯（Charles Stevens）才把狹花天竺葵引入英國，聲稱他的結核病因此痊癒。史蒂文斯在十七歲診斷出結核病之後，搬到南非，當地的醫療人員據說用一種「祕密藥方」治療他。史蒂文斯回到英國宣揚這種稱為「烏姆卡羅阿玻」（umckaloabo）的酊劑，但受到醫界嘲弄、質疑。直到 1970 年代，狹花天竺葵的萃取物才通過核准，現在像紫錐花一樣販售，能減輕呼吸道感染、舒緩症狀。

牻牛兒苗科有許多可愛的地方，不論是天竺葵還是老鸛草，都十分美麗。

前頁
天竺葵「沃倫諾斯珊瑚」
Pelargonium 'Warrenorth Coral'

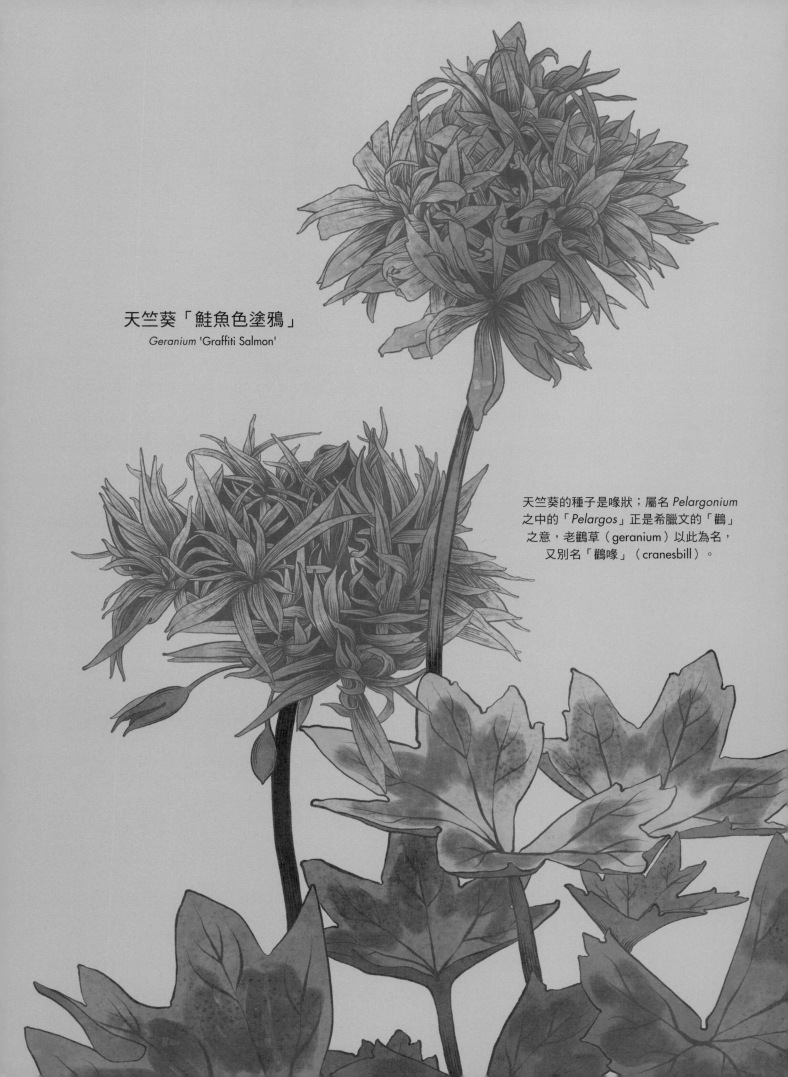

天竺葵「鮭魚色塗鴉」
Geranium 'Graffiti Salmon'

天竺葵的種子是喙狀；屬名 *Pelargonium* 之中的「*Pelargos*」正是希臘文的「鸛」之意，老鸛草（geranium）以此為名，又別名「鸛喙」（cranesbill）。

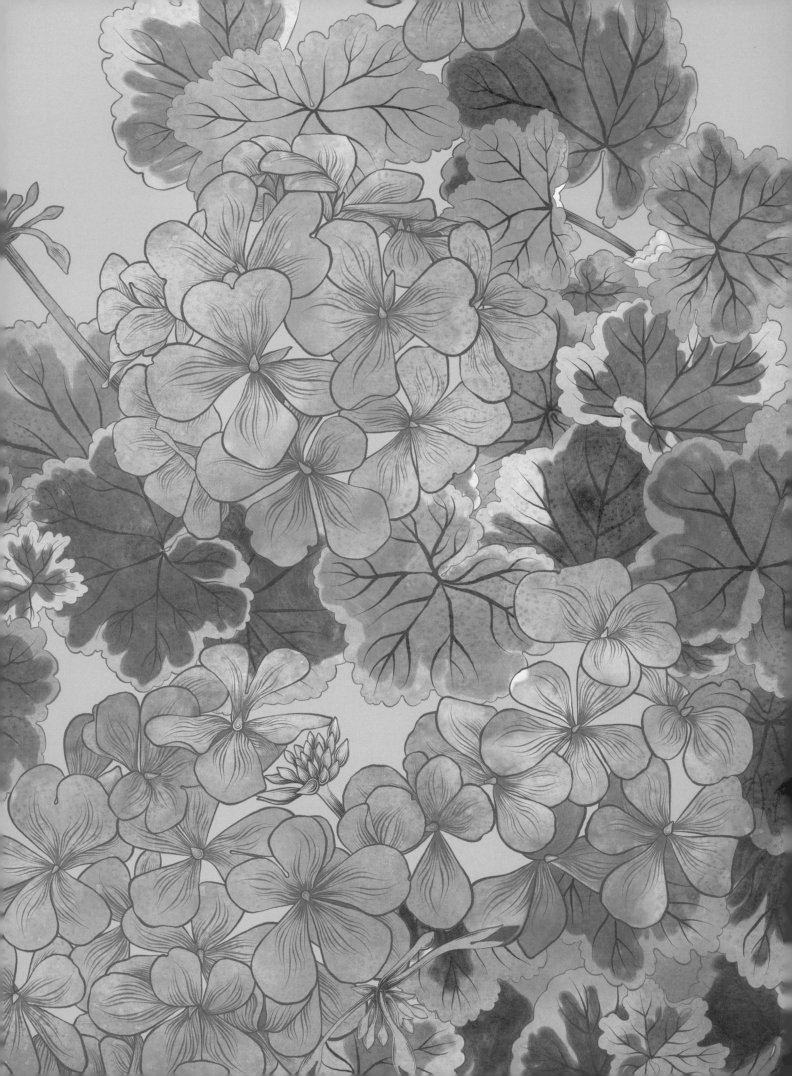

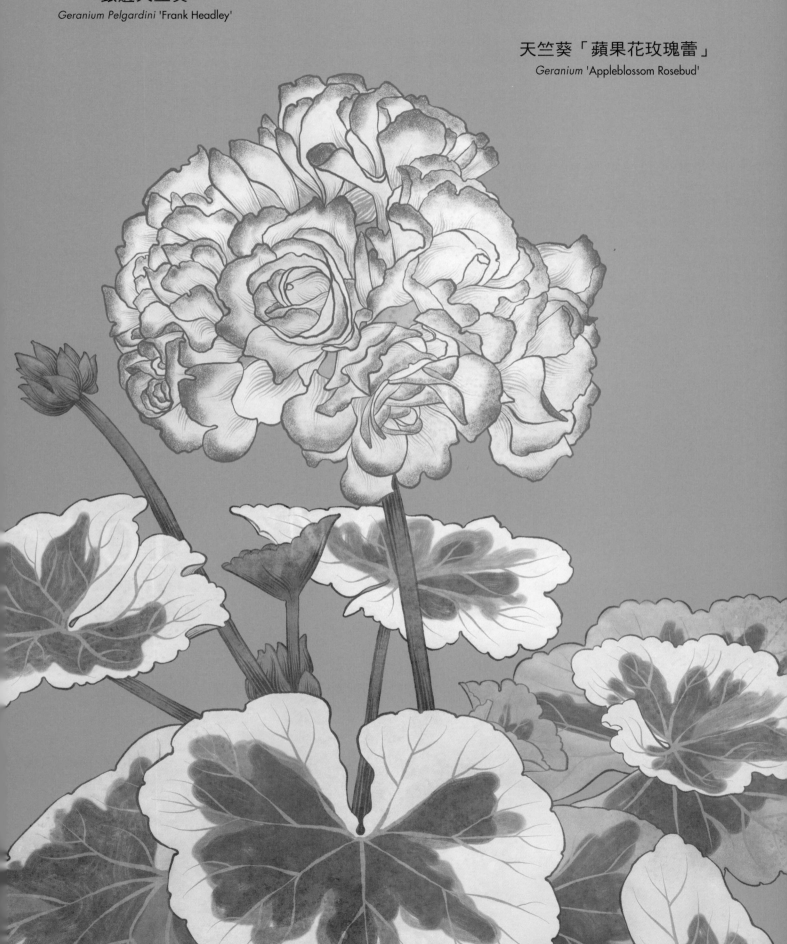

天竺葵「蘋果花玫瑰蕾」
Geranium 'Appleblossom Rosebud'

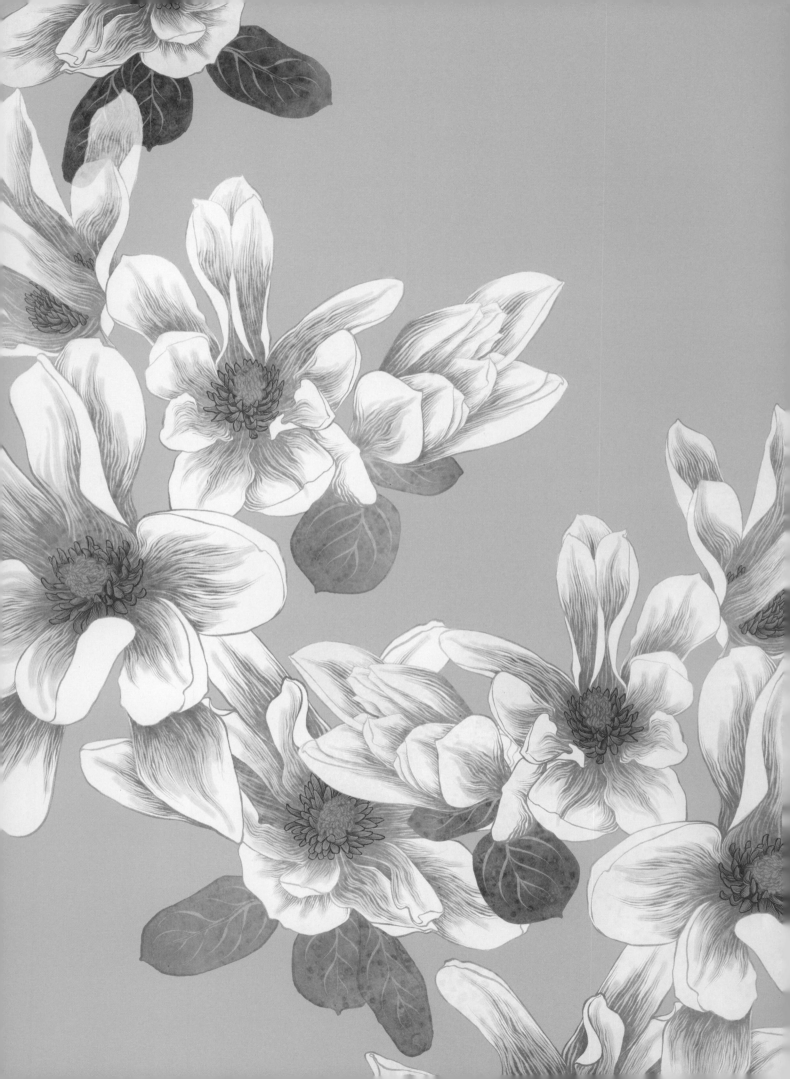

木蘭科

MAGNOLIACEAE

超過九千五百萬年前（可能甚至在蜜蜂存在之前），史前甲蟲就在替原始的木蘭科植物授粉了。牠們受到木蘭樹大型花朵強烈的氣味吸引，在滿是花粉的木蘭花雄蕊間翻來找去，盡情補充蛋白質。十九世紀的植物獵人在尼泊爾、錫金與雲南的喜馬拉雅谷地尋找罕見的樣本時，也深受木蘭豔麗的花朵吸引。他們發現了木蘭樹森林，其中大多是涼爽氣候的落葉樹，高腳杯狀的花朵呈象牙色、粉紅或紫色，在光禿的銀白枝幹間大肆綻放。

一旦找到開花中的樹木，就得在幾季之後回來，才搜集得到種子。據說植物蒐集家恩內斯特・威爾森（Ernest Wilson）在中國四川省找到凹葉木蘭（*Magnolia sargentiana*），欣喜若狂。但多年後設法回到故地，那棵凹葉木蘭卻已被砍掉了。這些園藝蒐集者辛苦奮鬥，把幾乎所有適應涼爽氣候的木蘭都引入西方。

木蘭樹
可以活過百年。

美國和西印度群島也有原生的木蘭，在美國南方各州的墨西哥灣亞熱帶海岸邊欣欣向榮。木蘭是南方文化與認同的一部分，芬芳而帶香草味的北美木蘭（*Magnolia virginiana*）預告著佛羅里達的悠閒春日。洋玉蘭（*Magnolia grandiflora*）有著優雅的象牙色花朵，是路易斯安納州和密西西比州的州花。

密西西比州常被稱為「木蘭州」，南方女子被暱稱為「鋼鐵木蘭」，暗示著她們美麗、堅韌，擁有強大的內在力量。更西邊的德州波士頓市俗稱「木蘭市」，這名字源於 1870 年代，當地生長著茂密的木蘭森林，許多樹木現在仍生長在水牛河口（Buffalo Bayou）沿岸。

木蘭在日本不只是裝飾，日本厚朴（*Magnolia obovata*）的葉子像芭蕉葉一樣，被用來包肉和蔬菜來碳烤。洋玉蘭的幼嫩花瓣可以醃漬食用，花苞也可以做成漬物來配飯或配茶。中國的玉蘭花（*Magnolia denudata*）象徵純潔，這種歷史悠久的栽培種自從西元 600 年就種植在佛寺中。

木蘭花是兩性花，會先展露出雌性的部分，合起之後再展露出雄性的部分，提高異花授粉的機率。近年，栽培者努力拓展木蘭的色系（尤其是紐西蘭和布魯克林的植物園），栽培種包括「瓦肯」（'Vulcan'，深洋紅），「黑鬱金香」（'Black Tulip'，鮮紫）、「菲利克斯」（'Felix'，桃紅）、「黃鳥」（'Yellow Bird'，金黃色）和芬芳的「布根地之星」（'Burgundy Star'，酒紅色）。

木蘭科當然歡迎新起之秀，不過這些植物界的古老巨星安然自在。它們強健堅韌、優雅貴氣的花朵將繼續迷倒未來數百年的園藝家。

前頁
Yellow Magnolia 黃鳥木蘭
Magnolia × *brooklynensis* 'Yellow Bird'

由布魯克林植物園培育，被視為世上最美麗的黃木蘭。

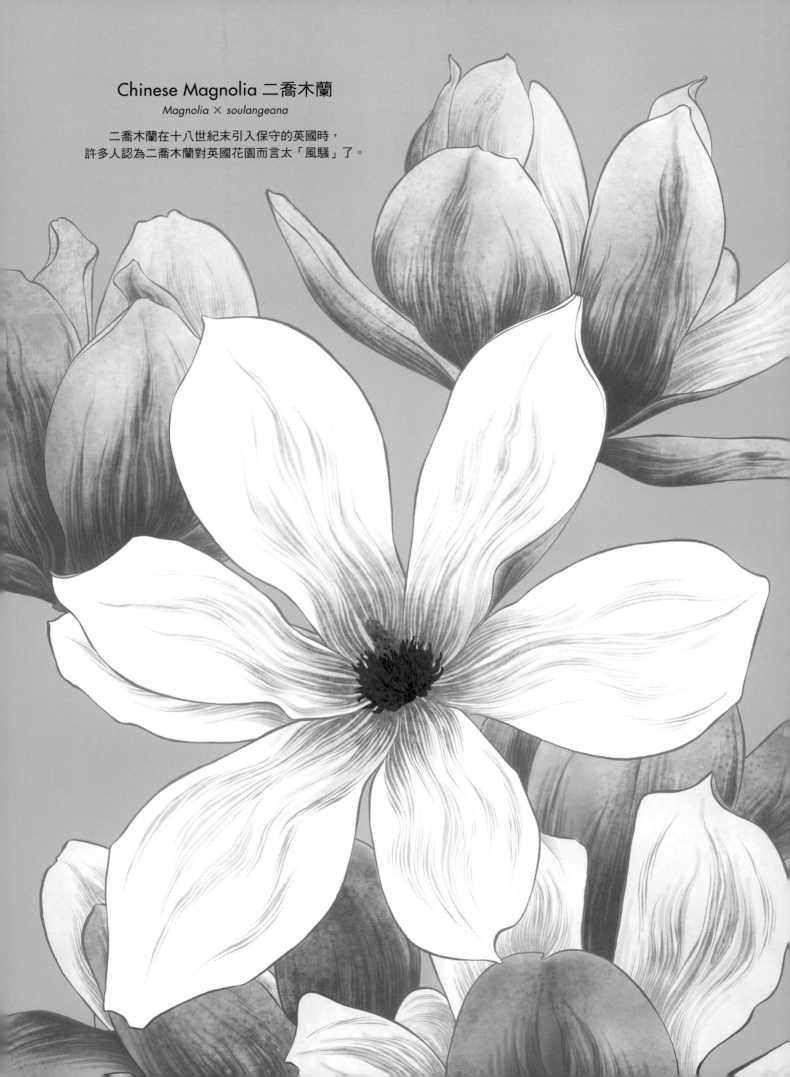

Chinese Magnolia 二喬木蘭

Magnolia × soulangeana

二喬木蘭在十八世紀末引入保守的英國時，
許多人認為二喬木蘭對英國花園而言太「風騷」了。

Sprenger's Magnolia 武當木蘭

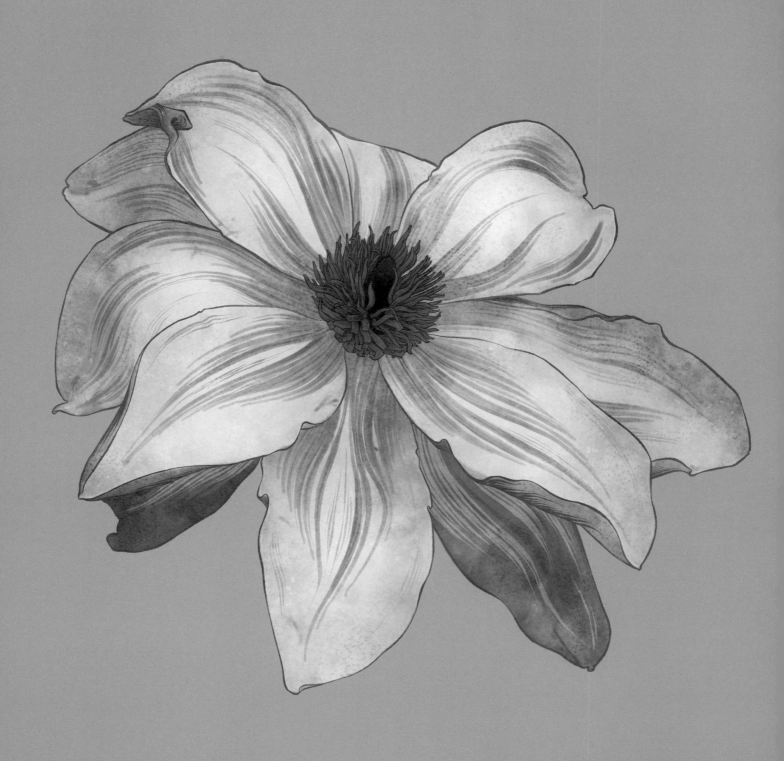

Sprenger's Magnolia 武當木蘭

Magnolia sprengeri

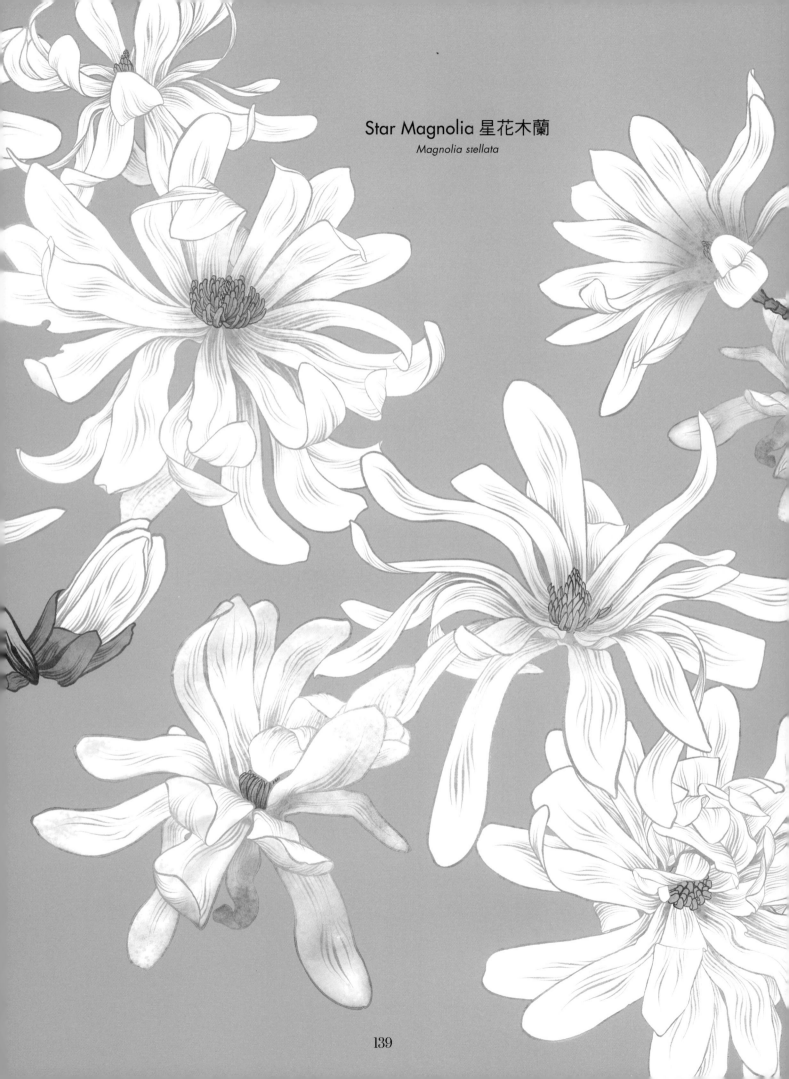

Star Magnolia 星花木蘭
Magnolia stellata

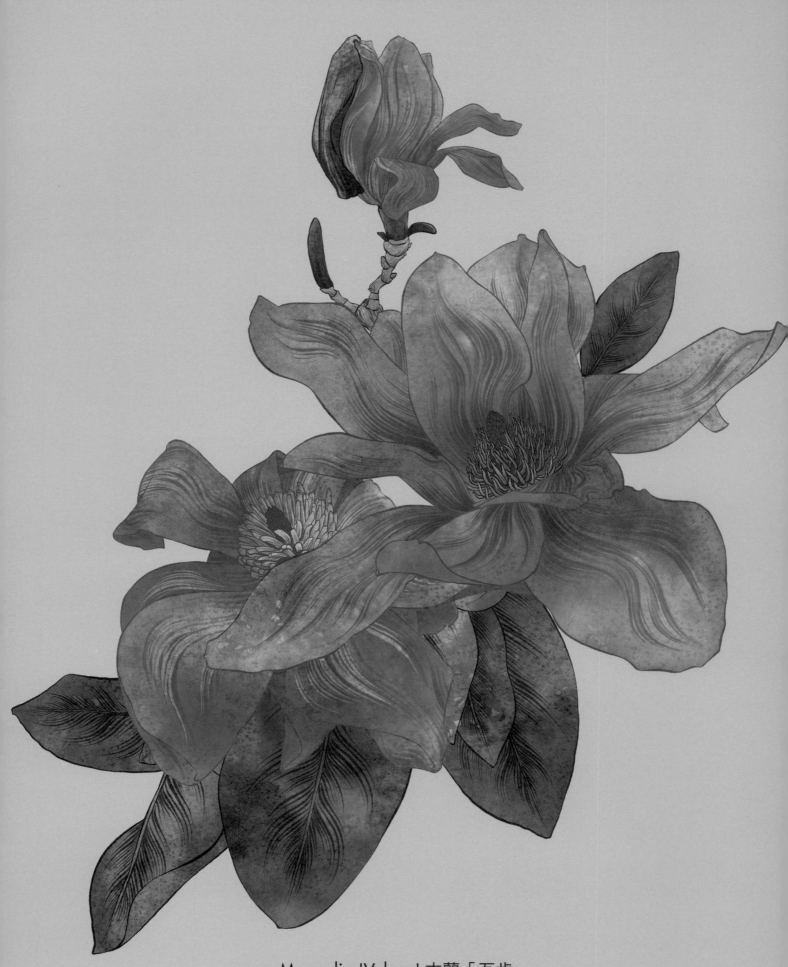

Magnolia 'Vulcan' 木蘭「瓦肯」

Magnolia × soulangeana

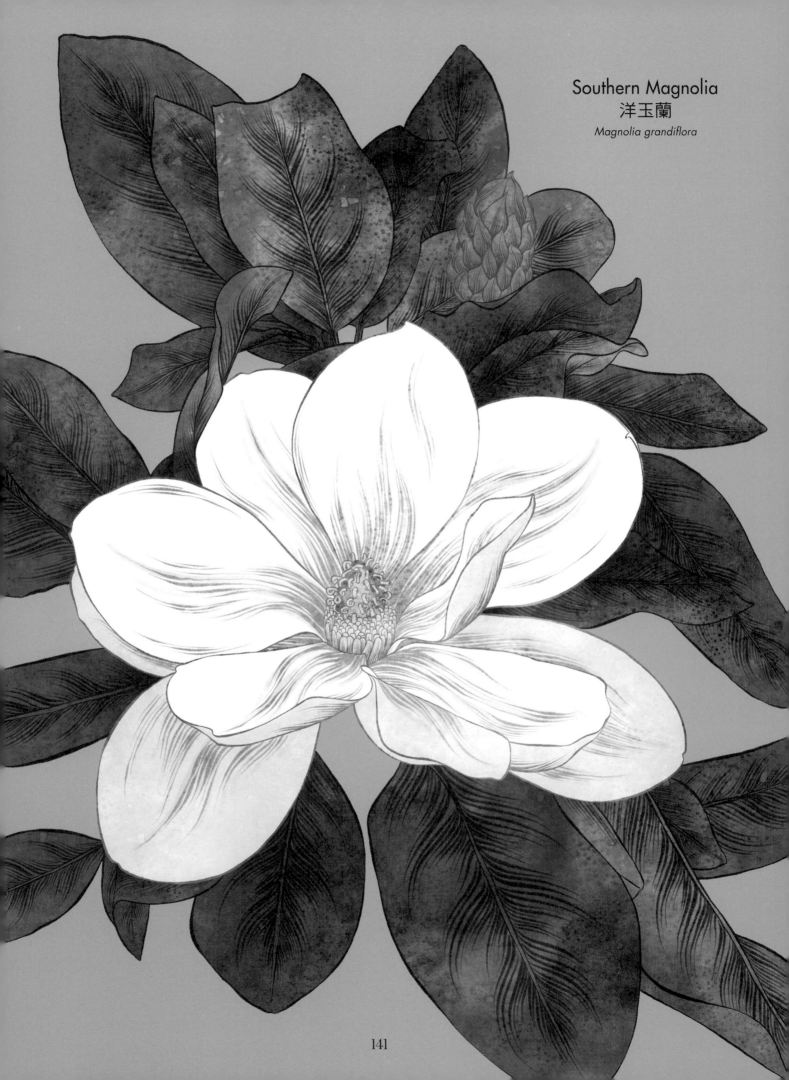

Southern Magnolia
洋玉蘭
Magnolia grandiflora

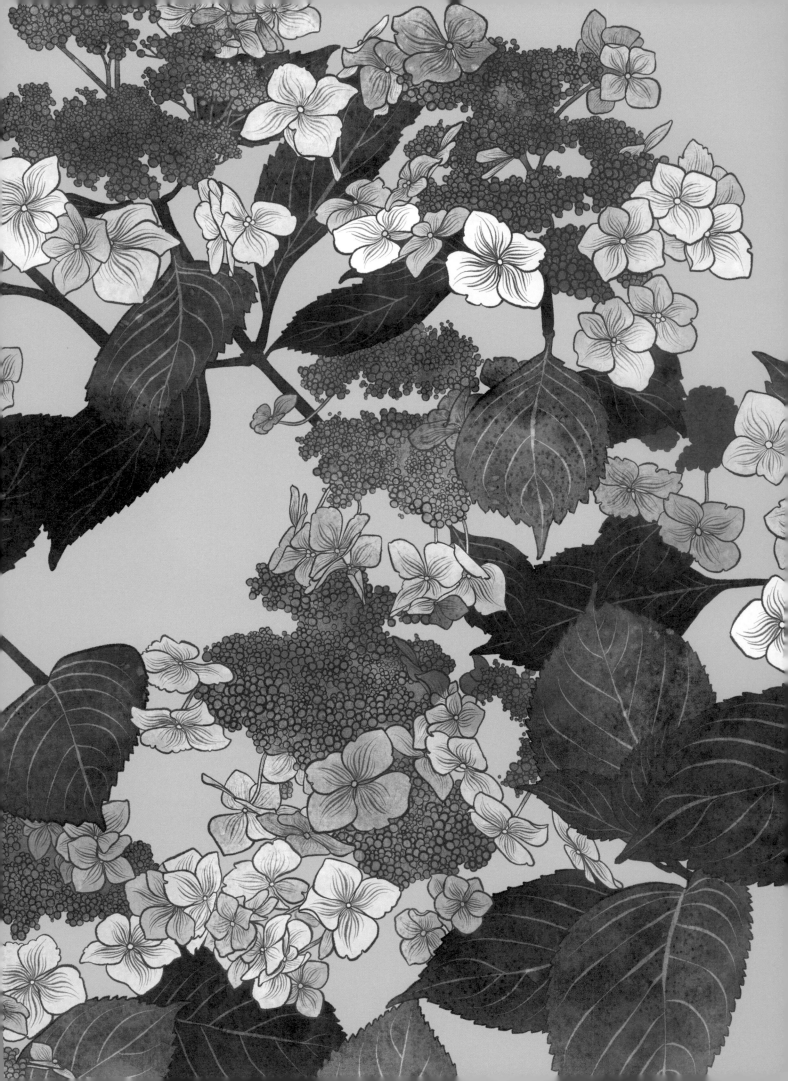

八仙花科

HYDRANGEACEAE

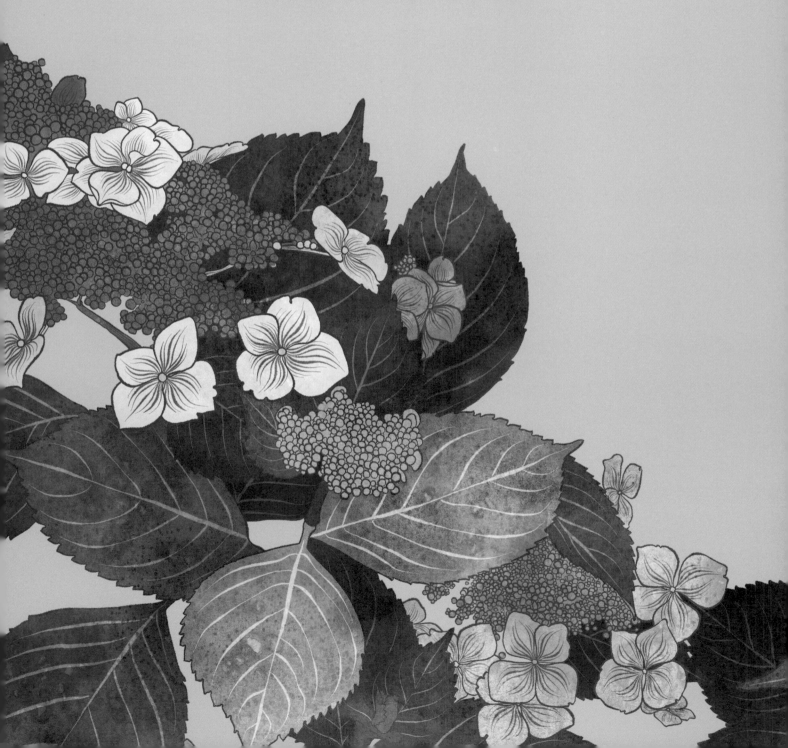

繡球花（*Hydrangea macrophylla*）因為能在陰暗的角落綻放盛大的花朵而備受珍視，深受世界各地的老祖母喜愛，並且因為許多小巧的雜交種而在年輕園藝家之間再度流行起來。

許多園藝家知道繡球花巧妙的變色戲法，豔麗的圓形花序會依據土壤的酸鹼度而變色。繡球花在酸性土地中可望開出鮮豔的藍紫花朵，一如美國鱈魚角生長的迷人繡球花；鹼性土壤則會產生粉紅和紅色調的花朵。為什麼呢？因為繡球屬的植物是重金屬超累積植物，會吸收土壤中的鋁，和花裡的色素發生反應。

繡球花來自中亞和美洲，俗名又稱「Hortensia」，是拉丁文的「來自花園」之意。幾年前，法國有群年輕人到處偷走繡球花，乾燥後和菸草一起吸食，得到狂喜、微帶幻覺的欣快感，類似吸大麻，法國憲兵叫他們「繡球幫」，繡球花因而登上頭條。吸食繡球花的副作用可能包括胃痛和頭暈，而大量服用繡球花，可能中毒。繡球花的芽、花和葉都含有扁桃醣苷（glycoside amygdalin），可以分解成氰化氫，這是齊克隆B（Zyklon B）的基礎成分；二次世界大戰的死亡毒氣室就是用這種氣體。

不過，人們渴求明豔的繡球花，通常單純是為了欣賞。繡球花的深綠葉片和彷彿老式浴帽的蓬蓬花朵，是八仙花科裡最為人熟知的一員，而精緻的蕾絲繡球花也一樣耀眼，一圈圈綻放的花朵圍繞著閉合的花苞。櫟葉繡球（*Hydrangea quercifolia*）葉子是獨特的櫟葉狀，水亞木（*Hydrangea paniculata*）的花呈圓錐狀，而糊空木（*Hydrangea petiolaris*）可以爬到花棚上，綻放一堆乳白色花朵。繡球花「約瑟夫班克斯爵士」（*Hydrangea* 'Sir Joseph Banks', *Hydrangea macrophylla cv.*）是以著名植物學家為名的古老栽培種，一般認為是最早從日本引入歐洲的繡球花之一。

日本文化推崇繡球花，浴衣、古老的版畫、瓷器和織物都能見到繡球花的蹤影。許多公園和寺廟庭園都種有繡球花，花期宣告了日本雨季將至。日本人會拿原生種澤八仙花（*Hydrangea serrata*）的葉子沖泡香甜的香草茶：甘茶，在四月佛誕日的儀式中為佛陀淨身，而嫩芽與嫩葉則可以當蔬菜食用。

新穎的顏色為這一科琳琅滿目的植物新添了活力，從深酒紅色到雙色的雜交種，應有盡有。

英國人相信在家種繡球花會讓屋裡的女兒單身一輩子。

前頁
Mountain Hydrangea 澤八仙「青鳥」
Hydrangea serrata 'Bluebird'

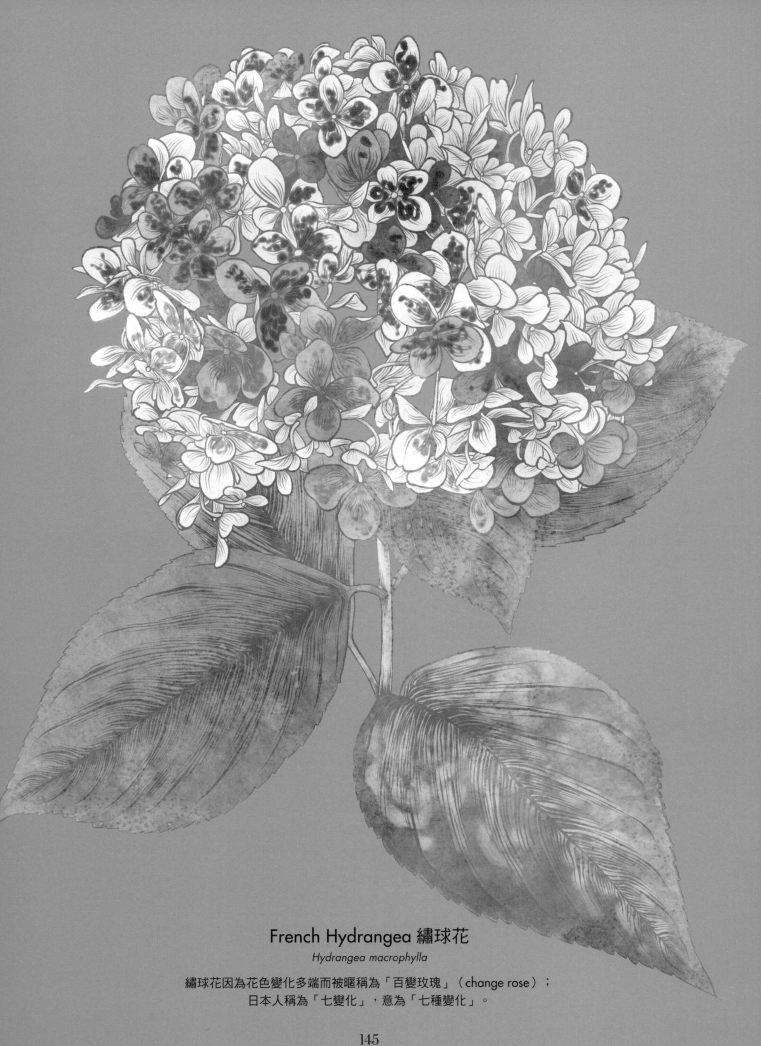

French Hydrangea 繡球花

Hydrangea macrophylla

繡球花因為花色變化多端而被暱稱為「百變玫瑰」（change rose）；
日本人稱為「七變化」，意為「七種變化」。

繡球花的花朵自負而絢麗，因此花語是「自誇」，
不過粉紅繡球也可以代表「我心為你而跳」。

Oakleaf Hydrangea 櫟葉繡球「小甜心」
Hydrangea quercifolia 'Little Honey'

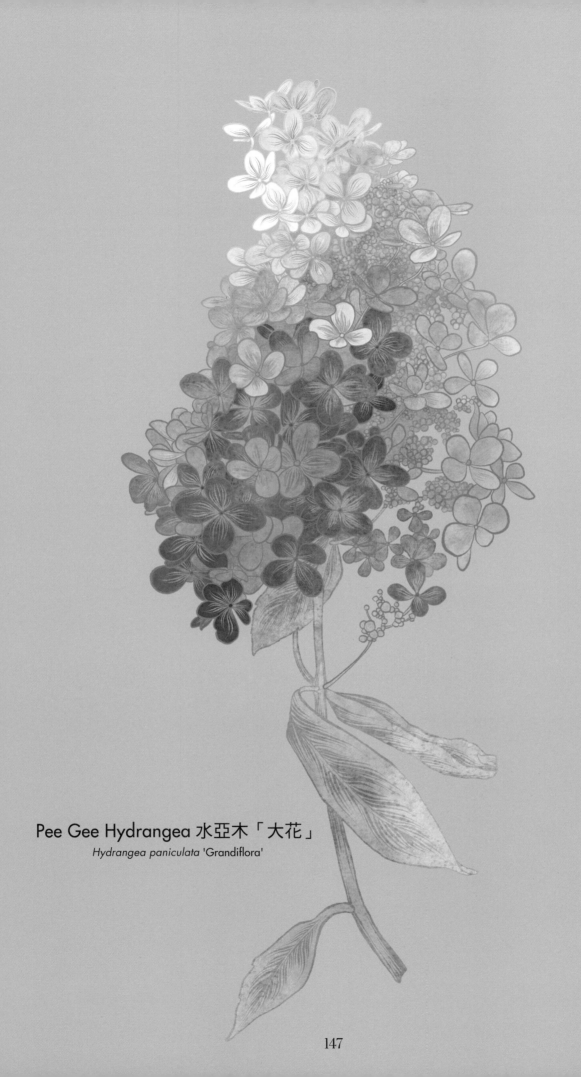

Pee Gee Hydrangea 水亞木「大花」

Hydrangea paniculata 'Grandiflora'

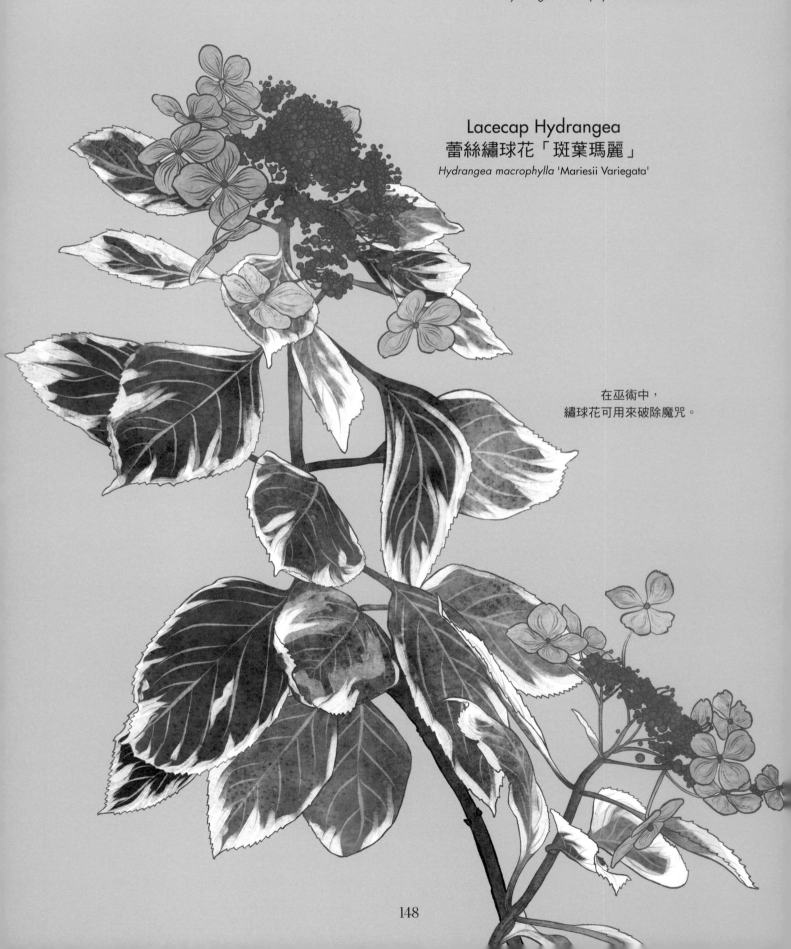

右頁
French Hydrangea 繡球花「無盡之夏」
Hydrangea macrophylla 'Endless Summer'

Lacecap Hydrangea
蕾絲繡球花「斑葉瑪麗」
Hydrangea macrophylla 'Mariesii Variegata'

在巫術中，
繡球花可用來破除魔咒。

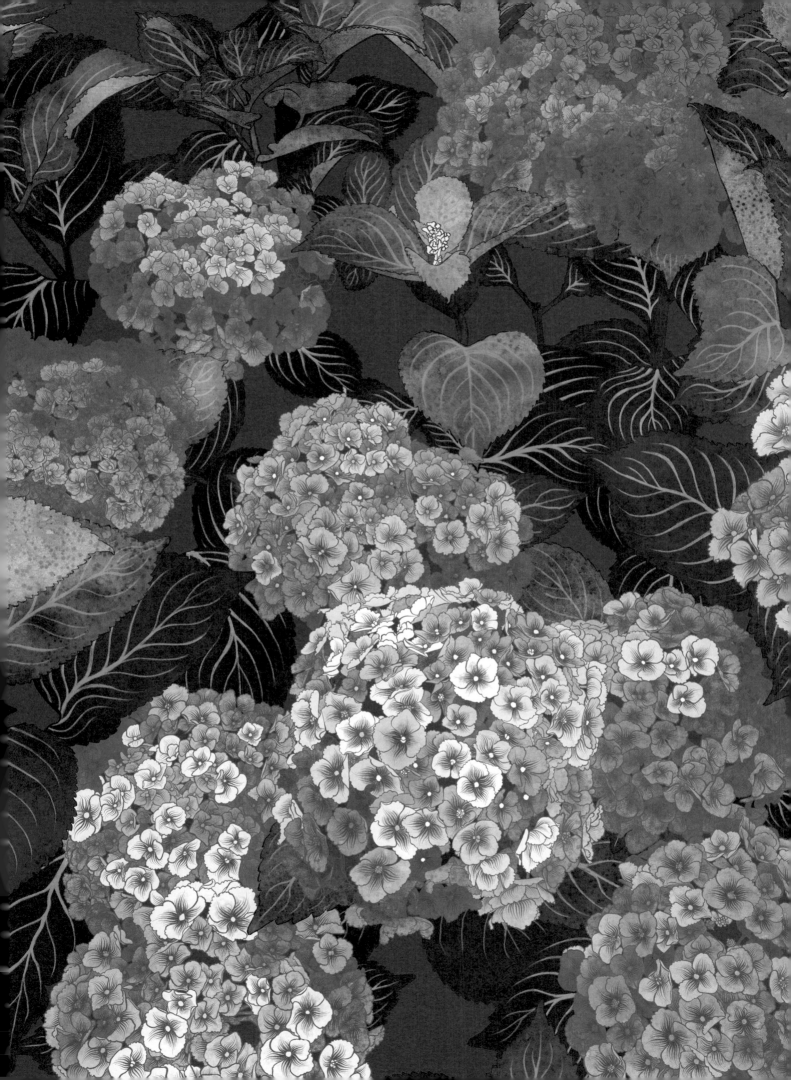

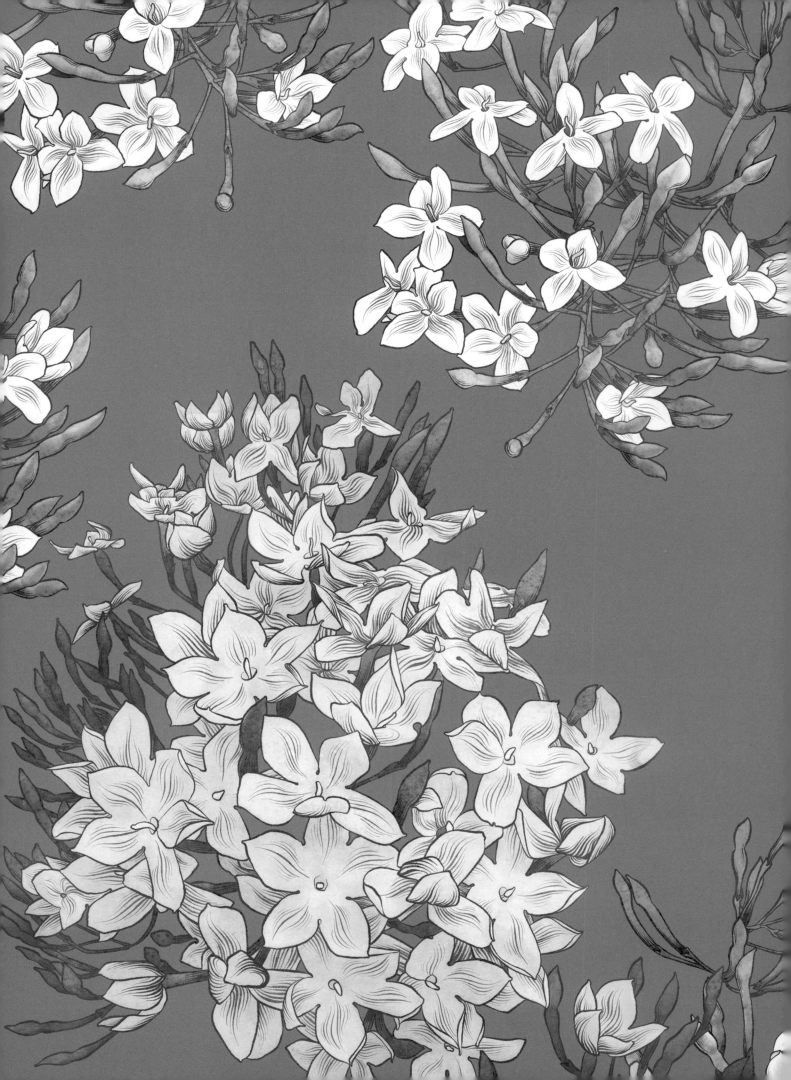

木樨科

OLEACEAE

印象派畫家雷諾瓦在 1918 年給畫商朋友的一封信中這麼寫道:「橄欖樹真麻煩!一陣風吹過,色調就變了。它的顏色不在葉片上,而是在葉片間的空間之中。」

莫內的靈感來源是他的睡蓮花園,而雷諾瓦則是對他農場寇雷特莊園(Les Collettes)裡一叢古老的橄欖樹著迷不已,那叢橄欖樹沐浴在南法獨特絢麗的陽光下。六年間,雷諾瓦不斷嘗試在畫布上捕捉那叢油橄欖(Olea europaea)的神髓,但扭曲的樹枝與銀綠葉片稍縱即逝的美,卻令他挫敗。雷諾瓦並不孤單。許多偉大的畫家(包括梵谷、莫內、竇加、馬蒂斯和達利)在挑戰描繪這種難以捉摸的地中海靈感神髓時,都經歷過大大小小的挫折。

不過,神祕的橄欖不只令藝術家著迷。橄欖油數千年來都很受推崇,從古以色列到希臘和利凡特(Levant)用於為國王、祭司進行塗油禮,以及崇拜時的獻祭儀式。《聖經》故事中,大洪水時,方舟上的諾亞為了尋找土地而放出鴿子,鴿子帶回一截橄欖枝,是洪水後上帝給予的生命象徵。穆罕默德在《古蘭經》裡,也多次把橄欖樹視為受祝福的聖樹。

希臘神話中,宙斯之女雅典娜施了魔法,讓一棵橄欖樹長在雅典衛城,這恩賜讓雅典人永遠欠她一份情。不過橄欖樹的原生地究竟是哪裡,卻不得而知。化石證據顯示,橄欖屬(Olea)的植物生長在希臘群島的火山石灰岩土壤中,橄欖樹栽培很可能始於五千多年前,人類馴化了地中海漫長酷夏裡欣欣向榮的野生果實。橄欖樹的木材被用來製作希臘的古老崇拜像「xoana」,而在古雅典,橄欖油用來燃燒世上頭幾次奧林匹亞運動會的永恆火焰。之後,十六世紀西班牙商人把橄欖油引進美洲的新世界,讓橄欖樹叢在加利福尼亞陽光充足的氣候裡生長茁莊。

依據傳統,當採收期到來,地中海大家庭會聚在一起採成熟的橄欖,搖晃橄欖樹,搖下飽滿、紫黑與綠色的渾圓果實,在地上鋪布巾接住落果。果實經過冷壓、碾磨,萃取橄欖油;剩餘的則浸鹽水儲存起來,整年供應無虞。風土不同,橄欖油的風味也各異,所以淋在卡布里沙拉(salada Caprese)的義大利橄欖油有一種獨特的果香、胡椒味和辛香味,和黎巴嫩用來蘸綜合香料烤餅的橄欖油不同。

木樨科(Oleaceae)的另一個巨星是素馨(Jasminum officinale),因為夜裡花朵綻放散發夏季氣息時,會釋出強烈甜美的香氣,而有「油中之王」之稱。

那麼雷諾瓦究竟有沒有捕捉到油橄欖呢?他成功了。雷諾瓦寶貝的橄欖叢畫作〈卡涅的橄欖樹〉(Les Oliviers de Cagnes)被視為重要的類型作品,名流後世。

全球約有九億棵橄欖樹,名列最普遍種植的作物。

前頁

Common Jasmine 素馨

Jasminum officinale

精油用於製作香水,且因有舒緩特性,
也用於芳香療法。

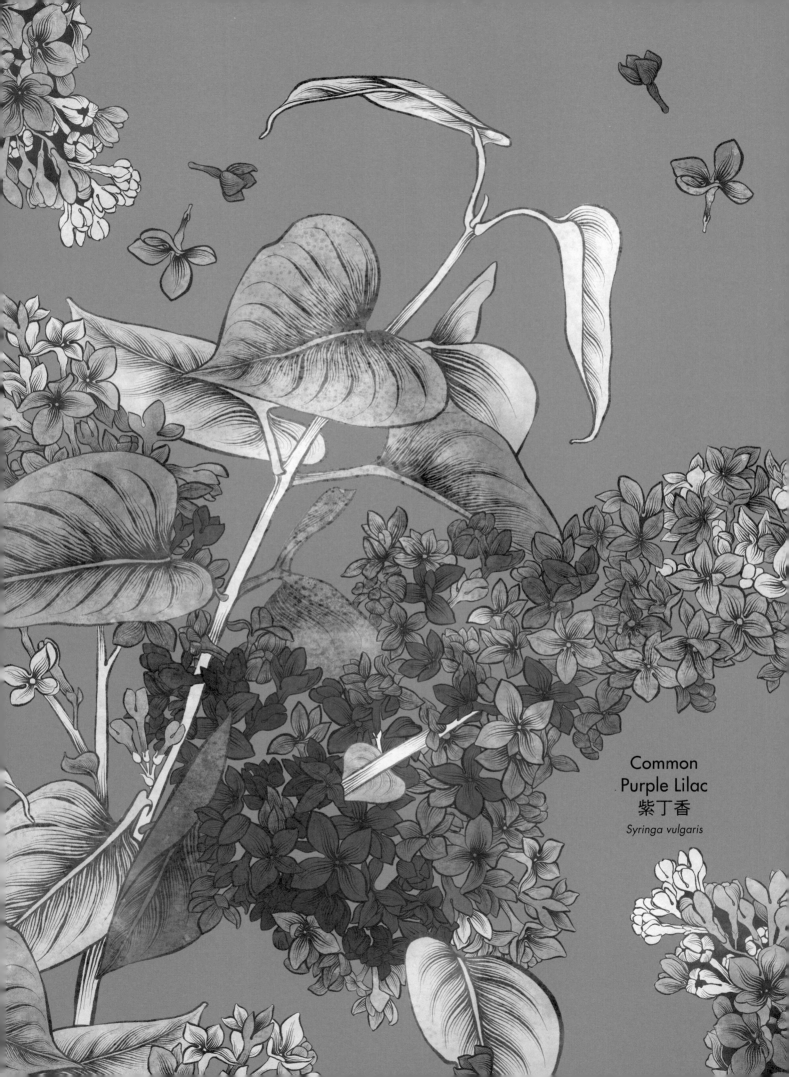

Common
Purple Lilac
紫丁香
Syringa vulgaris

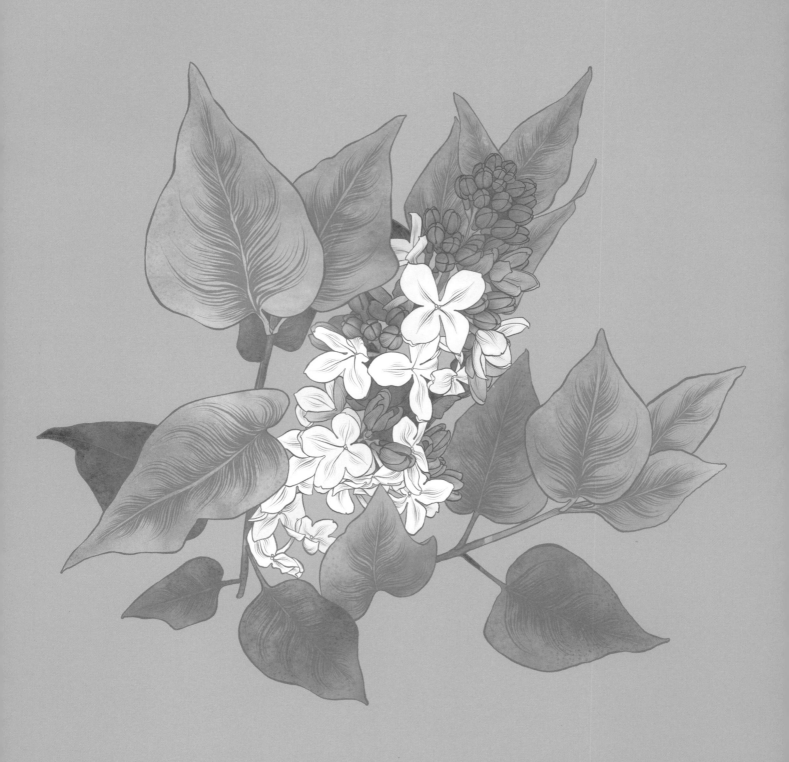

'Little Boy Blue' Lilac「男童藍」紫丁香

Syringa vulgaris 'Little Boy Blue'

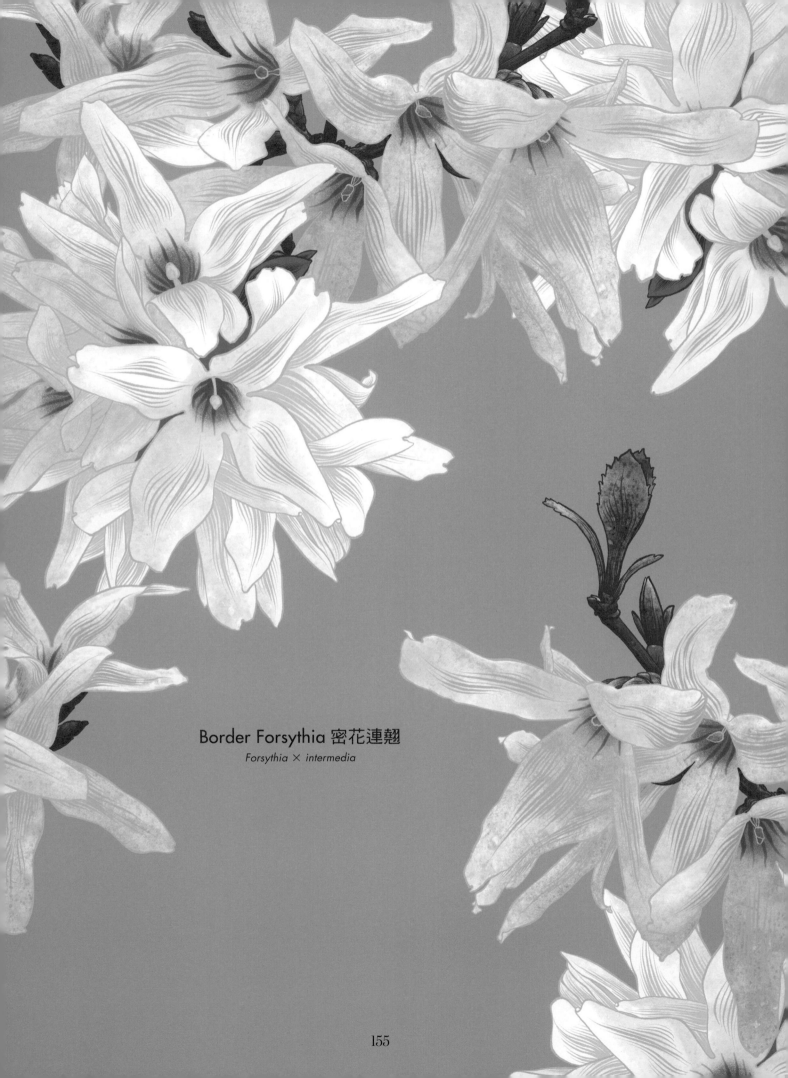

Border Forsythia 密花連翹

Forsythia × intermedia

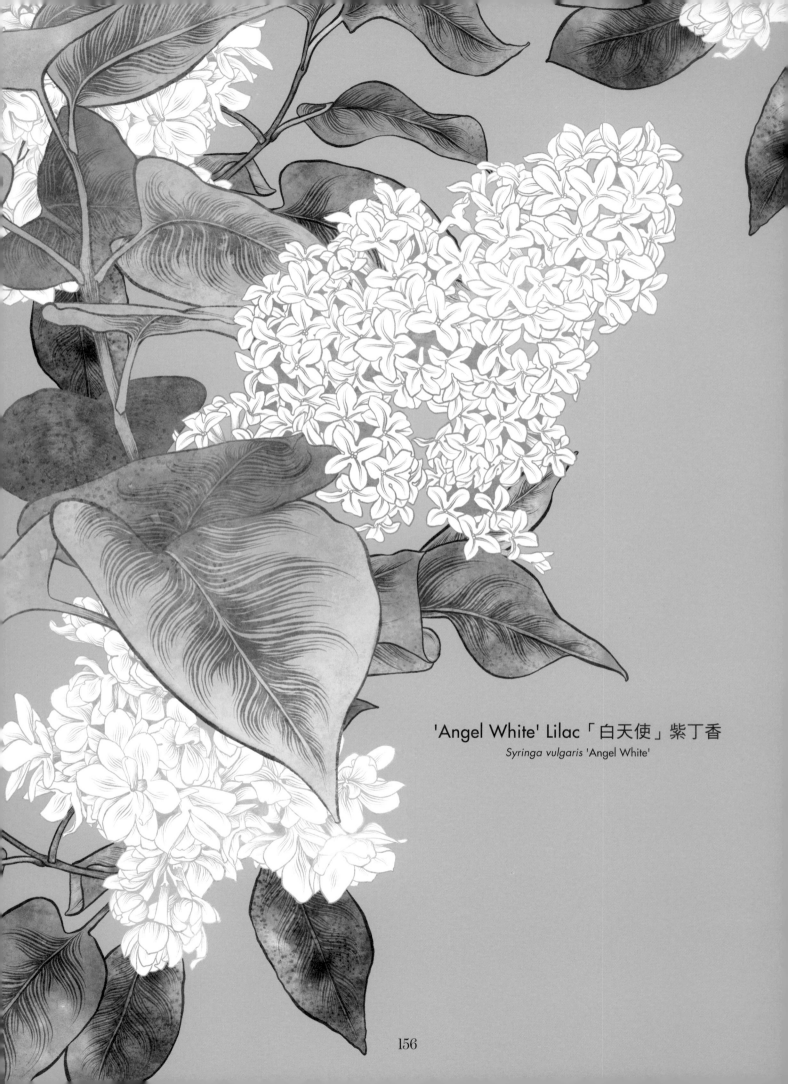

'Angel White' Lilac「白天使」紫丁香
Syringa vulgaris 'Angel White'

橄欖枝自古就是和平的象徵；十八世紀美國和英國之間的
「橄欖枝請願書」（Olive Branch Petition）阻止了戰爭，
而聯合國旗幟上，橄欖枝圍繞著地球。

Lilac 'Sensation' 紫丁香「熱潮」
Syringa vulgaris 'Sensation'

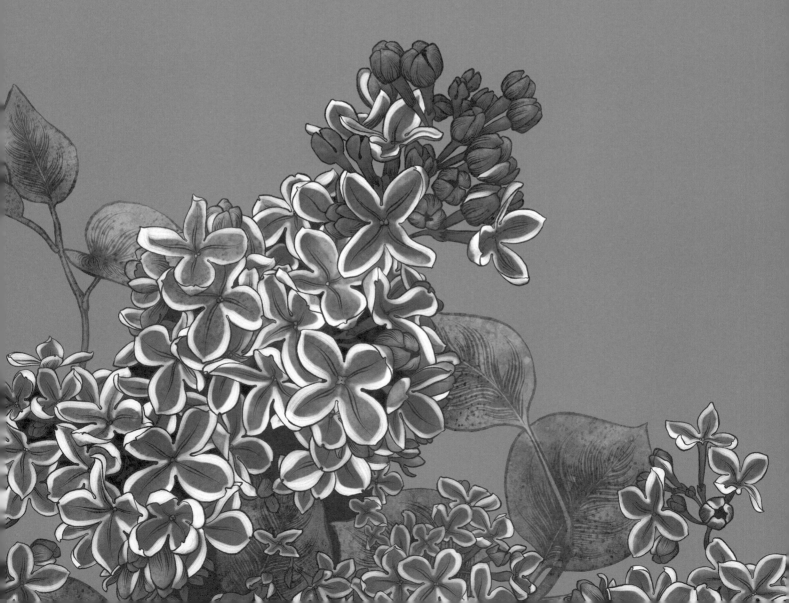

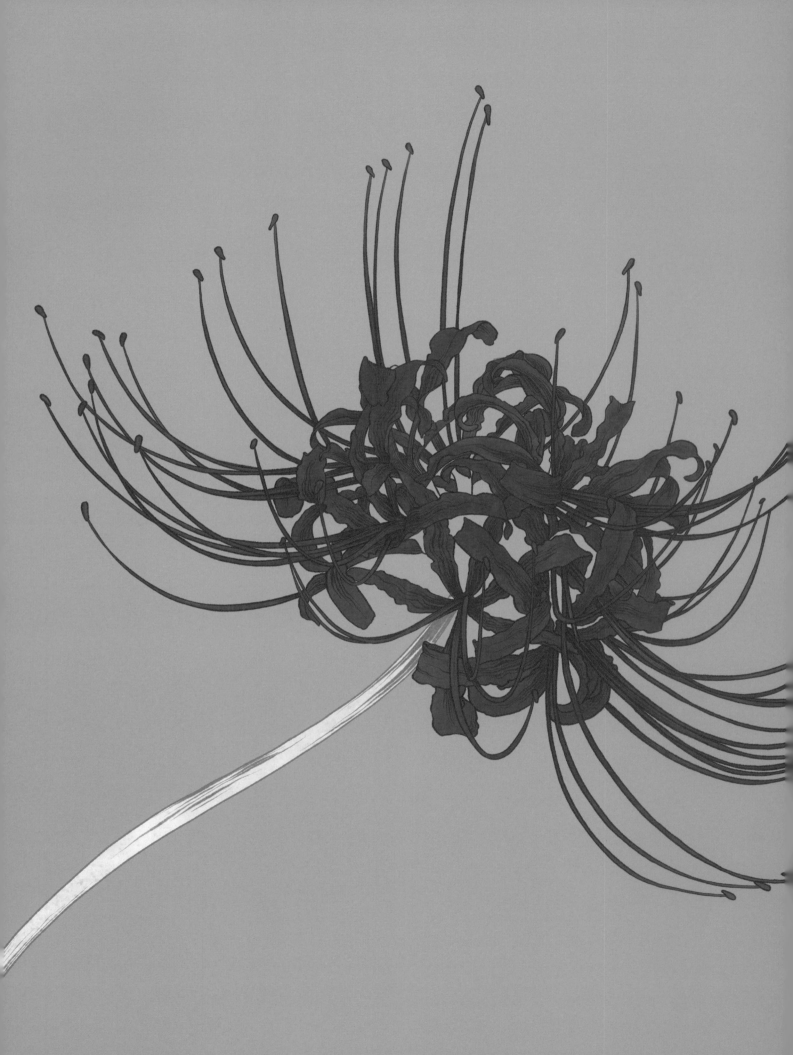

石蒜科

AMARYLLIDACEAE

石蒜科的球莖植物十分美麗：有笑裡藏刀的春日花朵喇叭水仙（*Narcissus pseudonarcissus*）和長壽花（*Narcissus jonquilla*），還有可食的洋蔥（*Allium cepa*）、大蒜（*Allium sativum*）和韭蔥（*Allium ampeloprasum*）。

洋蔥是世上歷史最悠久的蔬菜之一，洋蔥的花有如輕飄飄的絨球頂在長管狀花梗上，多層的膨大球莖是全球各地的主食。許多人都曾為這平凡無奇的蔬菜哭泣。洋蔥的細胞被切開時，會釋放出一種化學物質，令人眼淚直流。莎士比亞稱之為「洋蔥裡的眼淚」，意謂「假的」眼淚。哺乳動物都會流淚，但只有人類會流「真正」的淚水。生化學家威廉·弗雷（William Frey）發現，悲傷或情緒導致的淚水中，蛋白質含量高於洋蔥催出的淚，是人類釋放有毒、壓力物質的一種方式。

洋蔥和刻板印象中的法國人永遠脫不了關係——捲鬍子的傢伙穿著條紋上衣，頭戴貝雷帽，一根桿子上掛了一串串洋蔥。二十世紀的布列塔尼，人稱「洋蔥強尼」的商人會帶著農產品越過海峽，騎著腳踏車挨家挨戶向英國家庭主婦兜售蔥屬的蔬菜。1920 年代是洋蔥強尼的全盛時期，據估計他們那時總共賣了九千公噸的洋蔥給英國。

大蒜除了為食物增添風味，一般認為也能抵擋吸血鬼；許多國家相信吸血鬼真實存在。羅馬士兵會用大蒜（已知的抗凝血劑）揉搓劍刃，讓戰場上的敵人流血至死。

球莖有時很難分辨；總有人誤把有毒的水仙當作洋蔥來食用而中毒。

燦爛的水仙原生於西班牙和葡萄牙的伊比利半島，從中世紀開始馴化，在全球數百萬座花園裡宣告春天到來。水仙外貌甜美，在開闊的林地和溼草原上搖曳生姿。十六世紀的歐洲用水仙做花圈，甜美的香氣而深受人們喜愛。不過水仙的莖、球莖、葉和花都有毒，*Narcissi* 這名字源自希臘文的「麻醉劑」。攝取少量水仙，只會導致輕微反胃，若大量攝取則可能誘發心臟狀況。大約十年前，英國一群小學生在烹飪課後送醫，因為有個學生把水仙的球莖加進湯裡！

希臘神話中，水仙象徵的是地獄、死亡和虛榮。美麗的波瑟芬妮（Persephone）被一株水仙迷住，彎腰要摘那朵黃花時，腳下的地面裂開，黑帝斯將她擄去冥府。另一個版本的故事中，納西瑟斯（Narcissus）是河神凱非瑟斯（Cephissus）和山林女神里利歐琵（Liriope）之子，俊美異常。一次打獵時，納西瑟斯在水中瞥見自己的倒影，一見鍾情，難以自拔，因此死去，在原地長出一株垂著頭的花，彷彿在注視自己的倒影。後世的精神病學家西蒙·佛洛依德（Sigmund Freud）根據這個故事，創了「自戀狂」（narcissist）這個詞。

球莖獵人尋找美麗的石蒜科植物時，可要小心了，這些植物美得要命，但是有劇毒。當然，我們的老朋友洋蔥例外。

前頁
Red Spider Lily 石蒜
Lycoris radiata

原生於亞洲，農人利其用有毒的球莖，當作天然驅蟲劑。

Onion 洋蔥

Allium cepa

洋蔥這種球莖植物給了瑞典植物學家林奈（Carl Linnaeus）靈感，
發展出一套系統為植物命名。
這套園藝命名法至今仍在使用。

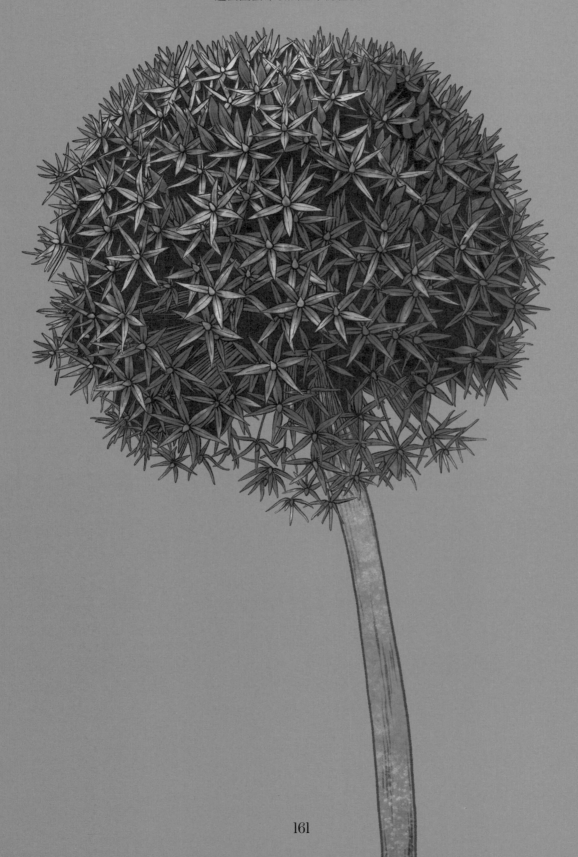

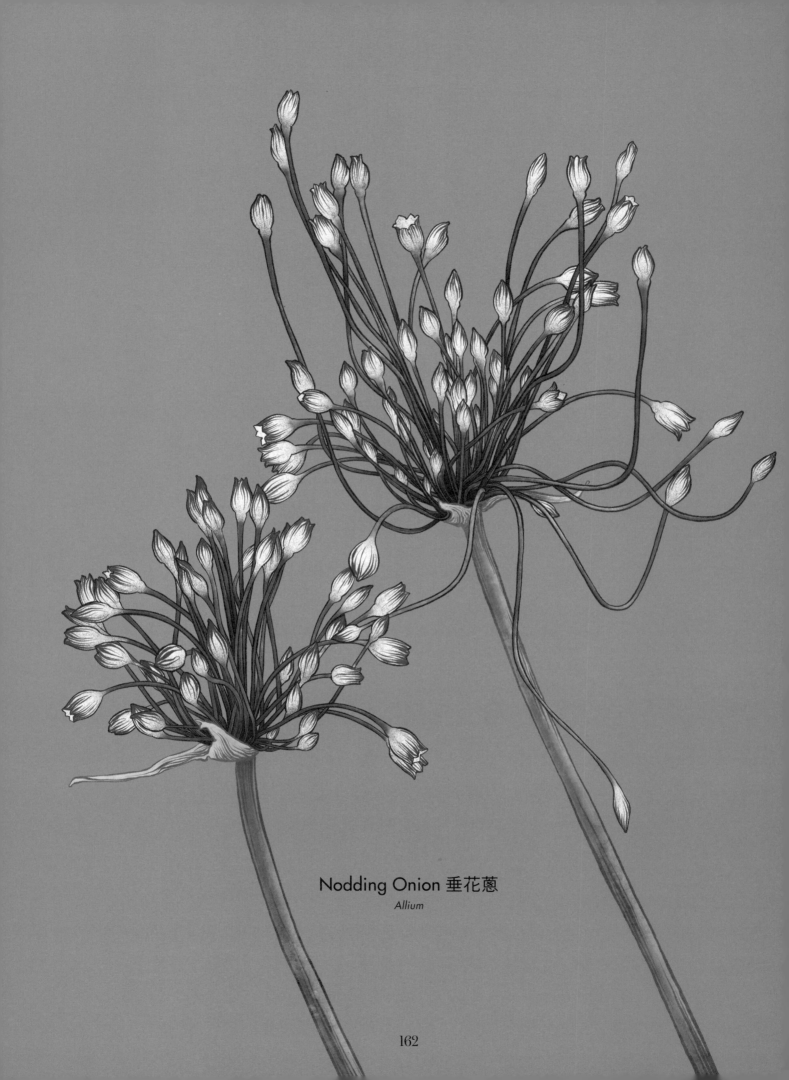

Nodding Onion 垂花蔥

Allium

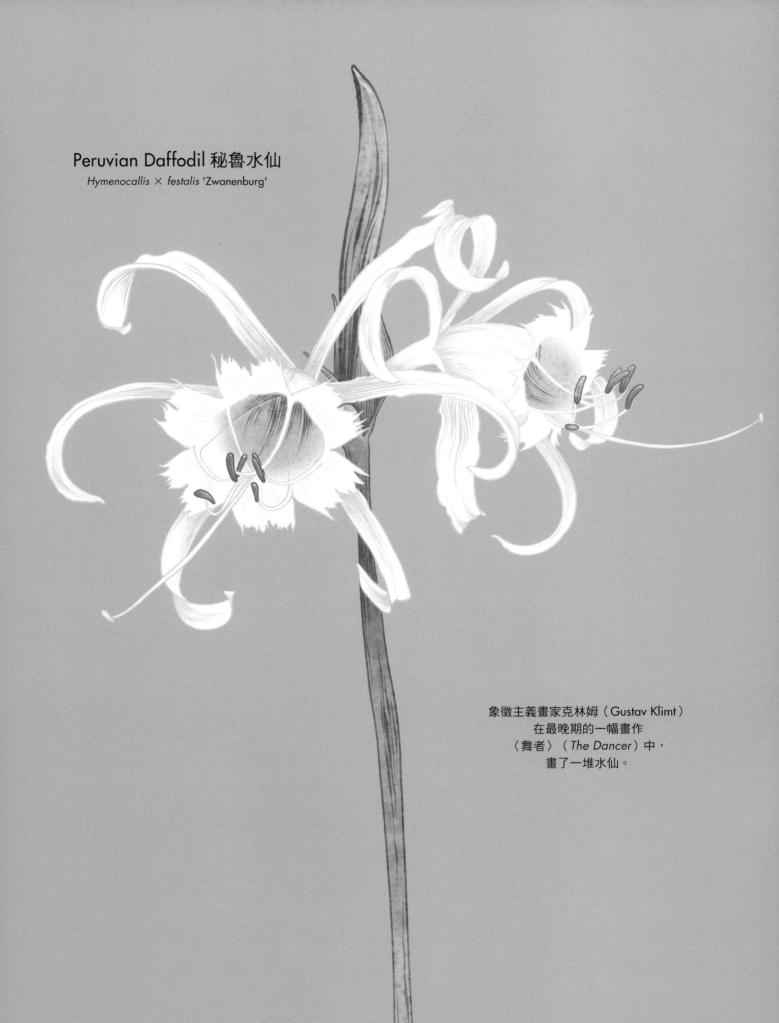

Peruvian Daffodil 秘魯水仙

Hymenocallis × festalis 'Zwanenburg'

象徵主義畫家克林姆（Gustav Klimt）
在最晚期的一幅畫作
〈舞者〉（*The Dancer*）中，
畫了一堆水仙。

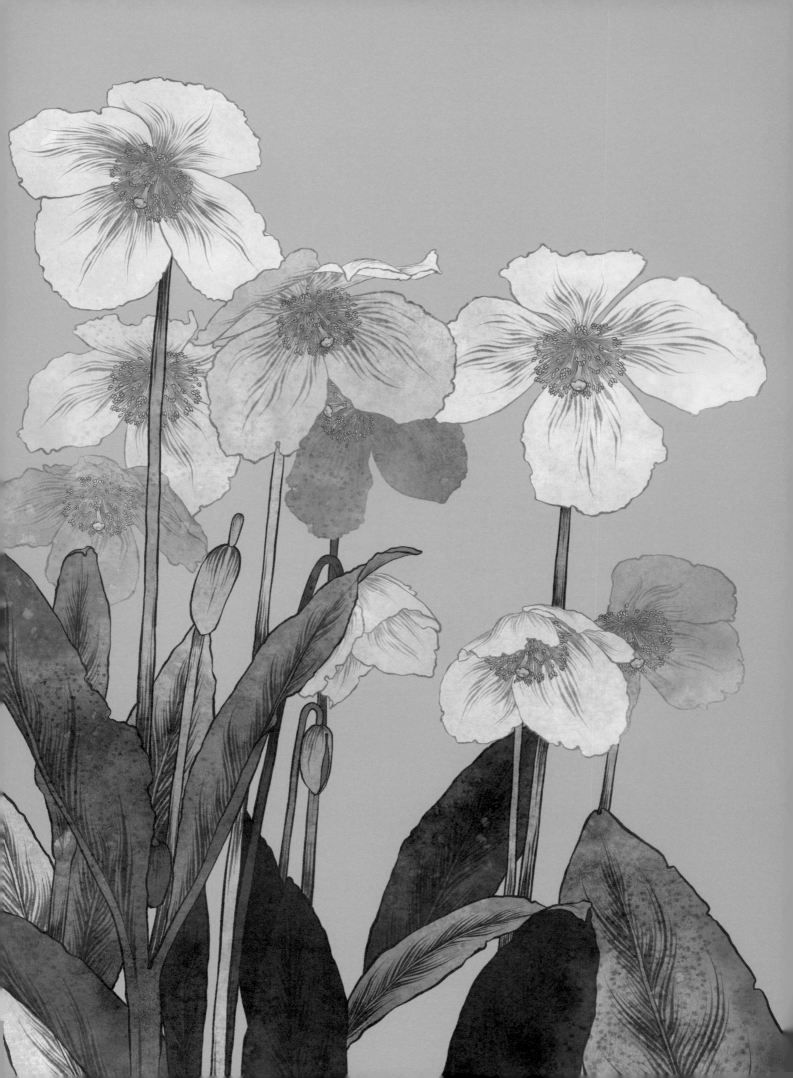

罌粟科

PAPAVERACEAE

罌粟（*Papaver somniferum*）是惡名昭彰的國際罪犯，纖薄的花瓣鮮紅、粉紅或紫色，富含鴉片的汁液造成不少的喜悅與痛苦。

罌粟原產於地中海西部，沿著古老的絲路從歐洲來到中國甚至更遠處，在墨西哥與聲名狼籍的金三角（緬甸、寮國、泰國）的乾燥氣候下欣欣向榮。金三角曾是全球主要的海洛英供應者，現在由阿富汗繼承了這個名號。

古希臘人和羅馬人用鴉片止痛，從此沒有其他已知的藥物有更大的效力。鴉片最早大約在六千年前由人類栽培，自新石器時代就開始使用鴉片乳白而有麻醉性的乳汁。把罌粟的種莢割開，釋放出黏稠的膠狀乳汁，收集後乾燥成為樹脂販賣。種莢中也有數以百計的細小種子——罌粟籽，可用於烹飪，尤其常用於東歐地區。罌粟籽富含維生素，但吃太多有可能無法通過藥物檢驗。

紅花罌粟被用來象徵、紀念返鄉的軍人。

1803 年分離出了鴉片的主要成分：嗎啡（morphine），至今仍是評估止痛效力的基準。嗎啡具有鎮靜作用，名字來自希臘的夢境之神莫菲斯（Morpheus）。十九世紀的醫生興致勃勃，大肆把這種神奇的藥物當作任何病症的萬靈丹。英國皇家麻醉師學院（Royal College of Anaesthetists）的院徽中甚至有罌粟花和果實的圖騰。

十九世紀，鴉片的合法使用來到巔峰，鴉片館是類似酒吧的地方，可以購買、吸食鴉片，在中國、美國和法國如雨後春筍般冒出來。鴉片吸食者靠在臥榻上，用長長的槍管在油燈上加熱鴉片，吸進蒸氣。鴉片和鴉片酊（含有嗎啡的酒精溶劑）是波西米亞背景與文人的娛樂用藥。例如名作家德·昆西（De Quincey）就曾寫下當時的暢銷之作，《一個英國鴉片吸食者的自白》（*Confessions of an English Opium Eater*）。美國總統湯馬斯·傑弗遜（Thomas Jefferson）也是鴉片使用者，而 1980 年代，緝毒局在他位於蒙蒂塞洛的莊園裡發現並移除了不少罌粟。

鴉片貿易路線既有需求，又充滿爭議。中國曾試圖阻止西方商人把鴉片販賣、走私到中國，但不敵大英帝國。中英兩國為了貿易權而打了兩場鴉片戰爭，中國戰敗，十九世紀末，中國不少人口都落入鴉片上癮的魔掌中。

下一個登場的是海洛英（heroin），最早是在德國由嗎啡合成，早期藥物試驗的參與者覺得自己「英勇無敵」（heroisch），因此得名。1898 年，海洛英被引介給世人，作為嗎啡的非成癮性替代品，合法販賣，在藥瓶上標示著「海洛英」，激起一波嚴重上癮，直到 1924 年，美國才將海洛英列為非法藥品。

現在印度、土耳其和澳洲仍有合法栽培罌粟，用於生產醫療用嗎啡。不過對許多園藝愛好者而言，這些大多無關緊要。他們眼中，罌粟花盛開是開心的景色，這些色彩繽紛的花朵預告著春天重返大地。

前頁
Himalayan Blue Poppy 喜馬拉雅藍罌粟
Meconopsis 'Lingholm'

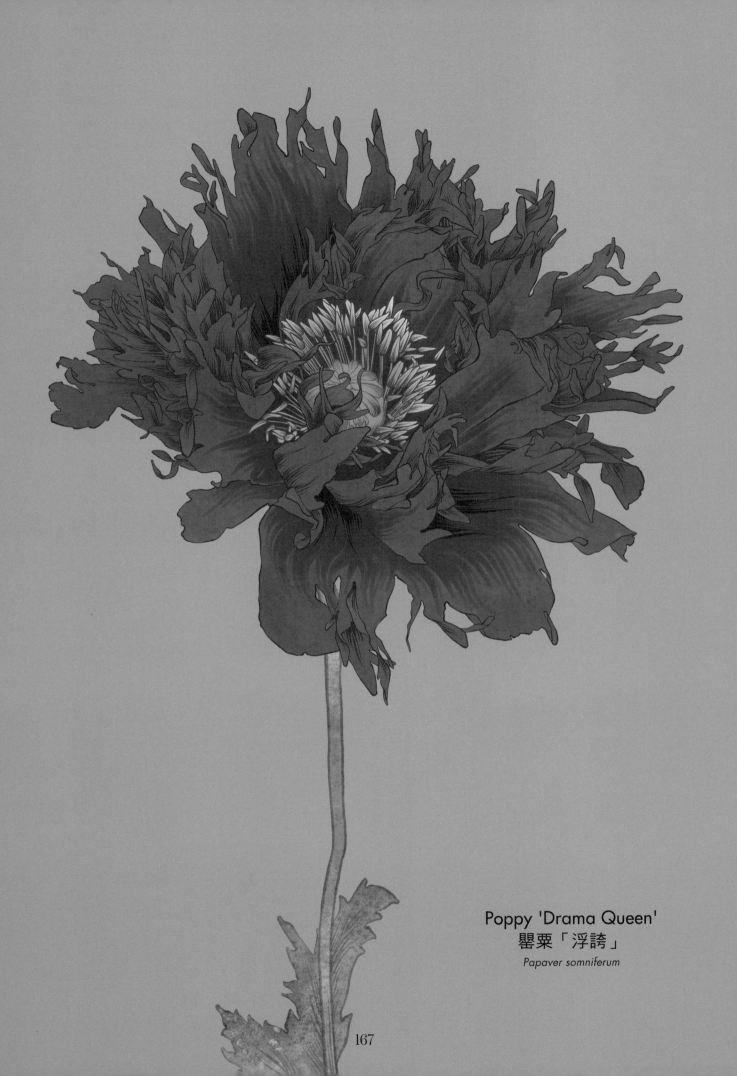

Poppy 'Drama Queen'
罌粟「浮誇」
Papaver somniferum

167

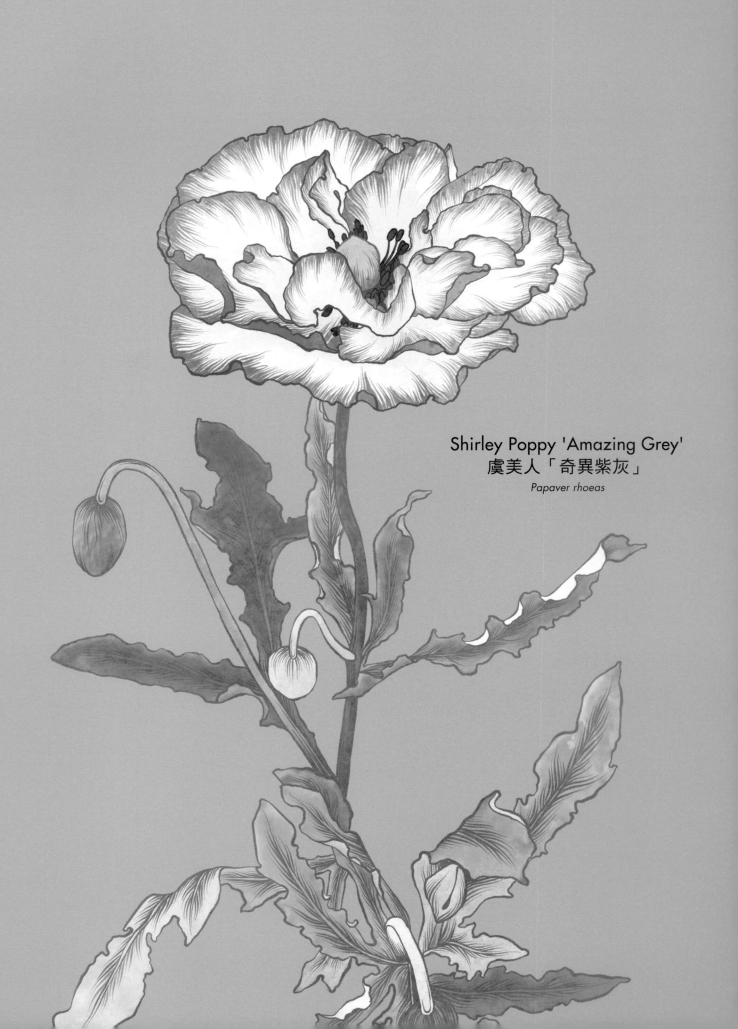

Shirley Poppy 'Amazing Grey'
虞美人「奇異紫灰」
Papaver rhoeas

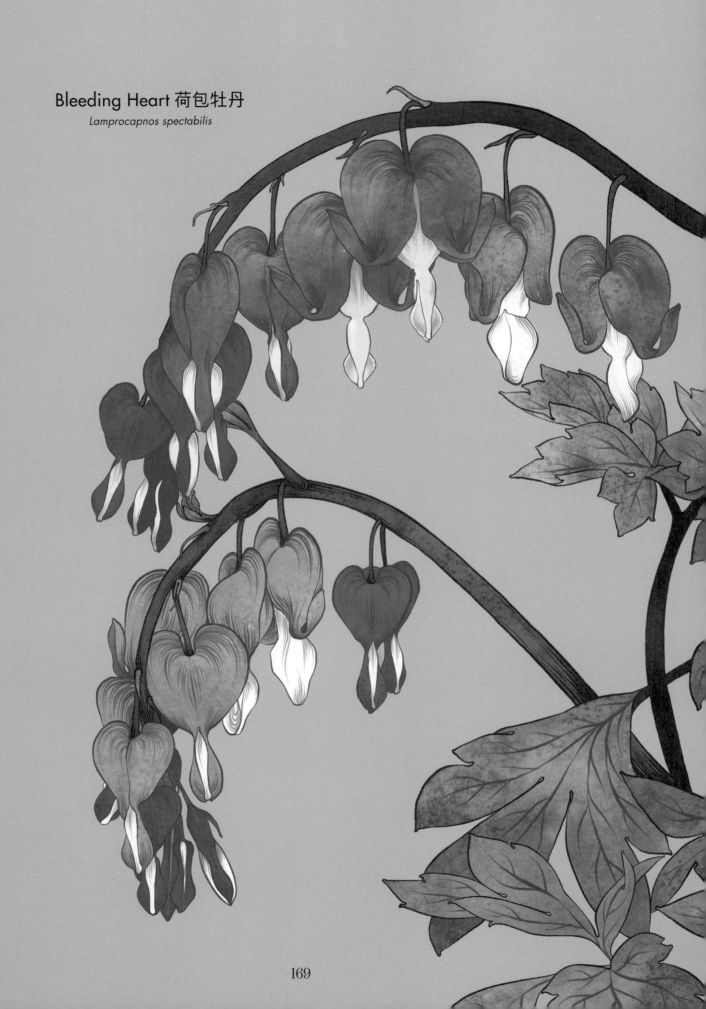

Bleeding Heart 荷包牡丹
Lamprocapnos spectabilis

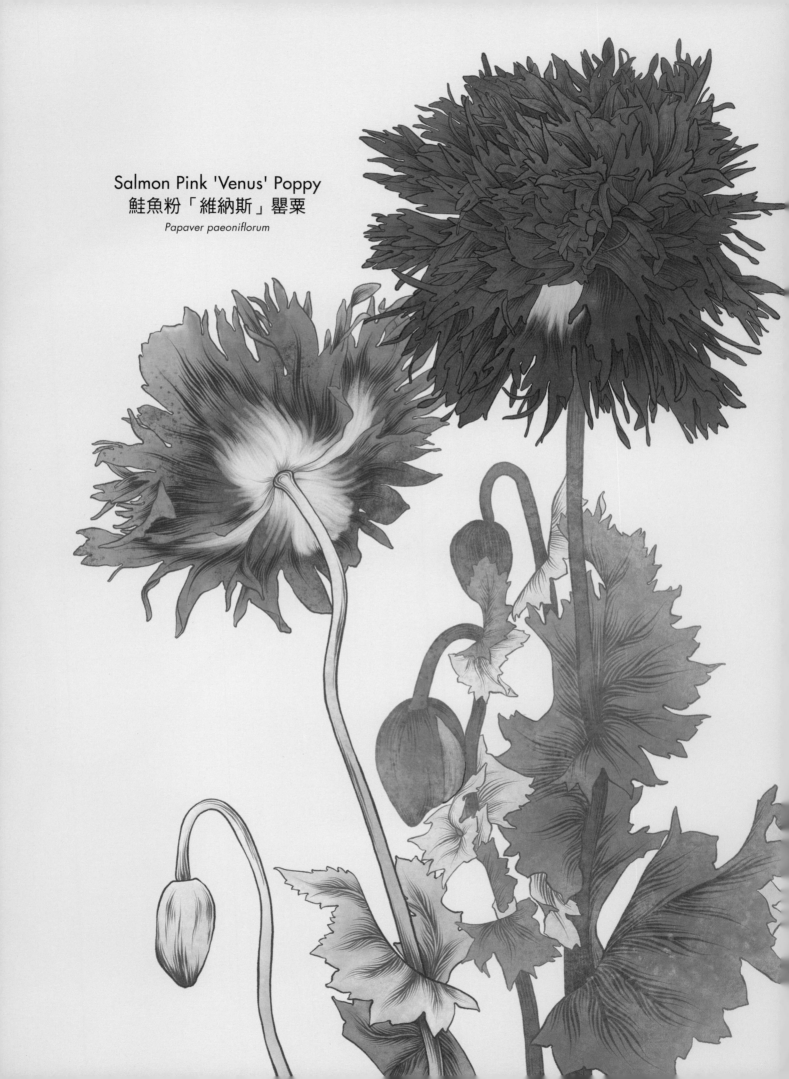

Salmon Pink 'Venus' Poppy
鮭魚粉「維納斯」罌粟
Papaver paeoniflorum

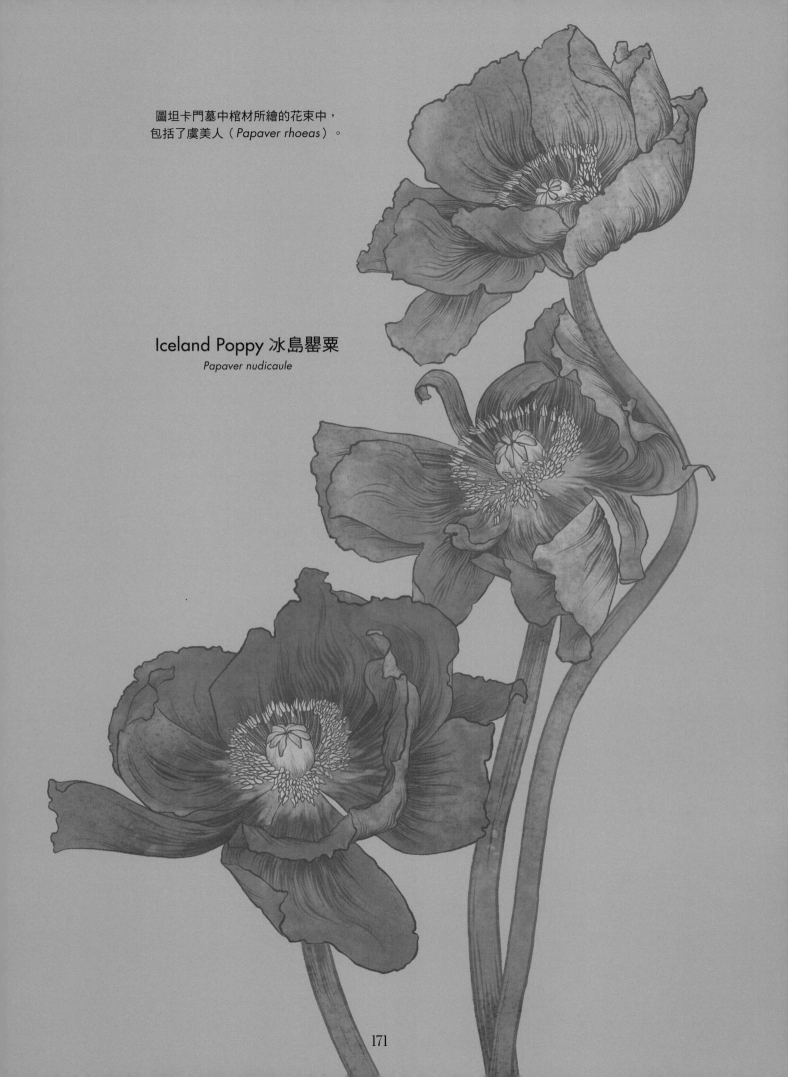

圖坦卡門墓中棺材所繪的花束中，
包括了虞美人（*Papaver rhoeas*）。

Iceland Poppy 冰島罌粟
Papaver nudicaule

毛茛科

RANUNCULACEAE

毛 莨科是迷人的一科，有殺手也有興奮劑，充斥著瘋狂的神話、恣意之美與科學奇蹟。毛莨科一刻不得閒，隆冬裡忙著綻放豔麗的聖誕玫瑰（Helleborus）和醒目的白頭翁（Anemone），鐵線蓮（Clematis）爬上涼棚，耀眼毛莨（Sunny buttercup）的神奇花瓣閃閃發光，令我們驚豔。

美國原住民傳說把毛莨（Ranunculus acris）稱為「郊狼之眼」；郊狼把眼睛拋向天空，被老鷹叼走了，所以郊狼只好用毛莨做一雙新眼睛。毛莨的英文俗名「buttercup」意即「奶油杯」，兒童用毛莨玩遊戲已有數百年的歷史。據說，以前人會把小花放在小孩子的下巴下方，如果花瓣被映照出黃色，就代表小孩喜歡奶油。關於毛莨的破壞力，或許是虛構的，不過科學上倒是有些值得研究的地方。

毛莨屬的拉丁文 *Ranunculus* 是「小蛙」之意，因為許多毛莨屬的成員生長在蛙類眾多的水邊。

研究者探索毛莨鮮黃耀眼的花瓣，已將近一世紀。毛莨花瓣的表層極薄，含有能吸收藍光的色素；底部是澱粉層，兩層間夾著一層空氣囊。各波長的光照向花瓣時會散射，與花的解剖構造產生交互作用，像鏡子一樣造成虹彩。陽光強的時候，毛莨的花會「閃爍」，吸引蜜蜂和其他授粉者。不只如此，天冷的時候，毛莨會追蹤太陽的位置，把杯狀的花朵歪向太陽，利用太陽能，就像伸手用火取暖一樣。那是授粉昆蟲愛造訪的舒服地方。

毛莨未必是黃色的。陸蓮花（Ranunculus asiaticus）又稱作花匠毛莨（florist's buttercup），花瓣密生，有洋紅、粉紅、橙色、白色。

櫟木銀蓮花（Anemone nemorosa）綻放開展的愉悅花顏，在溫帶林地和嚴苛的山地氣候裡生長茁壯。這種繽紛的冬季花朵有許多民間傳說，古希臘神話敘述了阿芙蘿黛蒂女神和她英俊的凡人愛人阿多尼斯（Adonis）之間淒美的愛情故事。打獵時，阿芙蘿黛蒂嫉妒的前任情人阿瑞斯（Ares）偽裝成山豬，殺死了阿多尼斯。阿芙蘿黛蒂心碎不已，在她愛人身邊哭泣，她的淚水和阿多尼斯的鮮血混在一起，於是阿多尼斯原本躺臥的地方長出了紅花白頭翁／歐洲銀蓮花（Anemone coronaria）。

花語中，白頭翁花一向象徵噩運、死亡和遭遺棄的愛，或許是因為毛莨科植物都有毒，充滿有毒物質，包括原白頭翁素（protoanemonin）、生物鹼和糖苷。古時候會喝烏頭（Aconitum）奪命，時常在幾小時內毒發，甚至只要皮膚接觸到這種致命植物，就會導致意識混亂和呼吸窘迫。

前頁
Larkspur 'Coral Sunset' 飛燕草「珊瑚落日」
Delphinium elatum

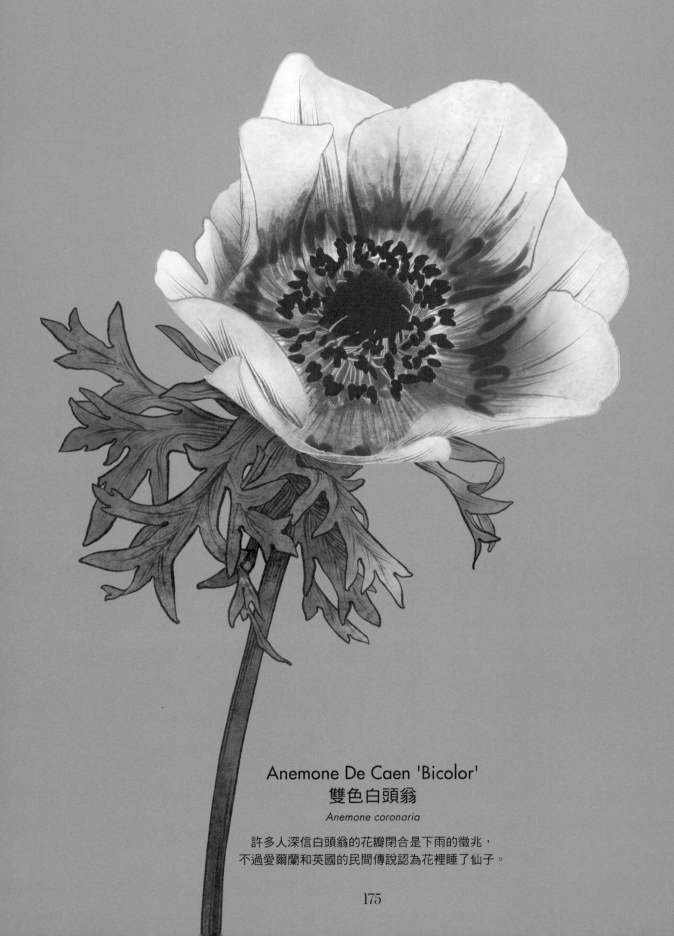

Anemone De Caen 'Bicolor'
雙色白頭翁
Anemone coronaria

許多人深信白頭翁的花瓣閉合是下雨的徵兆，
不過愛爾蘭和英國的民間傳說認為花裡睡了仙子。

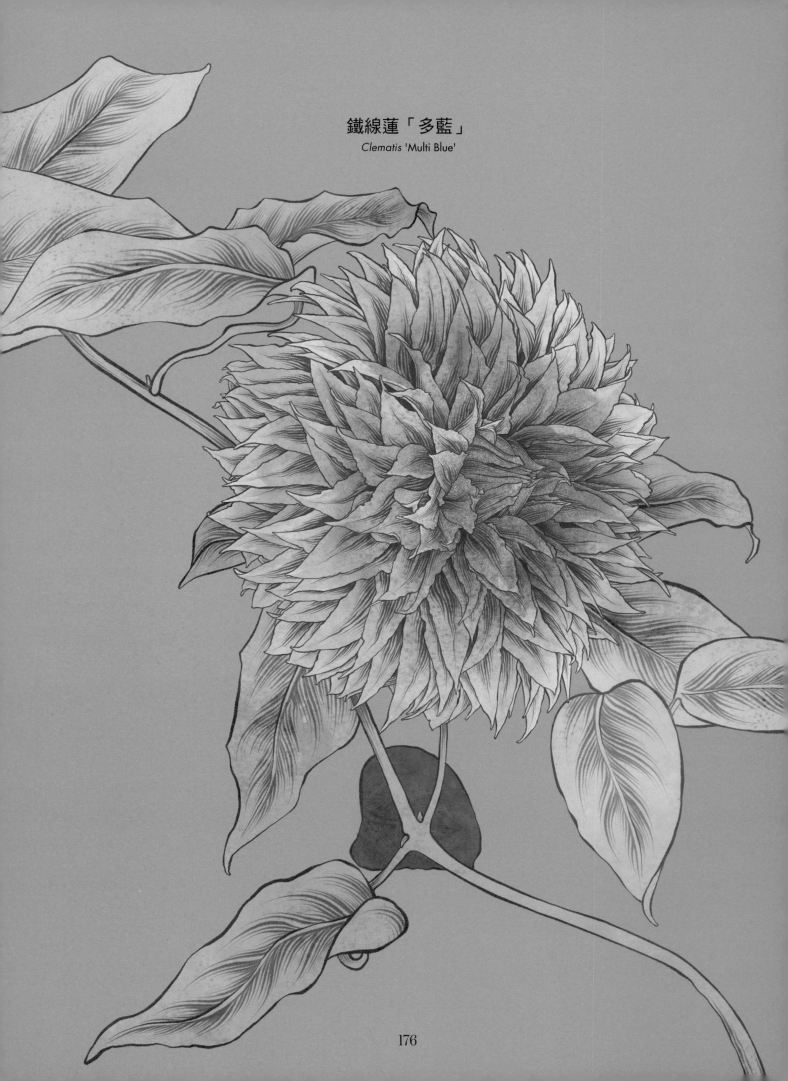

鐵線蓮「多藍」
Clematis 'Multi Blue'

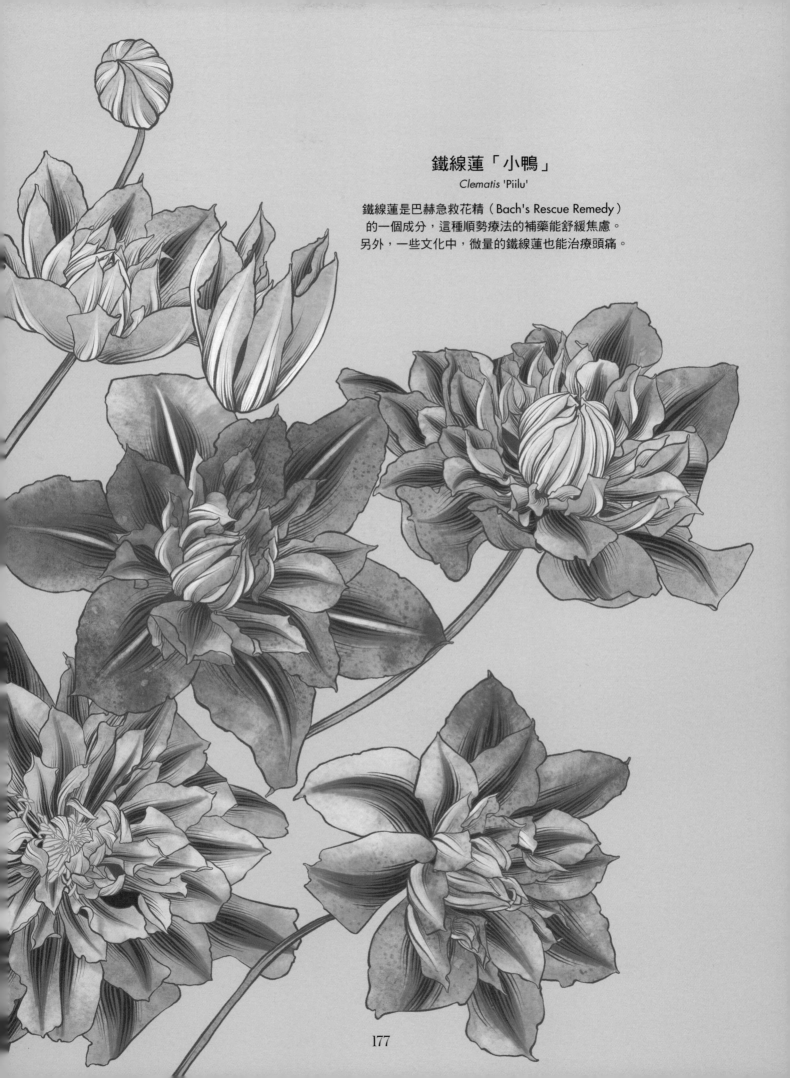

鐵線蓮「小鴨」

Clematis 'Piilu'

鐵線蓮是巴赫急救花精（Bach's Rescue Remedy）
的一個成分，這種順勢療法的補藥能舒緩焦慮。
另外，一些文化中，微量的鐵線蓮也能治療頭痛。

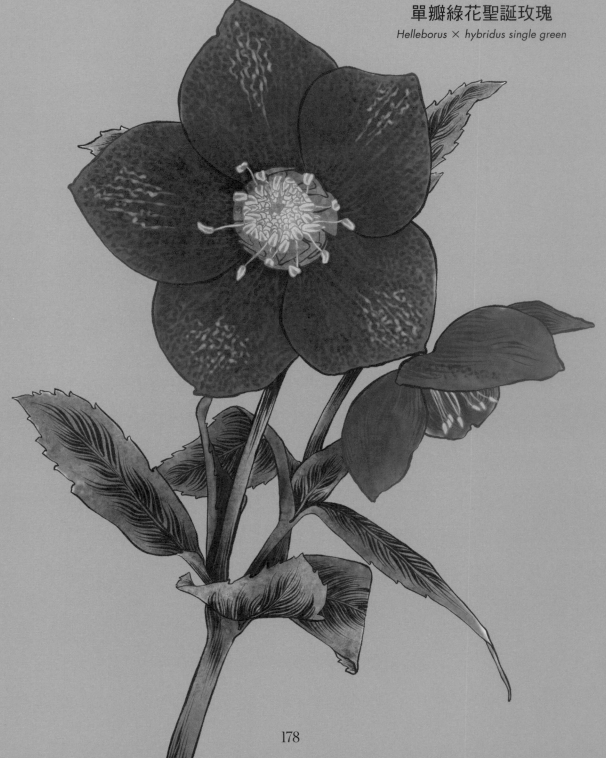

右頁

聖誕玫瑰「縞瑪瑙奧德賽」
Hellebore 'Onyx Odyssey'

重瓣白斑聖誕玫瑰
Lenten rose（Helleborus × hybridus double white spotted）

聖誕玫瑰「單瓣潔白」
Hellebore 'Single Clear White'

聖誕玫瑰「鑲邊重瓣艾倫」
Helleborus orientalis 'Double Ellen Picotee'

單瓣綠花聖誕玫瑰
Helleborus × hybridus single green

聖誕玫瑰「安娜紅」
Hellebore 'Anna's Red'

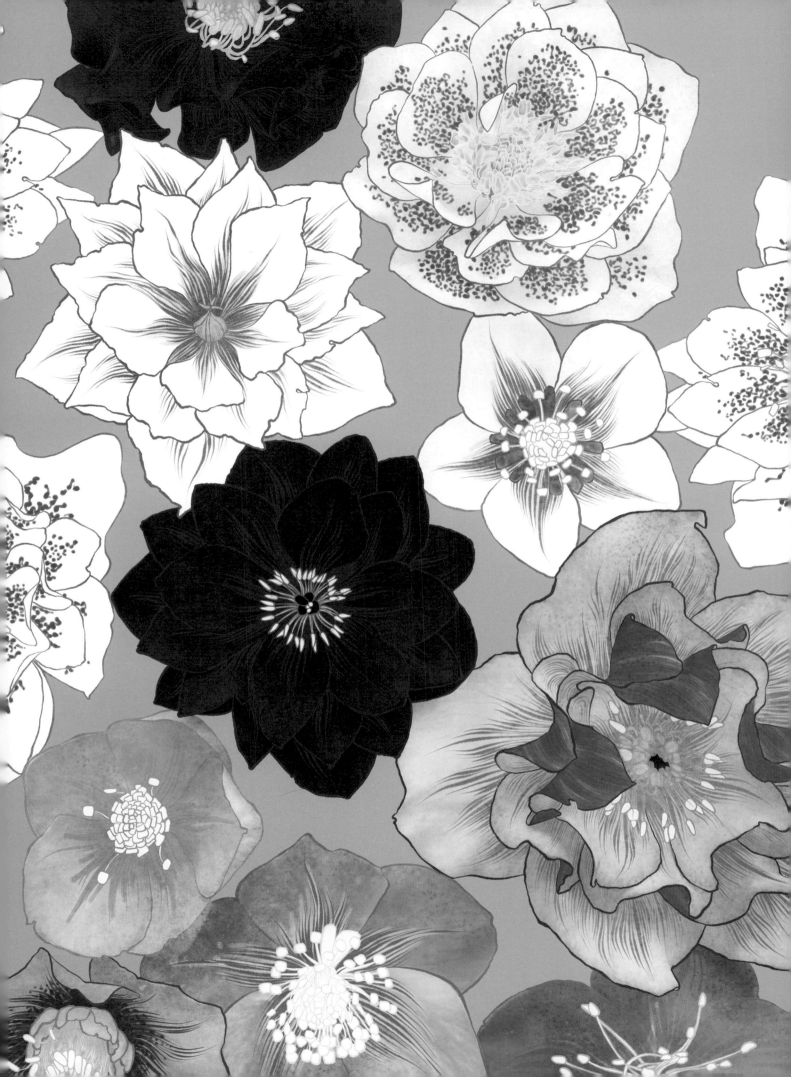

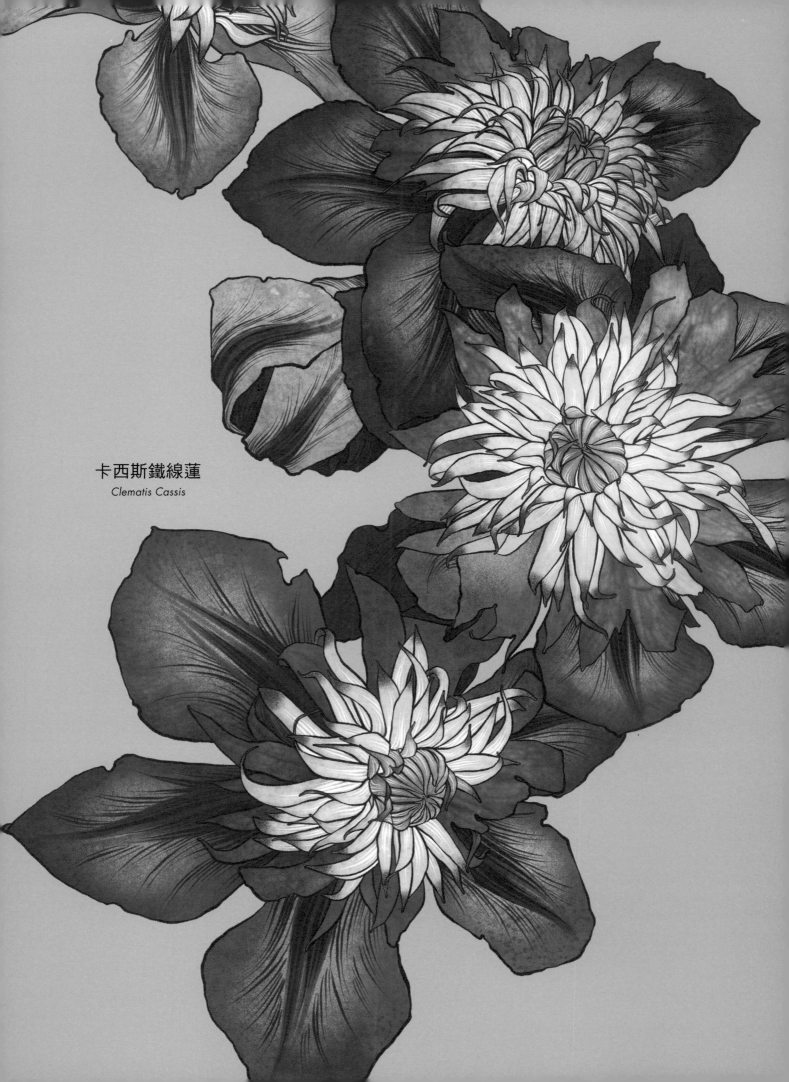

卡西斯鐵線蓮
Clematis Cassis

鐵線蓮「仙后」

Clematis 'Fairy Queen'

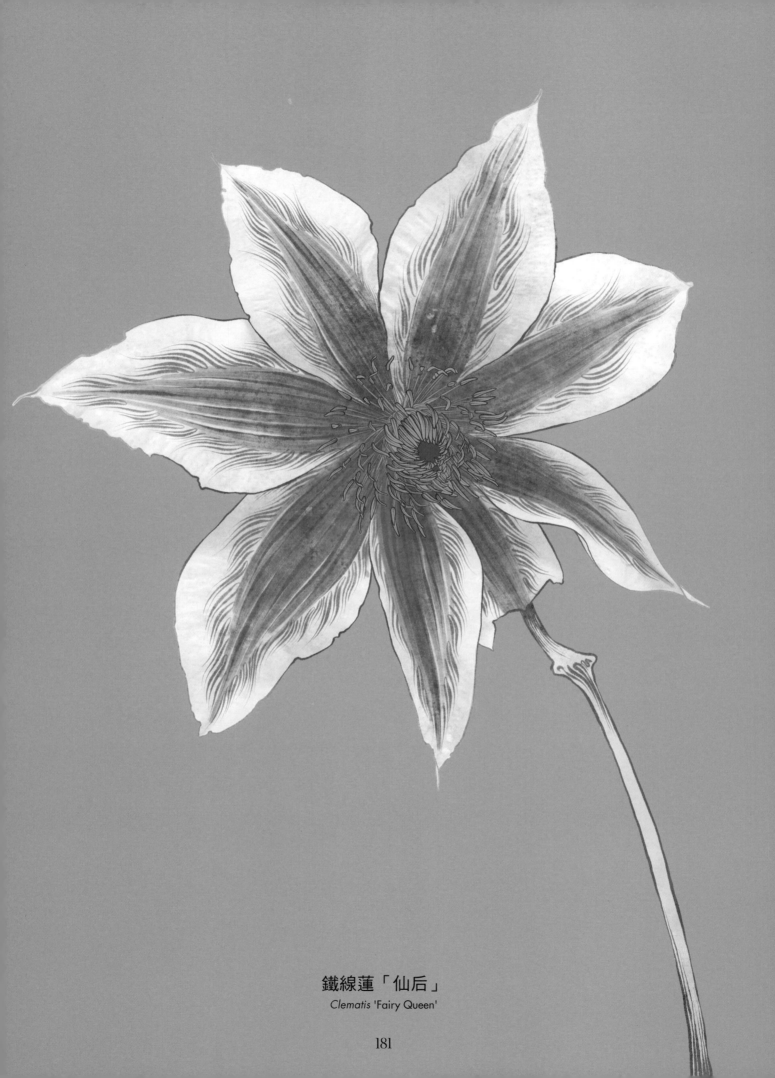

鐵線蓮「仙后」

Clematis 'Fairy Queen'

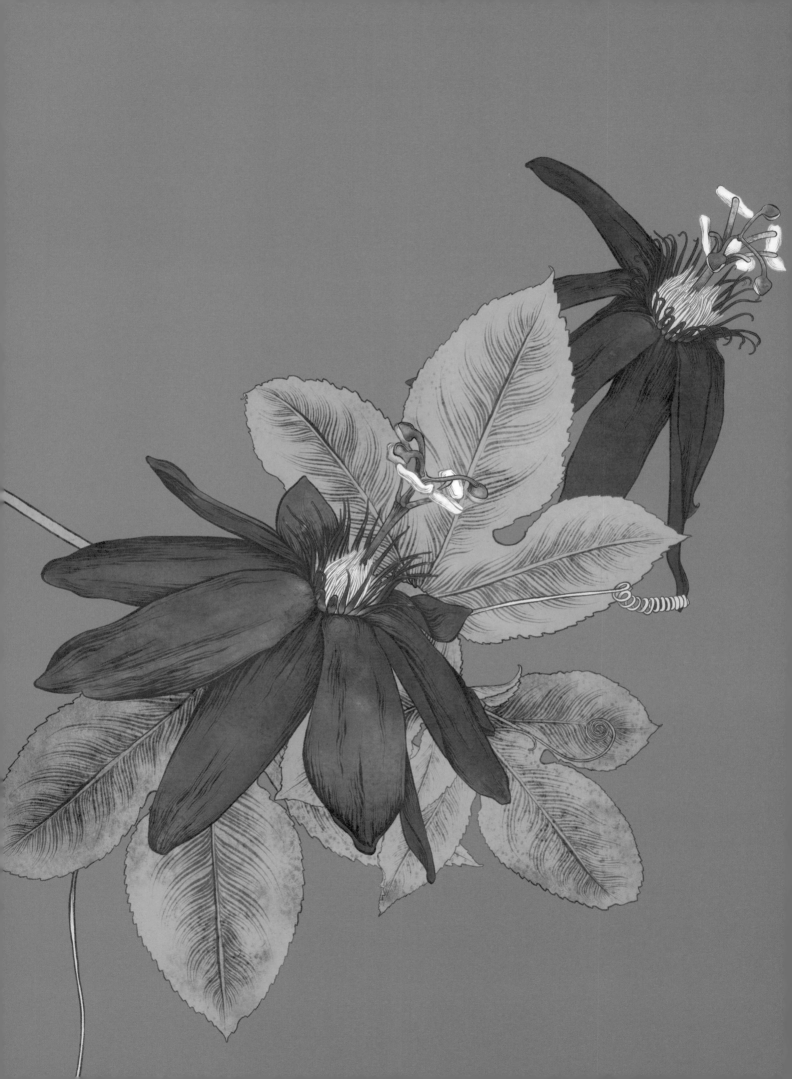

西番蓮科

PASSIFLORACEAE

西番蓮科的植物野性、熱情，生意盎然，在新熱帶的疆域恣意生長，奔放脫俗的花朵鮮豔耀眼。西番蓮原生於潮溼的亞熱帶和熱帶森林，包括美國佛羅里達、墨西哥的猶加敦半島（Yucatan Peninsula）、加勒比群島和中美洲的泥濘叢林，不過在各地的熱帶地區——從澳洲北海岸到熱氣蒸騰的越南也都長得很好。

西番蓮科大多植物都是生長迅速的藤類，欣然爬過建築，長出油綠葉片，占據整片土地，而捲曲纏繞的捲鬚爬得很高。芬芳的花朵令人驚豔，基部有五枚萼片、五枚花瓣，花冠有灰白的花絲、醒目的柱頭，以及其他向外延伸的構造，使得蜜蜂、蜂鳥和蝙蝠比較容易在背後黏上花粉帶走。

有些西番蓮的花只綻放一天。

西番蓮有時稱為「耶穌之花」，在基督教神話中被當成耶穌釘死在十字架的象徵，因此名留千古。萼片和花瓣訴說著十個忠誠的門徒，扣除叛徒猶大和彼得；聖經記載，最後的晚餐那一夜，彼得三次不認主。那一圈花絲（副花冠）代表荊棘冠，捲鬚象徵鞭刑的鞭子，柱頭代表三根釘子，而西番蓮的子房則代表聖杯。西番蓮葉片有鎮靜的功效，美國原住民用來治療失眠、緩和緊張，而這個特性也被視為耶穌幫助子民的一種方式。

西番蓮科裡的極品是大果西番蓮（*Passiflora quadrangularis*），有著芳香的大花，花色深紅，圍著一圈數以百計、白紫相間的花絲。這種桀驁不馴的藤蔓長得又快又壯，果實如瓜，有的能長到和新生兒一樣重。果肉甜美順口，可以加進水果沙拉，打成果汁，或用來做冰淇淋。

野西番蓮（*Passiflora incarnata*）生長迅速，是強韌不怕高的攀緣植物，幾週內就能爬到九公尺高。野西番蓮有著張揚的粉紅、藍、紫、白花，帶麝香與檸檬味的香氣招來蝴蝶翩翩，每朵花只綻放一天。那麼野西番蓮的英文俗名，「maypop」意為「可能爆開」——把野西番蓮的果實踩在腳下，或用手一捏，就會「啵！」一聲爆開。這種藤蔓對徹羅基人（Cherokee）很重要，藥用已有幾世紀的歷史，葉片煮的茶有鎮定之效，晒乾了可以做菸，根部可食，富含澱粉。不過可以食用的西番蓮中，最著名應該是廣泛栽培的百香果（*Passiflora edulis*），果實渾圓，富含養分與抗氧化物。

西番蓮渾身是寶，古怪奇異的花朵顏色熱情鮮明，綴在茂密的藤蔓上，為世界各地的熱帶花園增添一股賞心悅目的活力。

前頁
Crimson Passionflower 豔紅西番蓮
Passiflora vitifolia

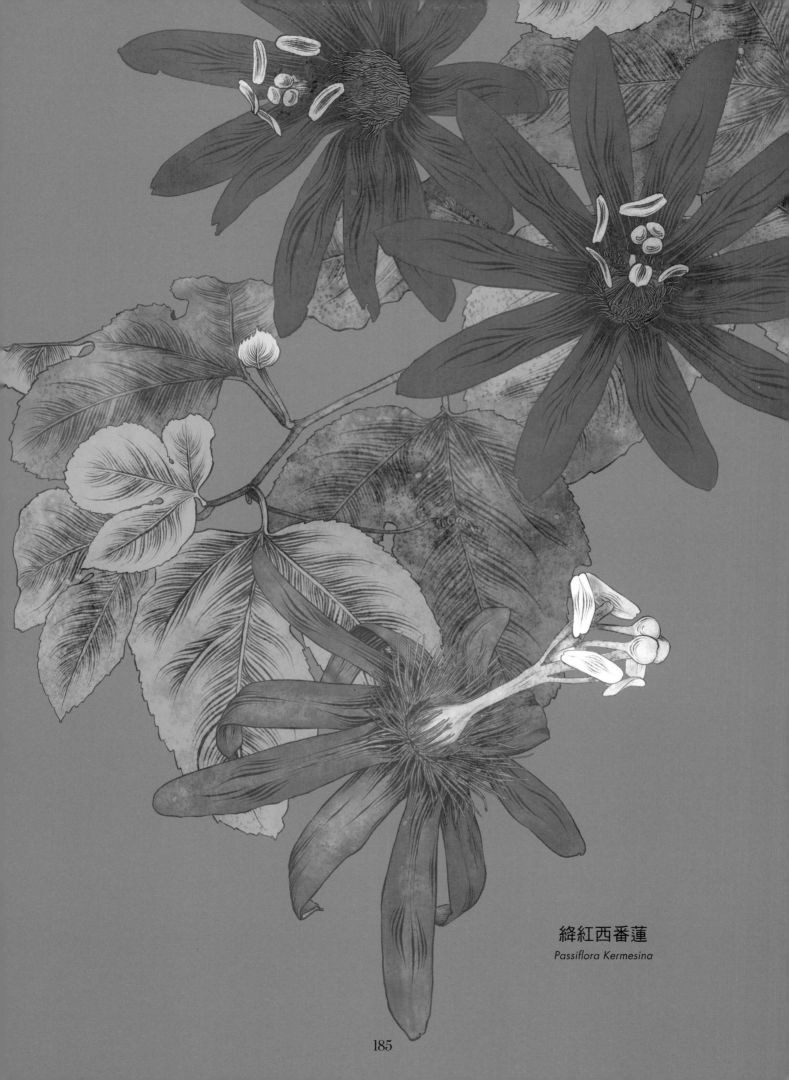

絳紅西番蓮

Passiflora Kermesina

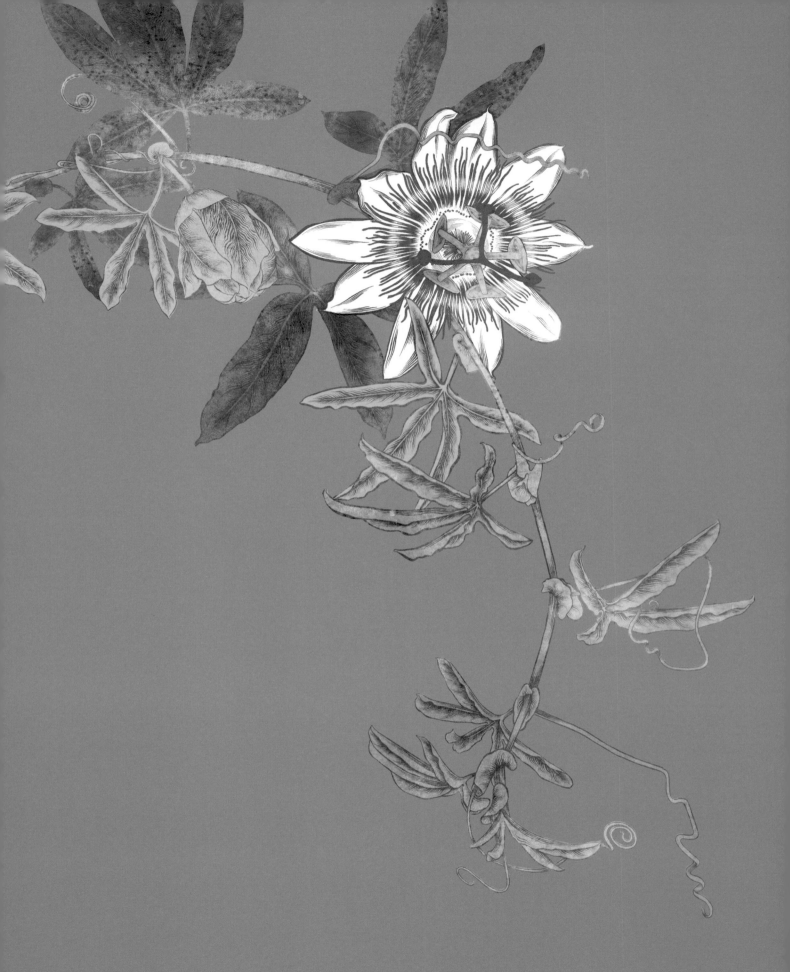

Blue Passionflower 藍花西番蓮

Passiflora caerulea

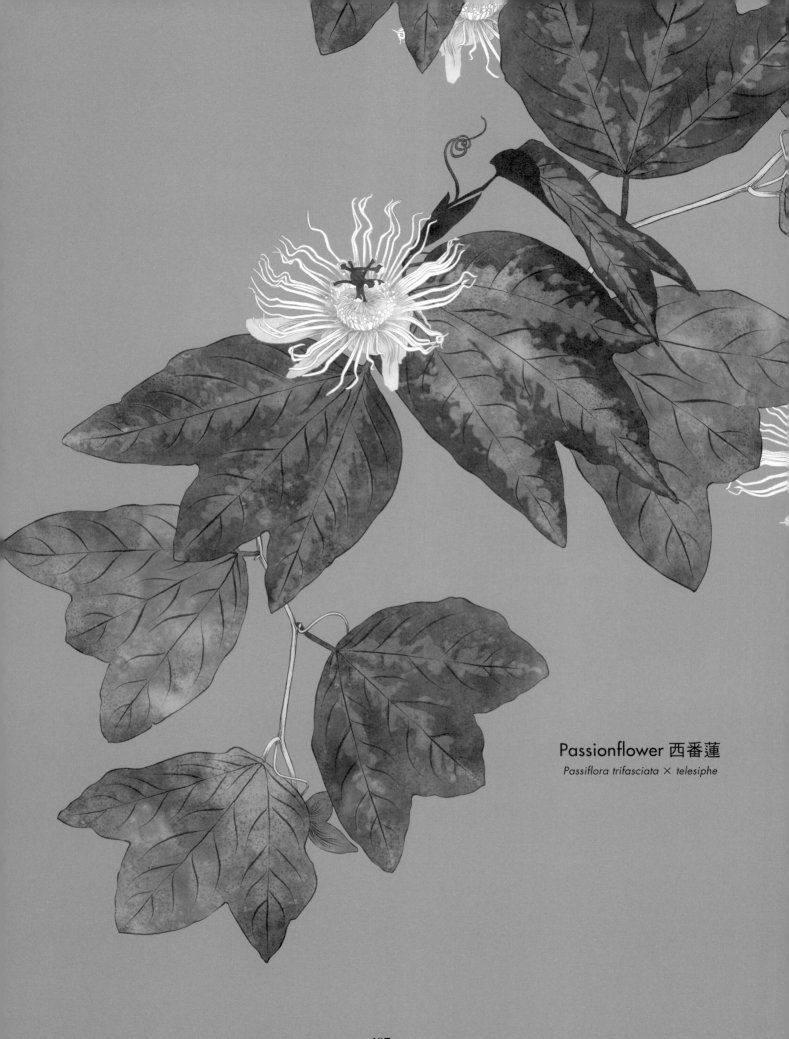

Passionflower 西番蓮

Passiflora trifasciata × *telesiphe*

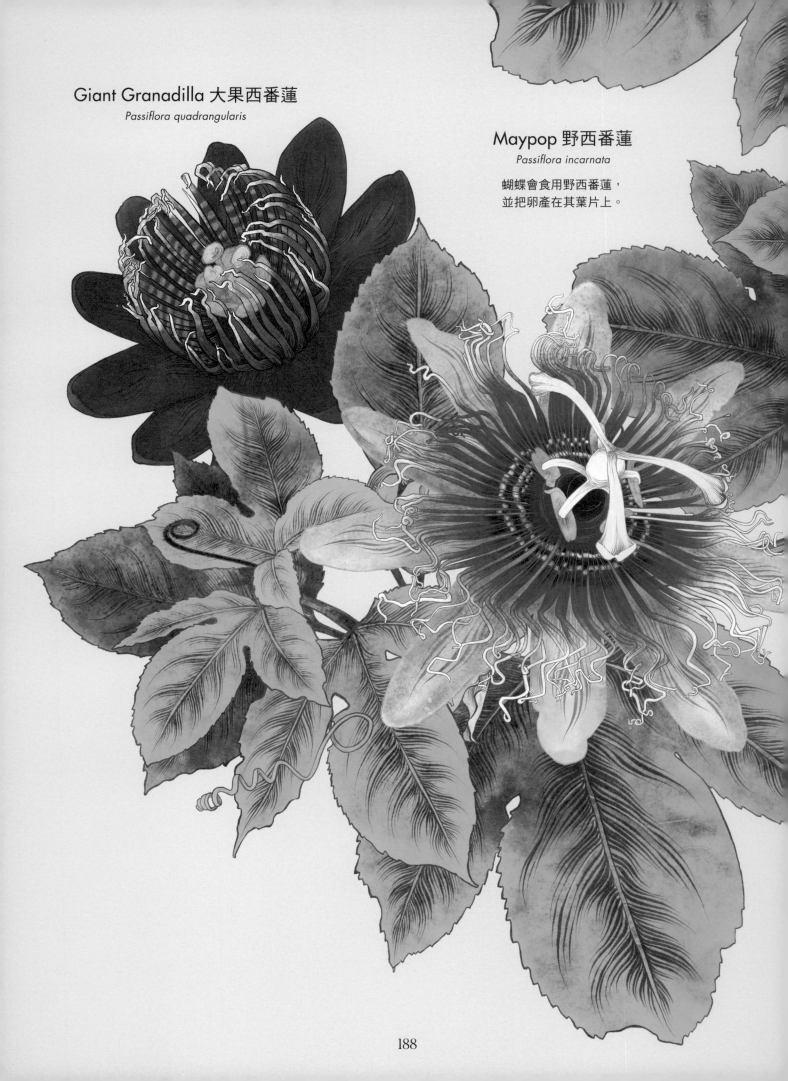

Giant Granadilla 大果西番蓮
Passiflora quadrangularis

Maypop 野西番蓮
Passiflora incarnata

蝴蝶會食用野西番蓮，
並把卵產在其葉片上。

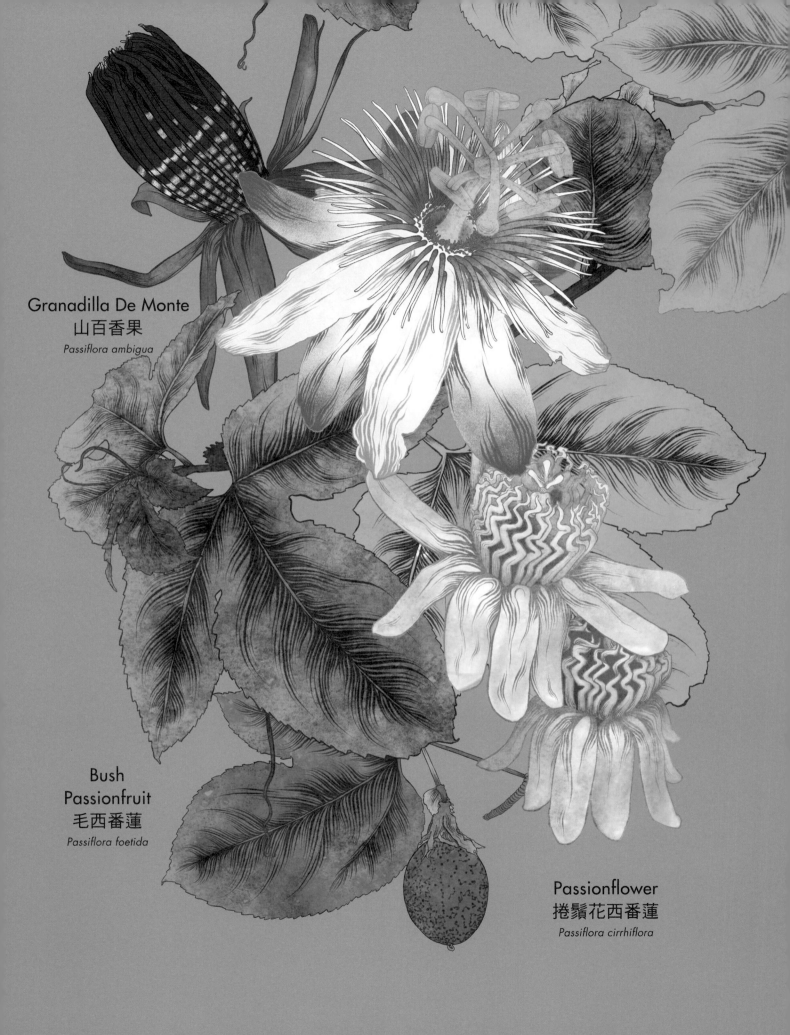

Granadilla De Monte
山百香果
Passiflora ambigua

Bush
Passionfruit
毛西番蓮
Passiflora foetida

Passionflower
捲鬚花西番蓮
Passiflora cirrhiflora

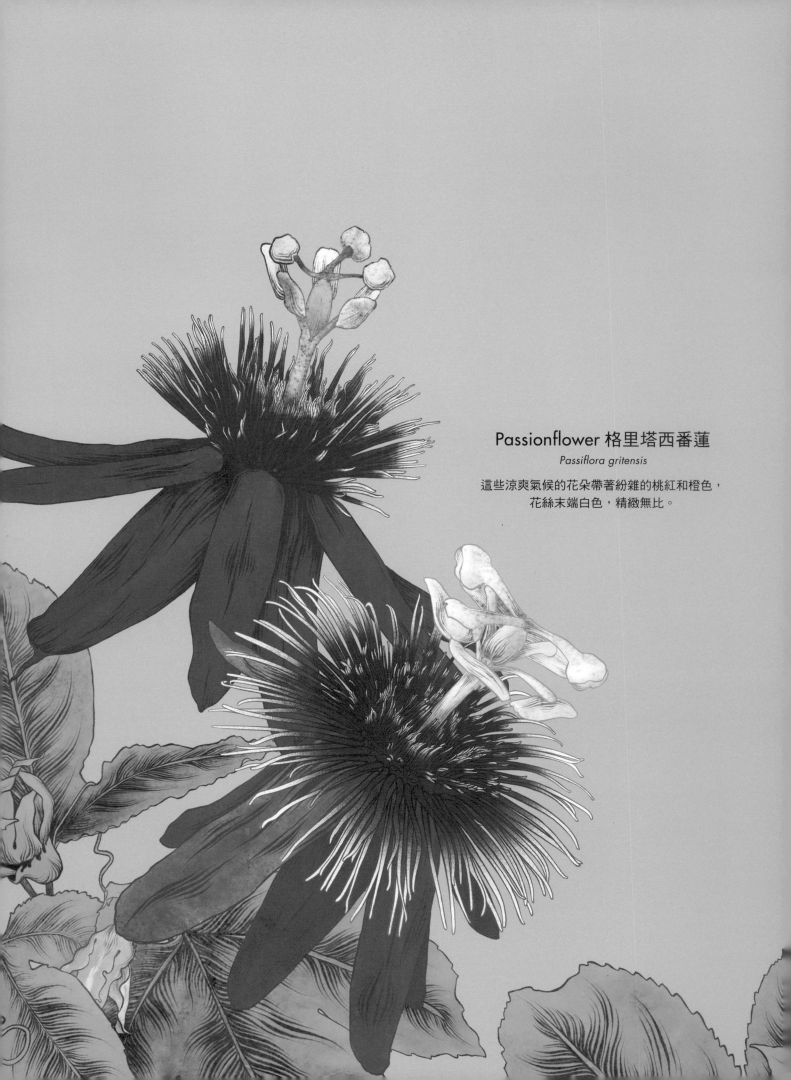

Passionflower 格里塔西番蓮

Passiflora gritensis

這些涼爽氣候的花朵帶著紛雜的桃紅和橙色，
花絲末端白色，精緻無比。

西番蓮的花朵漂在水上，十分討喜。
要欣賞它繁複的花朵結構，得帶點禪意。

Banana Passionfruit 香蕉百香果
Passiflora umbilicata

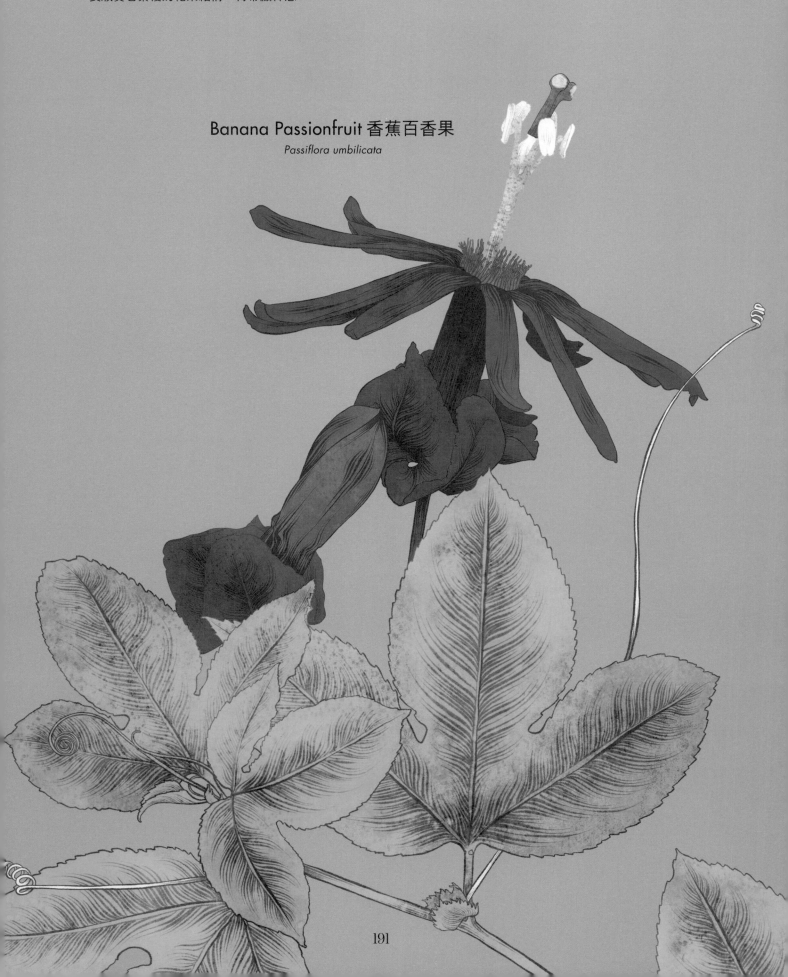

秋海棠科

BEGONIACEAE

討 喜的秋海棠科是開花植物的一大科，在馬來西亞悶熱潮溼的茂盛森林底層和夏威夷的山地微氣候中快活生長。

秋海棠屬的多樣性極高，有超過一千六百個種。天使翼秋海棠（*Begonia* 'Angel Wing'）的莖梗高如甘蔗，毛秋海棠（*Begonia* 'Hairy Thing'）的葉子柔軟如絲絨，大王秋海棠（*Begonia rex-cultorum*）的肉質葉帶著斑紋，深受喜愛。有些秋海棠是灌木狀，有些有塊莖，冬日綻放大型花朵，有些花瓣帶著褶邊，有些垂綴攀緣。秋海棠是雌雄同株，表示同一棵植株上會開著雌花和雄花。

秋海棠的花有粉紅、紅色、白色和橙色，花心是明亮的黃，葉片古怪不對稱，色彩多樣，和花瓣一樣有特色。水鴨腳（*Begonia formosana* [Hayata] Masam）來自臺灣山地，葉形彷彿蝠翼，綴著銀與白，而蝸牛秋海棠（*Begonia* 'Escargot', *Begonia rex hybrid*）的大葉子上則有螺旋，有如兒童筆下歪歪斜斜的蝸牛。秋海棠「木乃伊小姐」（*Begonia* 'Little Miss Mummey'）誇張的黑葉片有著紅色葉背，葉表綴著突起的銀斑。

稀有的孔雀秋海棠（*Begonia pavonina*）是個科學奇觀，葉子有一層虹光體（iridoplast），閃爍藍色的金屬光澤，或發出鮮豔的土耳其藍光。虹光體能幫助植物捕捉光線，讓植物捕獲、吸收波長較長的紅綠光，促進光合作用。秋海棠擁有這種生物學的適應，因此光線暗淡的林地上，當其他開花植物都無法生存，秋海棠卻能生長茁壯。

有些秋海棠可以吃，不過要避免吃噴過殺蟲劑的秋海棠。栽培的樟木秋海棠（*Begonia picta*）地下莖可以做醃菜，而美味秋海棠（*Begonia deliciosa*）和素麗秋海棠（*Begonia subvillosa*）帶酸味的葉子，可以為沙拉增添檸檬風味的鬆脆口感，世上最頂級的一些餐廳裡，這些秋海棠粉白相間的甜美肉質花瓣妝點了菜餚。秋海棠葉在墨西哥和亞洲用來補充維生素 C，已有數百年的歷史，當地人會丟進咖哩或跟菜炒在一起，或作為藥用，舒緩喉嚨痛或牙痛。

秋海棠喜愛熱帶，在中美洲的雲霧森林、美國南部沼澤低地、亞熱帶非洲和東南亞恣意生長，那些地方都是秋海棠生物多樣性的腹地。秋海棠科除了秋海棠屬，只有另一屬——原生於夏威夷的夏威夷秋海棠屬（*Hillebrandia*），而這個屬下的唯一一種：夏威夷秋海棠（aka aka awa, *Hillebrandia sandwicensis*）有著粉紅與白色的嬌小花朵，生長在夏威夷壯麗的威米亞峽谷（Waimea Canyon）深溝中。化石顯示，原始的夏威夷秋海棠在超過五千萬年前就已存在，比夏威夷群島早了大約二千萬年。一般認為，夏威夷秋海棠細小如塵土的種子會在泥濘的鳥腿上搭便車，或乘風飛送，因此能從現在不復存在的陸塊跳島到目前的家園。

秋海棠科植物亮眼而繁花盛開，為深邃幽暗的林地帶來活力。秋海棠是熱門的花園或室內植物良伴，也是搜集者的樂趣。

有些秋海棠花朵氣味芬芳帶著隱約玫瑰香。

前頁
Begonia 大理秋海棠
Begonia taliensis Gagnep

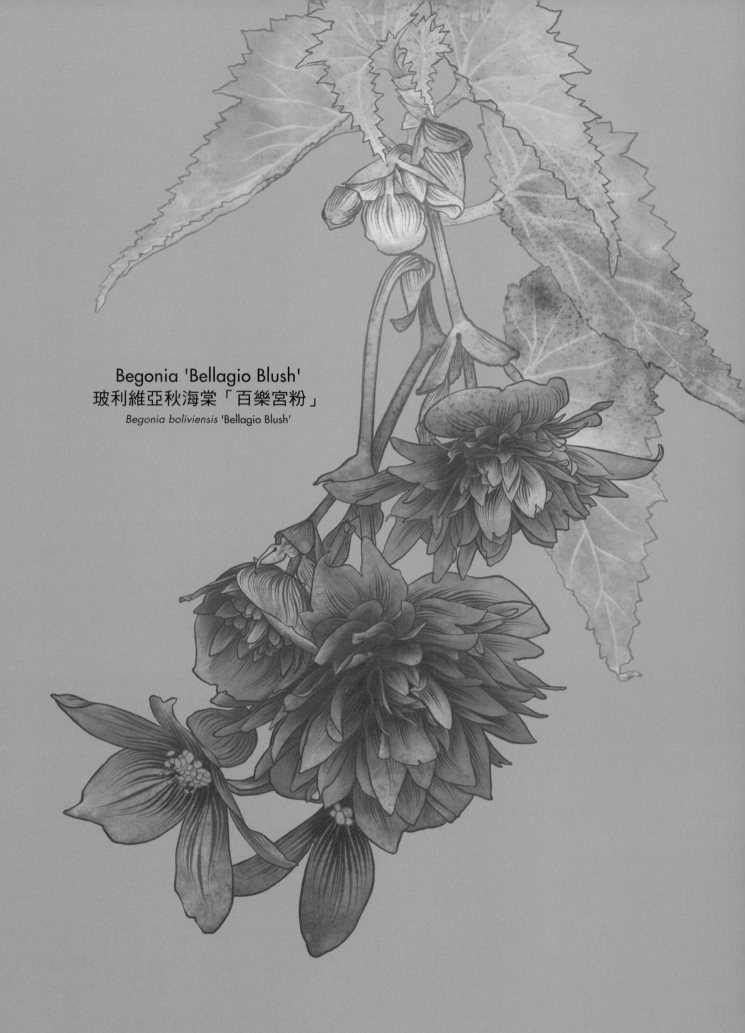

Begonia 'Bellagio Blush'
玻利維亞秋海棠「百樂宮粉」
Begonia boliviensis 'Bellagio Blush'

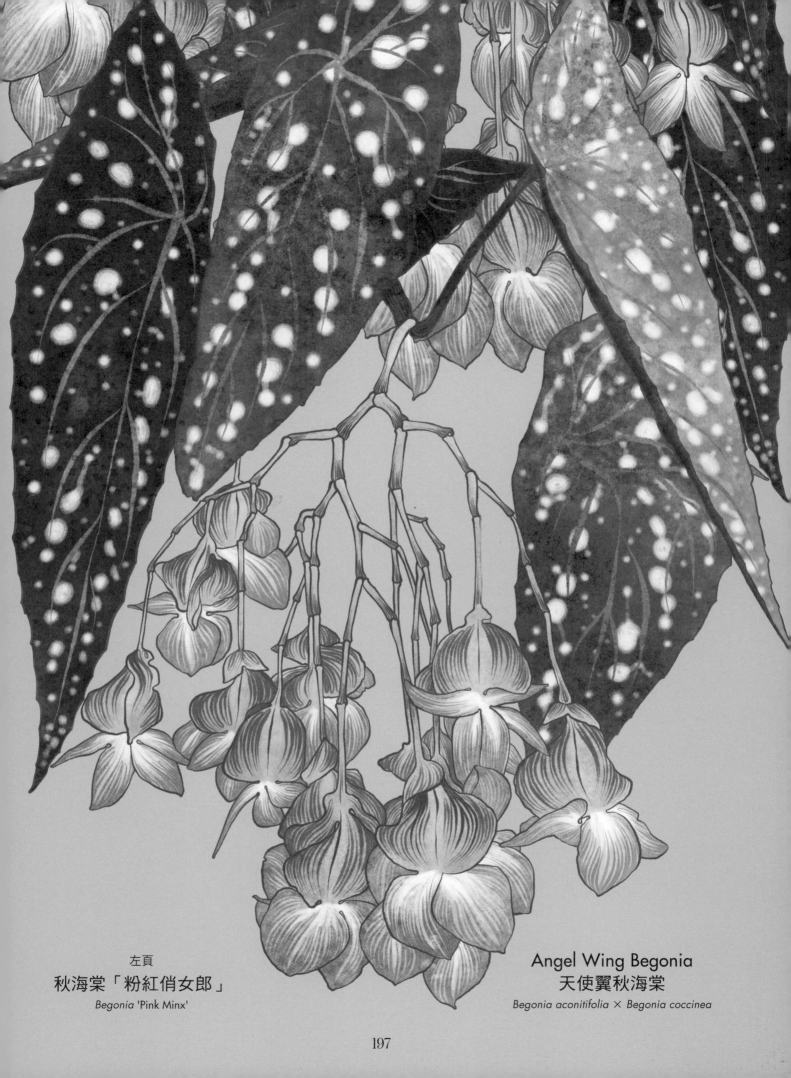

左頁
秋海棠「粉紅俏女郎」
Begonia 'Pink Minx'

Angel Wing Begonia
天使翼秋海棠
Begonia aconitifolia × Begonia coccinea

197

Begonia 'Picotee Lace Apricot'
球根秋海棠「鑲邊蕾絲杏色」
Begonia tuberhybrida 'Picotee Lace Apricot'

把秋海棠當禮物送人，象徵謹慎。

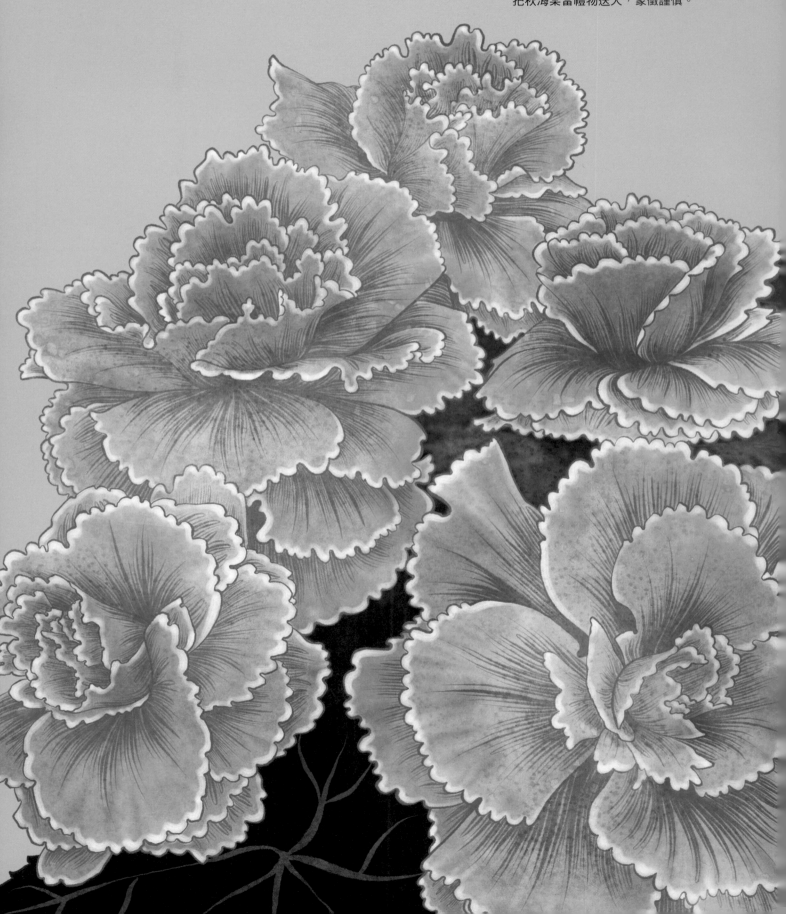

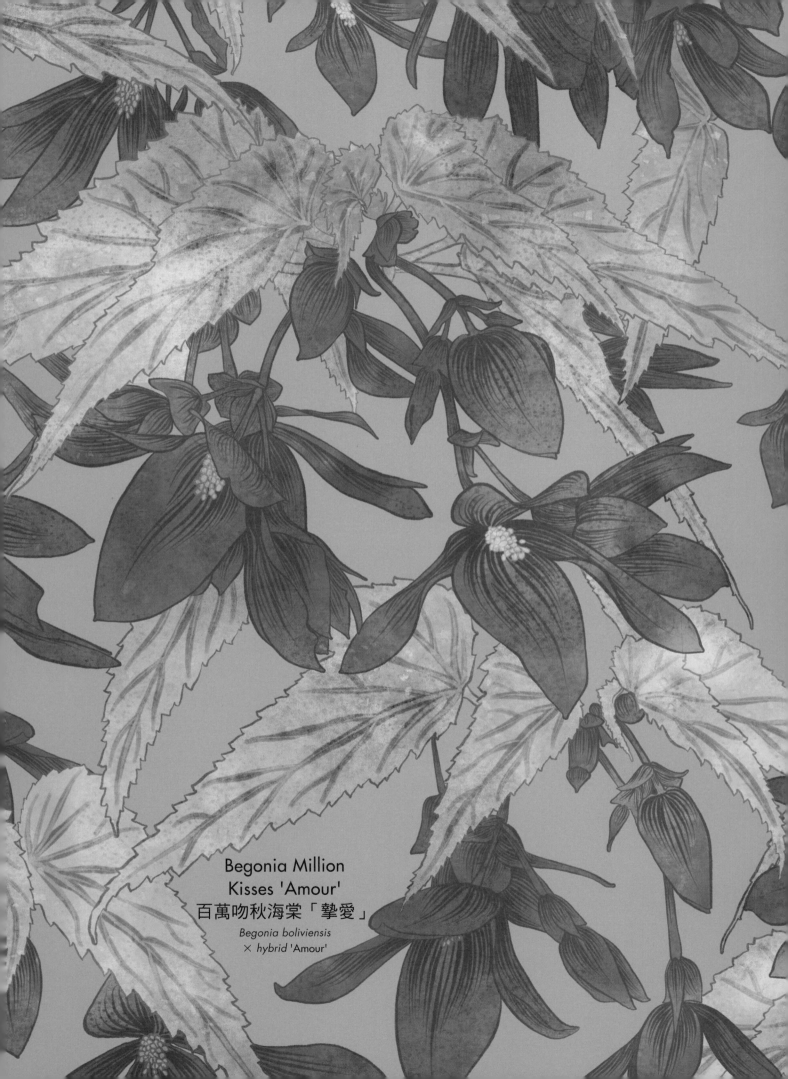

Begonia Million
Kisses 'Amour'
百萬吻秋海棠「摯愛」
Begonia boliviensis
× hybrid 'Amour'

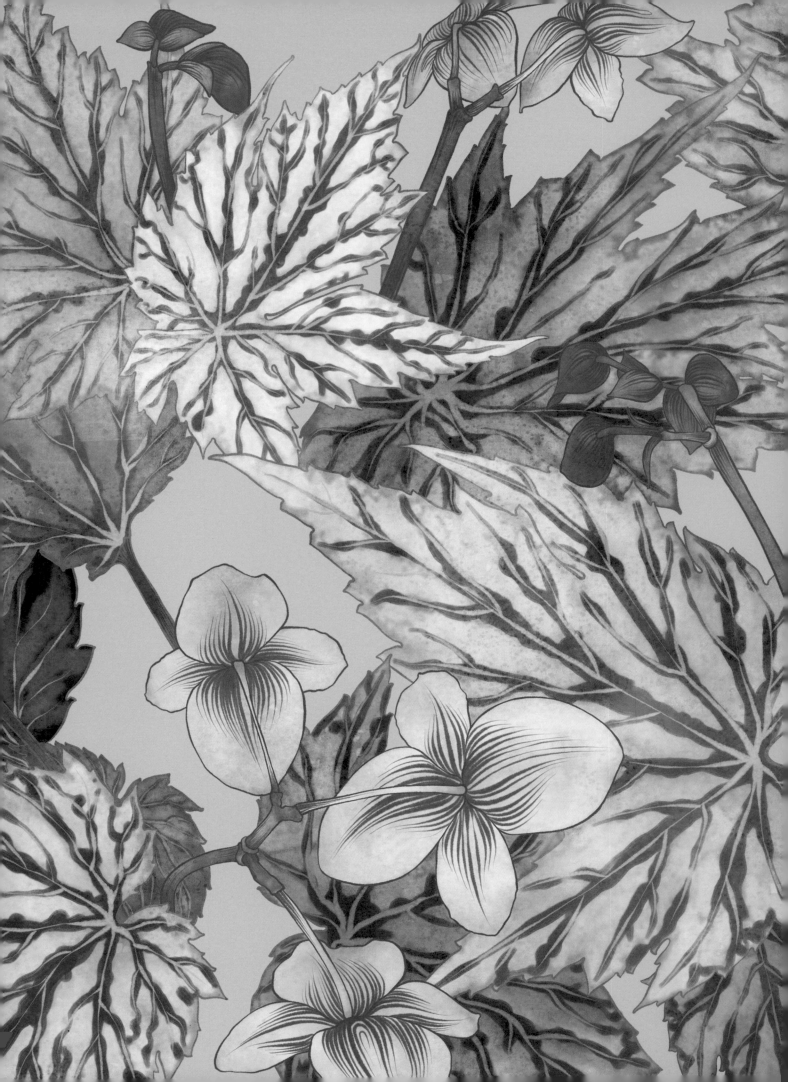

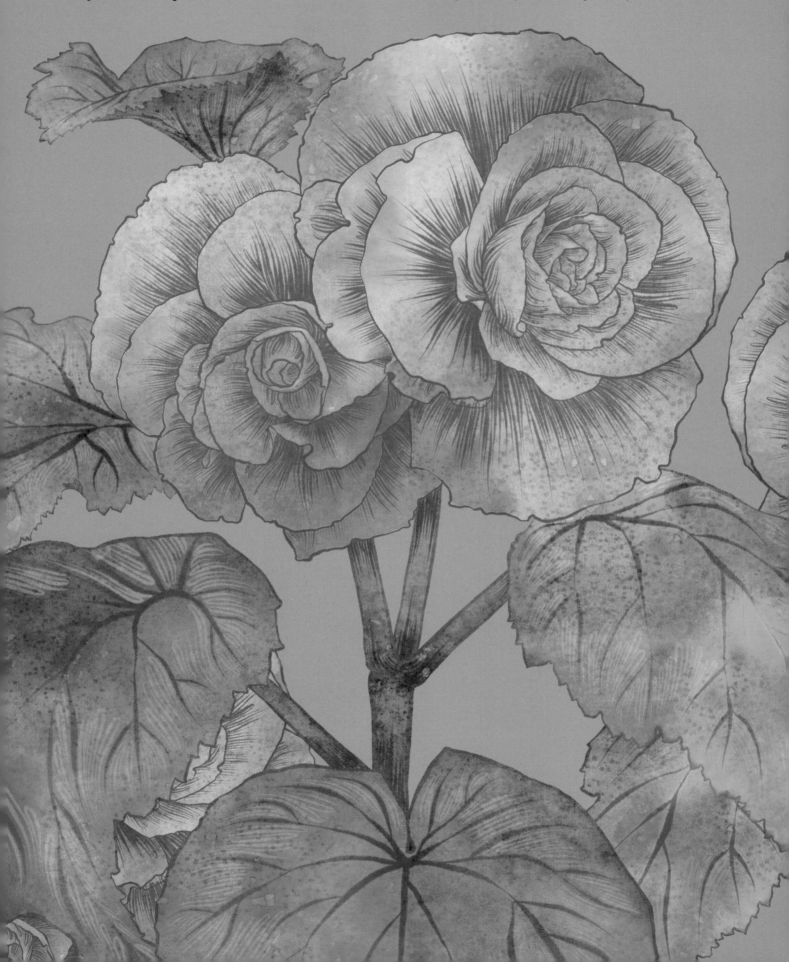

左頁
秋海棠「花園天使粉」
Begonia 'Garden Angel Blush'

Begonia 'Sugar Candy'
球根秋海棠「糖果」
Begonia tuberhybrida B&L 'Sugar Candy'

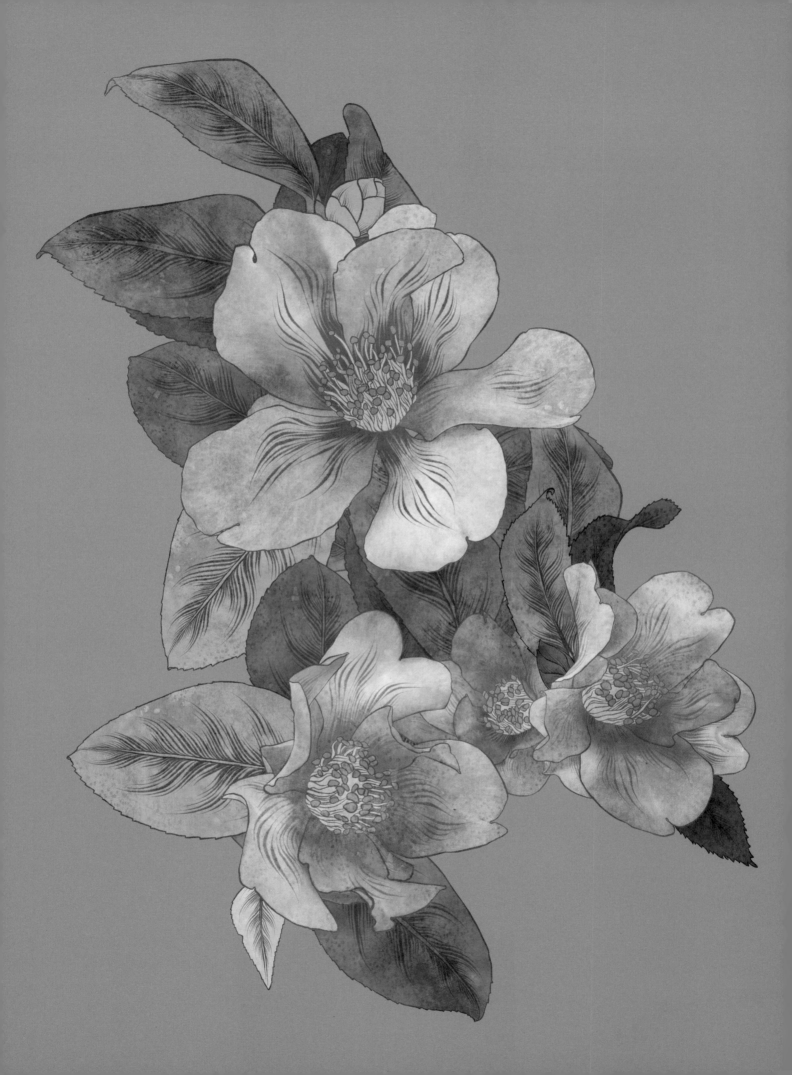

茶科

THEACEAE

山茶屬（*Camellia*）是茶科植物中的英雌，茶科本身則是涼爽氣候裡一群花稍、花心的小姐，一身華服常綠油亮。

山茶屬的樹木野生生長在亞洲喜馬拉雅地區的低海拔山峰，樂善好施，葉子能做茶，種子能榨油，花朵供人欣賞。山茶在中國與日本已有數百年的栽培歷史，因為耀眼美觀的花朵而受到珍視，花色有粉紅、紅色與白色，有些有條紋，有些有斑點，有些是重瓣。十八世紀，山茶被引入歐洲和美洲。

中國古代皇帝在他們的御花園裡種茶花，日本人在寺廟和神社附近種植「椿」，也就是山茶花，相信神道教的神祇走訪人世時，會附在椿花上。不過，別送椿花給武士——某些人認為椿花枯萎時，「咚」一聲凋落的樣子，就像被斬首，頭顱落地腐爛。

> 美國作家
> Harper Lee 的小說
> 《梅岡城故事》
> 裡白山茶象徵
> 理解和慈悲。

冷壓山茶花（*Camellia japonica*）和油茶（*Camellia oleifera*）的種子來萃取山茶花油，也是有幾世紀歷史的日本傳統，武士用山茶花油保養武器，相撲選手用山茶花油保持頭髮整齊滑順往後梳，山茶花油也被推崇為藝妓的美容祕方，可以卸下厚重的妝，為肌膚保溼。山茶花油充滿維生素和礦物質，也能食用，發煙點高，因此非常適合炸天婦羅，細緻的風味為沙拉淋醬增添香甜。

日本清酒由稻米發酵製成；山茶樹的木灰用於釀清酒已有數千年歷史。麴糀（麴之花）是這過程的基礎，做法是將真菌孢子撒在混合了木灰的米飯上，活化酵母菌的細胞，讓酵母菌開始發酵。

山茶花花朵對稱，時常入畫，印在中國的壁紙和瓷器上，也見於精品時裝的頂級店家。香奈兒女士（Coco Chanel）以衣領、帽子、頭髮上別的絲質山茶花而聞名，1920 年代起，山茶就成為 Chanel 品牌的識別。

不過山茶給這世界最棒的恩賜，或許是一杯茶帶來的簡單喜悅。中國人把茶樹（*Camellia sinensis*）的葉片泡進熱水，得到一種既提神又舒緩的飲料。十七世紀，中國的茶藝傳到韓、日，之後傳到英國，成為「令人振奮但不會醉的飲料」，永遠成為英國不分貧富的家庭生活基石。

前頁

夢中情人

Camellia × 'Yume'

山茶花「達洛尼加」

Camellia Japonica 'Dahlonega'

白山茶在紐西蘭成為女性投票權的象徵，
被印在紐西蘭十元紙幣上。

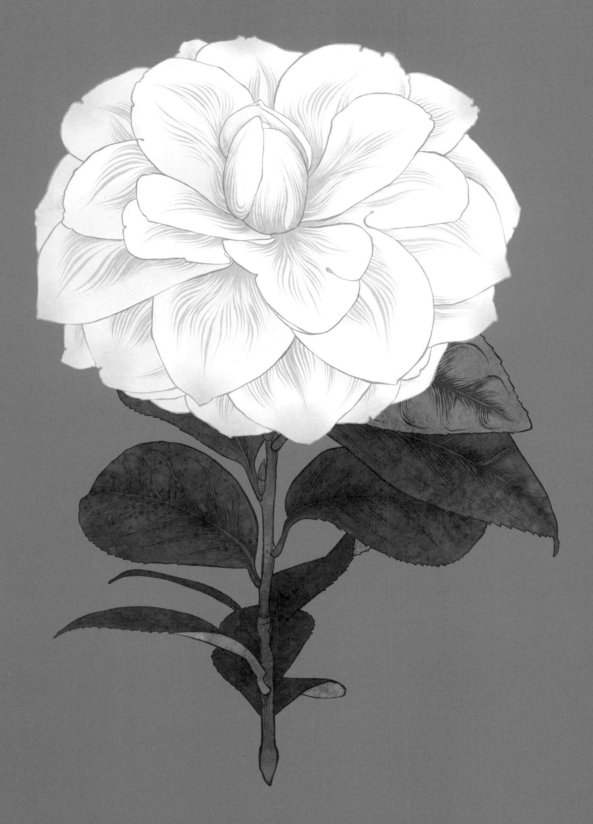

山茶花「達洛尼加」

Camellia Japonica 'Dahlonega'

山茶花「多娜赫芝麗亞」
Camellia Japonica 'Dona Herzilia De Freitas Magalhães'

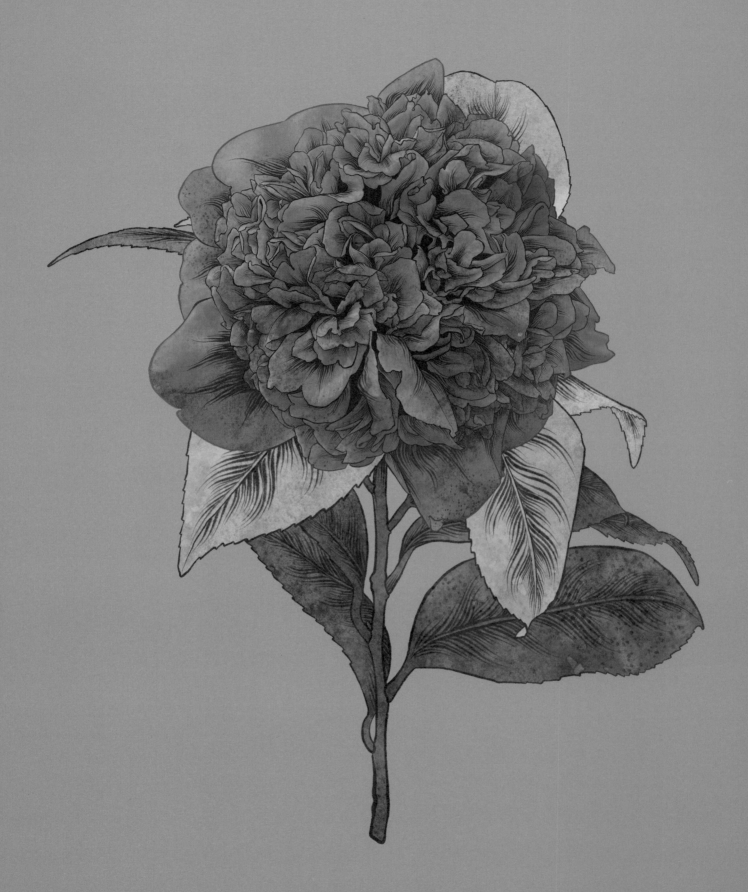

山茶花「多娜赫芝麗亞」
Camellia Japonica 'Dona Herzilia De Freitas Magalhães'

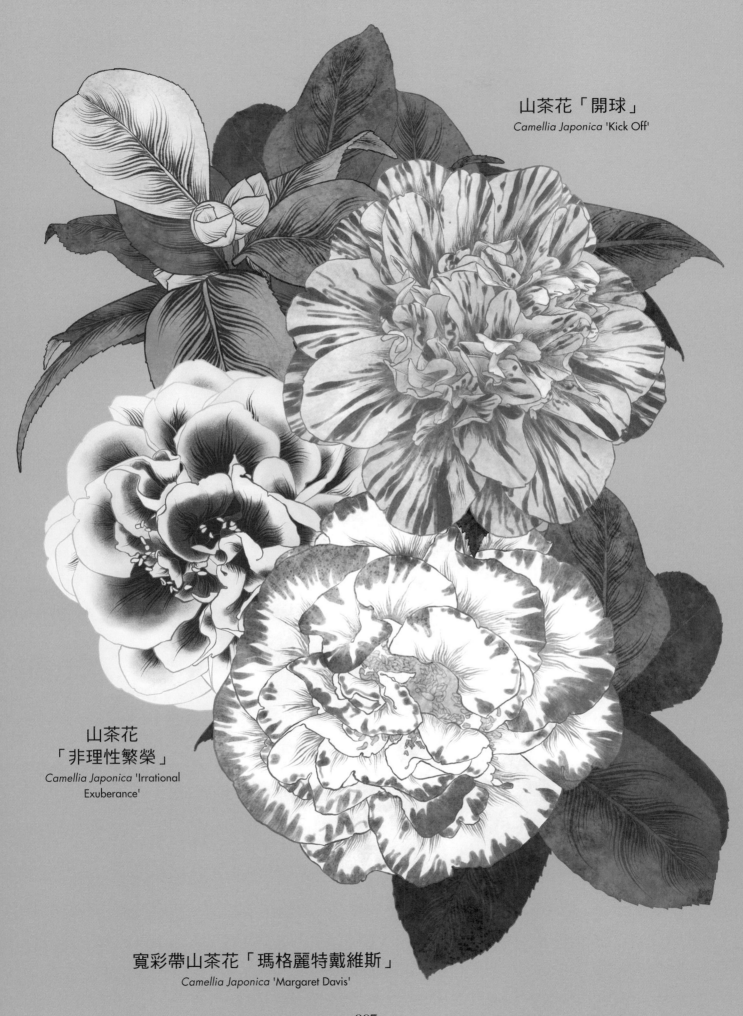

山茶花「開球」
Camellia Japonica 'Kick Off'

山茶花
「非理性繁榮」
Camellia Japonica 'Irrational
Exuberance'

寬彩帶山茶花「瑪格麗特戴維斯」
Camellia Japonica 'Margaret Davis'

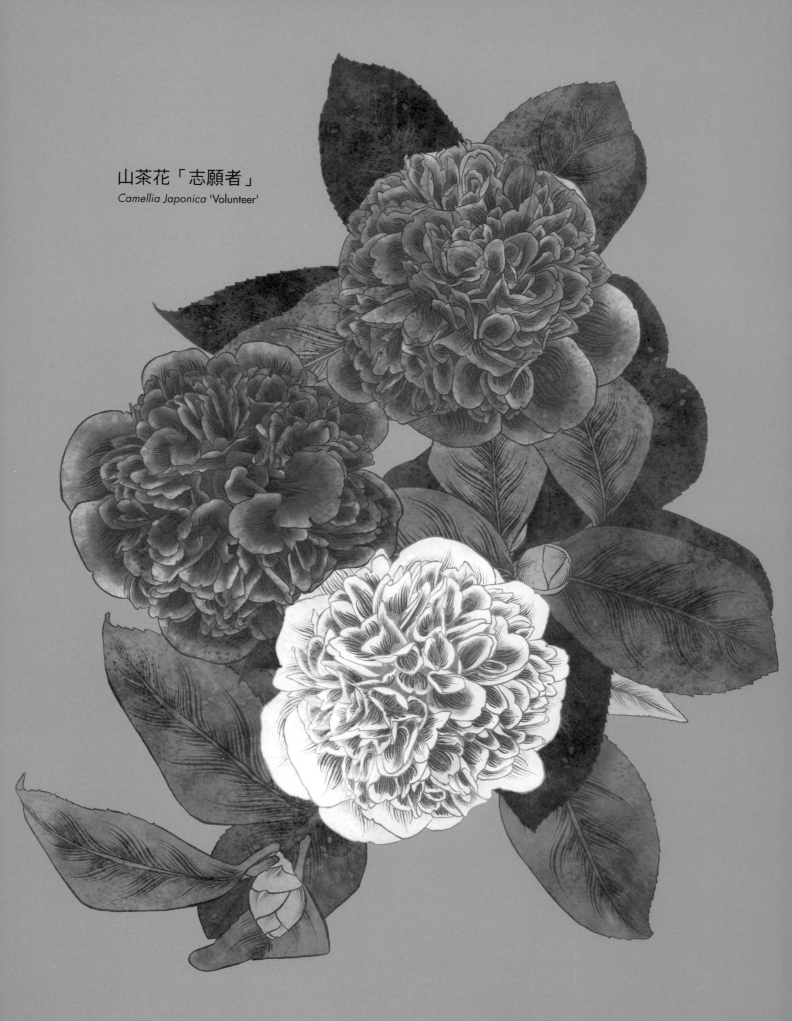

山茶花「志願者」
Camellia Japonica 'Volunteer'

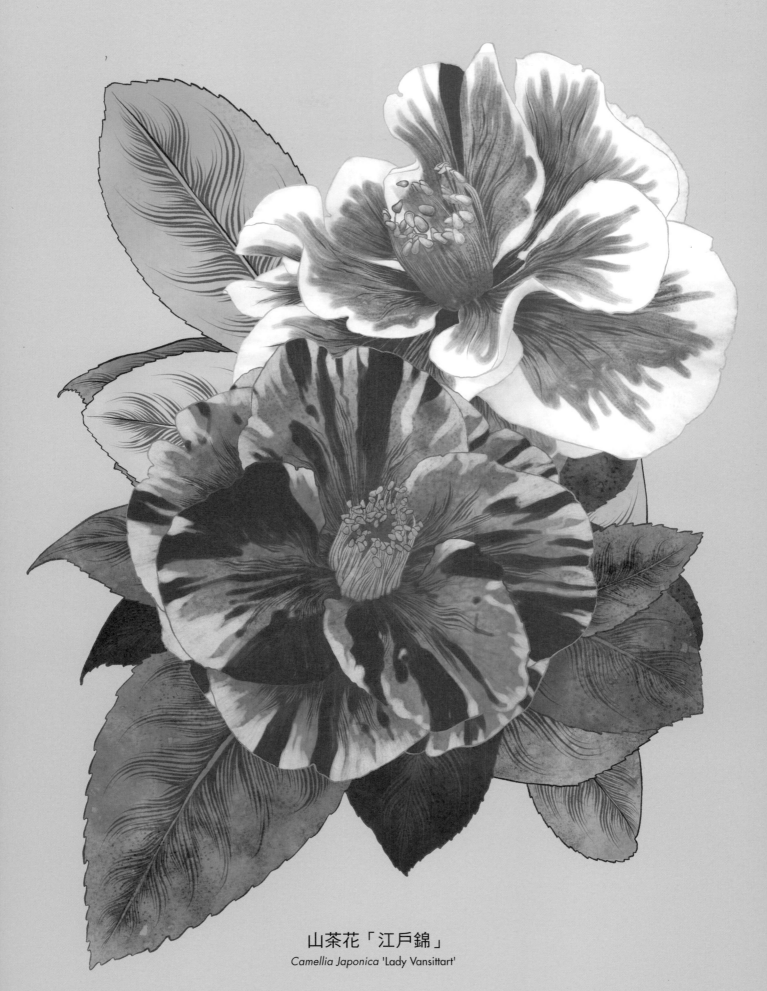

山茶花「江戸錦」
Camellia Japonica 'Lady Vansittart'

209

山茶花「白斑康乃馨」

Camellia Japonica 'Ville De Nantes'

山茶在一年最冷的時節綻放，
因此時常被稱為「日本玫瑰」或「中國冬玫瑰」。

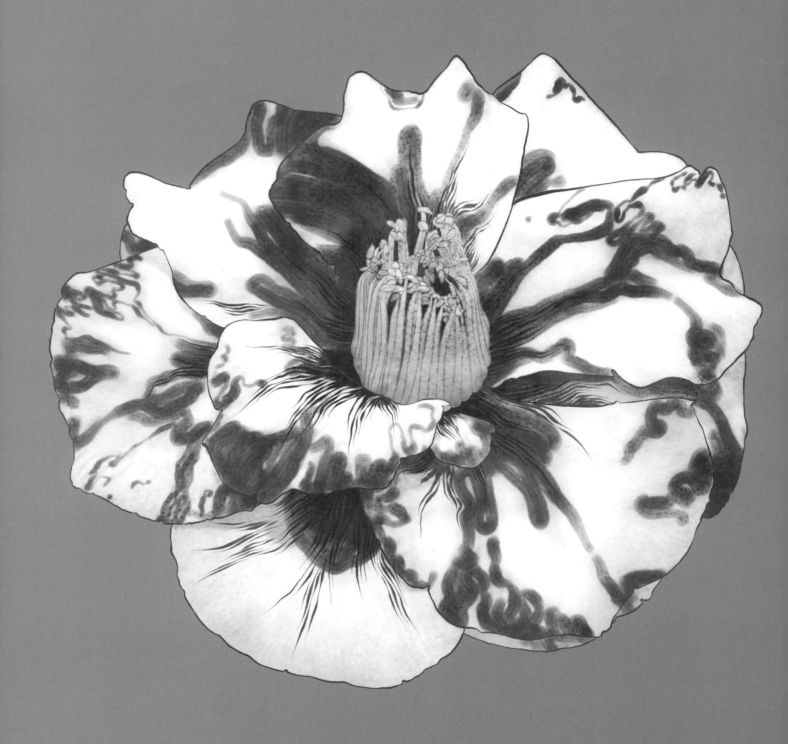

山茶花「白斑康乃馨」

Camellia Japonica 'Ville De Nantes'

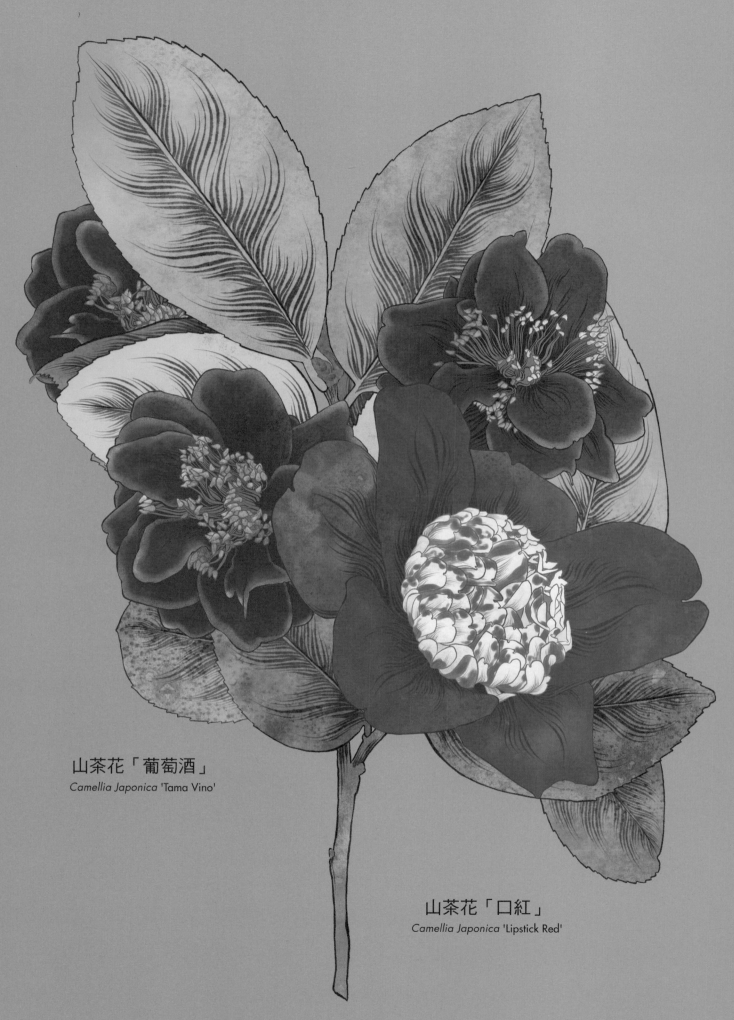

山茶花「葡萄酒」
Camellia Japonica 'Tama Vino'

山茶花「口紅」
Camellia Japonica 'Lipstick Red'

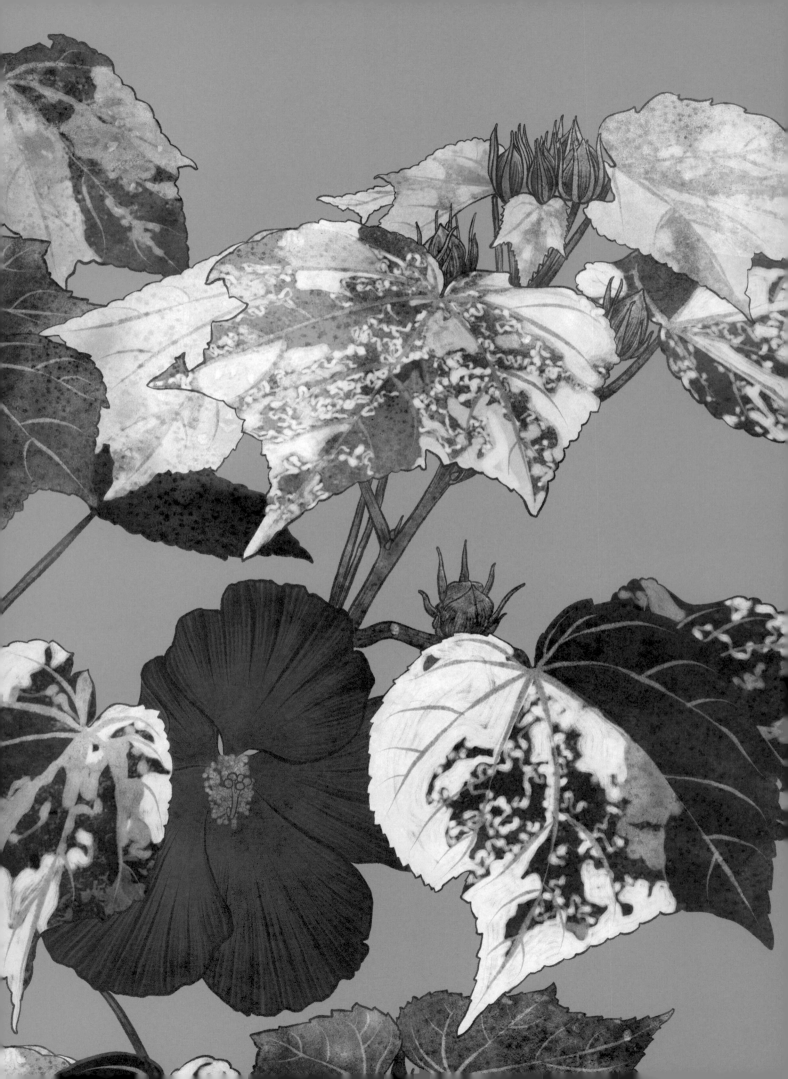

錦葵科

MALVACEAE

有些科的植物很古怪，聚集了一群疏離的親戚，看似沒有共同關係。錦葵科正是這樣的一科植物，多樣性高得誇張，秋葵、棉花、榴槤（*Durio zibethinus*）、藥葵（*Althaea officinalis*）、蜀葵（*Alcea*）、澳洲火焰木和木槿奢華的熱帶之美，都屬於同一夥植物。

它們有什麼共通點呢？錦葵科是一家子由黏液質（mucilage）聯合起來的醫生。黏液質這種毫不迷人的黏糊物質，因具有藥性而受推崇。神奇的雜草刺果錦葵（*Modiola caroliniana*）和小花錦葵（*Malva parviflora*）可治療燙傷，減輕感染，舒緩喉嚨痛和乾咳。朱槿（*Hibiscus rosa-sinensis*）富含黏液質的葉片，可以泡出香氣撲鼻的寶石紅色茶水，富含抗氧化物和維生素 C。朱槿有時被稱為「中國玫瑰」，是世上雜交種最多的花朵之一。

優雅的維多利亞時代，祖傳的蜀葵被稱為「茅房花」，是農舍花園裡常見的一景。蜀葵生得高大鮮豔，花莖上長著一串串粉紅、洋紅的花朵，高度足以遮蔽室外的廁所。以花朵為標誌，上流社會的女士就不用提出難以啟齒的問題。黑花蜀葵（*Alcea rosea* var. *nigra*）是祖傳品種的黑美人，也可能妝點於茅房外。

絢麗的木槿是最著名的錦葵科植物，來自中國的河谷和如詩如畫的南太平洋，許多在肥沃的夏威夷火山島上瀕臨絕種，為潮溼的雨林和多沼澤的低地增添了鮮明的顏色。夏威夷朱槿（*Hibiscus brackenridgei*）大多是黃花，也是夏威夷州花，島上婦女傳統上簪在耳後（依據傳說，有對象的佩在左耳，單身的配在右耳）。

> 印度教徒相信木槿中蘊含著神聖能量，他們將鮮紅朱槿獻給女神 Kali 和象頭神 Ganesha。

木槿魔力的祕訣，是花朵能改變顏色，像是夏威夷白木槿（*Hibiscus waimeae*）野生生長在充滿裂隙的威米亞峽谷（Waimea Canyon）中，那裡是夏威夷的地質奇景，特色是飽經風霜的玄武岩和瀑布。鮮橘紅的雄蕊從花中探出，一早是白色，傍晚變成粉紅。為什麼呢？因為木槿花瓣裡的色素（類胡蘿蔔素和類黃酮）會反應環境。顏色鮮豔的類胡蘿蔔素（紅、橙、黃色）喜好高溫，所以溫度愈高花愈鮮豔，而藍紫色與米黃通常在高溫裡變淡。木槿和繡球花一樣，也會受土壤的酸鹼度影響。

此外，這一科裡還有個吃苦耐勞的成員：榴槤。在亞洲，這果皮帶棘的榴槤被禁止帶上大眾交通工具。有些人覺得榴槤氣味惡臭，有些人卻覺得苦甜、卡仕達奶油醬似的果肉令人食指大動。黃秋葵（*Abelmoschus esculentus*）的乳黃色花瓣近乎透明，令人驚豔，果實可食，適合讓咖哩和燉菜更加濃稠。陸地棉（*Gossypium hirsutum*）最早是在三千年被織進布料中。

不論奇不奇怪，錦葵科都充斥著美麗動人的植物，喜愛陽光的絢麗花朵大方綻放，果實能作為食糧。

前頁

'Gold Splash' Hibiscus 「金斑」木芙蓉

Hibiscus mutabilis

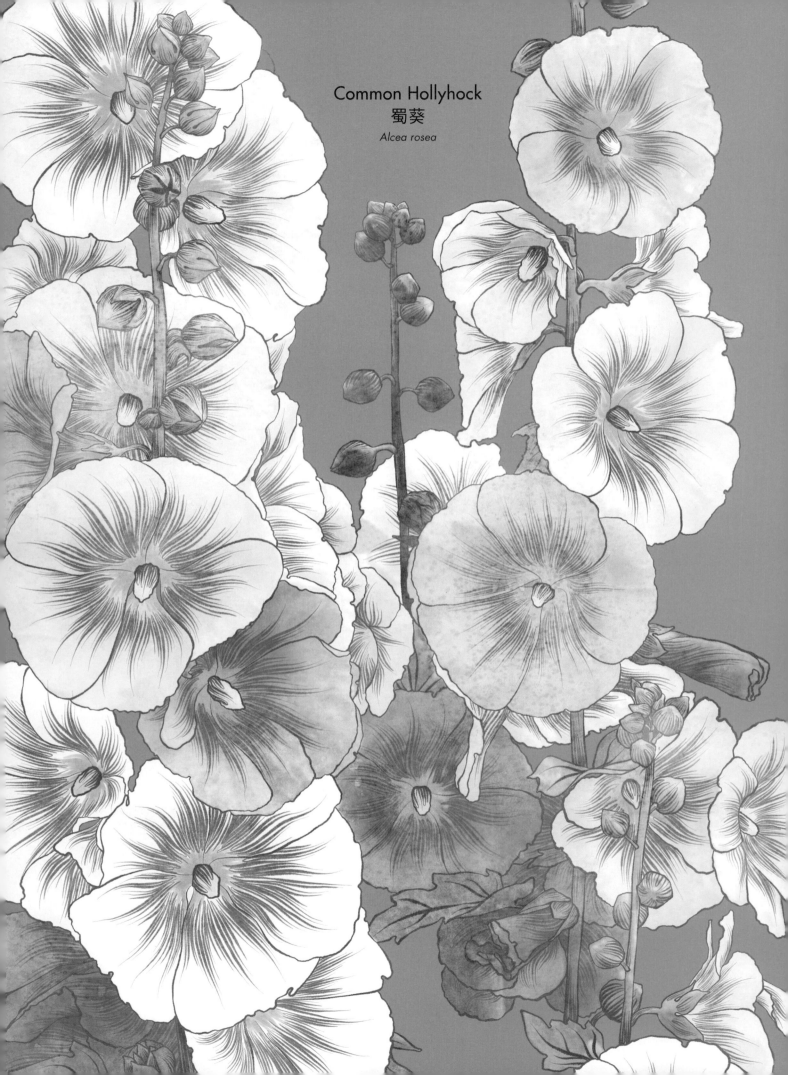

Common Hollyhock
蜀葵
Alcea rosea

蜀葵

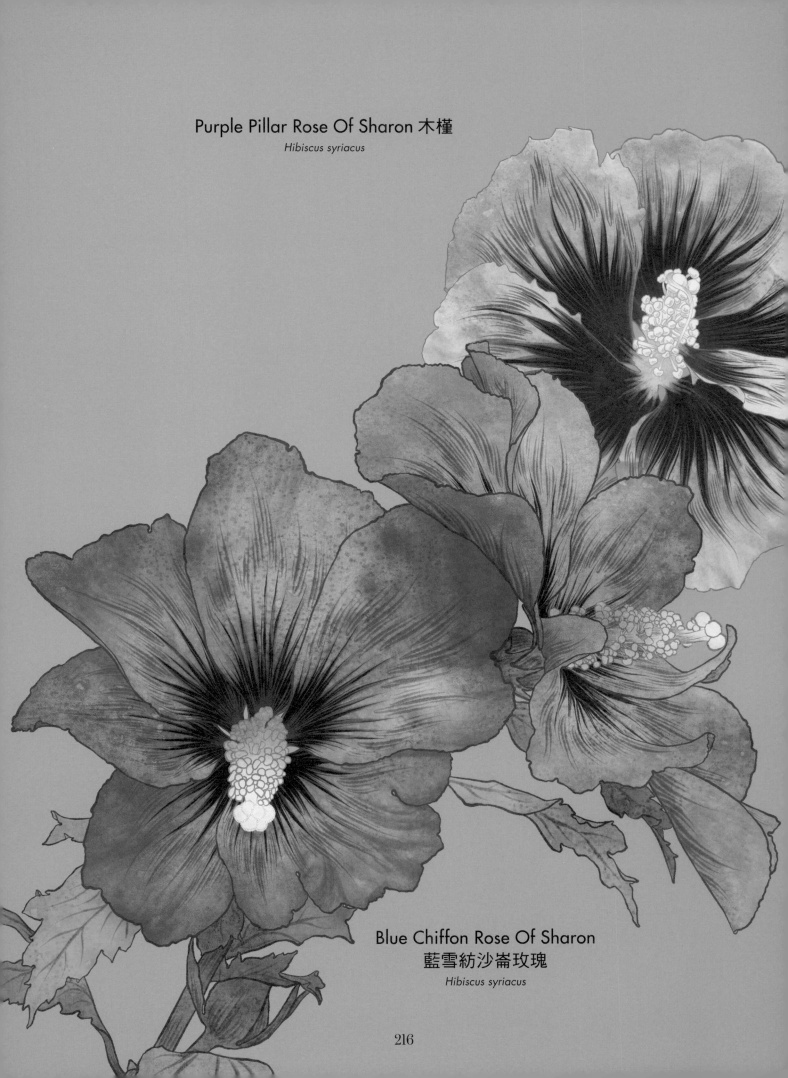

Purple Pillar Rose Of Sharon 木槿
Hibiscus syriacus

藍雪紡沙崙玫瑰

Blue Chiffon Rose Of Sharon
藍雪紡沙崙玫瑰
Hibiscus syriacus

216

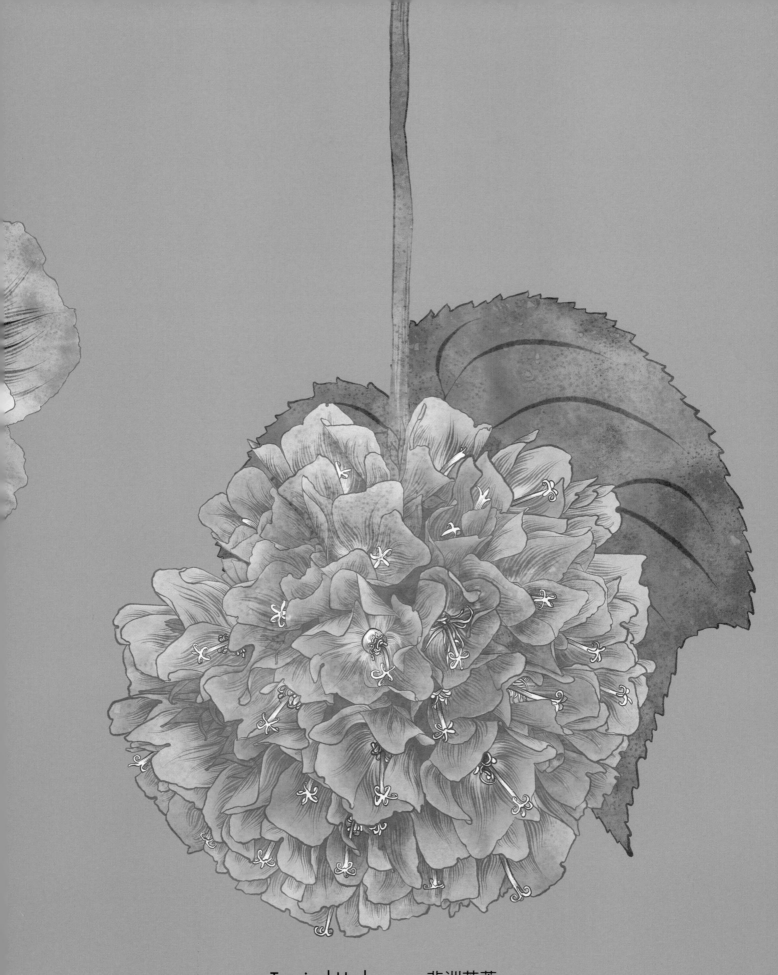

Tropical Hydrangea 非洲芙蓉

Dombeya wallichii

217

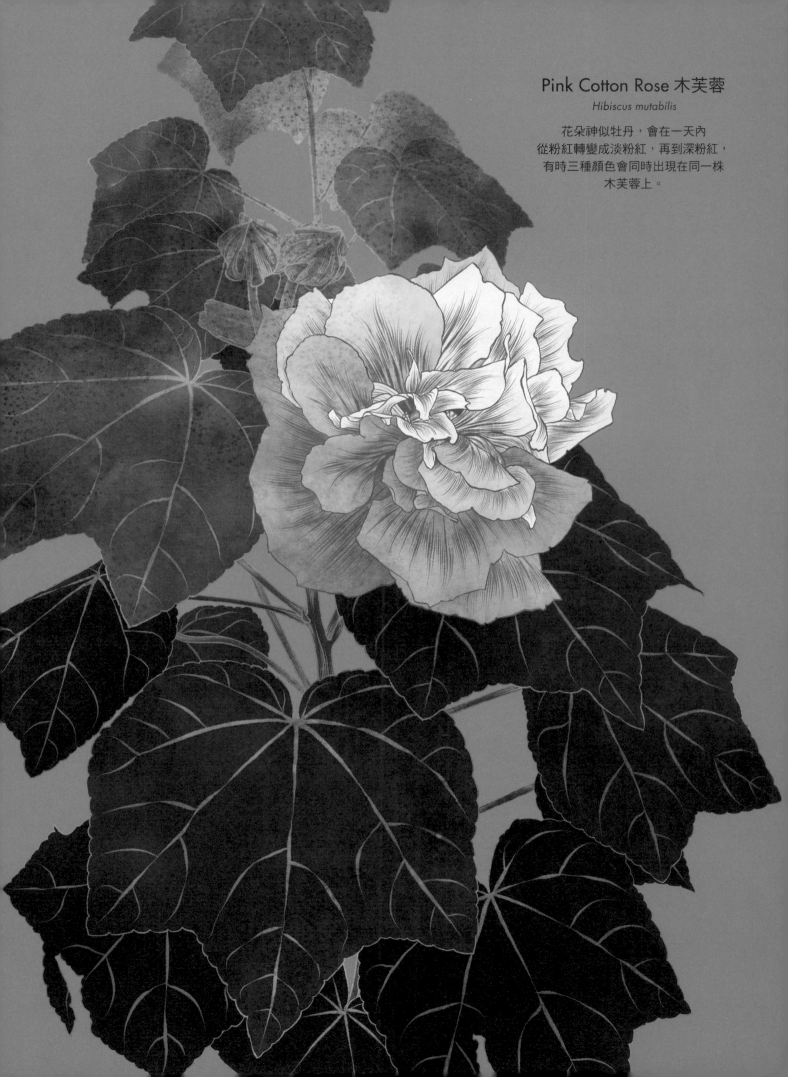

Pink Cotton Rose 木芙蓉

Hibiscus mutabilis

花朵神似牡丹，會在一天內
從粉紅轉變成淡粉紅，再到深粉紅，
有時三種顏色會同時出現在同一株
木芙蓉上。

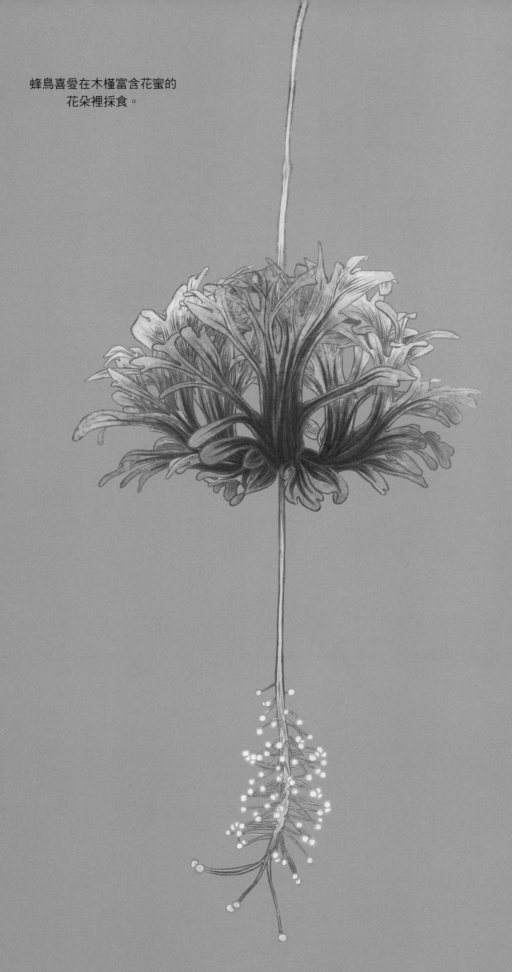

蜂鳥喜愛在木槿富含花蜜的
花朵裡採食。

Spider Hibiscus 裂瓣朱槿

Hibiscus schizopetalus

蜂鳥喜愛在木槿富含花蜜的
花朵裡採食。

219

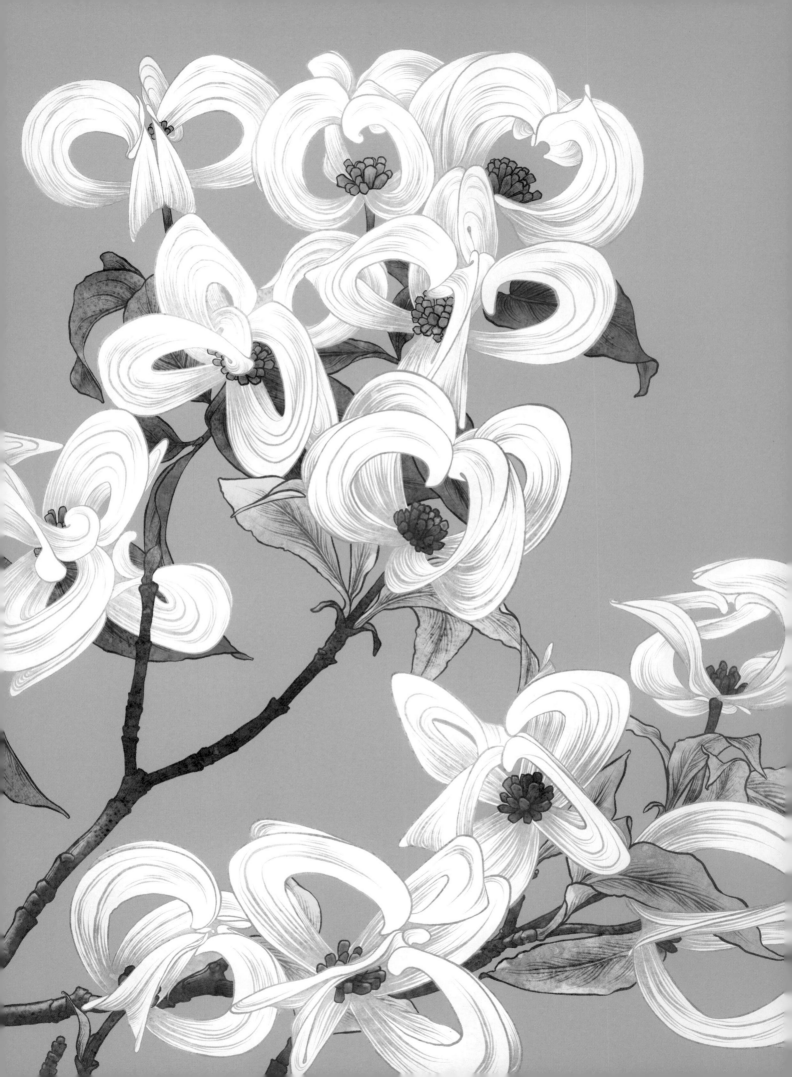

山茱萸科

CORNACEAE

山茱萸樹是漂亮的奇觀，一年四季都賞心悅目。山茱萸科之中的開花英雄，在原生的歐亞大陸和美洲都是風景中不可或缺的一部分。尤其是美國南部，大花四照花（*Cornus florida*）是維吉尼亞和北卡羅萊納州引以為傲的州花。大花四照花曾經遍布美國東岸，從緬因州到墨西哥，在佛羅里達生長茁壯，西至密西西比河。春天裡，大花四照花滿樹醒目的白花；夏天的枝條生出渾圓紅潤的果實，鳥兒出沒其間。時序入冬，大花四照花展現紅紫的壯觀顏色，最後以斑駁漂亮的樹皮，為冬日花園增添一絲意趣。山茱萸善於吸引野生動物；在美國，山茱萸的花與苞片會引來冠藍鴉（Blue Jay）、知更鳥和北美紅雀。

山茱萸的「花瓣」只是幌子；真正的花細小如鈕釦，叢聚在一起，周圍是四大片華麗的苞片（特化的葉）。苞片一開始是綠色，不過隨著花朵生長綻放，會轉為白、極淡的萊姆綠、深粉紅或紅色。四照花（*Cornus kousa*）原生於韓國、日本和中國，春天開花；隨著季節流轉，展現白花化為粉紅的迷人過程。四照花「里美」（*Cornus k.* 'Satomi'）則是耀眼的深粉紅，增添一片片燦爛的春日顏色。蔓性的茱萸草（*Cornus canadensis*）來自北美，綻放白花，在林地上蔓延。

西洋山茱萸（*Cornus Mas*）不只美觀而且果實可做成蜜餞食用。

中世紀時，人們會將大花四照花的樹皮拿來煮，幫癩痢狗洗澡，試圖治療（可惜無效）。而這些樹的英文俗名為何稱為「狗木」（dogwood），仍然不明。十六世紀中，山茱萸屬（*Cornus*）先被稱為「狗樹」（dog-tree），到了十七世紀初，又被稱為「獵狗樹」（hound's tree）和「狗木」（dogwood）。很可能來自古英文，指「刀木（dagwood）；因為山茱萸木材堅硬緻密，硬度高，可用來製作匕首。山茱萸的白色木頭也會刻成箭頭、木籤、木質的高爾夫球桿，和溜冰鞋的輪子，枝條能編成結實的籃子，或是任何需要強度的東西。

基督教傳說中，高聳的山茱萸是古耶路撒冷附近森林最高大的樹木，釘死耶穌的十字架就是用山茱萸的堅硬木材製成。山茱萸和耶穌之死有了牽連，因此承受了不堪的哀傷。據說耶穌因為悲憫世人，將曾經高大的山茱萸變成今日節瘤扭曲而接近灌木的形態，再也無法用於釘刑。第三天耶穌復活時，以色列森林裡的山茱萸突然盛開，慶祝復活。還有，苞片末端鏽紅的印子代表十字架的四端，或是染血的釘痕。傳說的起源不得而知，不過對許多美國基督徒而言，在復活節開花的山茱萸有著獨特的宗教意義。

前頁
Mexican Dogwood 墨西哥四照花
Cornus florida var. urbiniana

右頁
Chinese Dogwood 'Rosea' 四照花「薔薇色」
Cornus kousa 'Rosea'

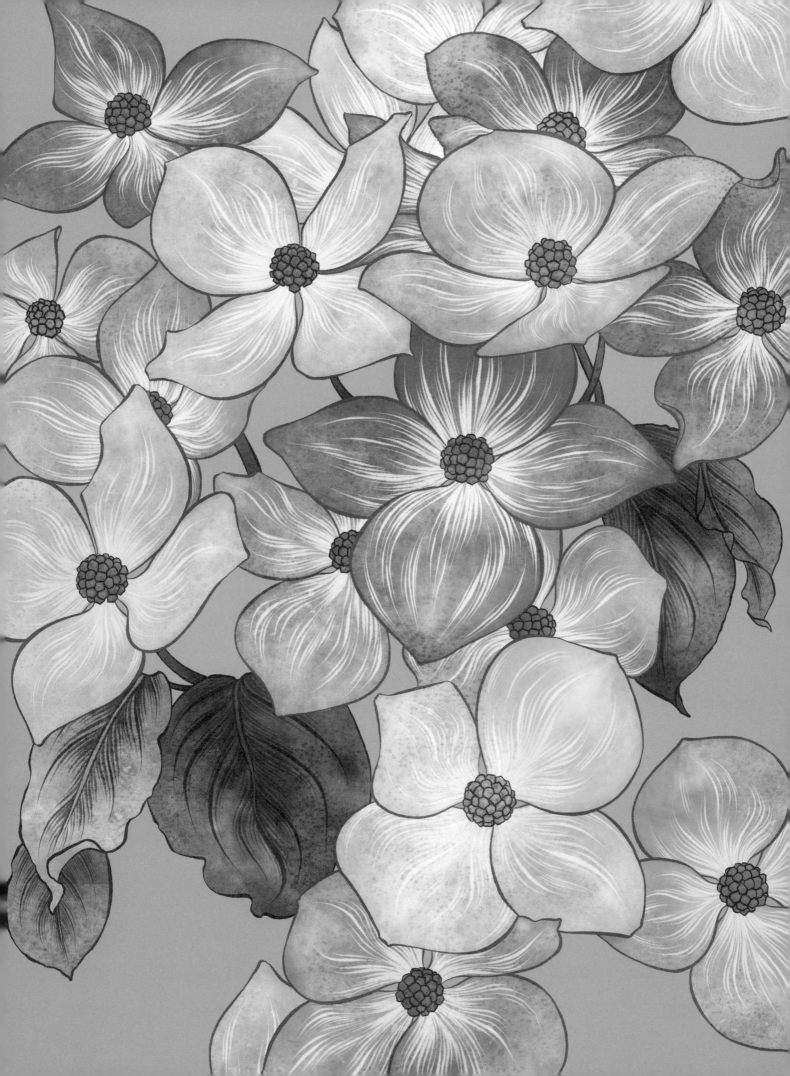

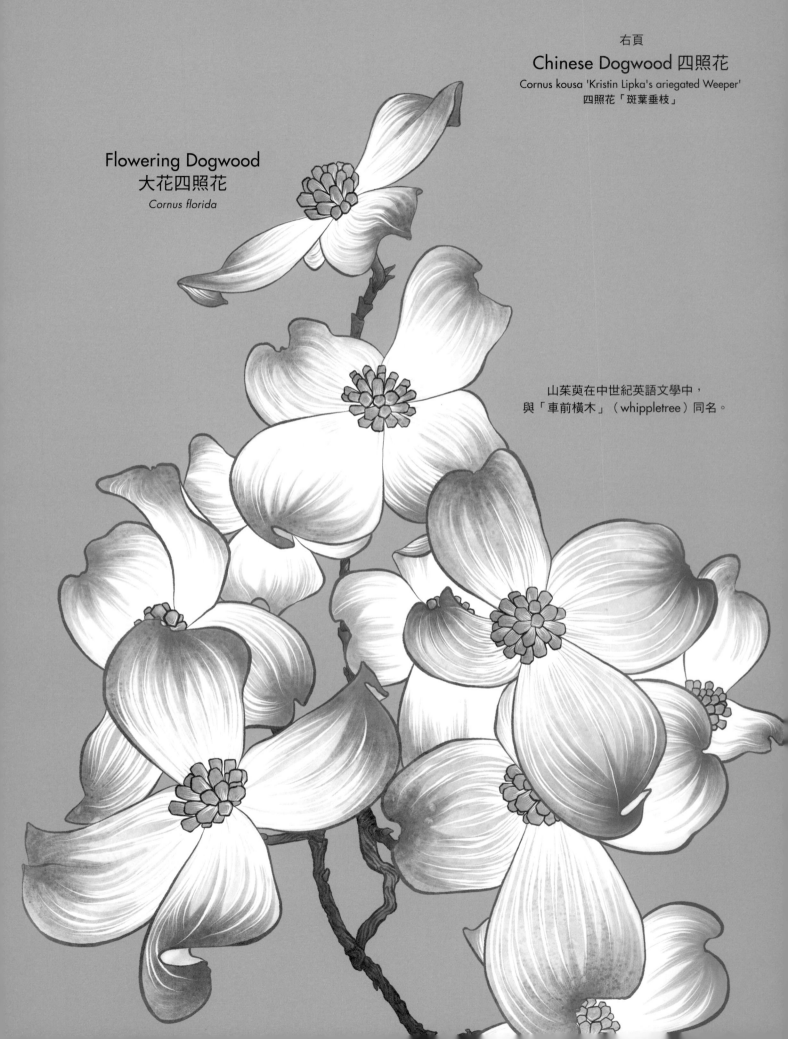

Flowering Dogwood
大花四照花
Cornus florida

右頁
Chinese Dogwood 四照花
Cornus kousa 'Kristin Lipka's ariegated Weeper'
四照花「斑葉垂枝」

山茱萸在中世紀英語文學中，
與「車前橫木」（whippletree）同名。

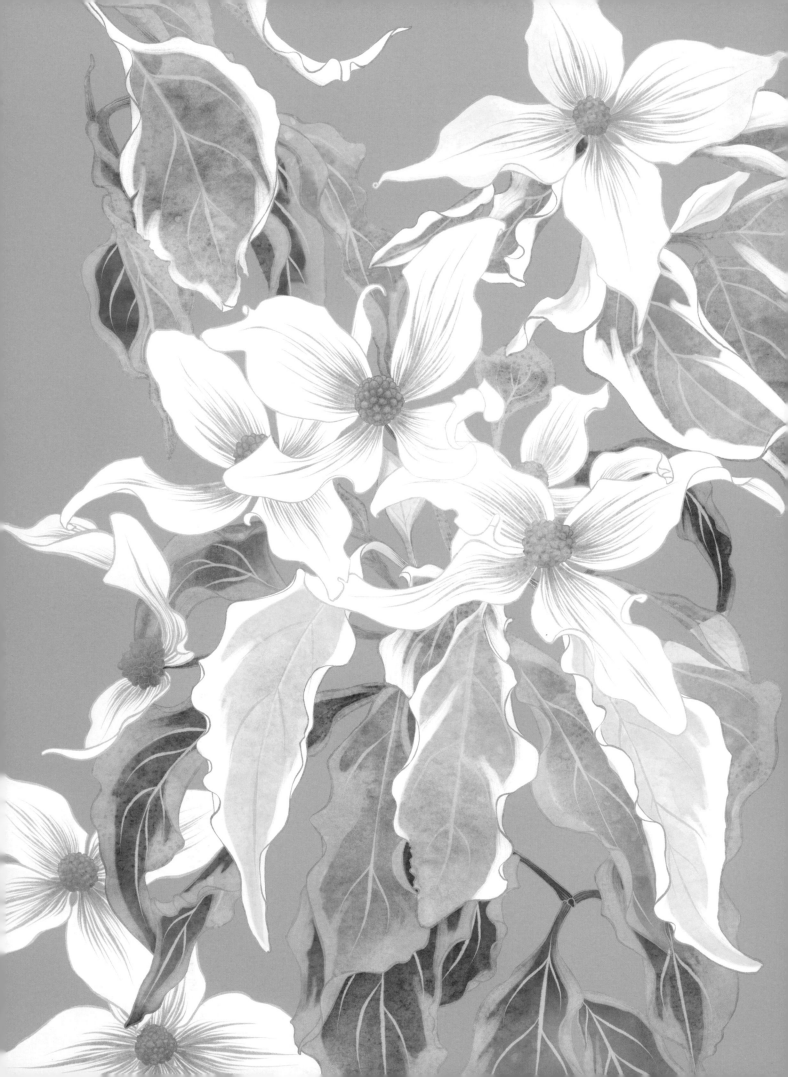

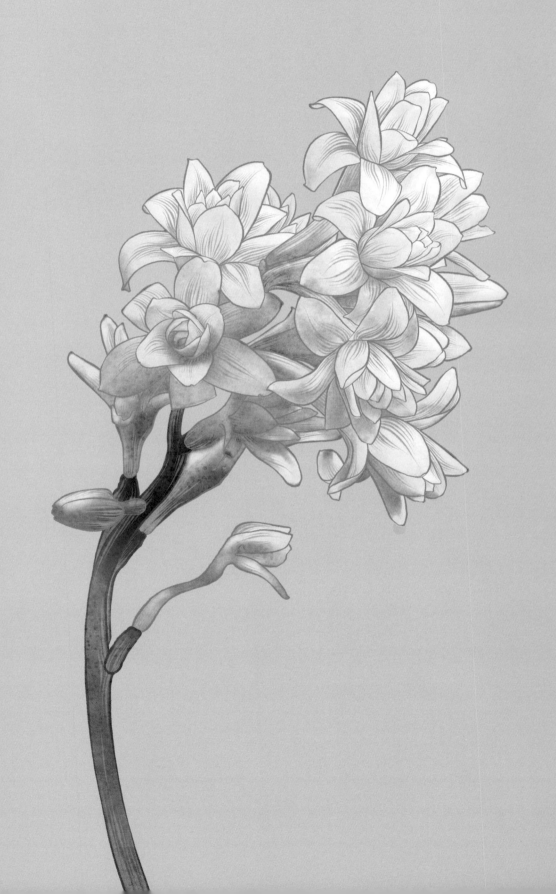

天門冬科

ASPARAGACEAE

門冬科植物能深深勾起人的記憶，以醉人的花朵擾動嗅覺。製香師深愛這種甜美的花香調，而雄壯收尖的蘆筍則是傳奇食物。

花園品種蘆筍（*Asparagus officinalis*）是輕佻女郎，一向被奉為催情劑、妙藥和食糧。原產於地中海地區，鐘形花朵小而下垂，直挺挺的莖尖突出土表，很難不讓人聯想到生殖器。這種情色的食物，可以見於十五世紀納夫札維（Nefzawi）所著的阿拉伯「房中術」書籍《感官愉悅的芬芳花園》（*The Perfumed Garden of Sensual Delight*）。納夫札維指出，每天吃煮過再炒的蘆筍配蛋黃，男人就能「在性事上堅不可摧，並且能刺激愛欲」。煮蘆筍、喝蘆筍水，是另一個攝取蘆筍的辦法；這種蔬菜富含維生素與葉酸，葉酸能刺激兩性的性荷爾蒙，並且提供寶貴的營養。

天門冬在法國老修道院的藥用植物區很常見。

十八世紀一名野心勃勃的女性，提出了一個出版計畫，蘆筍也被點名——蘇格蘭插畫家伊莉莎白·布萊克威爾（Elizabeth Blackwell）畫了一系列畫作，她是最早繪製、蝕刻、雕刻、為作品上色的植物學藝術家之一。布萊克威爾的丈夫生意經營不善，付不出罰金，落入債務人監獄；布萊克威爾的創作救了他。布萊克威爾花了六年畫出《奇草圖錄》（*A Curious Herbal*），這部卷帙浩繁的醫學計畫包括了五百幅插圖，所得收入能確保她丈夫獲釋。

法國國王路易十四推崇蘆筍，除了種植在凡爾賽宮，路易十四的情婦龐巴度夫人（Madame de Pompadour）將蘆筍的「愛之尖」視為珍饈，為新鮮嫩莖的鮮味而著迷。路易十四也命人在凡爾賽宮大量種植晚香玉（*Polianthes tuberosa*），這種墨西哥的極品會長出穗狀白花，香氣濃郁。路易十四熱愛甜美黏膩的香氣，盛夏時花香瀰漫空中，花瓣數世紀以來都是製作香水的重要原料，瑪麗·安東尼皇后也十分鍾愛。

另一種芬芳的天門冬科植物是浪漫但致命的鈴蘭（*Convallaria majalis*）。鈴蘭是有毒的林地植物，原生於北半球，春天裡，鐘形花朵綻放垂墜。鈴蘭也稱為瑪麗亞之淚——基督教民間傳說中，聖母為基督之死而哭泣，淚水中長出了這種香花。宗教繪畫中，鈴蘭代表了人性。依據法國傳統，五月一日勞工節的時候，販售鈴蘭不用付任何銷售稅。法國設計師克里斯汀·迪奧（Christian Dior）很愛鈴蘭，1950年代，迪奧推出標誌性的香水 Diorissimo，香調正是現摘的鈴蘭花。

遠在南非，鮮美多汁的彈簧草（*Albuca spiralis*）花朵綠黃，釋放出香草的甜美香氣，古怪的葉子捲成螺旋狀，宛如生長在美國作家蘇斯博士故事書頁裡的樹木。

前頁

Tuberose 晚香玉
Polianthes tuberosa

夜幕降臨時，晚香玉的芬芳特別濃烈，因此在過去，
法國人說：年輕女子要在聞到晚香玉之前安全返家。

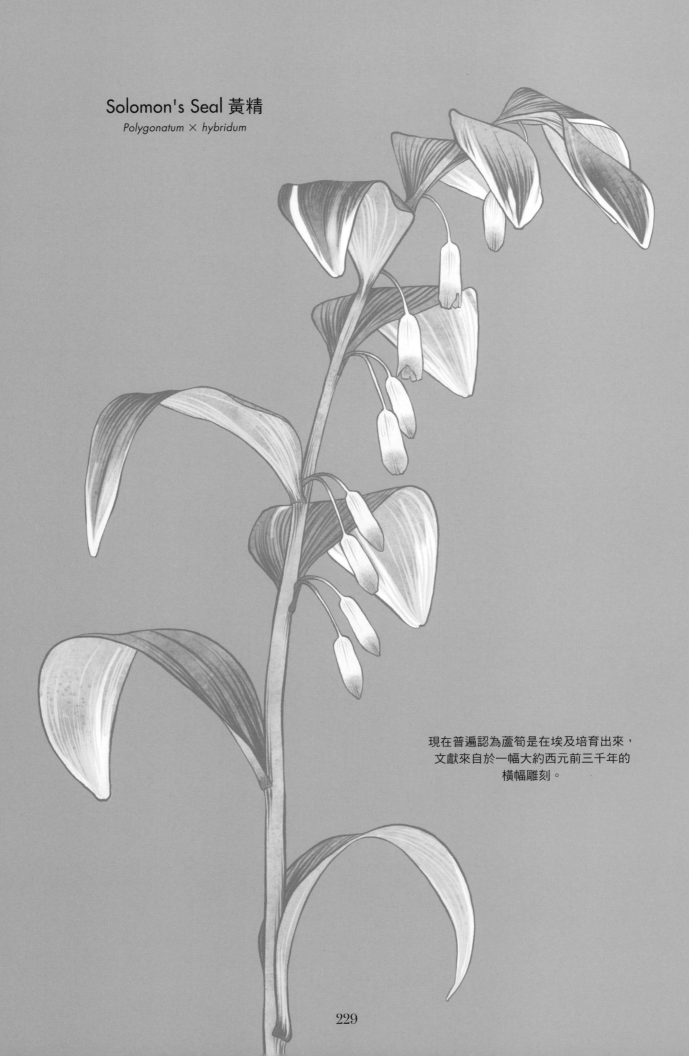

Solomon's Seal 黃精

Polygonatum × hybridum

現在普遍認為蘆筍是在埃及培育出來，
文獻來自於一幅大約西元前三千年的
橫幅雕刻。

Hyacinth 風信子
Hyacinthus

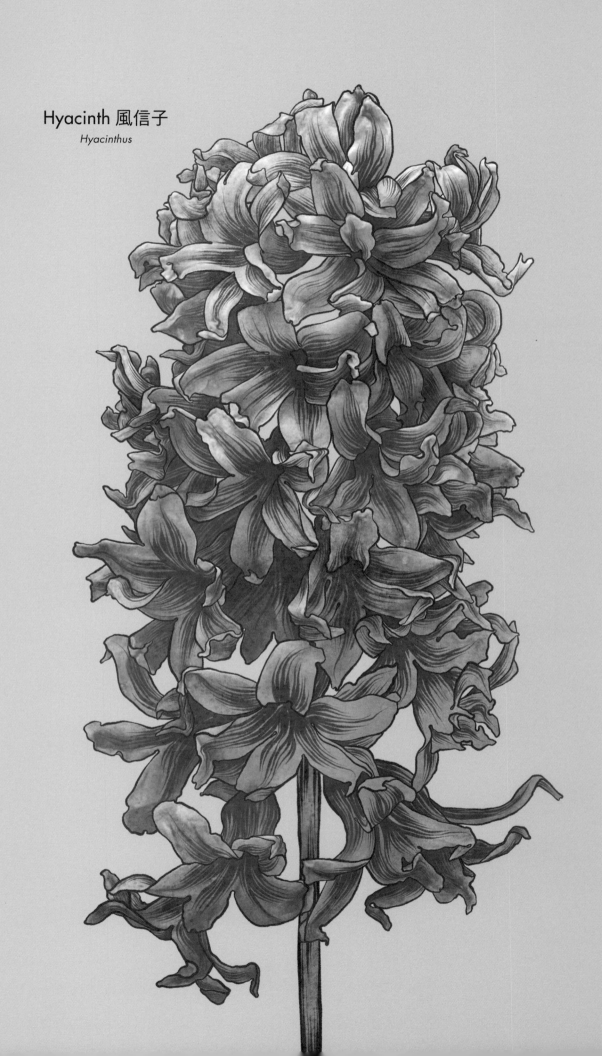

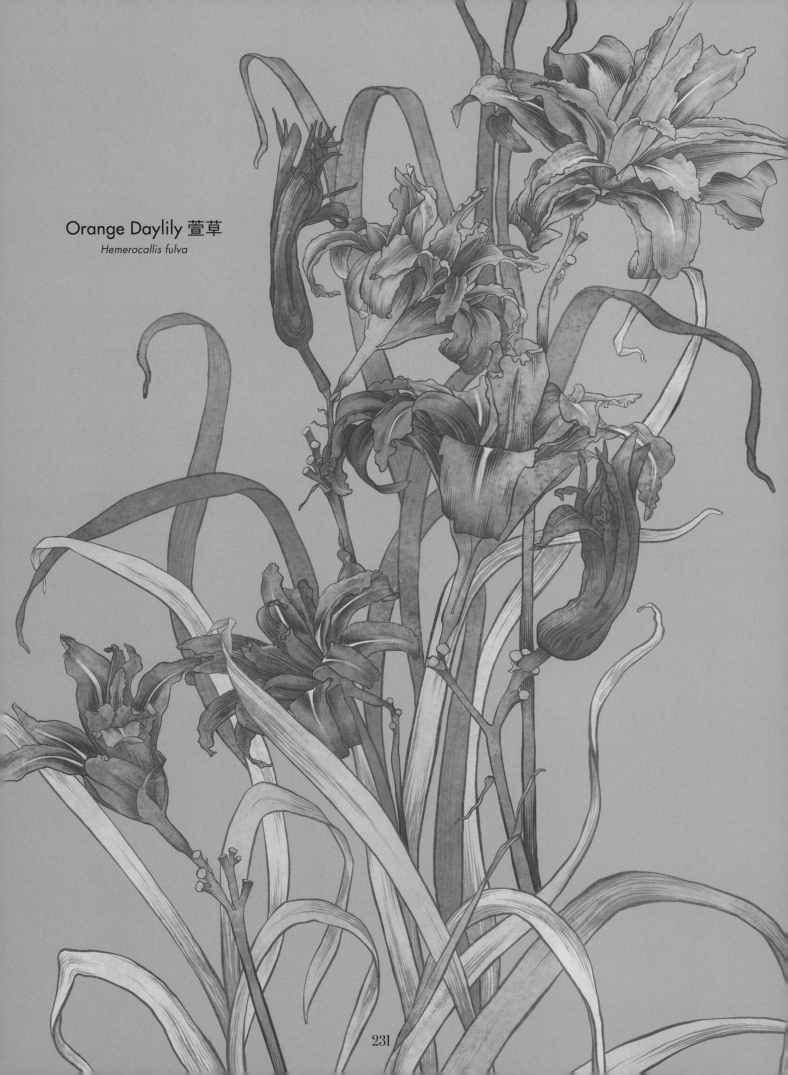

Orange Daylily 萱草

Hemerocallis fulva

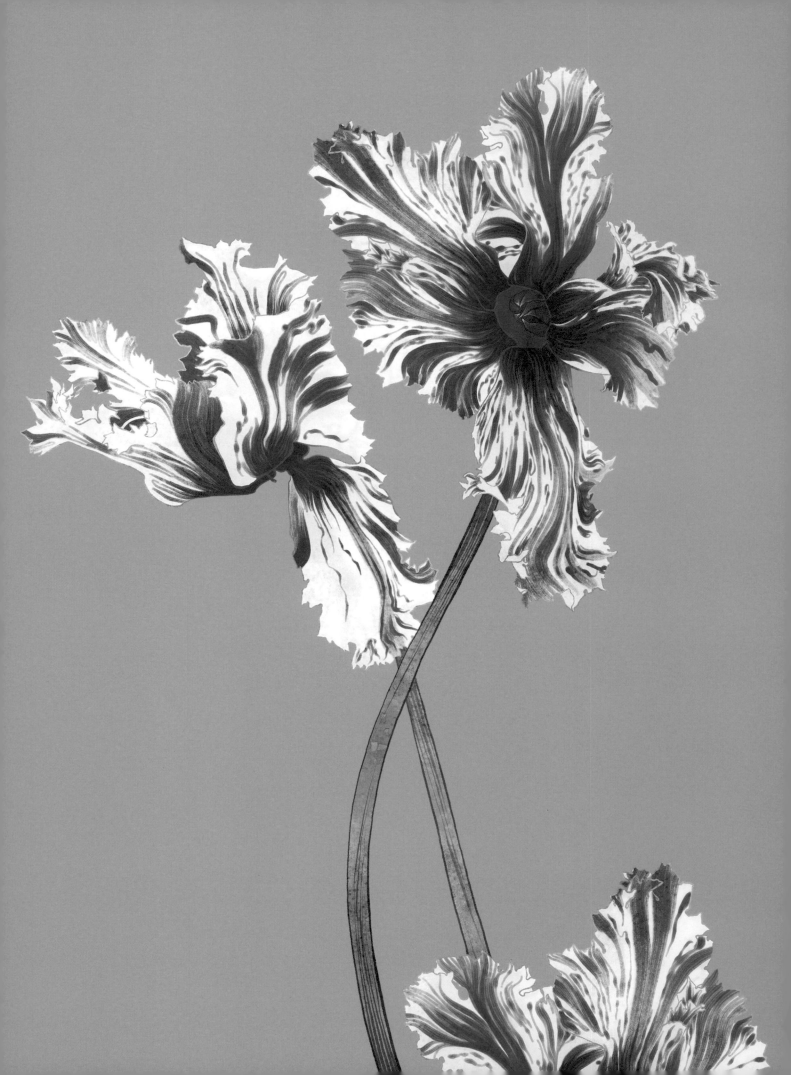

報春花科

PRIMULACEAE

櫻草屬植物是報春花科裡漂亮繽紛的明星，一絲春天氣息才剛飄來，柔滑的葉片和對稱精緻的花朵就一股腦湧出。

報春花科的植物原生於北半球，為溫帶森林和開闊的大草原增色，綴上一片片粉紅、淡紫、黃色與深紅，也綻放在歐洲阿爾卑斯山與亞洲喜馬拉雅山的裂隙與岩縫間。報春花（*Primula auricula*）喜愛義大利多洛米蒂山脈（Dolomites）的鹼性土壤；球花報春（*Primula denticulata*）綻放淡紫藍色的圓形花朵，攀在不丹著名的十七世紀虎穴寺附近陡峭的峭壁上；粉被燈臺報春（*Primula pulverulenta*）直立叢生，是報春花科中少數不介意潮溼的植物，在潺潺的小溪旁可以採到。

尖塔櫻草（*Primula vialii*）有著火箭形的花序，紅與紫的花色儷人，最早是由蘇格蘭植物獵人喬治·佛瑞斯特（George Forrest）發現。

無畏的佛瑞斯特多次遠征中國和西藏的喜馬拉雅山區，叛亂的喇嘛凌虐、殺害了他小隊中其他所有人，唯有他逃過一劫，他忍受飢餓，以簡陋的設備和嚴酷的山區地景搏鬥。佛瑞斯特旅行中蒐集了超過三萬件樣本，其中五十件是櫻草屬植物。

> ## 稀有的橙紅斑蜆蝶在歐洲報春和黃花九輪草的葉背產卵。

古代凱爾特人的賢者「德魯依」一向珍視歐洲報春（*Primula vulgaris*），認為這種神聖的花朵有保護的魔力，花瓣是天界的體現。把歐洲報春的花放在前門附近，表示歡迎仙子；花也能做藥劑，五月製作奶油的季節開始時，會抹在牛乳房上促進產乳。宗教儀式中會用芬芳的歐洲報春油清潔、淨化，而今日的白袍德魯依仍然造訪倫敦的櫻草丘（Primrose Hill）慶祝秋分，這樣的收穫慶典可以追溯到十八世紀。

不過，一般認為是十七世紀的法蘭德斯胡格諾派（Huguenot）絲織工最早栽培歐洲報春，之後引入英國。櫻草屬植物的人氣高峰出現在十九世紀歐洲對花譜狂熱的時期，植物在「劇院」裡展示，花盆像一排排坐位一般擺放，加上帷幕擋雨。

中世紀的藥劑師很推崇黃花九輪草（*Primula veris*），拿來治療麻痺、抽搐、痙攣、痛風和風溼病。也有人把黃花九輪草的葉子加進沙拉，用花為酒調味，或做成糖漬花裝飾蛋糕。

報春花科的植物主要是靠昆蟲授粉。流星花（*Dodecatheon meadia*）被希臘人稱為「十二神祇之花」，靠著振動授粉（buzz pollination）。獨居蜂用口器咬住長長的雄蕊，迅速收縮飛行肌肉，搖落雄蕊上的花粉。其他報春花科的植物，則是仰賴瘦巴巴的螞蟻爬到長長的冠筒基部尋找花蜜的泉源，螞蟻全身沾滿花粉，然後爬向下一朵花。

歐洲報春的英文俗名「primrose」來自拉丁文 *primus*（「第一」之意），義大利文則是「primavera」（春天），這兩個名字都很恰當，因為歐洲報春是春天最早綻放的花朵之一，融雪之後，花瓣就開始展開。英國首相班傑明·迪斯雷利（Benjamin Disraeli）過世時，維多利亞女王送了一個黃色的歐洲報春花圈。四月十九日被定為櫻草節（Primrose Day），以紀念迪斯雷利。花語「永恆的愛」。

前頁

Florist's Cyclamen 仙客來雜交種
Cyclamen persicum hybrid

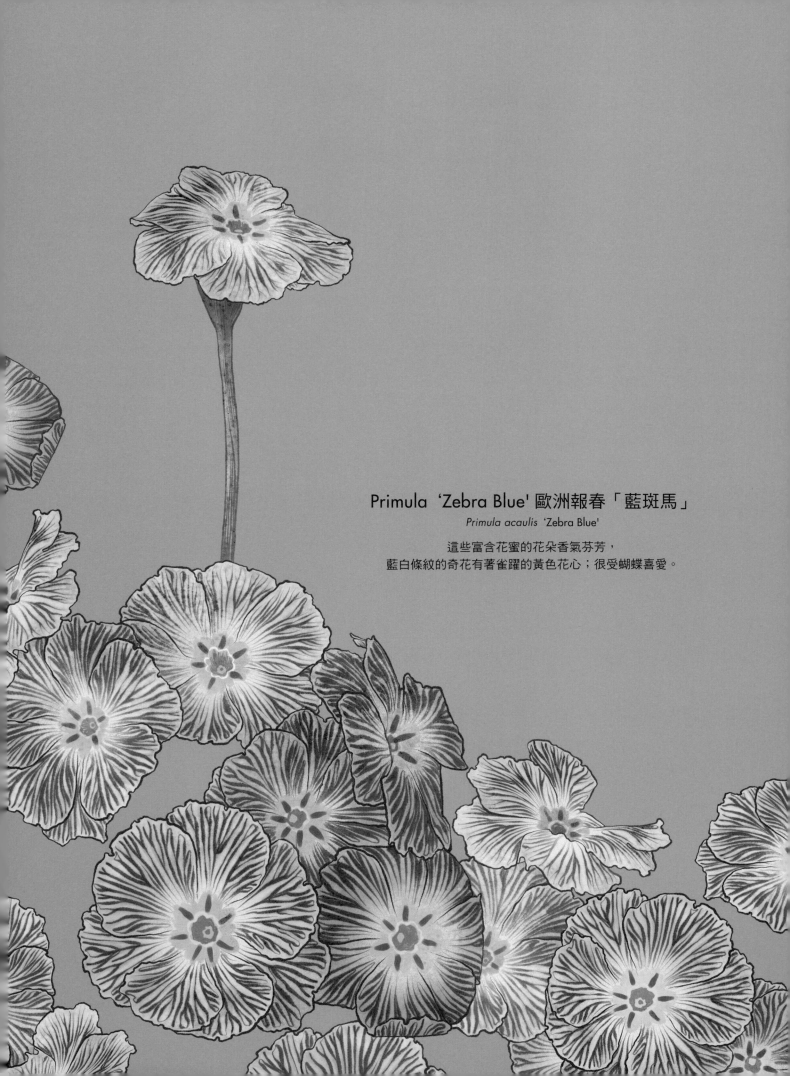

Primula 'Zebra Blue' 歐洲報春「藍斑馬」
Primula acaulis 'Zebra Blue'

這些富含花蜜的花朵香氣芬芳，
藍白條紋的奇花有著雀躍的黃色花心；很受蝴蝶喜愛。

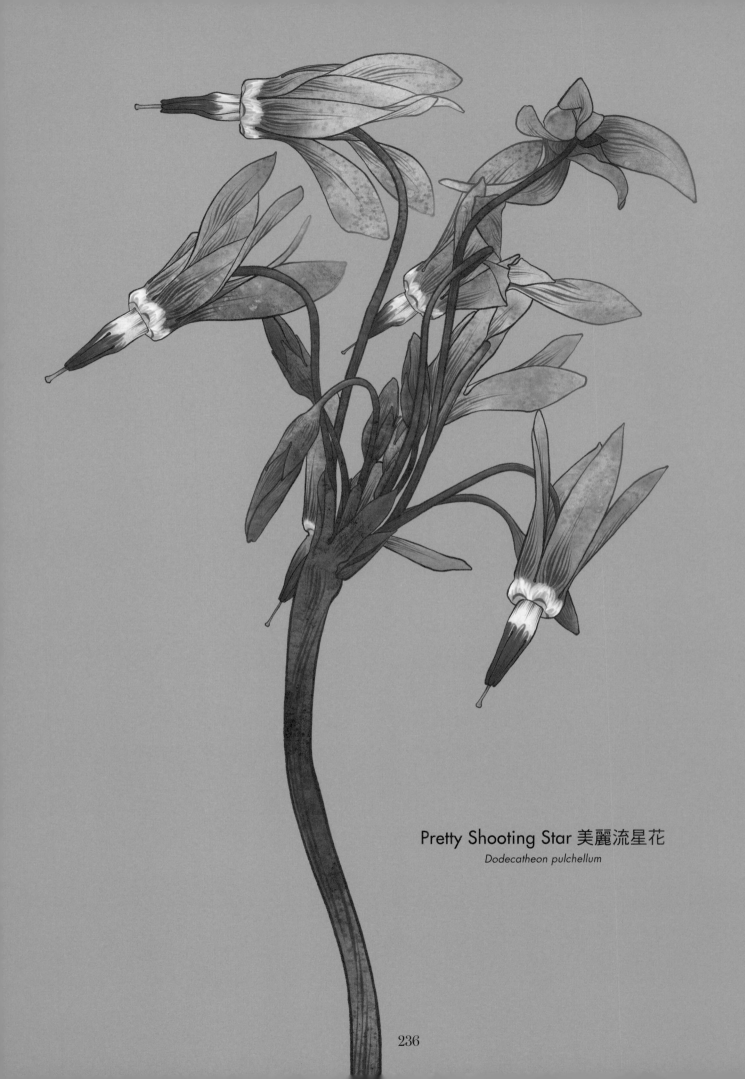

Pretty Shooting Star 美麗流星花

Dodecatheon pulchellum

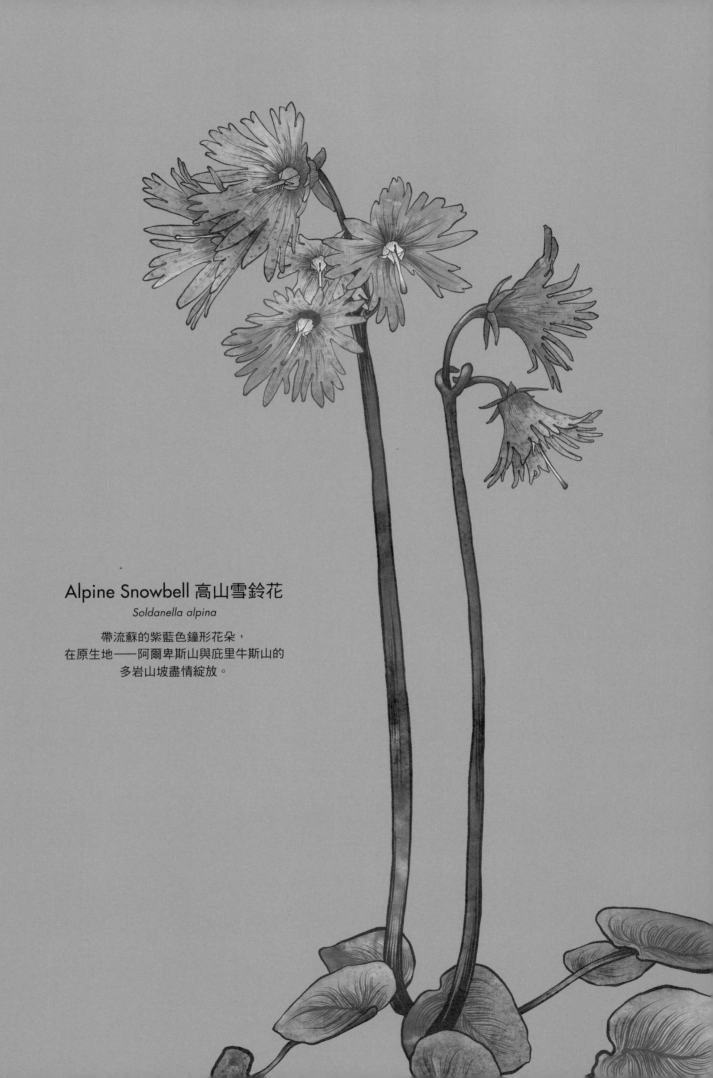

Alpine Snowbell 高山雪鈴花

Soldanella alpina

帶流蘇的紫藍色鐘形花朵，
在原生地——阿爾卑斯山與庇里牛斯山的
多岩山坡盡情綻放。

稀有樣本

本章蒐集了奇異、古怪、嚇人的植物，荒誕的樣本和罕見的新奇玩意兒，一定能讓植物痴感到異常興奮。

在墨西哥的森林與沙漠裡，壯觀的西施仙人柱（*Selenicereus grandiflorus*）每年只綻放一晚，入夜綻放到黎明；開花的過程十分驚人，相關社群甚至會按開花的時間舉辦宴會。這種附生的仙人掌由夜行性的天蛾和蝙蝠授粉，綻放潔白的大型花朵（時常與月圓同時出現），花瓣要二到三小時才會完全展開。隨著天色破曉，喇叭狀的花朵凋謝萎縮，留下醉人而富含費洛蒙的香氣，直到隔年。

相隔重重海洋，中亞地區有一種全緣葉蒟蒻薯（*Tacca integrifolia*），古怪的花朵彷彿長了鬍鬚的蝙蝠，白色苞片像耳朵，紫紅色花瓣像蝙蝠臉。細長的「鬍鬚」是長形的苞片，有的長達半公尺，盛開時的模樣十分驚人。全緣葉蒟蒻薯生長在斯里蘭卡、馬來西亞和不丹潮溼雨林落葉遍布的陰溼下層，由蠅類授粉，散發的麝香會吸引蠅類。

西施仙人柱直到四或五年才會開始綻放絢麗的花朵。

附近的菲律賓和馬來半島，附生的寶蓮花（*Medinilla magnifica*）生長在森林樹木的彎曲處，令人驚豔。花朵是泛紅下垂的苞片，像一串串細小的粉紅葡萄，綠葉肉質多汁。

芬芳的毬蘭（*Hoya carnosa*）是常綠的附生蔓性植物，會攀爬、纏繞，也來自亞洲和熱帶澳洲。毬蘭的花朵是由兩層五芒星構成，形成迪斯可球般的花叢，花朵蠟質，有種超現實的感覺，彷彿陶藝作品。芬芳的花朵淌著甜美的花蜜，顏色宛如出自藝術家的調色盤，從綠、紅到近乎黑色都有。

美洲的雨林裡，注意碩大無朋的砲彈樹（*Couroupita guianensis*），沉甸甸的果實落到地上，像生鏽的砲彈，在撞擊時大聲爆裂——砲彈樹附近通常有警告標誌，提醒大家注意。砲彈樹屬於玉蕊科（*Lecythidaceae*），而同一科的成員包括巴西栗（*Bertholletia excelsa*）。而砲彈樹以藥性聞名，葉子萃取物能治療疹子、舒緩牙痛。砲彈樹的鮮豔花朵長在長長的花梗上，花梗直接長在樹幹上。左右對稱的美麗大花，早晚芳香濃郁，吸引蜂類與蝙蝠授粉者。印度人將近三千年前就開始栽培砲彈樹，在亞洲部分地區有很重要的宗教意義，時常種在溼婆神廟和佛教寺院附近。

這些園藝的怪咖，是植物界的古怪奇觀，值得加入一生必看的植物清單。

前頁
Showy Medinilla 寶蓮花
Medinilla magnifica

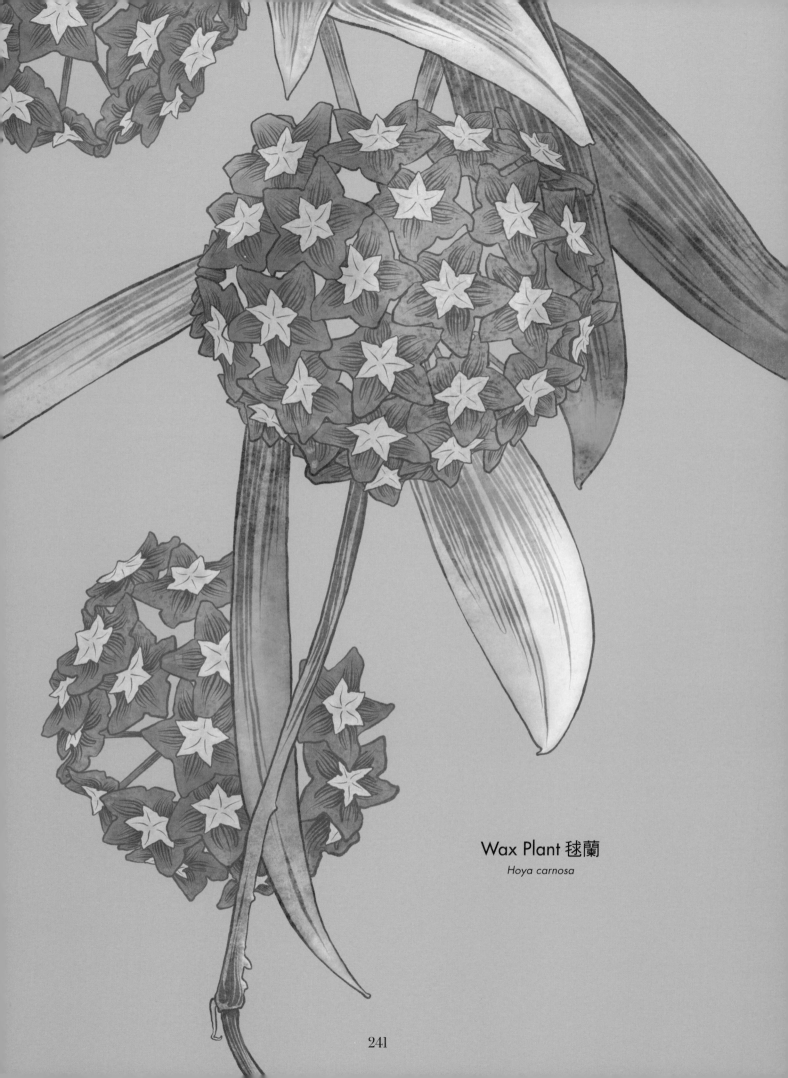

Wax Plant 毬蘭
Hoya carnosa

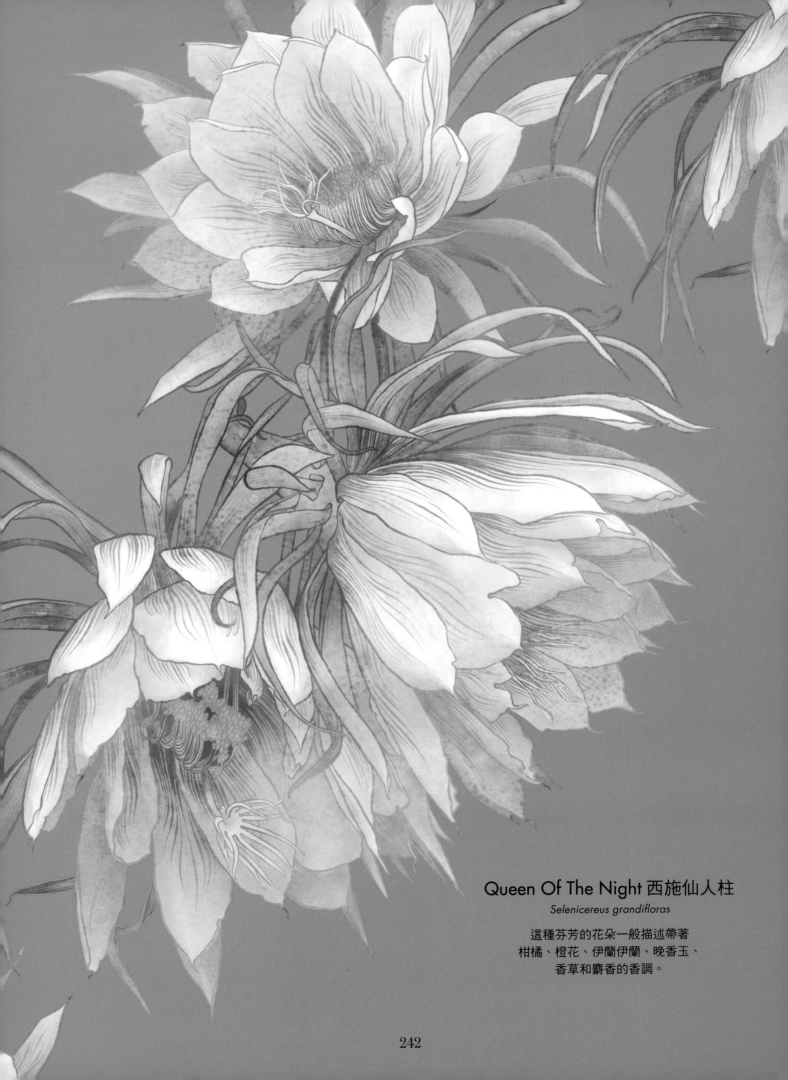

Queen Of The Night 西施仙人柱

Selenicereus grandifloras

這種芬芳的花朵一般描述帶著
柑橘、橙花、伊蘭伊蘭、晚香玉、
香草和麝香的香調。

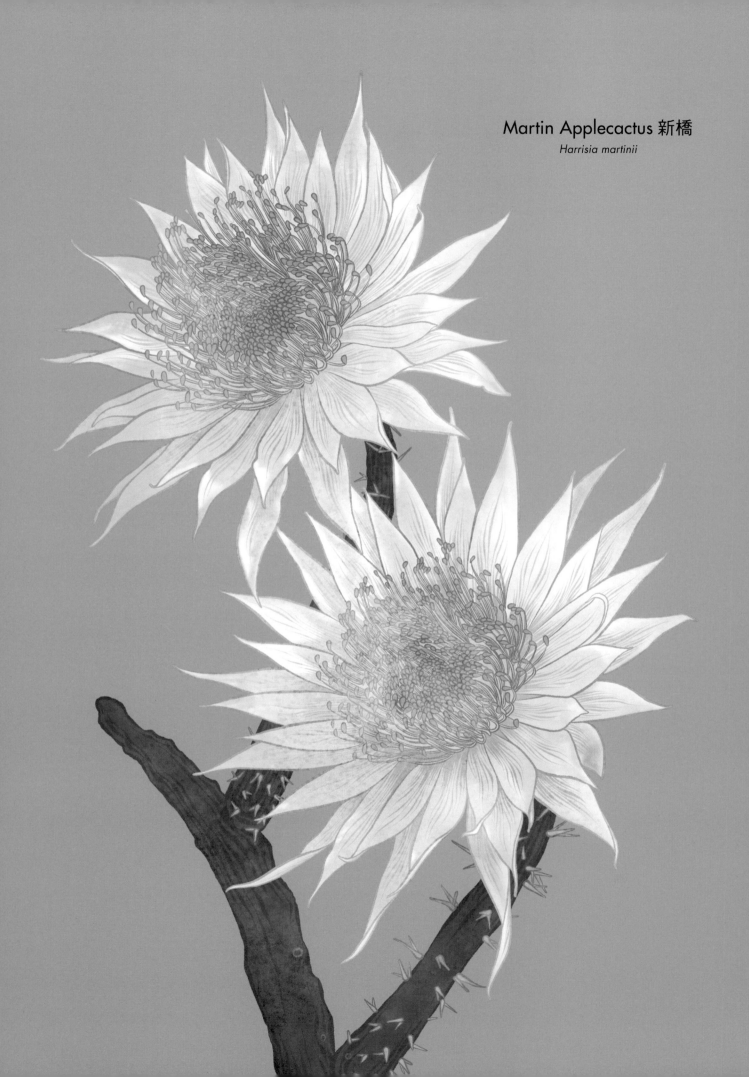

Martin Applecactus 新橋
Harrisia martinii

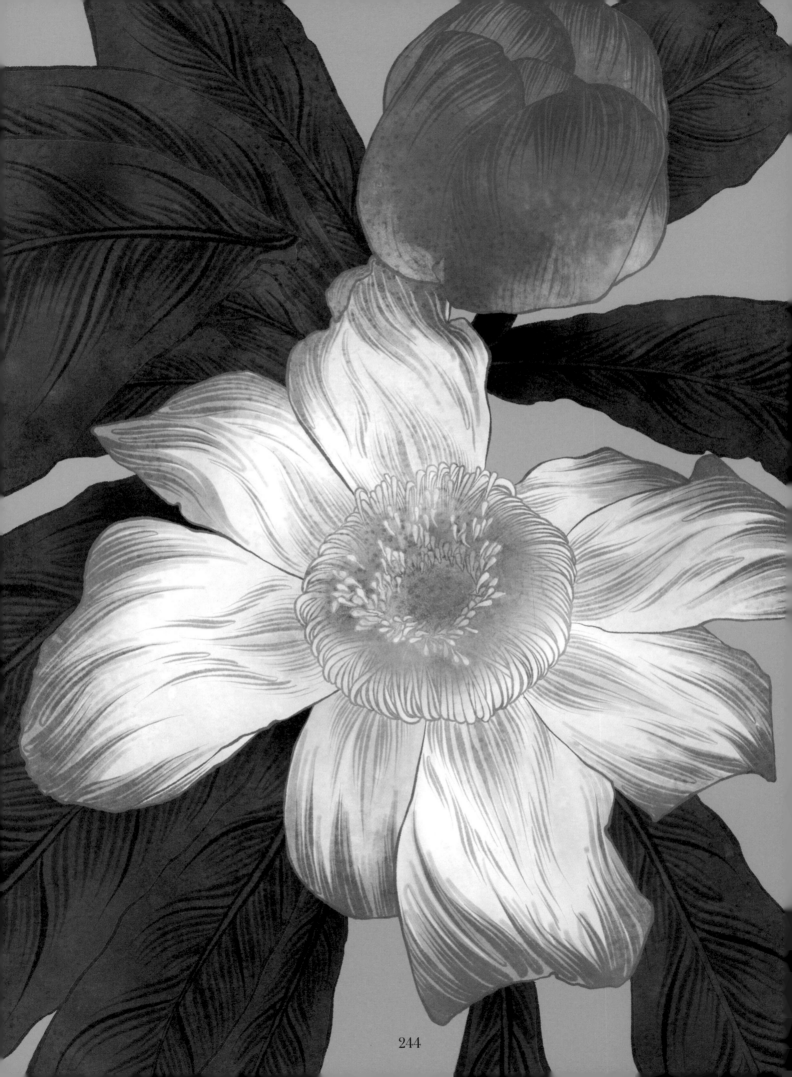

左頁
Majestic Heaven Lotus
高貴蓮玉蕊
Gustavia augusta

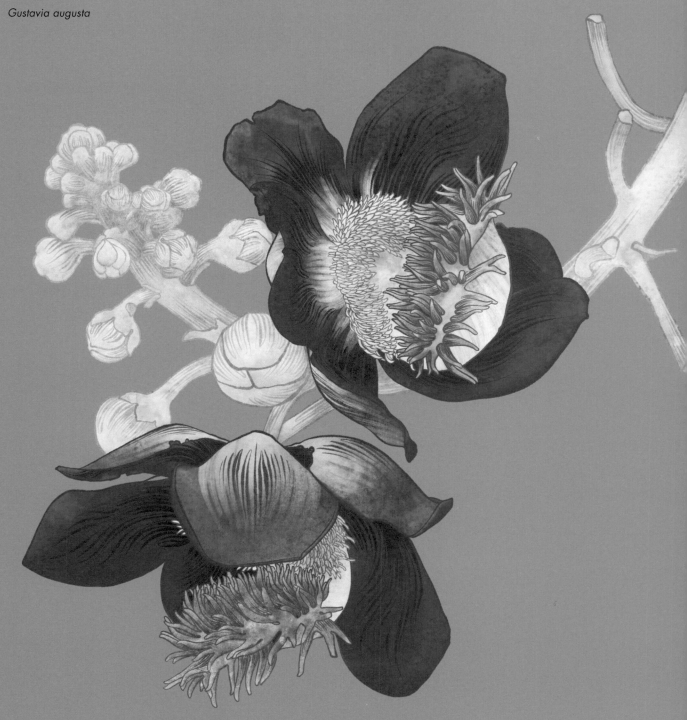

Cannonball Tree 砲彈樹
Couroupita guianensis

Fringed Pink 瞿麥
Dianthus superbus

花朵雅緻而如五彩轉輪煙火帶著褶邊，
香氣濃烈，日夜都能聞到。

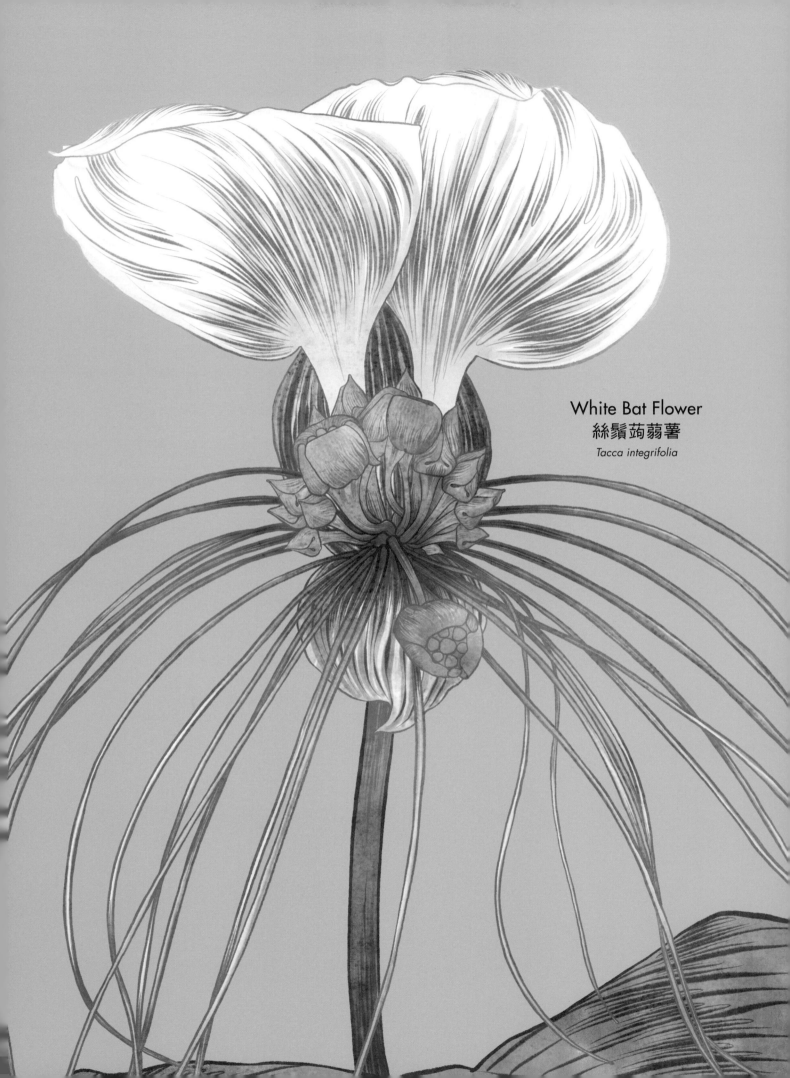

White Bat Flower
絲鬚蒟蒻薯
Tacca integrifolia

致謝

首先要謝謝 Hardie Grant 出版社，非常榮幸得到充滿熱忱的團隊支持。感謝珍·威爾森（Jane Willson）、艾蜜莉·哈特（Emily Hart）、凱特·丹尼爾（Kate Daniel）、潔西卡·洛威（Jessica Lowe）、漢娜·舒伯特（Hannah Schubert）與陶德·雷奇納（Todd Rechner）不懈的努力。

特別感謝妮娜·羅素（Nina Rousseau）耀眼的文字，以及丹尼爾·紐（Daniel New）絕妙的設計眼光。

我也要感謝法蘭·貝瑞（Fran Berry）當初相信我的能力。

感謝我家人，在我嘗試創作的過程中，以愛與幽默感來鼓勵我，尤其是我父母布萊恩與莎莉·皮克，我兄弟安德魯，以及我的阿姨瑪歌、姨丈吉歐·柯赫特。我親愛的表哥詹姆斯·柯赫特和妻子維吉尼亞在本書的製作過程中親切支持我。21 頁收錄了與母親本姓同姓的玫瑰：莎莉福爾摩斯。母親和阿姨的花園裡都種有這品種的玫瑰，而這玫瑰也將常在我心。

感謝我親愛的朋友，才華洋溢的藝術家捷瑪·歐布萊恩，她為本書撰寫前言，讓我搜刮花朵的「非法活動」正當化。

我遇過不少和我一樣熱衷植物的人，其中最熱情、最博學的莫過於蕾貝卡·卡索（Rebecca Castle）。書中許多花朵的參考照片，都攝於她位於澳洲南部高地的美麗花園，見證了我們美妙的友誼。

我很幸運周圍有這麼棒的朋友。愛麗斯·金柏利（Alice Kimberley）、馬修·史威波達（Matthew Swieboda）、妮琪·杜（Nikki To，音譯）、席瓦娜·阿齊·赫拉斯（Silvana Azzi Heras）、安娜·衛斯考特（Anna Westcott）、丹尼爾·岡薩雷斯（Daniel Gonzalez）、馮瑞秋（Rachael Fung，音譯），還有趁這特別的機會提一下我的高中密友，艾瑪·岡薩雷斯（Emma Gonzalez）；謝謝你們以各種方式，給我大大小小的支持。

最後，感謝支持我插畫事業至今的所有人。我極端慶幸我對自然與色彩的好奇，和你們起了共鳴。

作者簡介

阿德里亞娜‧皮克爾（Adriana Picker）生於澳洲，現居美國紐約市。獲獎藝術家和插畫家、設計師，不論到哪裡，都會尋找花朵。熱愛花卉、植物和植物插畫。作品遍及出版、藝術、電影和廣告等領域，還參與過電影服裝設計如《大亨小傳》、《瘋狂麥斯：憤怒道》、《鋼鐵英雄》。曾為 *The Cocktail Garden*、*Where the Wild Flowers Grow* 和 *The Garden of Earthly Delights* 畫插圖，本書為她的第四本著作。

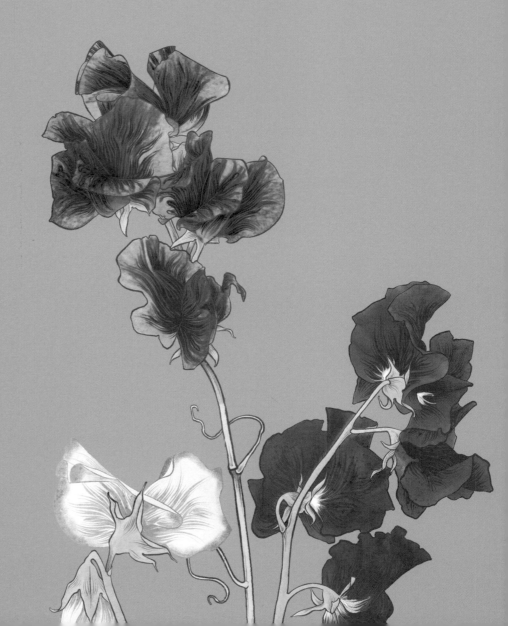

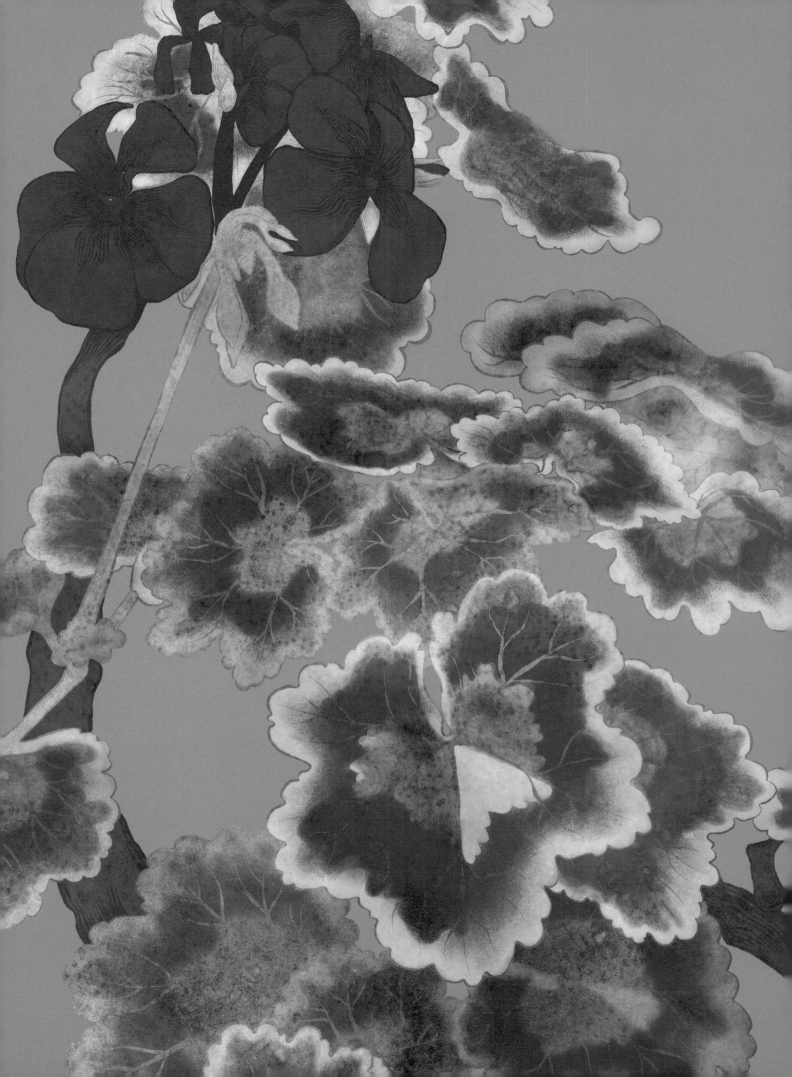

參考資料

The Book of Orchids: A Life-Size Guide to Six Hundred Species by Maarten Christenhusz and Mark Chase

Daffodil: Biography of a Flower by Helen O'Neill

Encyclopaedia of Superstitions, Folklore, and the Occult Sciences of the World edited by Corra Linn Daniels and CM Stevans

Fifty Plants that Changed the Course of History by Bill Laws（《改變歷史的 50 種植物》，積木文化）

Flowerpaedia: 1000 Flowers and Their Meanings by Cheralyn Darcey

A Gardener's Latin: The Language of Plants Explained by Richard Bird

Herbal Tea Remedies: Tisanes, Cordials and Tonics for Health and Healing by Jessica Houdret

A History of Ornamental-Foliaged Pelargoniums: With Practical Hints for Their Production, Propagation and Cultivation by Peter Grieve

Lily by Marcia Reiss

Mad Enchantment: Claude Monet and the Painting of the Water Lilies by Ross King

Peonies: Beautiful Varieties for Home and Garden by Jane Eastoe

Seven Flowers: And How They Shaped Our World by Jennifer Potter

Tales of the Rose Tree: Ravishing Rhododendrons and Their Travels Around the World by Jane Brown

The Untamed Garden: A Revealing Look at Our Love Affair with Plants by Sonia Day

The Wondrous World of Weeds: Understanding Nature's Little Workers by Pat Collins

左頁
Geranium 天竺葵
Pelargonium × hortorum

這種花可用於生物控制，能對付農業害蟲豆金龜；
豆金龜吃了天竺葵葉會麻痺。

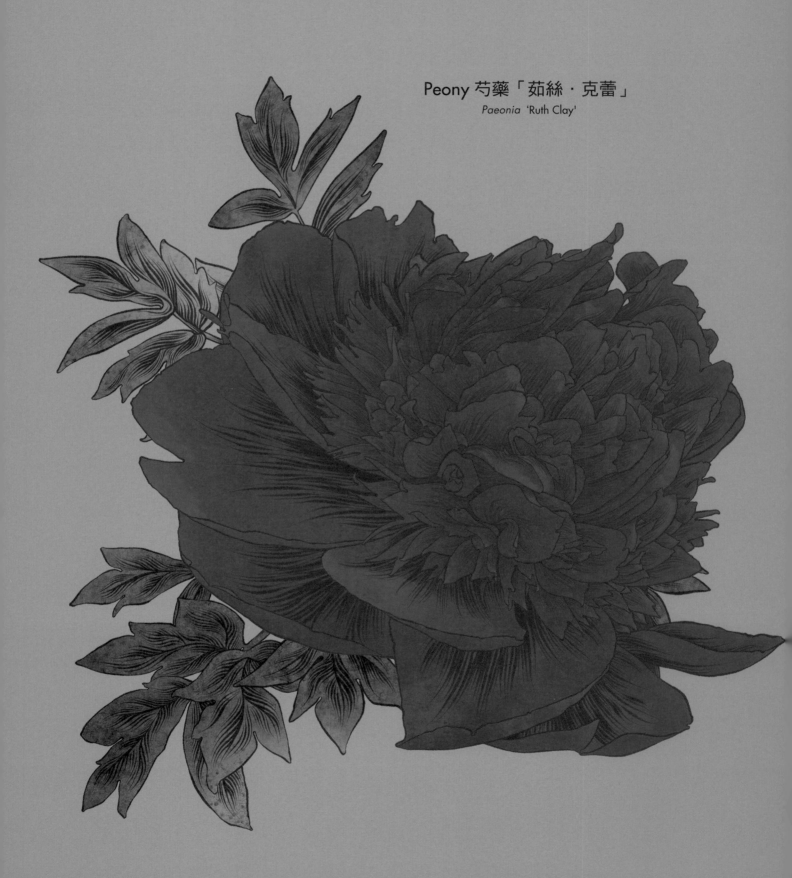

Peony 芍藥「茹絲・克蕾」
Paeonia 'Ruth Clay'

254

花繪物語

原文書名	Petal: The World of Flowers Through an Artist's Eye
作　者	亞德里安娜·皮克（Adriana Picker）、妮娜·羅素（Nina Rousseau）
譯　者	周沛郁
審　訂	趙建棣

總 編 輯	王秀婷
責任編輯	李華
版　權	徐昉驊
行銷業務	黃明雪

發 行 人	凃玉雲
出　版	積木文化
	104台北市民生東路二段141號5樓
	電話：(02) 2500-7696｜傳真：(02) 2500-1953
	官方部落格：www.cubepress.com.tw
	讀者服務信箱：service_cube@hmg.com.tw
發　行	英屬蓋曼群島商家庭傳媒股份有限公司城邦分公司
	台北市民生東路二段141號11樓
	讀者服務專線：(02)25007718-9｜24小時傳真專線：(02)25001990-1
	服務時間：週一至週五09:30-12:00、13:30-17:00
	郵撥：19863813｜戶名：書虫股份有限公司
	網站：城邦讀書花園｜網址：www.cite.com.tw
香港發行所	城邦（香港）出版集團有限公司
	香港灣仔駱克道193號東超商業中心1樓
	電話：+852-25086231｜傳真：+852-25789337
	電子信箱：hkcite@biznetvigator.com
馬新發行所	城邦（馬新）出版集團 Cite (M) Sdn Bhd
	41, Jalan Radin Anum, Bandar Baru Sri Petaling, 57000 Kuala Lumpur, Malaysia.
	Tel:(603)90563833 Fax:(603)90576622 Email:services@cite.my

Published in 2020 by Hardie Grant Books, an imprint of Hardie Grant Publishing
Copyright illustrations © Adriana Picker 2020
Copyright design © Hardie Grant Publishing 2020

This edition is published by arrangement with Hardie Grant Books through The Paisha Agency
© 2023, Cube Press, a division of Cite Publishing Ltd. For the Complex Chinese edition

封面設計	葉若蒂
內頁排版	陳佩君
製版印刷	上晴彩色印刷製版有限公司

城邦讀書花園
www.cite.com.tw

【印刷版】
2023年1月3日　初版一刷
售　價／NT$1200
ISBN 978-986-459-473-3

【電子版】
2023年1月
ISBN 978-986-459-474-0（EPUB）

花繪物語/亞德里安娜.皮克(Adriana
Picker)、妮娜·羅素（Nina Rousseau）
作；周沛郁翻譯. -- 初版. -- 臺北市：積木文化
出版：英屬蓋曼群島商家庭傳媒股份有限公
司城邦分公司發行, 2023.01
　　面；　公分
譯自：Petal : the world of flowers through
the artist's eye
ISBN 978-986-459-473-3(精裝)
1.CST: 繪畫 2.CST: 植物 3.CST: 畫冊

947.5　　　　　　　　　　111019828